INTRODUCTION TO TO WOMAN IN THE NUDE

序

　　我曾以為白天毫不隱諱的描繪裸女,是畫家或雕刻家的特權。但是,近年來藝術學校、繪畫團體、及攝影團體等,非專家者以裸女為題材的人也日益增加。

　　於是在模特兒作業上,其中當然首先必須有尊重模特兒人格的心態,其次則必須注意「姿勢」問題。

　　所謂姿勢的採用,必須針對其對象的個性與體形的特徵,把美的地方展現出來。自希臘以來的名作,其所遺留的雕刻或繪畫中的裸婦姿勢都維妙維肖,深具參考價值。但是,模特兒根據不同的體態,所要表現出美的方式也相異。

　　本書,以「姿勢表現」的基礎為考量,以僅有的這些條件來加以運用。

　　另外,希望也能同時參考美的探求入門部分。

目次

攝影——今井康夫
版面設計——大貫伸樹＋伊藤庸一＋竹田惠子

第1章

基本的姿勢表現

　原本，從對象中來引發出美的事物，其製作者的個性與感性問題上占了相當大的因素，但除了此點外，充分理解人體構造與機能後，嚐試各種不同姿勢的可能性，對於姿勢表現方法上相當重要。

何謂繪畫的姿勢

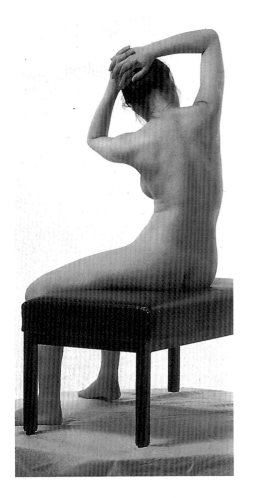

「繪畫的姿勢」這句話嚴格來說，可分為狹義與廣義兩方面。

狹義方面，圖畫中「限於畫面的架構」，可解釋為收納於畫面中的意義。但是在畫中，不論何種姿勢，都可以與其他形體互補，使構圖有平衡感，而且，即使有不適合構圖的姿勢，可加以變形的作業，來取得均衡。

因此，本書定名為「繪畫的姿勢」，其狹義上不僅是「限於畫面上平面的架構」；一般比喻上如所謂「繪畫的動作」或「繪畫的情景」中，可有「美的感覺」、「感情的流露」、「強烈的平衡感」或「雕刻性的平衡感」等等較廣的含義。

其中，若姿勢良好，則總能誘發出美感，這是非常簡單的工作。

事實上，不論何者都與人有密切的關係。模特兒的形體、膚色或質感，以及臉部表情、人間性格等等，都為畫中要點，由於這些都是誘發美的要因，除了可以給人在瞬間驚鴻一瞥的感覺，也可使人佇足沈思。

然而，在眾人中目標模特兒只有一位時，由於無法因自己的好惡而選擇，所以必須靠姿勢的角度來調整彌補。舉例來說，瘦高的體形中，站姿有強調空間的動感；捲曲型體的坐姿有強調量塊感。

以上為我自己的感想，由於流著血液活生生的模特兒中潛在著為

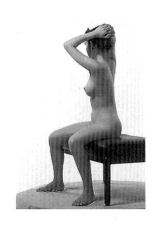

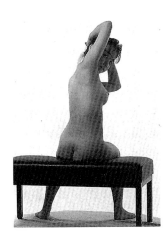

美對象的生命感，所以掩飾短點，展示優點，並綜合各項長處來做爲個性表現的對象，或者是掌握住姿勢擺設的關鍵。

希臘以來西洋美術的傳統，可以說是以人體的表現爲主流，其中在宗教性、思想性、習俗性與社會性上也包含了人間性的探討與表現。

因此，要訓練一位畫家或雕刻家，首先最重要的科目即爲人體設計。

然而，最近多樣的造形教育系統中，必定有著重於人體設計的訓練過程，但是，在人體上成爲造形對象活潑的要素也不可欠缺。

本書中，這些人體的造形要素，如形體的動態（並非意味著思想性運動，或是人體的運動）或量塊感、每部位顏色與質感的變化等等，若要全部一一解說不太可能，因此以「姿勢表現」爲重心，並深入探討此範圍的內容。

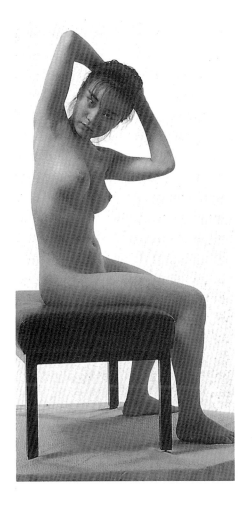

人體的姿勢變動分歧，分析後大致上可歸類為下列四大類型。

1. 站立（站姿。僅腳部接觸地面）

2. 坐下（坐姿。膝部以下或臀部接觸地面）

3. 椅上端坐（椅上坐姿。臀部坐於椅上或定點物上）

4. 側坐（臥姿。將腰、身體躺於地面上）

以上基本的動態中

基本的姿勢 **站姿**

站姿，所謂垂直動作（思想性運動）。即，從地面至空間，從空間至地面，以上下運動為中心。

經常裸體設計教室中，指導者多使用「不要站直」或是「請傾斜一點」等等語句。這在形體上，可以有曲線、有「＜」字型及「S」字型的變化，而於地面上站直不傾斜，則必須有垂直上力的平衡。

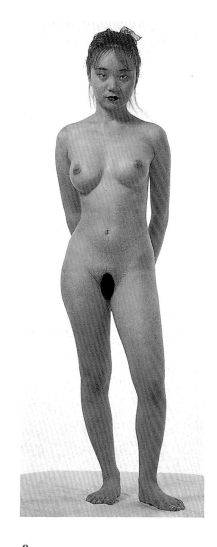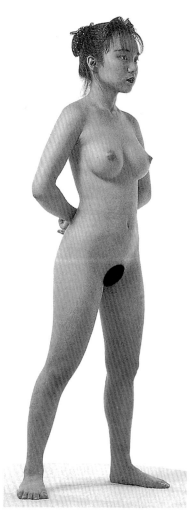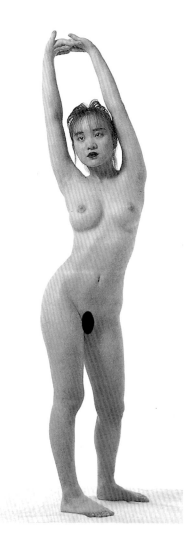

1. 手、足位置的變化與屈伸

2. 膝的屈伸

3. 身體的屈伸與旋轉（扭轉）

4. 首頭部的（上下左右）屈伸與旋轉（扭轉）根據加入這四種動作，則
 形成姿勢的變化。

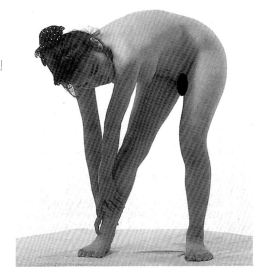

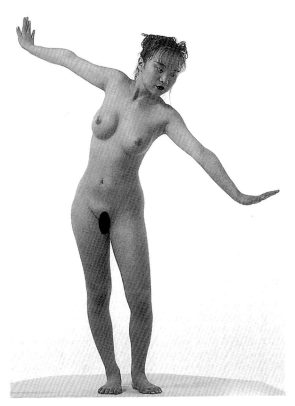

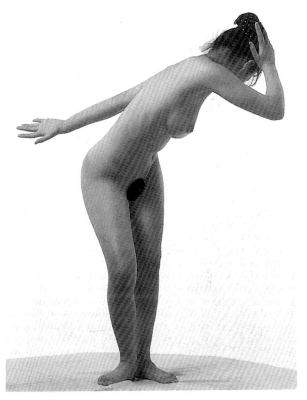

保持平衡

　　根據東京藝術大學教授美術解剖學的故西田正秋老師的言論，說
明在桌上堆滿書籍時，桌腳缺一則會倒塌，因此為了將之固定，則可
把書以B圖的形式排列以保安定，但是在最上部分如太靠左側，則也
易失去平衡而倒塌。

　　C圖的情形中，由於書籍的背面與開口、厚度皆不同，此為S字
型保持平衡的原理。在人體方面，以背骨的變動為原則，與C圖原理
相似，可求得平衡。

A図　　　　　　　B図　　　　　　　C図

坐姿是指從腳踝至膝蓋接觸地面，或者是臀部接觸地面的姿勢。

前者爲端坐的姿勢，後者爲盤腿坐的姿勢。分別以手、腳、頭的擺置

坐姿的量塊感

方法與方向來變化，以產生各種不同的形態。

總之，這種姿勢即成爲量塊形體。

椅上坐姿，是指將臀部置於椅子上或固定物上，雙腿水平放在椅面上。因此，從膝蓋下至腳跟的部分，可見成為支撐上部水平面的椅腳。而支撐臀部的椅子或固定物，對於上半部身體的挺直上身，有同

水平垂直的力關係

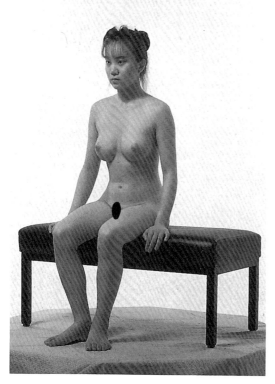 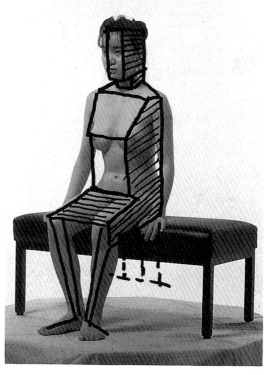

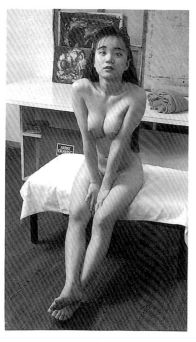 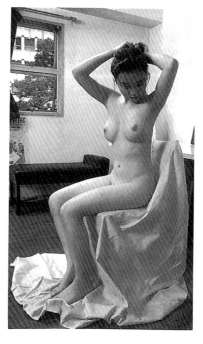 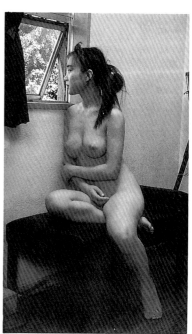

上作手的動力。

這種水平垂直力關係的組合，也與建築原理相似。

金字塔般的三角組合

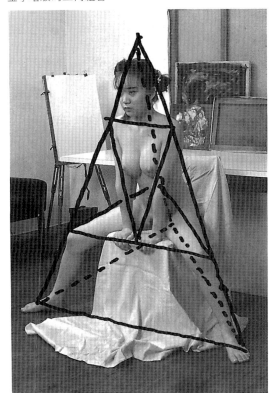 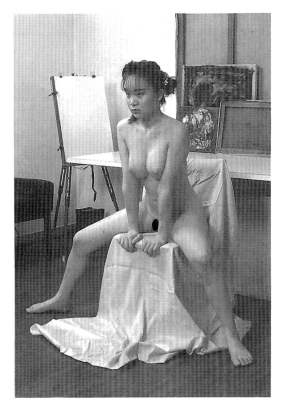

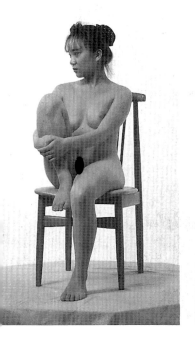 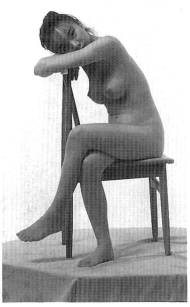 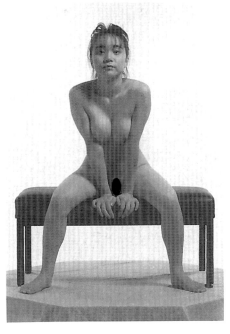

基本的姿勢 寢姿

寢姿是指橫躺於床上或地面上。橫躺的方式可分爲下列幾種，

1. 仰臥（向上仰寢姿）
2. 俯臥（向下臥寢姿）
3. 橫臥（橫躺寢姿）
4. 背部置上墊子，上半身輕微抬起。

雖然以上的區別頗大，但是，不論何者其腰部與身體均與地面
觸。

仰臥的姿勢較易於平面
上進行，因此地面的凸
起形狀也會影嚮姿勢的
擺置。此外，手臂、腳
也須加以變化。

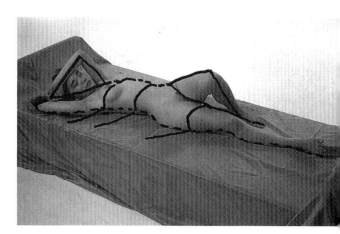

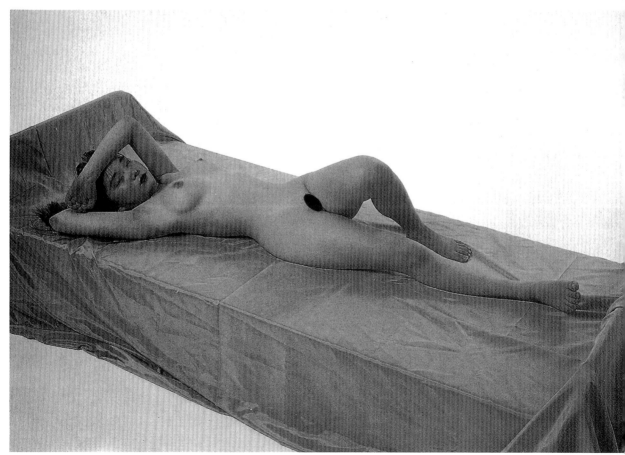

此姿勢的特徵，在人體上是由上而下的俯看形狀，並非以側面為視著點，且可發現不論從頭或腳的方向看都是繪畫的重心。由於必須在水平面上表現出三度空間的立體感，或許是相當困難的工作吧！

仰臥與俯臥，為平面較易處理，所以最好要做腳或手臂彎曲的立體變化。

在側面的姿勢中，腰部細且低，而腰與肩流露出的線條宛若有山丘之美。不但背部呈現出美感，其腳與手臂的處理效果也是一種變新的手法。

側面起伏最佳的姿勢。須注意腰與肩的距離。這在構造上是由於背部的線條彎曲所致。

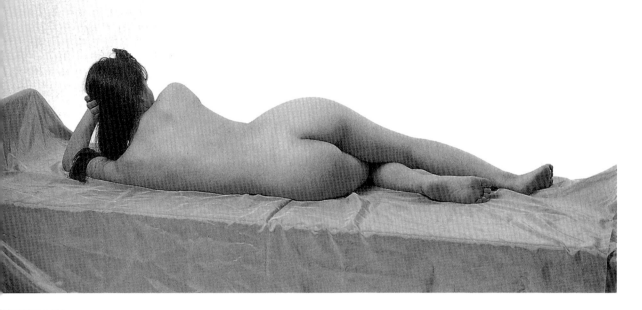

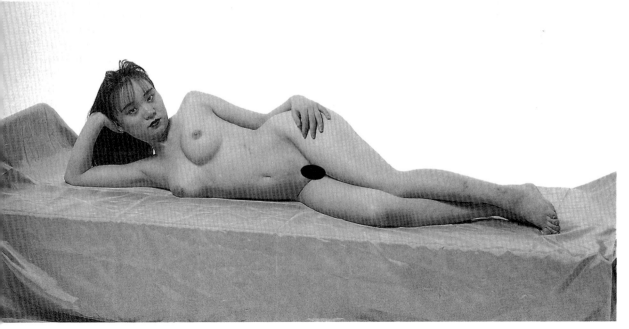

人體的結構

在考慮創造姿勢時，首先必須從瞭解「人體的運動」開始。

人體中，有部分經常保持不變動的一定形態。這即是「胸腔」。此部分像似鳥籠般的肋骨結構。

若以身體為中心，然後付上手、足，再經由頸椎骨接上頭部。頭部也是除了下顎以外，均保持固定的狀態。

以上的部分中，僅有各椎骨與各關節部分可與肌肉連動，具有旋轉、屈折的機能。

根據每個關節部分的屈折、旋轉來改變姿勢。其他以外的部分則形體不變。

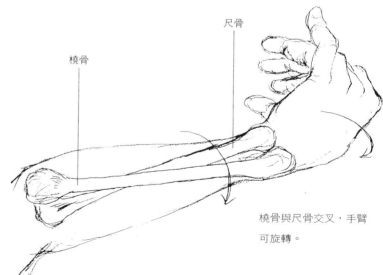

尺骨

橈骨

橈骨與尺骨交叉，手臂可旋轉。

第2章

站姿

　　站姿是指腳心著地（包含腳尖站立），聳立於空間中的動作（動勢＝思想運動），表現醒目。

　　而其中，以下列四項為重心，

1. 膝部不彎曲站立。

2. 單腳彎曲，立腳或遊腳。

3. 腰部彎曲。

4. 蹲姿。

　　再加上下列幾點變化，試著表現姿勢創作。

1. 上身旋轉。

2. 頭擺置方向。

3. 手部運動的變化。

　　此外，相同的姿勢在不同的角度與造形的重點，則感覺全然不同。

　　在各種姿勢照片中，有添加下列要素的圖。

● 所見中平面的形狀＝黑線

正圖，在某角度上看似橢圖；而正方形，也會看成梯形或平形四邊形。姿勢在平面上所表現的形體會有不同的感覺。

● 動勢＝紅線

● 面＝藍線

直立 膝部伸直雙腳張開

雙腳張開體重均等支撐的直立姿勢。同時，裸女擁有豐盈圓潤的身材，聳立於空間中的動作，令人印象深刻。

雙腳輕微張開，雙手環
抱於側腰際。

雙腳大幅張開。稍息的
姿勢（動作）。

由背後看。雙手作成扇
形圖案。

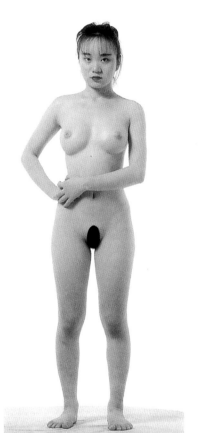
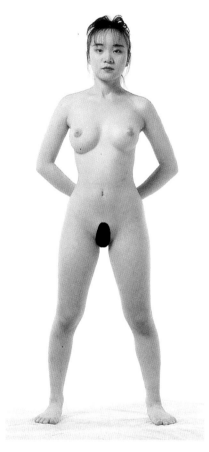
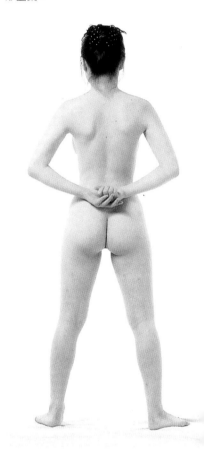

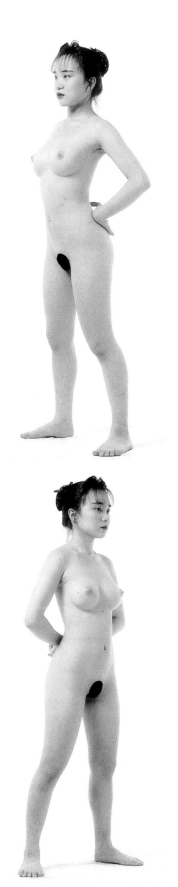

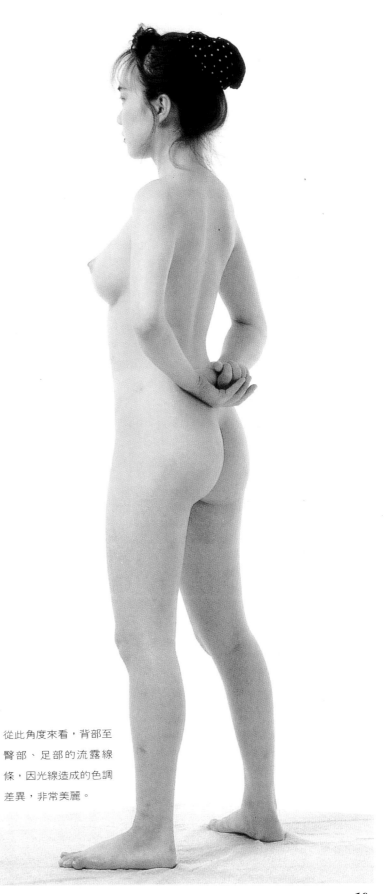

從此角度來看,背部至
臀部、足部的流露線
條,因光線造成的色調
差異,非常美麗。

與上圖姿勢相同,但視
點改變,則造形重點完
全不同。

雙腳張開 **以單腳爲重心**

由前頁的對稱姿勢，轉變爲以左腳支撐體重的姿勢。
根據視點的不同，可以給人動感或無力感的差別意識。

● 根據視點的變化

腰部向前挺出，極有動
感。

由於視點來看，姿勢較
無力感，左腳與腰似乎
有不自然感。

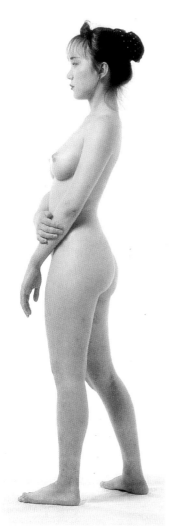

此姿勢雖然線條較纖細
優美，但肩幅的寬度不
易掌握。

上半身的部分可以此動
作，而腳部分的姿勢則
應採用下圖。

背部的線條優美，臀部
的量感極爲有力。

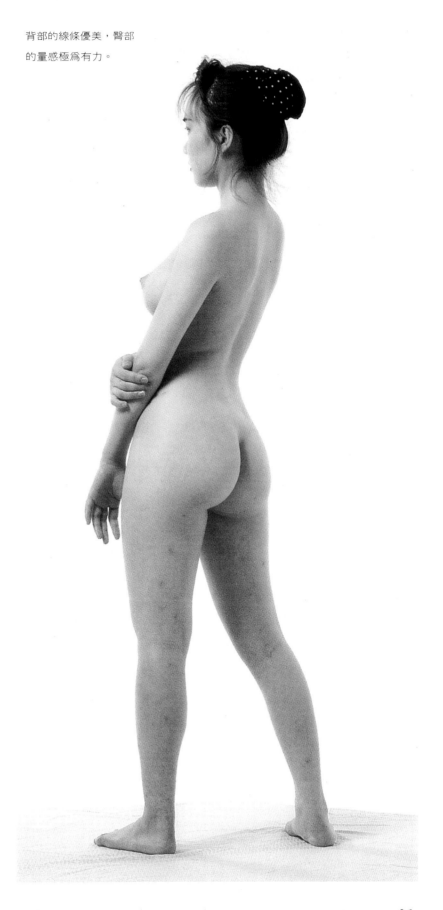

由於畫面中突然出現的
左手，繪畫時不要加入
較爲理想。

雙腳張向 **向上伸直**

●雙腳均衡重心

　　此姿勢具緊張感，雖然模特兒採對稱均衡的姿勢，但是視點的變化，則均衡感較不易掌握。

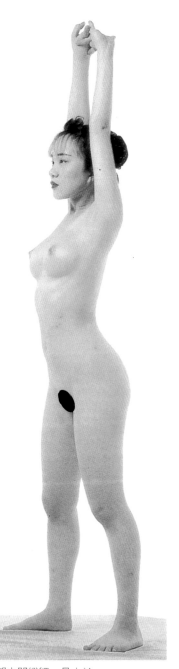

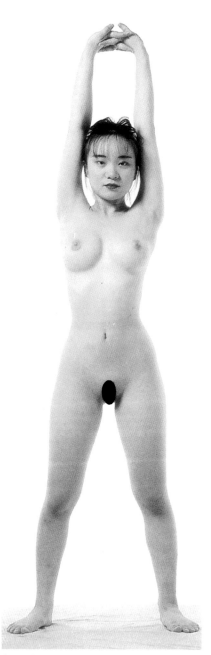

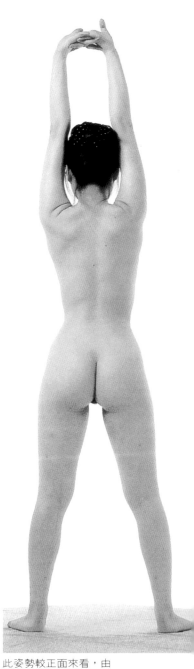

背部中間纖細，是由於
胸部向上抬起的力量所
致。

由正面描寫，也可期待
有如左圖細腰，胸部表
現凸出的立體感。

此姿勢較正面來看，由
下身至上身所形成的 X
型更具有強烈動感。

上身扭轉

　　上身若向右側扭轉，則重心落在右腳，添加了曲線的動感美。

由折形式的動感中，右
腳的曲線增添了柔和
美。

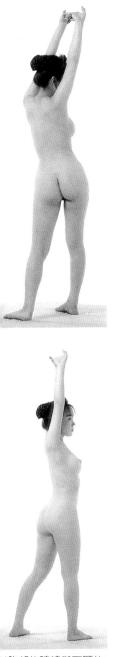

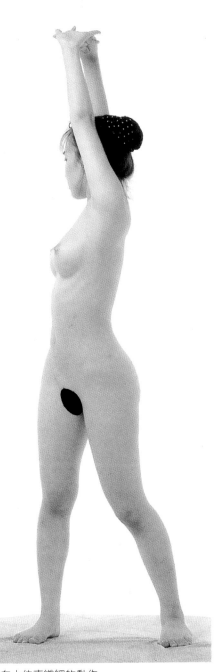

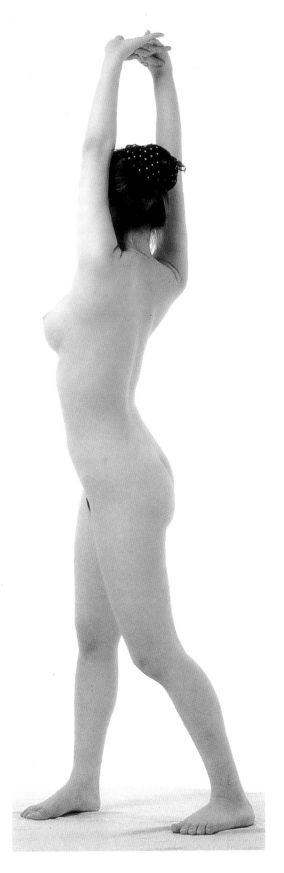

以胸部的稜線與下顎的
角度爲重點，同時也須
注意腰部與大腿的線條
描繪。

在向上伸直纖細的動作
中，強調背部的線條與
至右腳跟的直線。

●單膝彎曲站立

　　此姿勢，與膝部伸直站立的姿勢相較之下，其緊張感幾乎完全「消失」。要掌握裸體的設計，必須要瞭解此點。就平時輕鬆的姿勢而言，讓模特兒來做，自然呈現出此腳型。

　　人體的構造上，若單腳彎曲，則另一腳須有支撐腰部的力量，即可單腳站立。因此，此腳稱為立腳，或稱為軸足，而膝部彎曲的腳則稱為遊腳。

雙腳輕微張開，單膝彎曲。上半身自然的向遊腳的反側旋轉。

右腳為重心的立腳。觀看身體的傾斜度，膝部與骨盤、肩部與乳峰的線條，其分量有平行的關係。

腳跟貼近，單腳彎曲，腰線的傾斜度大，強調出曲線的動感，有纖細輕盈的美感。

全身的曲線明顯。

然而，問題並非都落於腳的部分，上半身的方向也會有所影響。若單腳彎曲，當然此側的骨盤會下降。於是為了取得平衡，背骨的線條則轉向另一立腳（軸腳）上，以求均衡。同時，上身向遊腳的反側旋轉，而且，雙肩的線條（雙乳峰所連接的線條與此平行），也向立腳側的腰部傾斜。如此人體體位的變動，可得知相互間有機關係的作用。（請參照16頁中的骨格圖）

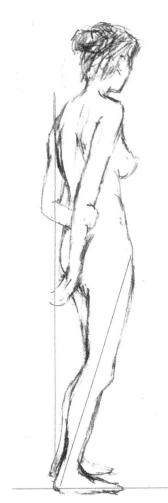

正確例：立腳有前傾。

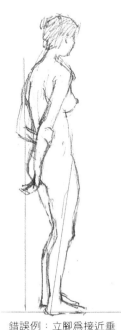

錯誤例：立腳為接近垂直。

對於立腳的直線條，遊腳的膝蓋彎曲深度必須深刻描寫。

纖細的Ｓ字型動作。此時雖立腳為垂直描繪，但須注意是否有前傾現象。

立脚與遊脚 **腳跟輕微分開**

●左手貼近耳朵，右手做三種變化。

從右手至左手的線條流
暢，兩腳間留有空隙，
胸部較爲集中。

面向左側，以對照右側
的角度。

右手臂的曲線與右手臂
的三角。

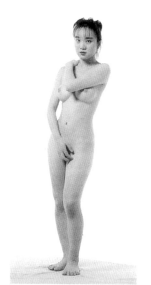

以側面爲視點。著重於
背部分線起伏與前面角
度分線的對照關係。

上半身中，左手環繞成
三角形，右手自然垂
放，集中上述，再加上
雙腳重疊，看起來有實
重感。

上身的肩胸部爲平行四
邊形。

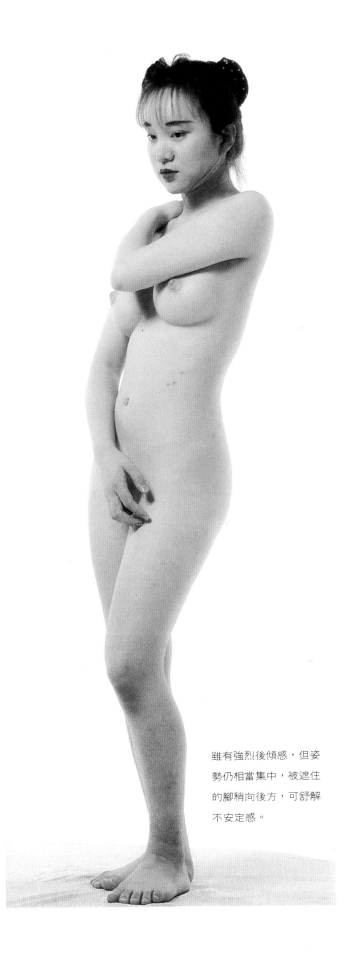

雖有強烈後傾感，但姿
勢仍相當集中，被遮住
的腳稍向後方，可舒解
不安定感。

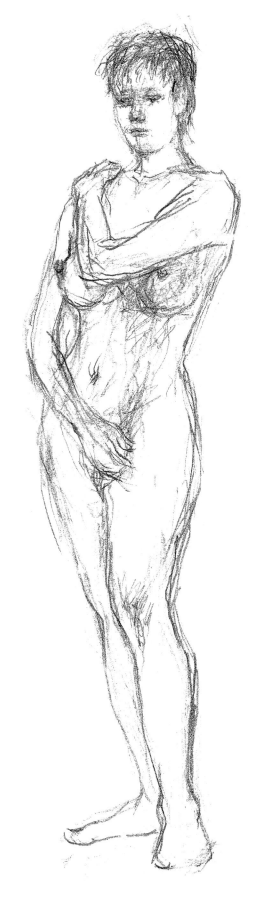

立腳與遊腳　交換軸腳

●軸腳為右時

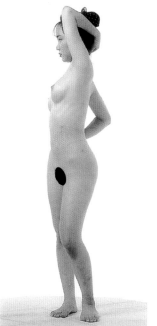

從腰至腳間的姿勢,頗
為勉強。

腰的扭轉與左手、右手
同方向,有奇怪感。

若變化視點,則右手與
左手的形式平衡感較
佳。

●軸腳為左時

即使手的姿勢相同，由於軸腳變爲左腳，則輕鬆掌握平衡，成爲自然
的姿勢。

此為直線與三角形的組
合姿勢。

由上而下流露出柔和的
曲線美。

若改變臉部方向，則曲
線更加明顯。

面三角形的凹凸與正
平順感成對比。

直線與三角形的結構明
顯。

●上半身輕微扭轉

●臉部稍許向下

上半身輕微扭轉,再加
上豐富表情姿勢。

上半身挺直的姿勢有堅
硬感。

臉部朝下與上半身輕微扭轉，此時腰部產生動感，宛若印度女神像扇情的表徵。

上半身大扭轉

上半身大扭轉中，除了動作激烈外，同時周遭的空間也產生強力
的震憾感。

頭部至右足間流露的Ｓ
字型線條與立腳的右足
直線極具美感。

從頭部至腳的彎曲流線
與雙臂形成五角形。

上半身的曲線動作與下
半身直線的『＜』字型
對照。有感於兩側空間
的壓力。

由此視點來看極不自
狀。

面『＜』字型的動作
正面來得強烈。

● 安定感

　　腳跟稍微向後方拉出，較爲安定，且從任何角度來看皆自然。

● 不安定

腳跟過於接近且離地抬
起，則身體傾斜有不安
定感。

單腳跨出

　　把腳大步邁出與立腳側的腰線條爲強調重心，全體爲一曲線姿勢。另外，可改變臉部方向，並加入個人情感。

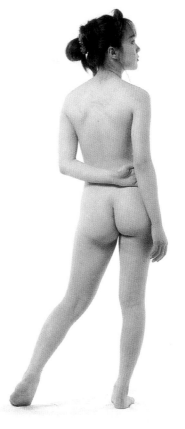

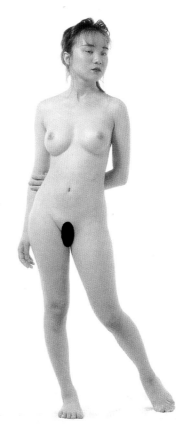

架構的展現

若把手支撐在任一跨出的腳上,則形成了有建築物架構的感覺
此一姿勢在組合上,力點須放置在腰、膝與肩上。

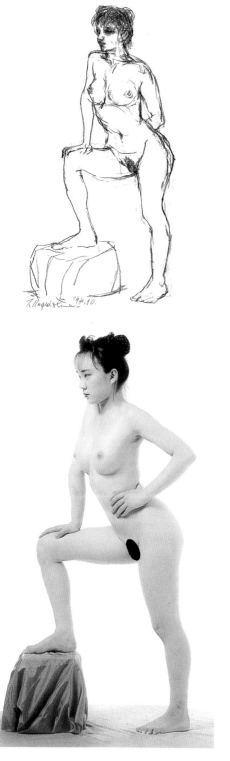

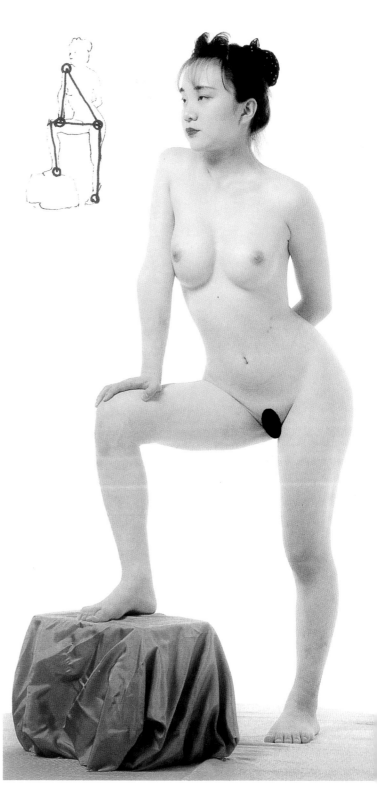

隨意的姿勢

有時在繪畫中並無特意要展現何種姿勢。僅僅以相機捕捉無意識的瞬間姿勢爲題材。

腰部彎曲

腰部彎曲的情形中，若可以手支撐於腳或膝上，則姿勢較為安定。這種以手、足交差構成的線條，在造形上十分有趣。且視點移至側面時，情形更加顯著。

由於正面與側面明顯區別，都是容易創造立體感的視點。

手臂、身體與膝部，明顯的構成一三角形。

●兩手支撐於膝

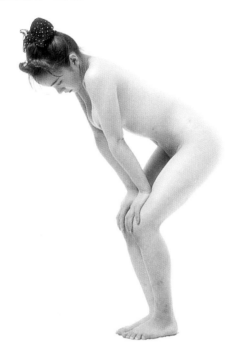
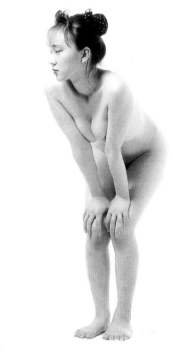

●單手移至腰際

若單手移至腰際，則可構成複雜的三角形。

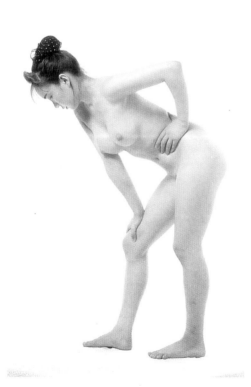
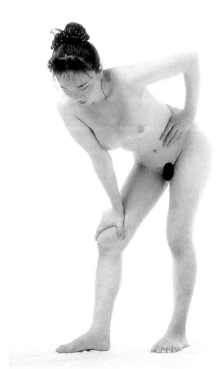

加深彎腰的程度
一手支撐於小腿上，背部至臀部間形成了大彎曲。

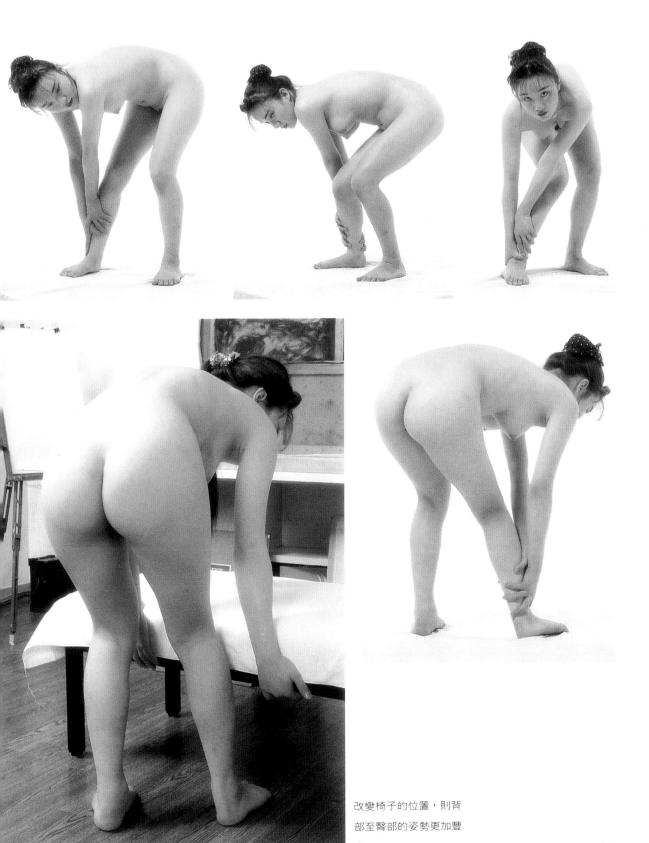

改變椅子的位置，則背
部至臀部的姿勢更加豐
富。

腰部彎曲 躍動感

腰部彎曲，兩手自然延伸，經由位置的變動後，原本爲不安定的姿勢，變爲有充分的躍動感。

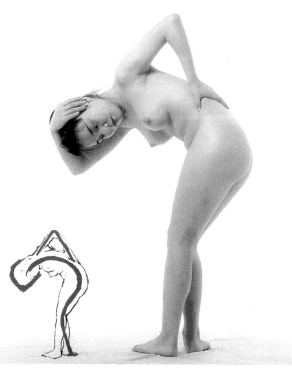

'94, 10.

腰部彎曲 **蹲姿**

為下腰與曲膝的複合動作。由於姿勢低，接近坐姿的形式，但是在腳的擺置上，可加入站姿的分類，加深彎曲雙膝的角度，對姿勢的表現影響頗大。

●蹲姿　　　　　　腰部下降幅度大，格外的有安定感。

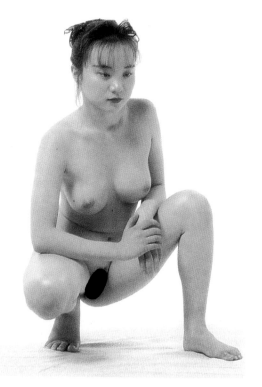 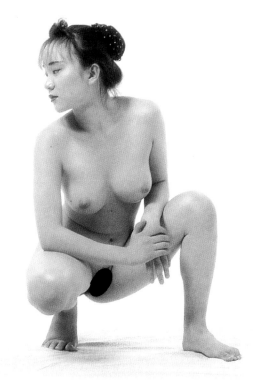

●手盤置於頭上　　膝部立起，身體稍微傾斜於立腳側，以求取姿勢的平衡。

44

●單膝著地

即使上半身輕微扭轉，也為安定的形式。這是古時雕刻中常見的姿勢。

雷班斯

派特‧帕烏爾‧雷班斯（1578～1640）「瑪麗‧得‧馬蒂西斯的生涯」21畫面中的第三圖／油彩／羅浮宮美術館藏。

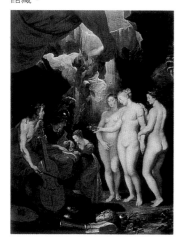

雷班斯是位畫家，目前多數畫家的指導者，出身於宮廷貴族社會中，也曾經擔任外交官至歐洲各地駐使，其生涯變化極富色彩。

他以法蘭德斯（比利時）的安特瓦普爲基地，完成17世紀的巴羅克美術，以其溫暖明亮的色彩與明暗的對比，具有雄大的結構，來強力讚美生命、歌頌生命，是一位偉大的畫家。

此畫，是由法國皇家委託，1921年開始創作，至25年完成，目前於巴黎羅浮宮美術館中展示，其中有法王安利四世的王妃，路易13世的母后等攝政的生涯，這種傳說的故事均在21個繪畫作品中呈現。

內容，主要是描寫少女瑪麗成長過程的教育，教師爲希臘神話中的雅典那、阿波羅、墨丘利等三人，而少女的背後有象徵此女優雅典美特性的三美神（希臘神話中的阿格拉伊雅、歐普羅休妮、塔雷雅），雷班斯以獨特優美的筆法，表現其肉體美。

三美神的姿勢重視。

第3章

坐姿

　　坐姿的特徵中，具有量塊的形式。

　　此外，在人體結構的性質上，多爲三角形。善用於此形式的組合則是發揮盡致的關鍵。

保持端坐

所謂的端坐是指盤腿正坐,但這種坐姿易有生硬感,因此稍微將腳的位置予以變化。此情形中,仍保持上半身,唯獨腳傾向側面。

在此位置的描寫中,若腰部過前,則上半身容易有向內推進的感覺。

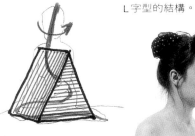

L字型的結構。

整體形成一三角形,然中心透出的曲線極為優美。

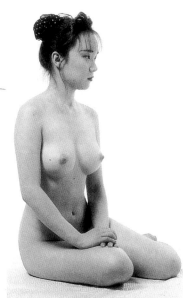

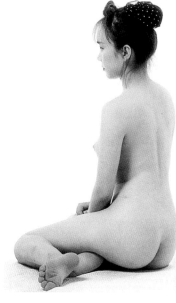

從腰至背、頭之間,旋轉的動作引人注目。

背筋的線條清晰可見。

雙膝、雙乳等量塊感強
的部分集中起來，以手
環抱出一個圓。

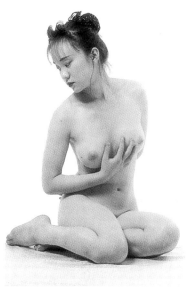

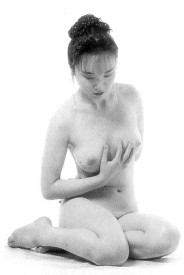

雖然看不見身體中心所
流露的曲線，但正面、
側面等等有顯著三角形
的特徵。

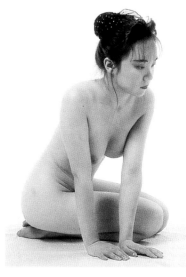

保持端坐 以手支撐於地面

● 雙手支撐於地面

　　此姿勢由前後左右來看，都有動作上的變化，可見整個形體。

單手支撐　　　　　　　　雙手支撐於地面

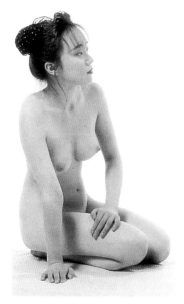

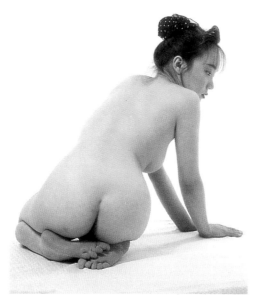

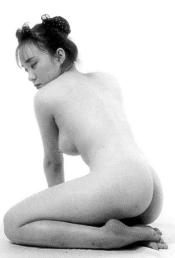

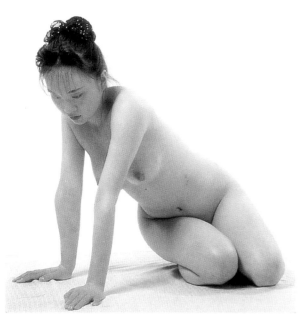

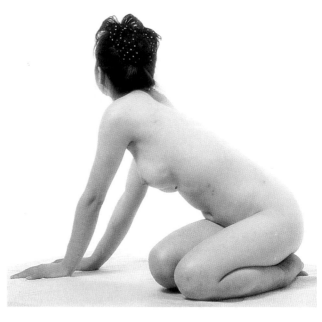

●腳部伸展，雙手支撐於地面

　　此爲相同的姿勢，僅有臉部的方向不同，掌握住頭至胸、腹、
腰、腳的線條是關鍵所在。

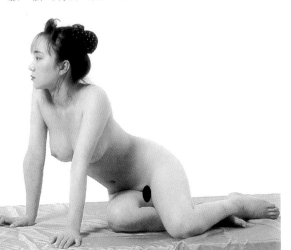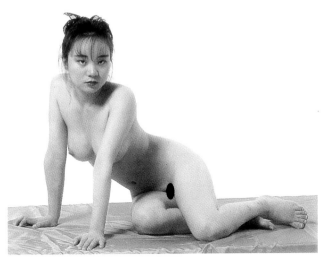

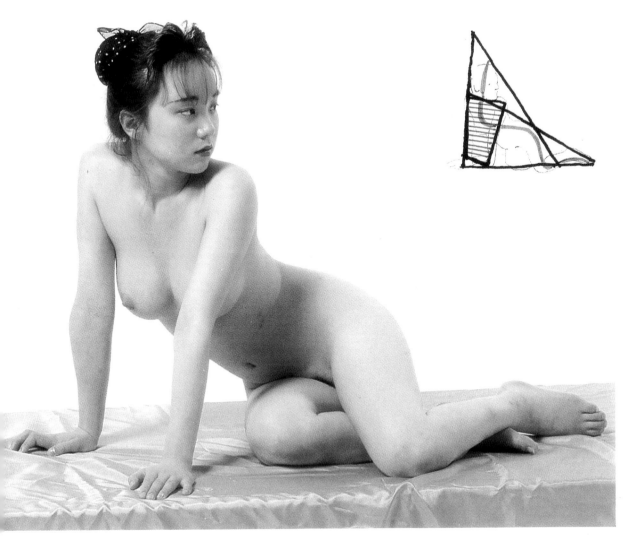

盤腿坐

盤腿坐是指臀部拉觸地面,腳膝蓋彎曲盤置於身體前方。腰部可得安定,腳也可輕鬆,唯一可長時間的坐姿。

在均勻對稱的姿勢中,有時腳或手也會有不對等的情況發生。

對於右側直線的外觀,可加入左側的空間,以利比較。

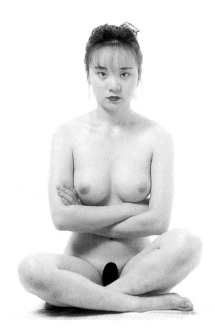

從背部的腰至後頭部間,爲延伸挺直的姿勢。

對於左側的外觀,以改變右側的外觀。特別是,可強調手肘與膝部銳角的力感。

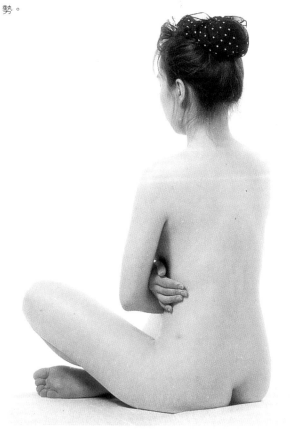

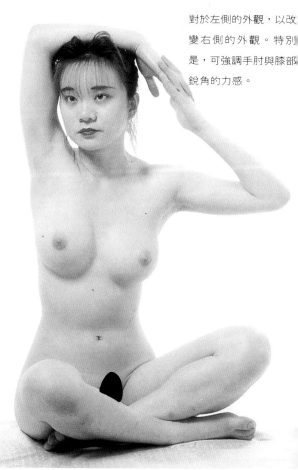

上身向後傾斜，以手支撐，也可考慮向前傾的姿勢。

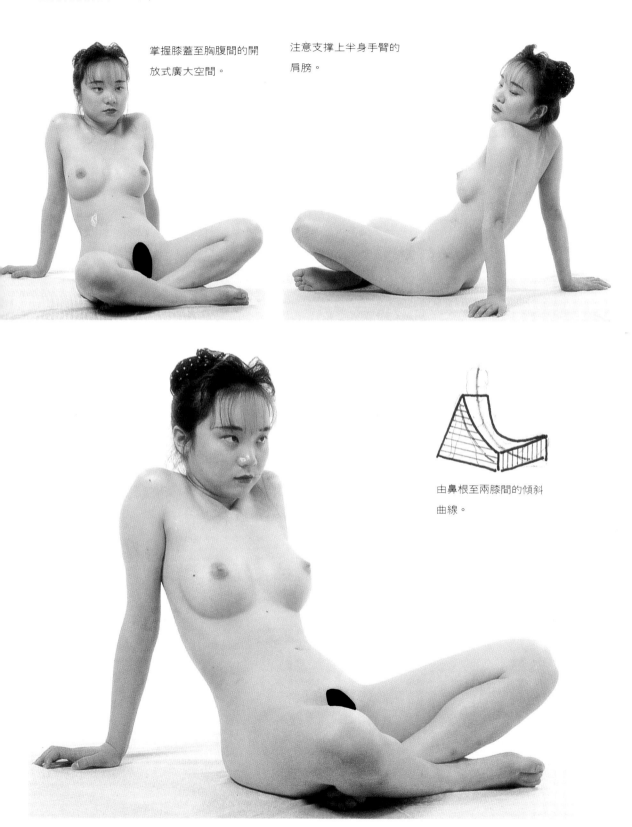

掌握膝蓋至胸腹間的開
放式廣大空間。

注意支撐上半身手臂的
肩膀。

由鼻根至兩膝間的傾斜
曲線。

單立膝蓋

此一姿勢是由盤腿坐演變而來。立起的膝蓋構成一個有力的三角形。

雙臂環繞凸出的三角形
膝蓋。

兩膝構成的三角形與雙
臂的曲線相互對照。

雙臂形成的四角形,加
上腳所擺置的三角形。

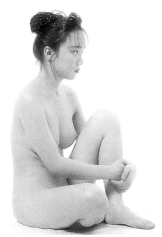

對於左側柔和的外觀，
右側則是凸出的三角
形。

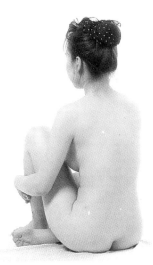

掌握背面與側面的直角
關係。

上部的頭、乳房、手臂
的線條圓潤，下部則直
線條集中於右下方。

單立膝蓋 以手支撐上半身

●以雙手支撐

　　單膝站立，上半身向後傾，由後方以手支撐的姿勢。

由於雙肩凸出,雖看不見
另一面，但仍有手支撐
著。

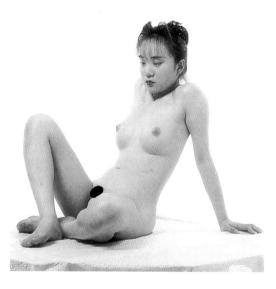

在三角形的組合中，顯
得整齊利落，其中看不
見的手有中途出現的感
覺。

在描繪時，補足看不見
的另一手也是重點之
一。

●以單手支撐

　　單手置於小腿上。無支撐側的肩膀微微挺起，且身體稍微扭轉，
則背部出現柔和的線條。

膝部立起 **低頭**

在各種不同的姿勢中,此時是以雙臂抱住膝蓋低頭的姿勢。其塊狀感強烈,同時加入情感俯首沈思。

●雙膝立起

雙膝立起,以雙臂環繞膝蓋,並將臉部埋置其間。雖形成一個塊狀感,但須有使人想窺看其中奧妙的姿勢組合。

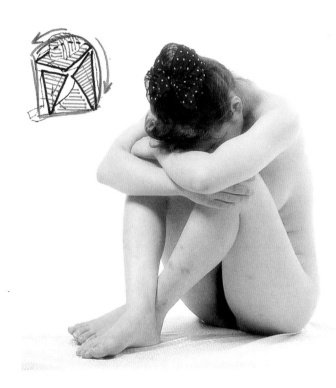

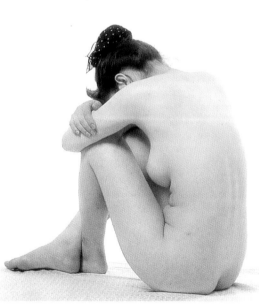

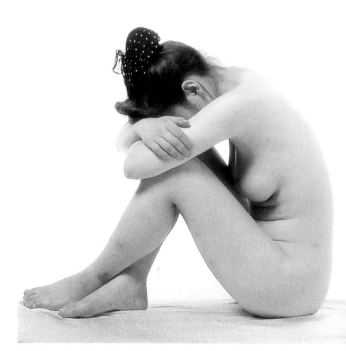

●內向、閉鎖的表情

將下顎放置膝蓋的接點
上，並集中於三角的頂
點。

左側擴大的空間形成一
個三角地帶。

背部渾圓，前方集中一
點有如銳角。

背部渾圓，前面構成一
三角形。

腳部伸直

全體延伸庸懶的姿勢。

雙腳交叉，構成全體柔
和延伸的曲線。

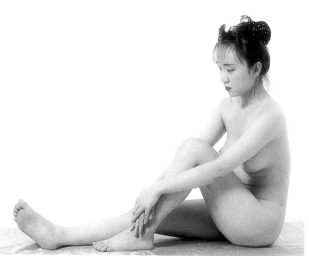

雙手環抱立起的膝部，
造成上半身凸起的線
條，曲線相當優美。

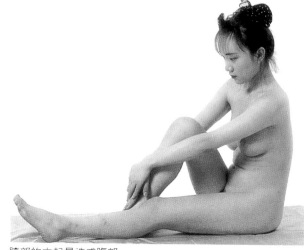

膝部的立起易造成腹部
肌肉的堆擠，因此若更
換視點，則可避免之。

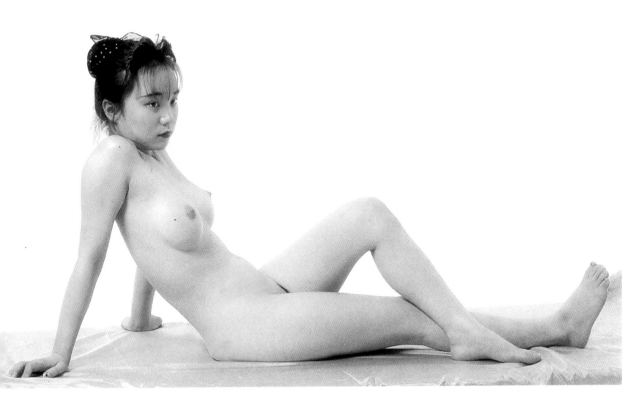

以單手支撐,立起的膝
部向內側傾倒,且上半
身扭轉的姿勢有複雜的
變化。

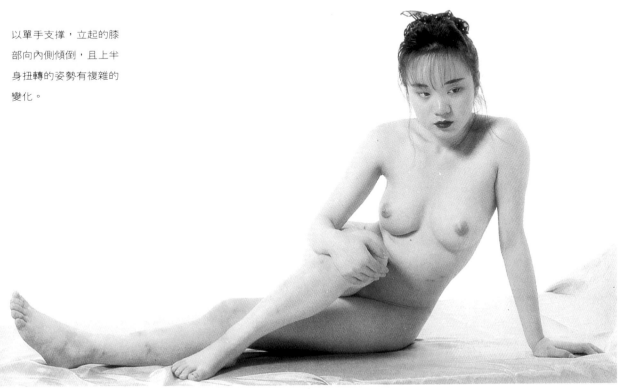

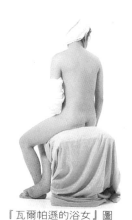

約翰・歐基斯特・多朋尼克・安格爾（1780～1867）／瓦爾帕遜的浴女／油彩／1808年作／羅浮宮美術館藏

巨匠的裸女

安格爾

　　安格爾是法國18世紀末至19世紀半前新古典主義派的巨匠。所謂新古典主義，是在全世紀華美富麗、裝飾典美的形式中，加入了世紀末的情緒與風俗性的洛可可式的風格之外，接受以當時古代帝國為理想的拿破崙一世的文化政策與庇護的達維特（1748～1825）們的指導，追求希臘、羅馬或文藝復興時期等等古典的「理想美」畫派作風。

　　安格爾，最初是拜師達維特門下，而在留學羅馬後在文藝復興時期向拉斐爾學習，因此畫中常可看見其羅馬性與精緻的筆法。之後，由於拿破崙的下台，達維特流亡於布魯塞爾，安格爾即成為藝術派中心畫家的後繼者了。

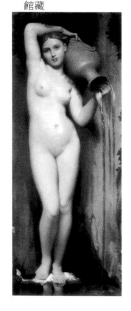

『瓦爾帕遜的浴女』圖中美姿再現。

泉／油彩／羅浮宮美術館藏

瓦爾帕遜浴女

　　此作品，描寫著於羅馬留學中的土耳其沐浴女子，不僅是在追求古典的理想美，同時對東方異國風情充滿憧景的他仍保有羅馬派的資質，因此終其生涯中都在追求豐滿女性的官能美表現，使其達到最高的境界。

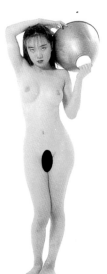

泉

　　此作品開始於1820年40歲左右，在佛羅倫斯開始作畫，經過36年於76歲時才得以完成。他在一生生涯中不斷地追女性官能美的表現，且極度偏向於此，例如維那斯中的裸女圖即為追求古典美的成果表現，同時也適合於希臘雕刻的準則（規範、美人體的標準比例）。

「泉」之姿勢再做一次。

第4章

椅上坐姿

　　椅上坐姿中，主要是指上身的重力，將其置於椅上或固定物上。因此，疲倦昏累時，例如，省略了椅子或固定物，其上半身必須施力來支撐整體的平衡。請在跨出腳的同時，考慮以膝部作支柱。

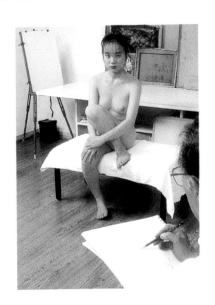

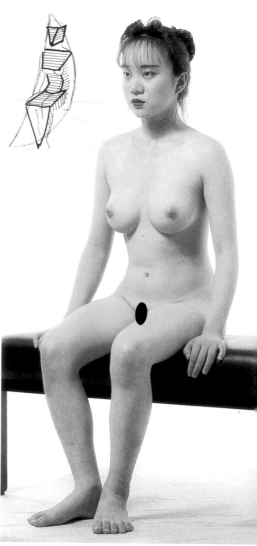

椅上端坐

端正的姿勢

雙腳靠攏，背肌伸直而坐，這種坐法被稱為「椅上端坐」。然而，以下姿勢的類型有許多變格，如兩腳分離、雙腿打開、手支撐於後方、胸前凸出等等。

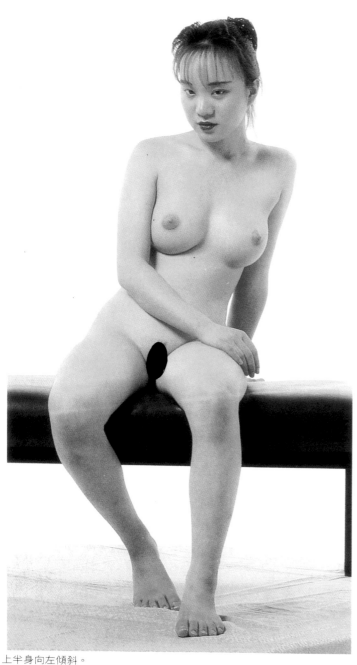

上半身向左傾斜。

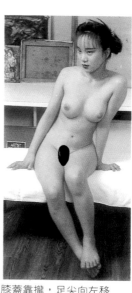

膝蓋靠攏，足尖向左移動，作「＜」字型動作。

長時間固定姿勢在緊張後獲得舒解時的瞬間姿勢。

胸部向前挺出，背肌拉
直。手臂置於背後用力
握緊。

根據手、腳的動作、臉
部方向、身體扭曲，形
成左側方的開立空間。

簡潔、集中的形式。無
特定動作，雙臂產生的
平行線條非常特別。

以雙臂支撐上身

●三角形的結構

金字塔的構造十分明顯。

由背後以手支撐上身

上半身以雙手均等支撐
的前面解放型。

● 上半身傾斜

　　上半身稍微向後傾倒，單手支撐於後方，上半身有扭轉的現象。
位於正面的雙腳輕輕移動少許，則富平衡感。從任何角度來看，都是
繪畫的焦點姿勢。

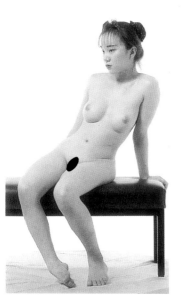

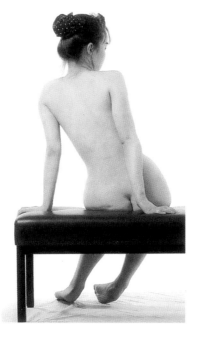

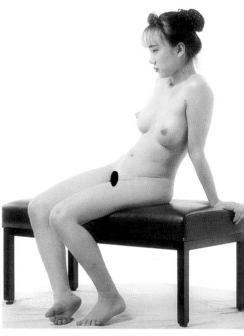

●放鬆　　單腳置放於固定物上，有舒解放鬆感。

手盤置頭上

雙手盤置於頭上，此形式的重點是於上方做擴大動作，極具動感。

動作生硬，只有平面感。

若上半身向右旋轉，則右方的空間增大。

若上半身向側面彎曲，則引動全身，動作加大，富有生氣動力。

部朝下，則手臂、頭
以下與膝部以上之
，形成一大空間。

此姿勢有日常生活中經
常產生的感覺。

一腳邁出，另一腳縮進
，身體的中心產生一大
曲線，整個動作有了大
改變。

上半身大扭轉

上半身大扭轉，伴隨著雙臂的形式動作，極具動感。

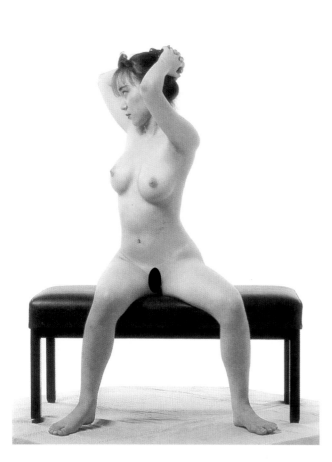

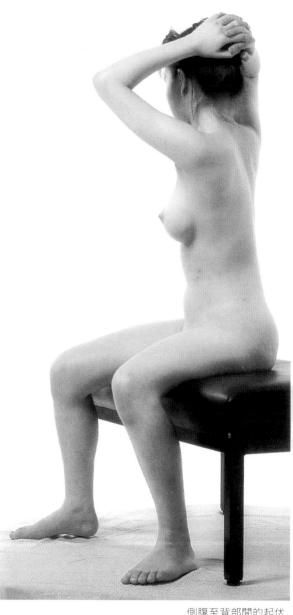

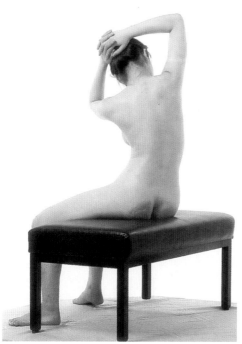

側腹至背部間的起伏
、肋骨部分以及與骨盤
部分等之間的側腹（柔
軟），這三部分的關連
性必須掌握得當。

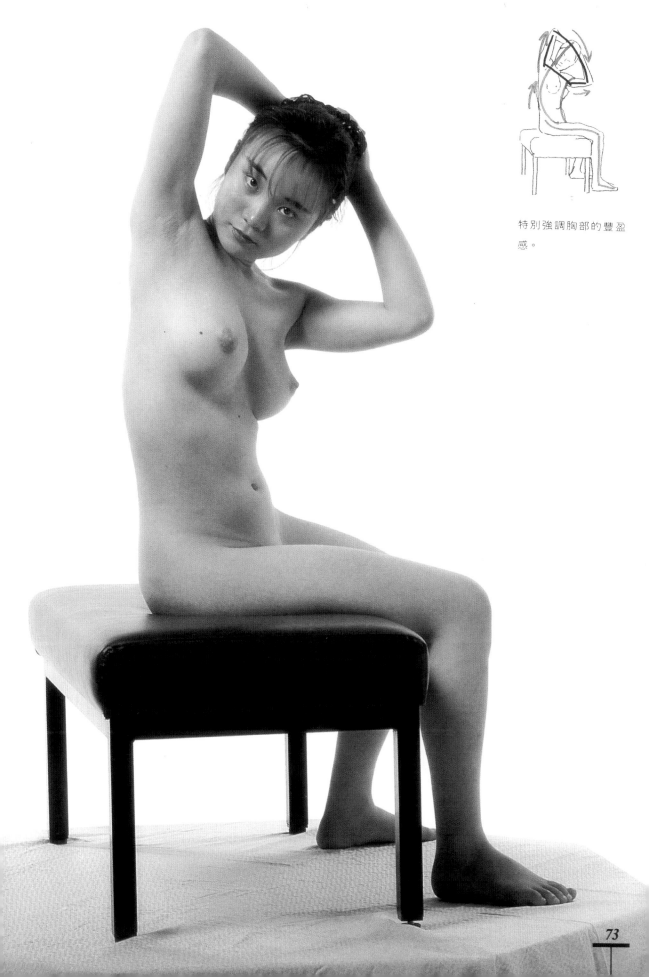

特別強調胸部的豐盈
感。

膝部盤起

單腳置放於地面上，雖然只有一隻腳，但因位爲中央的正中線上，可平衡此姿勢。

然而，不完全垂直稍微傾斜，也爲自然形式。

立足於中央，稍微傾斜。

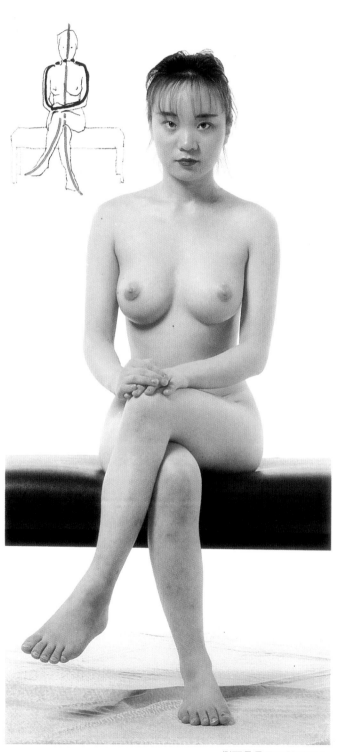

側面是最具立體感的角度。

背肌伸直，臉部微微朝向正面，雙手自然垂放膝上的姿態。

立膝

●惡劣的視點

　　立膝於正前方，則隱藏了裸露的內側。若與其他的主題結合者尚可，但僅在描繪裸體上，角度不夠充分。

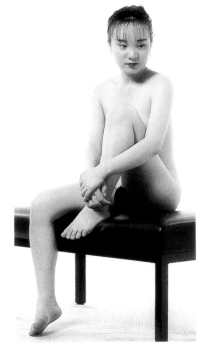

●改變視點

容易產生立體感的視點。

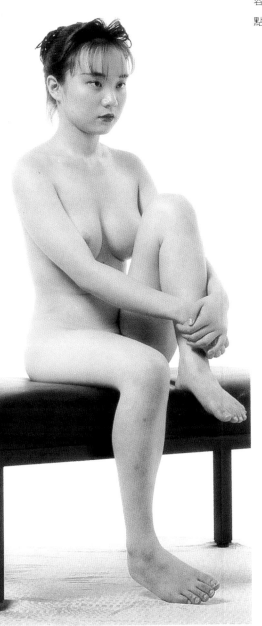

此姿勢中，由於立膝向內側傾倒，因此變化後則具特色。

雙腿打開的姿勢。

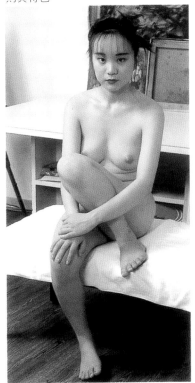

立膝

● 微妙的變化

單腳立起，並改變臉部、腳部置放的方向。

淺坐在椅上，上半身背
部向後傾倒。

腰部靠近椅背，並將背
部拉直。

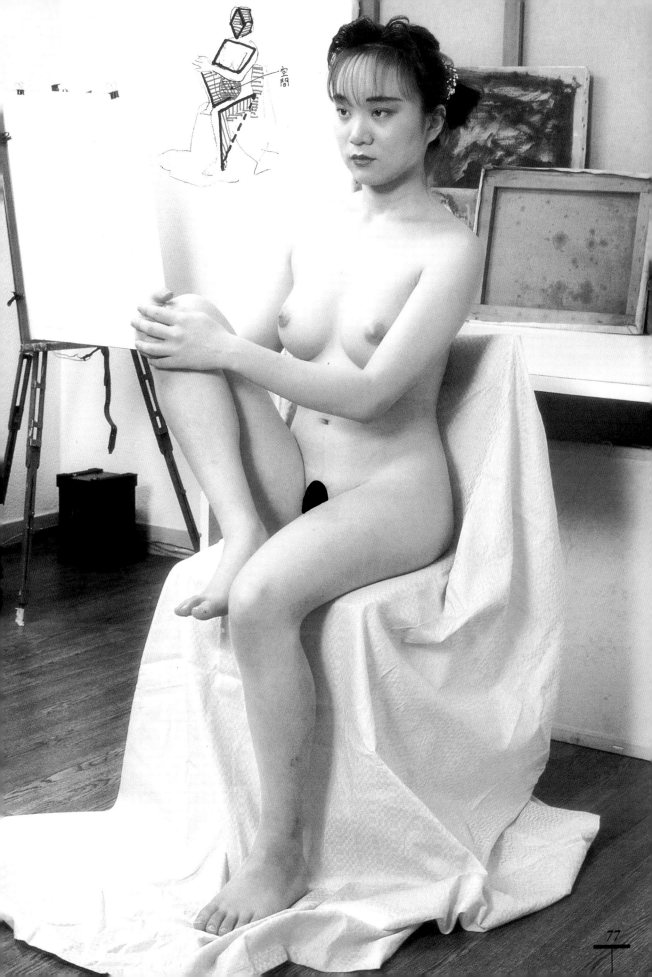

此一姿勢，爲雙腿分開，上半身微微形成「＜」字的自然狀態。手擺置的方式不同，則形體的變化也相異。

雖然乍見之下並無差別，但是根據角度的不一，腳的位置也會產生變化，而整體予人的感覺也有不同。請注意背肌所形成的「＜」字形線條。

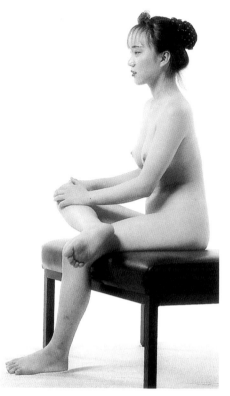
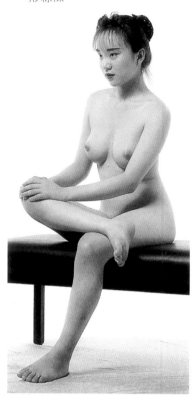
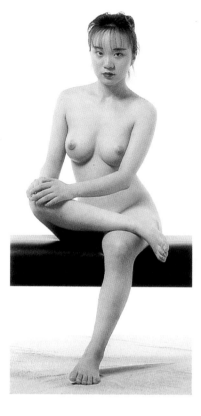

試著將手的位置移向腳
踝的地方。

手盤置於椅背後

跨過椅角的坐姿，上半身作大扭轉。

由於無肩幅感，請加以
注意。

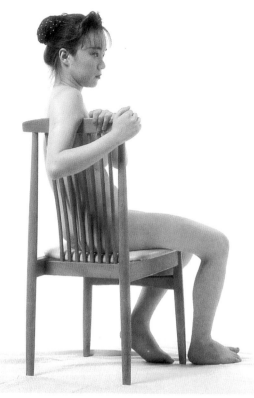

形式有固定感。

受擠壓的乳房。

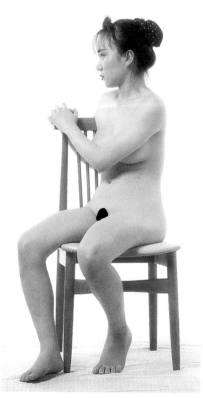

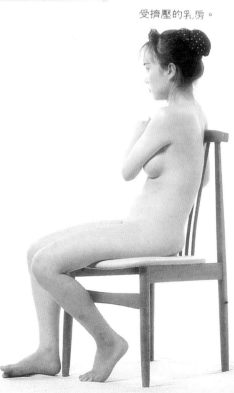

普通的形式。

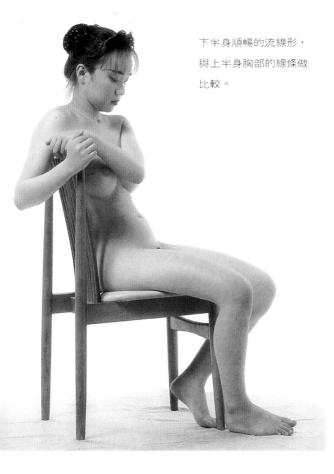

下半身順暢的流線形，
與上半身胸部的線條做
比較。

椅子無生命的直線
與柔和裸體的曲線
組合相當特別。

背部完好無缺。

背肌的流線，與生硬的
椅子對照，一柔一剛。

頭貼靠於椅背上

手臂、身體與腳的關係形成「ㄈ」字型。如何掌握此空間的運用是一大關鍵。

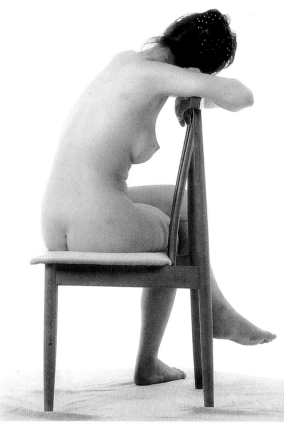

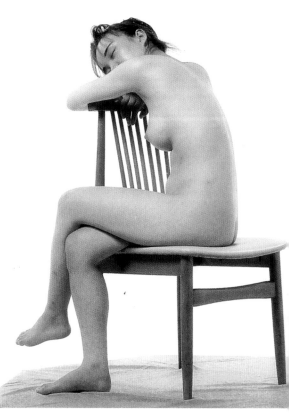

背部倚靠的扶手部分，也為強調的重點。

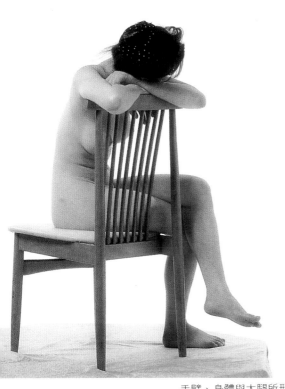

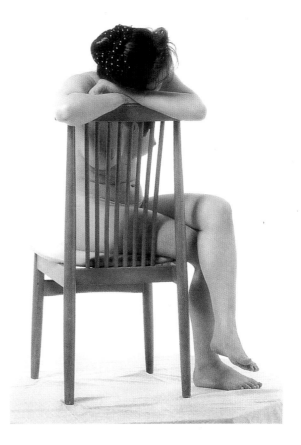

手臂、身體與大腿所形
成的「ㄈ」字型動作，
與椅背所倚靠的部分空
間，是必須掌握的重
點。

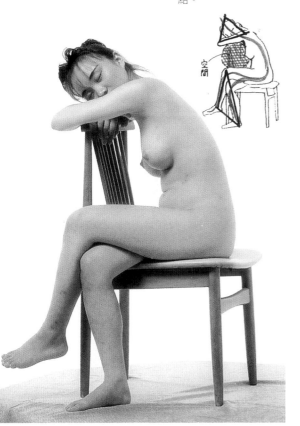

扶手的線與腹部之間的
空間若能描繪貼切，則
此姿勢的特色即成功展
現。

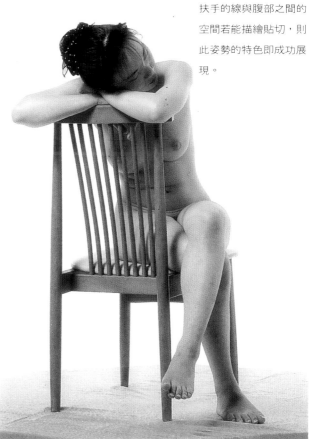

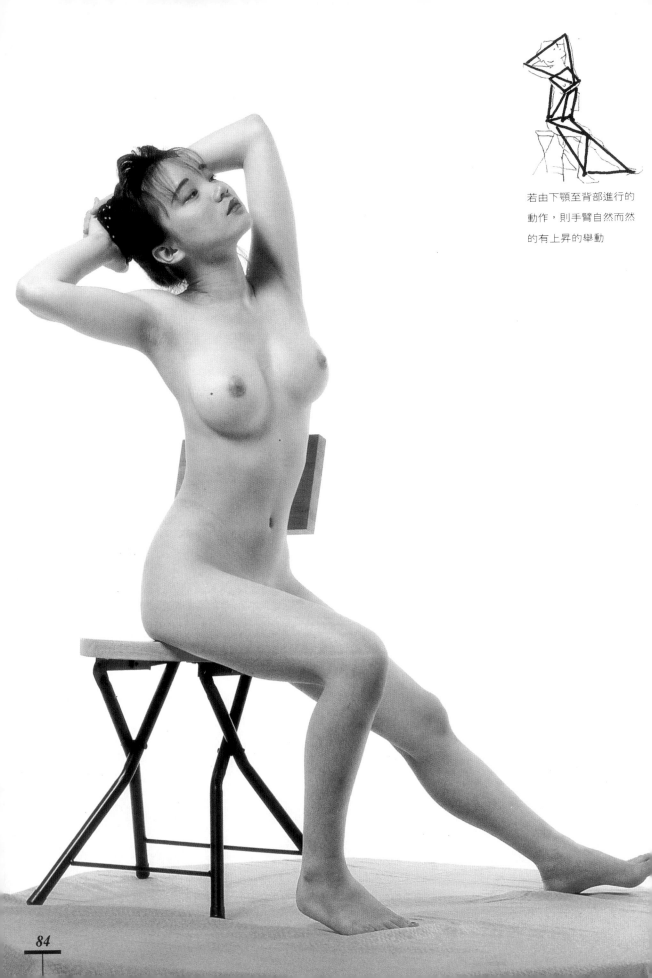

若由下顎至背部進行的
動作，則手臂自然而然
的有上昇的舉動

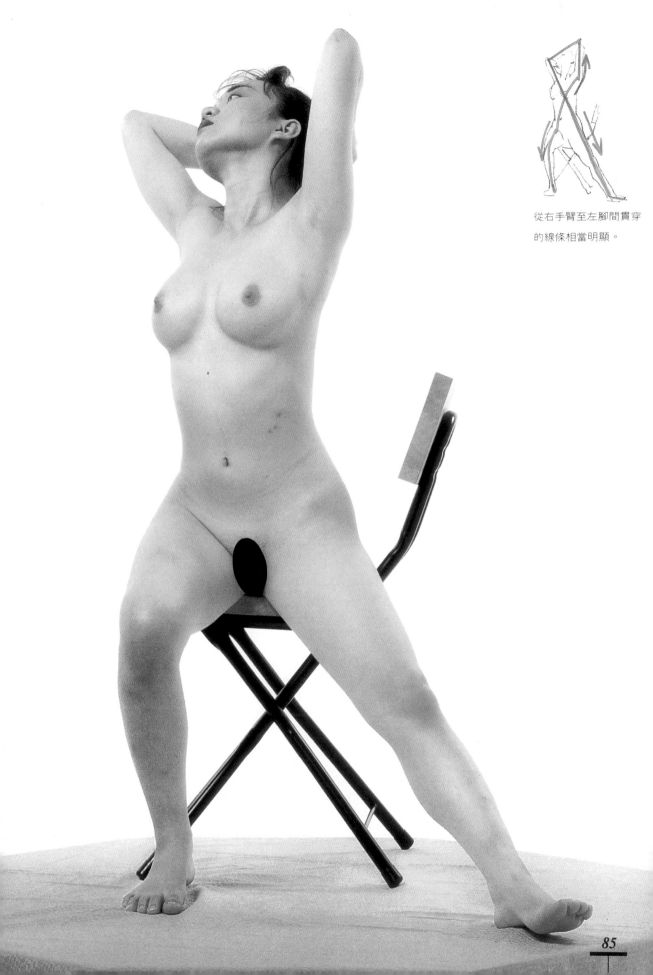

從右手臂至左腳間貫穿
的線條相當明顯。

身體靠向牆壁

此姿勢並非特意設計，而是於休息中所產生的姿勢。
由此可得知，模特兒生動的人格與具生活感的姿勢。

工作結束後放鬆的姿
態。

掌握上半身至腳尖的線
條動作。

Y. Negishi '94.10.

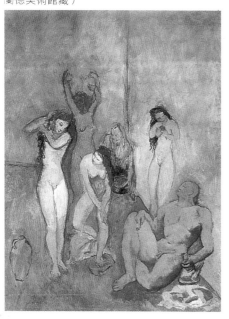

「阿維尼爾的女兒」。

巨匠的裸婦

畢卡索

　　畢卡索，出身於西班牙地中海沿岸的馬拉加市，不久從即成為20世紀最偉大的巨匠，可以說是開啓現代美術世界的大師。他的作品中有「阿維尼爾的女兒（1907年）」。此一作品是在他年輕困苦的日子與頹廢的生活中，受到了西桑奴的造形思想與黑人雕刻等的影響而產生。因此，畢卡索本身的立體主義(cubism)得以立身成名，這是20世紀現代美術中衆人評論最佳的作品。

　　然而，畢卡索在「阿維尼爾的女兒」之前1906年中已有「後宮（薔薇色的女人）」的作品出現。

　　此畫是描述故鄉娼妓的房屋，若以人物的組合結構，可以說形成上與「阿維尼爾的女兒」相似，但是實際上，可認定為「阿維尼爾的女兒」是根據此畫而作。作品中皆有五位妓女，赤裸裸的姿勢，淡薄的粉色彩，且配置有一位男客。前作配置有招待的水果。

帕布羅。畢卡索（1881
～1973）／「後宮（薔
薇色的裸女們）」／油
彩／1906年作／克里烏
蘭德美術館藏）

『後宮』美女的姿態重
現。

第5章

寝姿

　　身體橫躺於地面，形體的動勢，是以水平線的動作與廣大的面積為主體。在此處如何使其產生起伏變化，以及立體感，都是姿勢創作的要點。因此，手、足的變化與身體的厚度，以及從地面凸起的外貌，都是必須仔細觀察的重點。

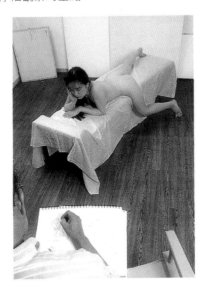

仰卧

此姿勢中，由於胸下至腹部的地方有如蛙肚般的平滑，因此在肌肉的部分必須仔細觀察。

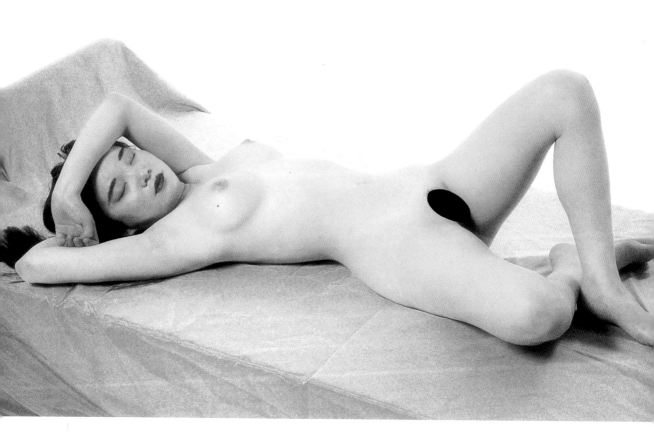

以較低的位置來看。必
須掌握膝蓋與地板間的
空隙部分，以及腳彎曲
部分的膝蓋分界點。

仰卧

由於其中一側的手臂與
兩腳交叉立起，因此形
成了充分的立體感。

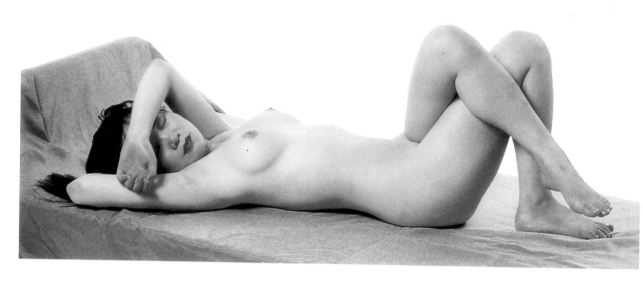

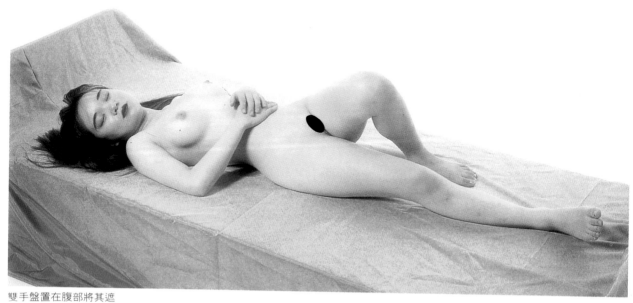

雙手盤置在腹部將其遮
掩，此處的骨盤（腰
骨）部分必須小心處
理。此外，在髮、毛的
部分也須適切處理。

雙手盤置在後腦，且單
膝彎曲。在肋骨部分與
骨盤上產生的輕微肌肉
凹凸必須仔細觀察。

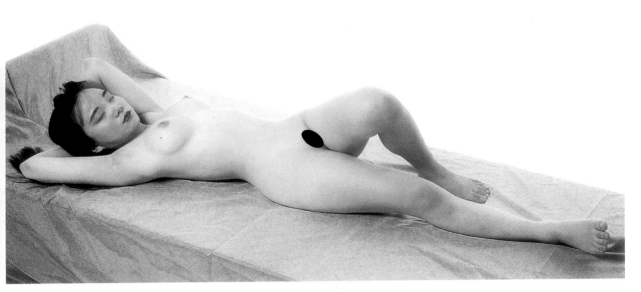

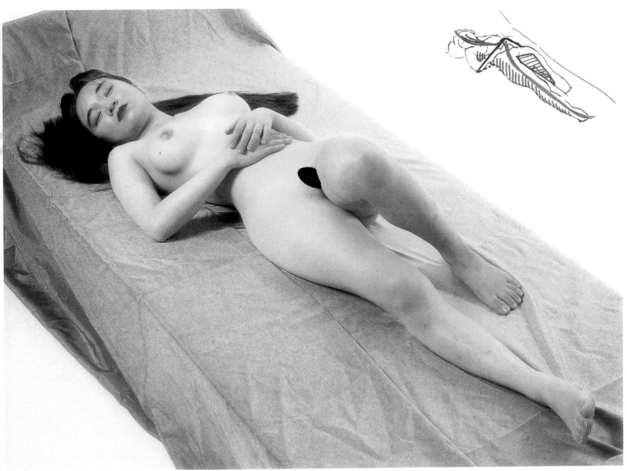

相同的姿勢，但將視點
靠近足部。可清楚看見
上半身的彎曲線條。

仰臥 **背靠於枕上**

若以腳的方向為視點，可見前縮現象，從腰部以下的變型可括大描繪。

仔細觀看頭上手臂彎曲的動作變化。

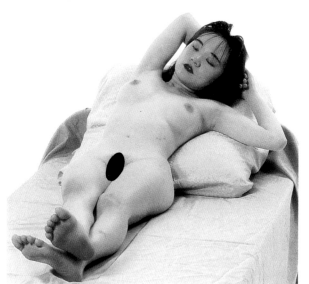

若雙腳彎曲且盤腿，則全身形成一三角形。

相同的角度若經移動
後,則動作較爲柔和。

兩膝彎曲。

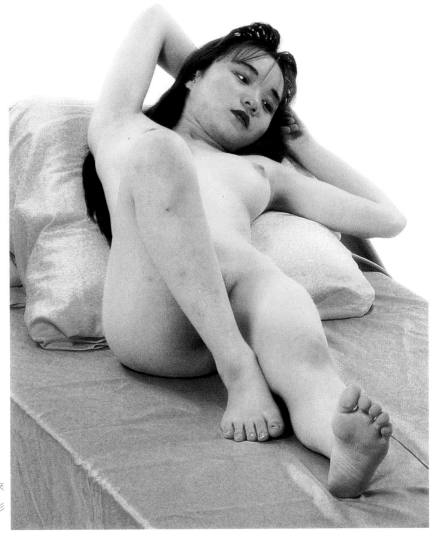

單膝彎曲。從此位置來
看,看不淸全部的形
體。

● 手足位置的變化

手臂形成四角形，且腰部上移。

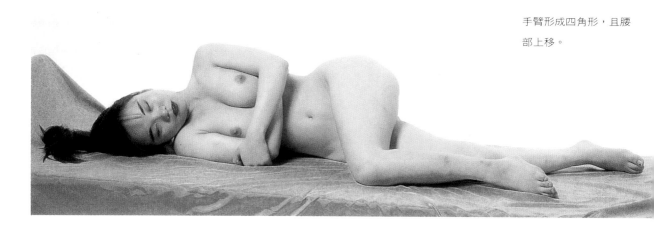

頭部置於枕上，右腳的膝蓋彎曲，前面部分的曲線仍清晰可見。

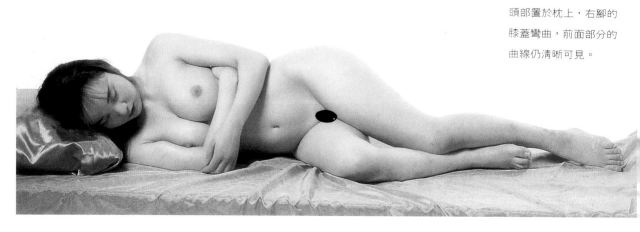

雙臂重疊替代枕頭。腹部增加厚實感。

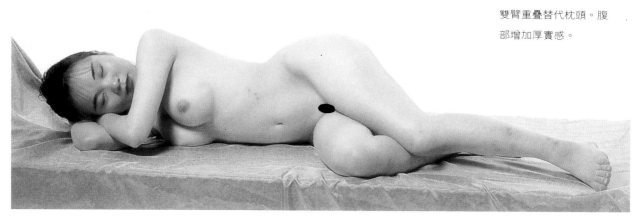

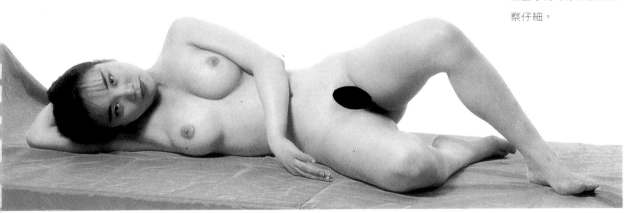

從下側上至膝部，從肩
部至手臂的線條必須觀
察仔細。

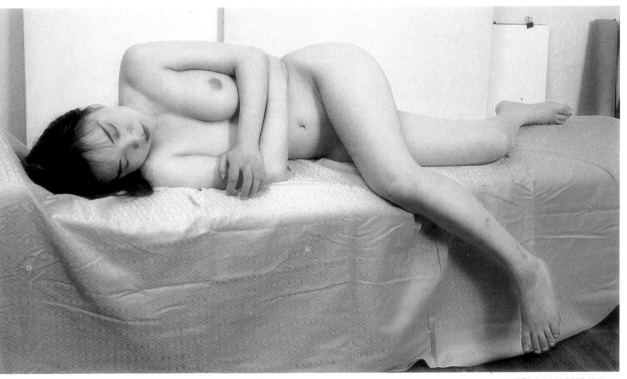

重點在於雙臂盤置的方
形，以及落下的腿部。

 側臥 **以手支撐頭部**

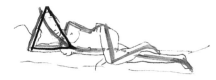

抬起的頭部、肩部,以
及上移的腰部。加上手
肘、肩頭、膝部的角度
的形狀,極富變化。

●正面

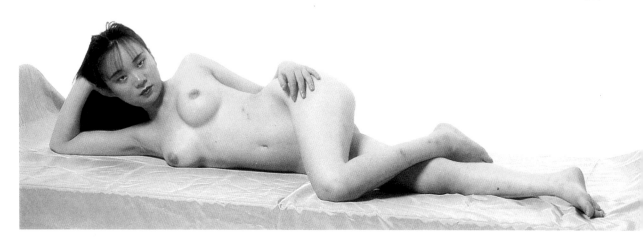

強調手臂圍繞的乳房渾
圓。

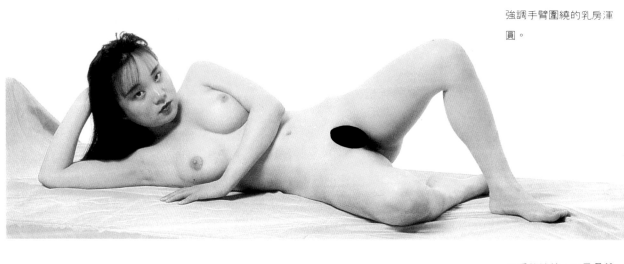

雙肩的連線,以及骨盤
兩側同位值的連線,上
端較靠近。同時,背骨
(脊椎)於下方正好相
反。此姿勢中,背面與
正面劃分的相當清楚。

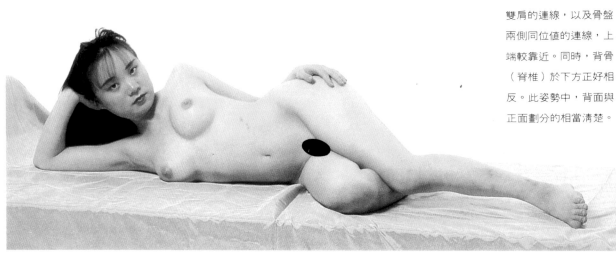

98

背面部分，其臀部形狀
好似圓滑的心型。

●背面

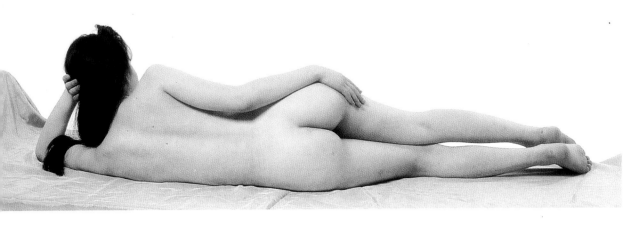

含頭部的上半身形成之
三角形與彎曲的腳與腰
形成之三角形比較。

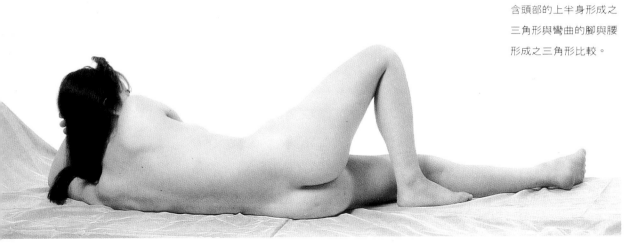

如山坡狀起伏。

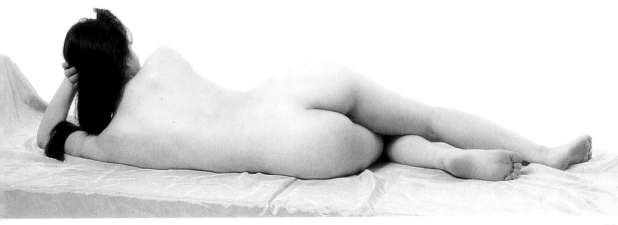

側臥　**以手支撐頭部**

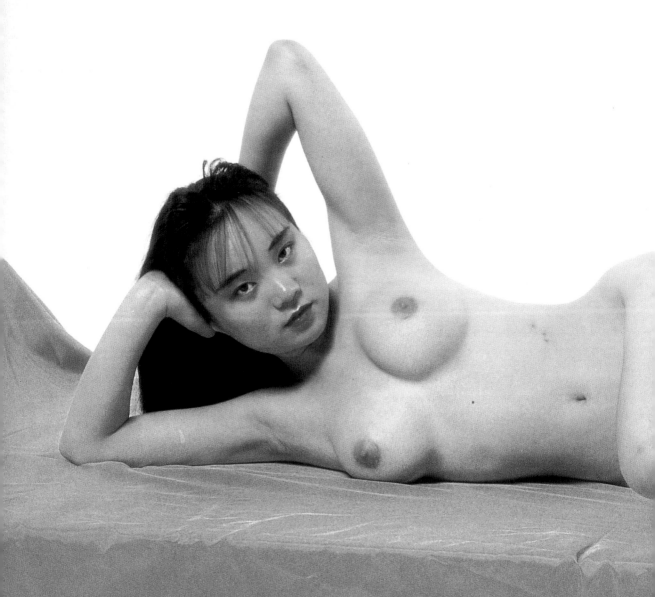

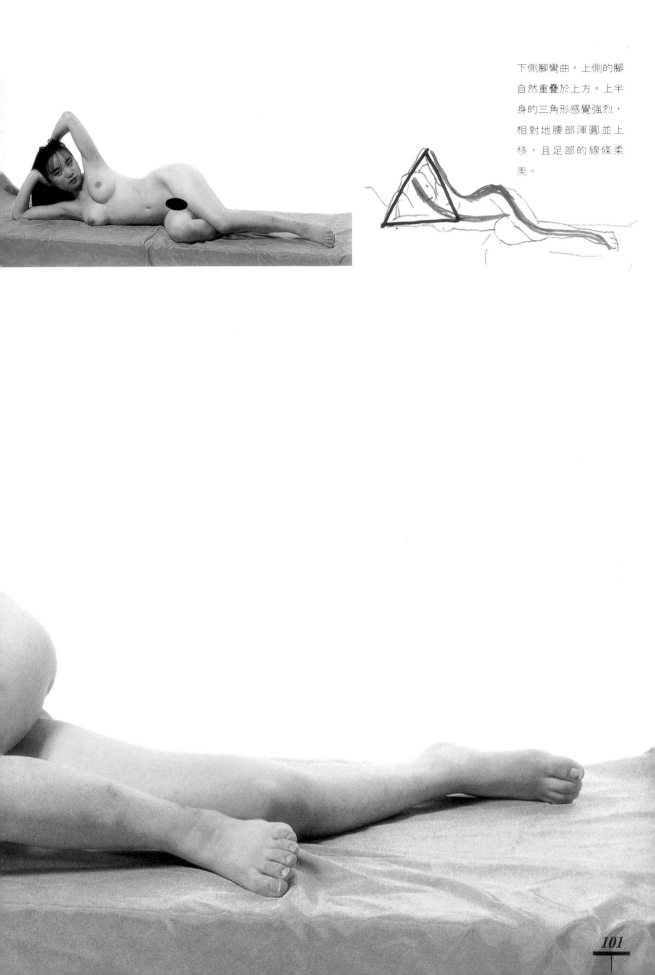

下側腳彎曲，上側的腳
自然重疊於上方。上半
身的三角形感覺強烈，
相對地腰部渾圓並上
移，且足部的線條柔
美。

俯臥

強調臀部的渾厚感。

雙膝彎曲、縮起。手臂
與腳平行，較無特殊
感。

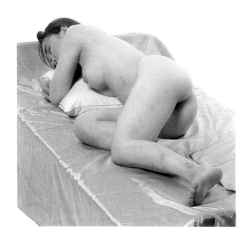

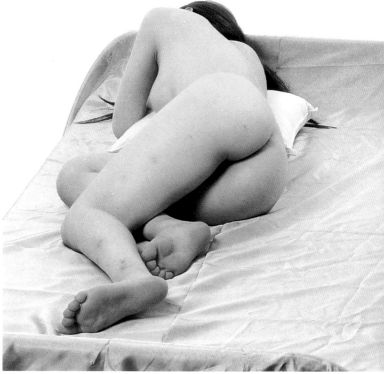

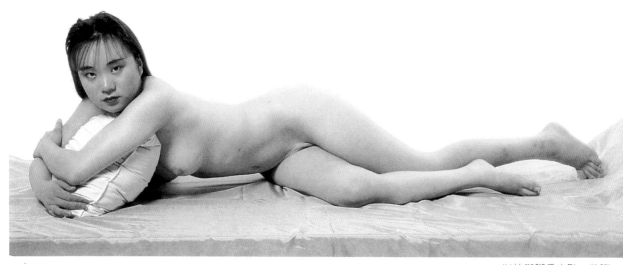

以枕與腳為支點，將腹
部稍往上提。

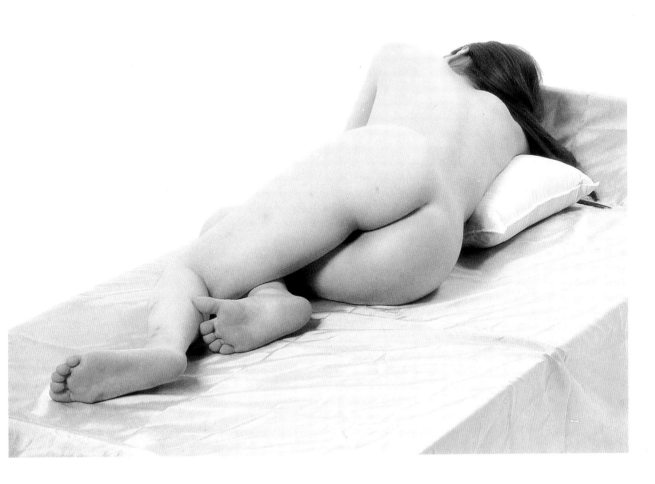

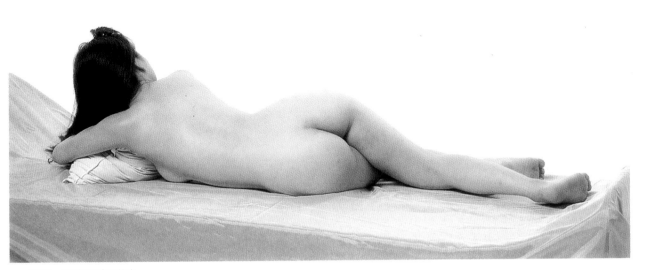

背面。雖強調肩部的角
度與臀部的圓，但整體
的線條如山丘狀也相當
引人注目。

俯卧

頭、胸、手臂共同形成的塊狀感，以及向上抬
昇的腳，都是形成上的變化。

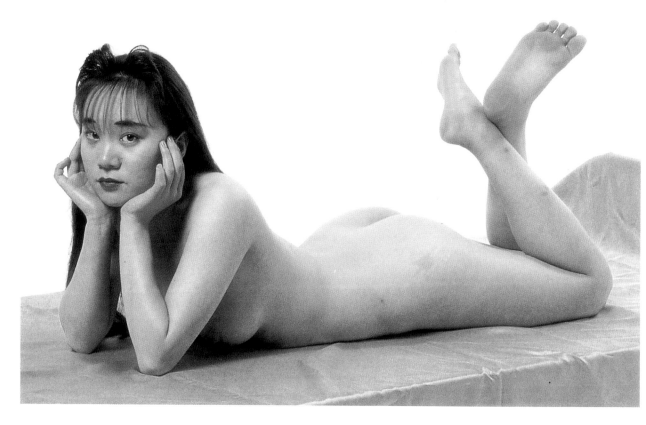

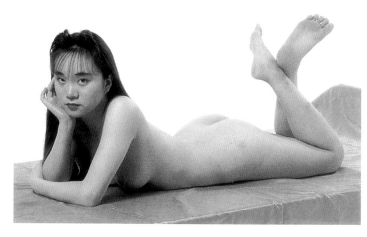

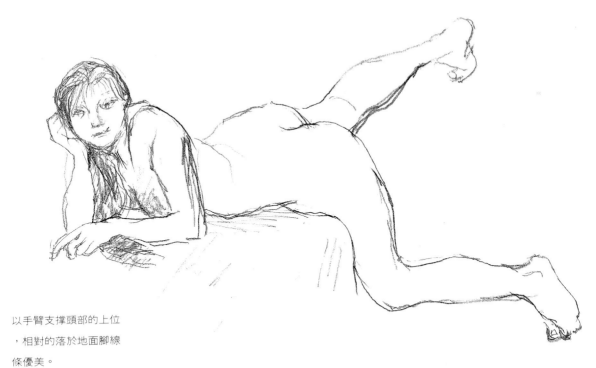

以手臂支撐頭部的上位
，相對的落於地面腳線
條優美。

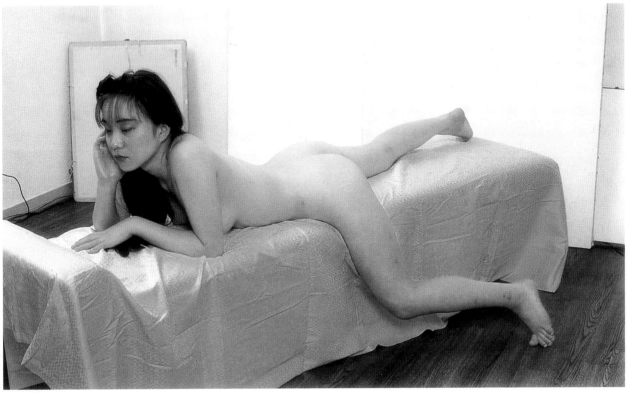

以枕靠背,並將身子立起宛若坐姿,但臀部與背部均屬著地用力,也如寢姿。

●圓形的身體

膝部縮起,雙手環抱,身體宛如圓形,此處腳的盤置方式不太自然。

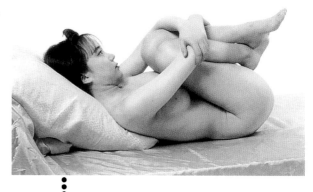

改變腳的組合方式。

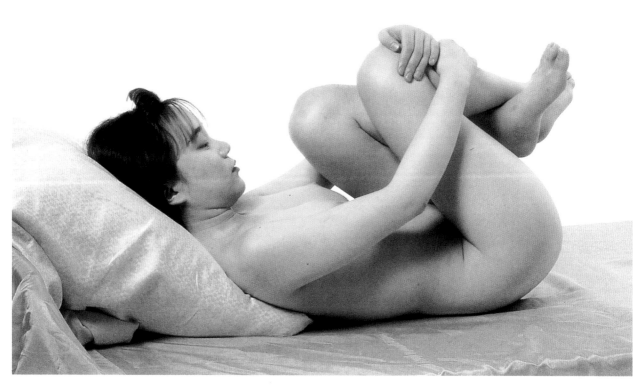

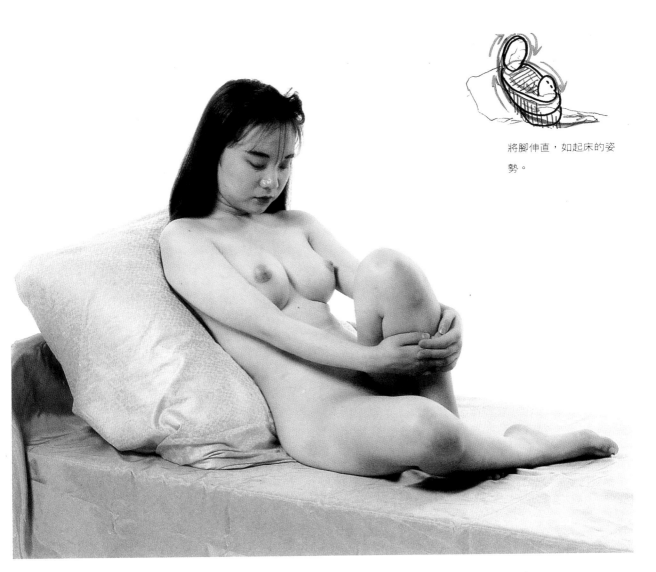

將腳伸直,如起床的姿
勢。

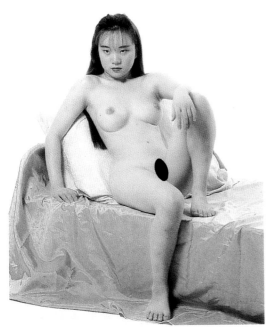

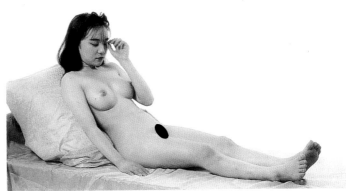

以枕支撐身體。

單腳置於地面,單膝立
起。此姿勢接近椅上坐
姿。

雙腳輕微彎曲，上方的
腳稍許伸長，姿勢穩
定。

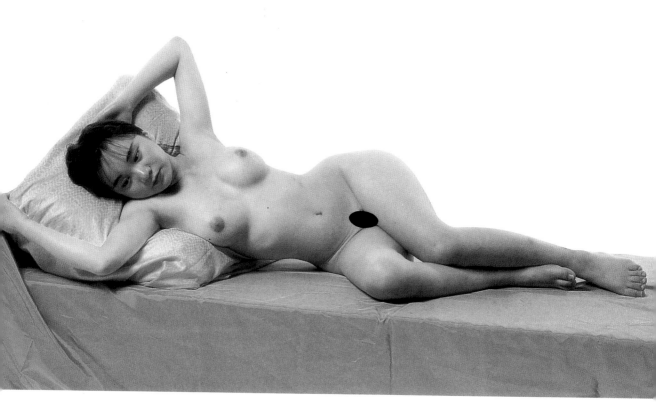

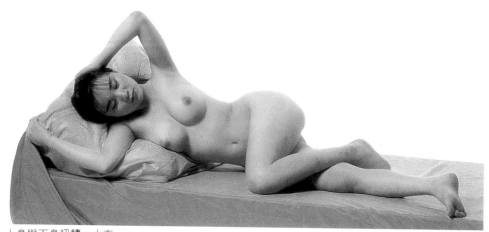

上身與下身扭轉。上方
腳的膝蓋置於前方以強
調曲線，整體上的姿勢
稍嫌勉強。

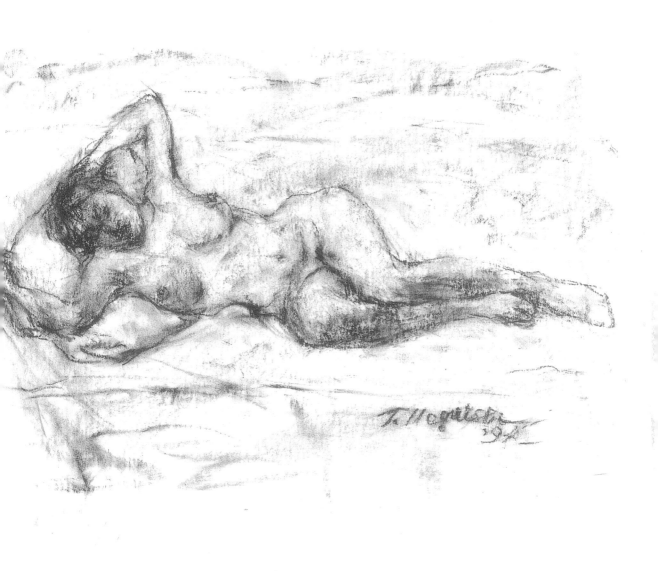

結論

編集們以裸體模特兒爲繪畫實習的對象時，姿勢表現創作的
基本論調是主要的重點。以前我在美術大學中時，學習時間上幾
乎在姿勢創作表現上祇局限於頭部的描繪，這說起來相當有趣。
而在學院實習中的情形，較有可能如此，一面整理構思計畫，一
面又會浮現別的思緒。

「裸體要普遍化」「尋求一般化的裸體，其作業方式須有現
今的古典，且要接近有學術氣息者較理想」，這一直是令我困惑
的問題。

男性看見裸體，與女性看見裸體的視點或意念均有不同，而
且以男模特兒或女模特兒也大有差別。對於這些自由的作業動作
上，若僅依照古典式的造形美較爲理想呢？還是必須包含有裸體
的現代感？不論何者都必須獲得每個人對這個工作的認知。

然而，暫不論結果，「赤裸裸的呈現在人前，有與其對話的
時間」，雖不知其結果會如何，但在作業時間內的對話，是否能
不包含其他意味的純對話呢？

因此，本書以「姿勢表現的基本」爲主題，爲了如同「與眞
人實地的進行對話」而嘔心製作。希望讀者能有所助益。

攝影師今井康夫氏與模特兒麻兵愛美小姐的寫眞共作，雖缺
乏表現性，但本書的主旨是在於「型體創作」的姿勢，因此不在
本書範圍者皆予以摒除。

最後，要感謝上野隆氏（日本美術家連盟會員）的頂力協助
作圖，才能如期完成。

'94.10.

根 岸 正

1924年生於東京。
1951年畢業於武藏野美術學校。
之後，加入自由美術家協會主體美術協會成爲會員，並發表作品。
1993年主體美術協會退出，和同好一起創立新作家美術會。
擔任武藏野美術大學油畫科教授，長年指導學生作畫。
現今爲武藏野美術大學名譽教授。

北星信譽推薦‧必備教學好書

日本美術學員的最佳教材

INTRODUCTION TO PENCIL TECHNIQUES
鉛筆畫技法

定價／350元

INTRODUUCTION TO PASTEL DRAWING
粉彩筆畫技法

定價／450元

INTRODUCTION TO DRAWING WITH PEN & COLOR INK
沾水筆‧彩色墨水技法

定價／450元

INTRODUCTION TO BOTANICAL ART TECHNIQUES
野外寫生技法

定價／400元

INTRODUCTION TO EXPRESSING TEXTURES IN OIL PAINTING
油畫質感表現技法

定價／450元

循序漸進的藝術學園；美術繪畫叢書

實用繪畫範本

定價／450元

粉彩畫技法

定價／450元

油畫基礎畫法

定價／450元

水彩技法圖解

定價／450元

最佳工具書

‧ 本書內容有標準大綱編字、基礎素
描構成、作品參考等三大類；並可
銜接平面設計課程，是從事美術、
設計類科學生最佳的工具書。
編著／葉田園　　定價／350元

精緻手繪POP叢書目錄

新書推薦

內容精彩‧實例豐富

是您值得細細品味、珍藏的好書

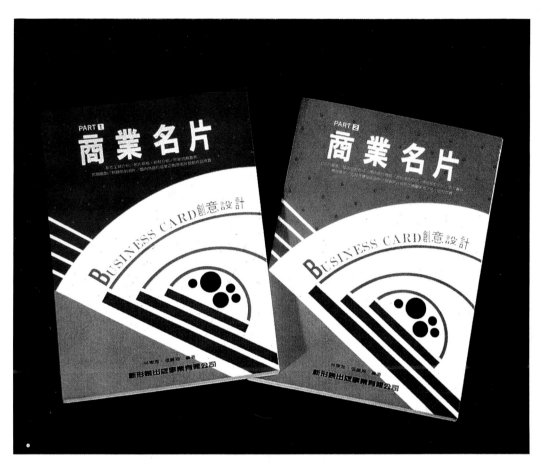

商業名片創意設計／PART 1　定價450元
製作工具介紹／名片規格‧紙材介紹／印刷完稿製作
地圖繪製／精緻系列名片／國內外各行各業之創意名片作品欣賞

商業名片創意設計／PART 2　定價450元
CIS的重要／基本設計形式／應用設計發展／探討美的形式／如何設計名片／如何排構成要素
如何改變版面設計／探索名片設計的構圖來源／名片設計欣賞

商業名片創意設計／PART 3　定價450元
色彩與設計／認識色彩／色彩的力量／美麗的配色
名片色彩計劃／國內名片欣賞／國外名片欣賞

新形象出版事業有限公司
北縣中和市中和路322號8F之1／TEL：(02)920-7133／FAX：(02)929-0713／郵撥：0510716-5 陳偉賢

總代理／北星圖書公司
北縣永和市中正路391巷2號8F／TEL：(02)922-9000／FAX：(02)922-9041／郵撥：0544500-7 北星圖書帳戶

門市部：台北縣永和市中正路498號／TEL：(02)928-3810

名家創意 識別 包裝 海報 設計

名家序文摘要

名家創意識別設計

陳木村先生（中華民國形象研究發展協會理事長）

這是一本用不同手法編排，真正屬於CI的書，可以感受到此書能讓讀者用不同的立場，不同的方向去了解CI的內涵。

名家創意包裝設計

陳永基先生（陳永基設計工作室負責人）

「消費者第一次是買你的包裝，第二次才是買你的產品」，所以現階段行銷策略、廣告以至包裝設計，就成為決定買賣勝負的關鍵。

名家創意海報設計

柯鴻圖先生（台灣印象海報設計聯誼會會長）

國內出版商願意陸續編輯推廣，闡揚本土化作品，提昇海報的設計地位，個人自是樂觀其成，並予高度肯定。

北星圖書
新形象

震憾出版

名家‧創意系列 ❶

識別設計

——識別設計案例約140件

◎編輯部　編譯　◎定價：1200元

此書以不同的手法編排，更是實際、客觀的行動與立場規劃完成的CI書，使初學者、抑或是企業、執行者、設計師等，能以不同的立場，不同的方向去了解CI的內涵；也才有助於CI的導入，更有助於企業產生導入CI的功能。

名家‧創意系列 ❷

包裝設計

——包裝案例作品約200件

◎編輯部　編譯　◎定價800元

就包裝設計而言，它是產品的代言人，所以成功的包裝設計，在外觀上除了可以吸引消費者引起購買慾望外，還可以立即產生購買的反應；本書中的包裝設計作品都符合了上述的要點，經由長期建立的形象和個性對產品賦予了新的生命。

名家‧創意系列 ❸

海報設計

——海報設計作品約200幅

◎編輯部　編譯　◎定價：800元

在邁入已開發國家之林，「台灣形象」給外人的感覺卻是不佳的，經由一系列的「台灣形象」海報設計，陸續出現於歐美各諸國中，為台灣掙得了不少的形象，也開啟了台灣海報設計新紀元。全書分理論篇與海報設計精選，包括社會海報、商業海報、公益海報、藝文海報等，實為近年來台灣海報設計發展的代表。

新形象出版圖書目錄

郵撥：0510716-5　陳偉賢　TEL:9207133・9278446　FAX:9290713　地址：北縣中和市中和路322號8F之1

一、美術設計

代碼	書名	編著者	定價
1-01	新插畫百科(上)	新形象	400
1-02	新插畫百科(下)	新形象	400
1-03	平面海報設計專集	新形象	400
1-05	藝術・設計的平面構成	新形象	380
1-06	世界名家插畫專集	新形象	600
1-07	包裝結構設計		400
1-08	現代商品包裝設計	鄧成連	400
1-09	世界名家兒童插畫專集	新形象	650
1-10	商業美術設計(平面應用篇)	陳孝銘	450
1-11	廣告視覺媒體設計	謝蘭芬	400
1-15	應用美術・設計	新形象	400
1-16	插畫藝術設計	新形象	400
1-18	基礎造形	陳寬祐	400
1-19	產品與工業設計(1)	吳志誠	600
1-20	產品與工業設計(2)	吳志誠	600
1-21	商業電腦繪圖設計	吳志誠	500
1-22	商標造形創作	新形象	350
1-23	插圖彙編(事物篇)	新形象	380
1-24	插圖彙編(交通工具篇)	新形象	380
1-25	插圖彙編(人物篇)	新形象	380

二、POP廣告設計

代碼	書名	編著者	定價
2-01	精緻手繪POP廣告1	簡仁吉等	400
2-02	精緻手繪POP2	簡仁吉	400
2-03	精緻手繪POP字體3	簡仁吉	400
2-04	精緻手繪POP海報4	簡仁吉	400
2-05	精緻手繪POP展示5	簡仁吉	400
2-06	精緻手繪POP應用6	簡仁吉	400
2-07	精緻手繪POP變體字7	簡志哲等	400
2-08	精緻創意POP字體8	張麗琦等	400
2-09	精緻創意POP插圖9	吳銘書等	400
2-10	精緻手繪POP畫典10	葉辰智等	400
2-11	精緻手繪POP個性字11	張麗琦等	400
2-12	精緻手繪POP校園篇12	林東海等	400
2-16	手繪POP的理論與實務	劉中興等	400

三、圖學、美術史

代碼	書名	編著者	定價
4-01	綜合圖學	王鍊登	250
4-02	製圖與議圖	李寬和	280
4-03	簡新透視圖學	廖有燦	300
4-04	基本透視實務技法	山城義彥	300
4-05	世界名家透視圖全集	新形象	600
4-06	西洋美術史(彩色版)	新形象	300
4-07	名家的藝術思想	新形象	400

四、色彩配色

代碼	書名	編著者	定價
5-01	色彩計劃	賴一輝	350
5-02	色彩與配色(附原版色票)	新形象	750
5-03	色彩與配色(彩色普級版)	新形象	300

五、室內設計

代碼	書名	編著者	定價
3-01	室內設計用語彙編	周重彥	200
3-02	商店設計	郭敏俊	480
3-03	名家室內設計作品專集	新形象	600
3-04	室內設計製圖實務與圖例(精)	彭維冠	650
3-05	室內設計製圖	宋玉眞	400
3-06	室內設計基本製圖	陳德貴	350
3-07	美國最新室內透視圖表現法1	羅啓敏	500
3-13	精緻室內設計	新形象	800
3-14	室內設計製圖實務(平)	彭維冠	450
3-15	商店透視-麥克筆技法	小掠勇記夫	500
3-16	室內外空間透視表現法	許正孝	480
3-17	現代室內設計全集	新形象	400
3-18	室內設計配色手冊	新形象	350
3-19	商店與餐廳室內透視	新形象	600
3-20	櫥窗設計與空間處理	新形象	1200
8-21	休閒俱樂部・酒吧與舞台設計	新形象	1200
3-22	室內空間設計	新形象	500
3-23	櫥窗設計與空間處理(平)	新形象	450
3-24	博物館&休閒公園展示設計	新形象	800
3-25	個性化室內設計精華	新形象	500
3-26	室內設計&空間運用	新形象	1000
3-27	萬國博覽會&展示會	新形象	1200
3-28	中西傢俱的淵源和探討	謝蘭芬	300

六、SP行銷・企業識別設計

代碼	書名	編著者	定價
6-01	企業識別設計	東海・麗琦	450
6-02	商業名片設計(一)	林東海等	450
6-03	商業名片設計(二)	張麗琦等	450
6-04	名家創意系列①識別設計	新形象	1200

七、造園景觀

代碼	書名	編著者	定價
7-01	造園景觀設計	新形象	1200
7-02	現代都市街道景觀設計	新形象	1200
7-03	都市水景設計之要素與概念	新形象	1200
7-04	都市造景設計原理及整體概念	新形象	1200
7-05	最新歐洲建築設計	石金城	1500

八、廣告設計、企劃

代碼	書名	編著者	定價
9-02	CI與展示	吳江山	400
9-04	商標與CI	新形象	400
9-05	CI視覺設計(信封名片設計)	李天來	400
9-06	CI視覺設計(DM廣告型錄)(1)	李天來	450
9-07	CI視覺設計(包裝點線面)(1)	李天來	450
9-08	CI視覺設計(DM廣告型錄)(2)	李天來	450
9-09	CI視覺設計(企業名片吊卡廣告)	李天來	450
9-10	CI視覺設計(月曆PR設計)	李天來	450
9-11	美工設計完稿技法	新形象	450
9-12	商業廣告印刷設計	陳穎彬	450
9-13	包裝設計點線面	新形象	450
9-14	平面廣告設計與編排	新形象	450
9-15	CI戰略實務	陳木村	
9-16	被遺忘的心形象	陳木村	150
9-17	CI經營實務	陳木村	280
9-18	綜藝形象100序	陳木村	

繪畫技法系列-4

油畫技法大全

藝術家不可缺少的隨身手冊

繪畫技法系列-4

油畫技法大全

出版者	新形象出版事業有限公司
負責人	陳偉賢
地址	台北縣中和市235中和路322號8樓之1
電話	(02)2927-8446　(02)2920-7133
傳真	(02)2922-9041
原著	派拉蒙出版公司編輯部
總策劃	陳偉賢
翻譯者	張楊美群
審訂	張正毅
企劃編輯	黃筱晴
製版所	興旺彩色印刷製版有限公司
印刷所	利林印刷股份有限公司
總代理	北星文化事業股份有限公司
地址	台北縣永和市234中正路462號B1
門市	北星文化事業股份有限公司
地址	台北縣永和市234中正路462號B1
電話	(02)2922-9000
傳真	(02)2922-9041
網址	www.nsbooks.com.tw
郵撥帳號	0544500-7北星圖書帳戶
本版發行	
定價	NT$520元整

■版權所有，翻印必究。本書如有裝訂錯誤破損缺頁請寄回退換

行政院新聞局出版事業登記證/局版台業字第3928號

經濟部公司執照/76建三辛字第214743號

國家圖書館出版品預行編目資料

油畫技法大全：藝術家不可缺少的隨身手冊
/派拉蒙出版公司編輯部原著：張楊美群翻譯.
--第一版.-- 台北縣中和市：新形象,
2006[民95]
　　面：　　公分--（繪畫技法系列：4）
含索引
譯自：Todo sobre la tecnica del oleo
ISBN 957-2035-80-0(精裝)
1.繪畫-技法
948.5　　　　　　　　　95010884

校審
張正毅

學歷　國立台灣師範大學美術學系畢業
　　　目前就讀於法國　巴黎第八大學造型藝術所

得獎　國立台灣師範大學美術學系
　　　系展油畫類第一名

版權頁

本書原為西班牙文，原書名為：Todo sobre la tecnica del Oleo

C 1997全球版權所有－派拉蒙出版公司 Parramon Ediciones,
S.A., 1997 World Rights
出版：派拉蒙出版公司，西班牙，巴塞隆納
作者：派拉蒙出版公司 編輯部
插圖：派拉蒙出版公司 編輯部

C 1997英文翻譯版版權所有－貝朗教育集團

國際標準書碼 ISBN 0-7641-5045-6

圖書館出版品預行編目資料
Todo sobre la tecnica del Oleo　英文
油畫技法大全 作者，派拉蒙出版公司 編輯部；插圖，派拉蒙出版
公司 編輯部】

ISBN（國際標準書碼）0-7641-5045-6
1.繪畫－技巧.　I. 派拉蒙出版公司 編輯部　II. 書名

印於西班牙

油畫技法大全

藝術家不可缺少的隨身手冊

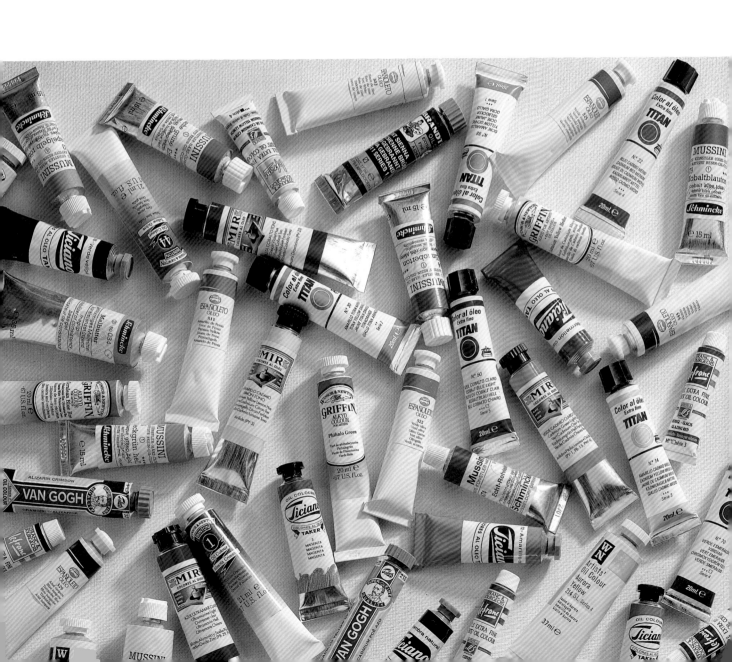

目錄

環顧繪畫歷史，實在很難找到比油彩更為重要的媒材。而油畫技巧也早已得到無比的重視，不僅因其由來已久的傳統，更因它所能提供效果之廣泛、色相之豐富、色彩變化之無窮及其他諸多因素。油畫永遠是所有畫者公開或未公開的夢想與目標。

雖然所有的畫者終究會發展出自己的風格、技巧、以及獨特用色，然而，包括材料、工具、技巧等基本知識，還是有予以瞭解並在作畫時加以注意的必要性。為了能得到最佳效果，畫者理應熟悉各方面的相關技法。

本書旨在涵蓋現今所有與油畫相關的知識。然而，將這些大量而詳盡的資訊搜羅彙整成單冊，實為一大挑戰，並有相當的風險。然而，出版這樣一本有意義的書，對我們而言，似乎成了不得不為的責任，而非僅僅是一種嘗試的意願。因為我們知道，這本書將會幫助無數從事油畫創作的人。

本書對於討論的主題將作明確的定義及解說；而所有的解說及其圖例實為不可分割之整體，如此讀者心中絕不會留下未解的疑問。

本書的主題及其呈現方式適合多種讀者參閱。對於美術老師，可作為參考資料與上課時解說的指南；對於學生、初學者或業餘人士，在拓展油畫繪畫的相關知識之餘，也能夠提供幫助與實際的建議；至於對認為自己了解很多的專業畫家而言，本書中也許有他們還不知道的技法。

本書的每一章節，皆由一組長期學習、鑽研並教授此一繪畫媒材的專業人士所組成的團隊所寫成；根據他們的知識與經驗，經由許多工作會議，並交換彼此的觀念及意見所成就的心血結晶。書中提及的狀況皆經過全面的測試。內行人小秘訣、提示、建議、解決辦法等，都是實地確認過的成果。我們種種的努力，都是為了幫助讀者獲得相關知識，進而逐步掌控這項充滿魅力的技法——油畫。

顏料

油畫顏料有著如同乳脂般的濃稠感,其成份包括了油以及溶於松節油的色粉。顏料本身不會乾,但會氧化,供作畫者加上一層又一層透明與不透明的顏色。以油彩作畫複雜又費時,不僅是準備工作的緣故,更因為這項技法充滿了許多變化性。正因其乾燥緩慢又可重覆上色的特性,油畫成為現今繪畫技巧中最富多樣性的媒材之一。油畫最主要的優點在於媒材本身的可塑性,及在作畫中的任何階段進行作品修改的可能性。

油畫顏料是一種既稠且黏,乾後不縮的媒材。若你想要乾淨、精心調製的色彩,可在調色板上調出。或者你想創造出不同的色彩效果,則可直接於畫布上調色。油彩可使用「厚塗法」營造厚重感,也可以「透明畫法」稀釋後輕描上光。作畫表面吸收顏料並決定明度、持久度、以及最後成果的耐久性。

油畫顏料包含了色粉、油,與松節油。

色粉研溶於油中而賦予其色彩,因其質地不同而有不同的特性。常用油包括亞麻仁油、胡桃油、罌粟籽油、紅花油、大豆油等等皆有透明易乾之特色。

品質取決於其質

所有的顏料中都存在著粉末狀的色料。而顏料之色彩、質地與光度則依色粉的濃縮程度、純度、與成分而定。

色粉可以是無機礦物性,或是有機的,天然的,或是合成的——現在一般而言都是合成的;不是從煤中萃製的合成無

油與色粉:油畫顏料中的主要成分

地的細緻程度,而色彩與濃度則視色粉多寡而定。每種顏料皆有其特有的乾燥時間與受光後之穩定度。為了將問題減到最少,建議你,使用催乾劑或其他添加物時,需視顏料本身的化學成分而定。

製造油畫顏料的最後過程則是將色粉與油仔細地研磨並混合成濃厚的膏狀物。

機礦物性顏料,就是石油製品合成的有機顏料。而各種白色色粉則各有其特性,作畫時應詳加考慮。鈦白具有極佳的覆蓋力並可有效地增亮其他色彩;鉛白的覆蓋力稍遜於鈦白,但穩定且具延展性;鋅白則可用來製造透明感,但是,若以之厚塗則易過快乾化。

各種不同種類的油畫顏料

特　性

只要品質佳,使用適當,且作畫於合適的材質之上,油畫顏料即可發揮其不透明、慢乾及延展性極佳之特色,並保持色彩及成品的耐久性。

油畫顏料可用畫刀或畫筆上色,其黏稠度可由松節油或其他油料的添加做改變。油畫顏料有一重要特性為其黏性與稠度,方便作畫者在畫布上逐漸增加色調及色彩時,仍能保持相同的質地與筆觸。只要準備妥當,油畫顏料能夠使用在任何材質表面上。

用於揮發性漆裡的色料會產生透明油;然而,大部分的紅色色料皆會產生不透明效果。

油畫顏料中的毒性

直至目前為止，仍有一系列的顏料具有極高的毒性：特別是由鉛、銀及砷等物中取得的原料。不過上述這些顏料已被明令禁止使用，而由其他無毒者取代。雖說如此，還是盡可能地避免呼吸到松節油的氣味，也不要讓身體吸收到任何顏料；因為多數而言，它們還是有潛在的危險性。

固著劑

固著劑，也就是油，作用乃是用來將色粉黏附在一起。油料混合色粉以及其他成分，使其能夠黏著於畫布之上。此類油料的主要特性如下：它能使色彩被塗上、推開，並將顏料粒子結合在一起，且允許其他色層一次又一次地重疊上去。油料乾後能使色彩適度地附著於畫布上；同時還能帶出色彩的飽和度與色調，並為原本乾燥型態的色粉增添不同的特質。

油料的乾燥方式不同於水：水是以蒸

油料與松節油為顏料主要的固著劑

發的方式，而油料本身則是一種因氧化而乾化的媒介劑。也就是說，經過這一吸收氧氣的階段後，它會輕輕地黏附住接觸物。油料的來源為各種不同的植物，最常見者為：亞麻仁、罌粟籽、大豆、胡桃、葵花籽、以及大麻。

亞麻仁油乾燥效果佳，但缺點是過度偏黃，因此最好用在不會受其影響的色調及顏色上，如土色或黑色。罌粟籽油透明且不會變黃，但如同大豆油般，乾得非常慢。在混合油與色料時，一定要考慮乾燥的速度。慢乾而透明的油可用在藍色顏料上，因為這可用來對抗這類色料快速乾化的特性；另外，因為它沒有偏黃的問題，也就不會使藍色顏料偏向綠色色調。

油畫顏料的問題

油畫顏料如果沒有被正確地使用，乾後便會產生一連串的缺陷，而這些問題將顯示出顏料是如何地被錯誤使用。

接下來的這些錯誤絕大部分都是可以避免的，如果你能遵循油畫的基本規則：「肥蓋瘦」（Fat Over Lean）。（見「油畫常規」，P66,67）

裂痕

裂痕有很多種類型。而裂痕的形成有可能是因為上層顏料不如下層顏料有彈性，較好的做法則是下層顏料較上層顏料含較少的油。但也有可能是因為含少量油的色彩被塗在高吸收力的顏料層上所造成。另外，溫度的急遽變化也會影響到畫布和顏料層的收縮及膨脹而造成裂痕。

裂痕的成因很多：以瘦蓋肥的方式作畫、溫度的劇烈變化、含少量油的色彩畫在高吸收力的顏料層上、催乾劑的過度使用等等。

乾點

乾點的成因是畫布沒有整理乾淨。沒有整理乾淨的地方會自顏料中吸收油質，造成顏料粗糙以及易碎。

沒有打底的畫布會自顏料中吸收過多的油質。

隆起物

泡泡狀的隆起物，基本上有兩個形成因素：濕氣由畫布後方穿透到正面，或是在作畫時，部份的畫布表面帶有水分或油脂。

皺摺有可能成因於顏料配方，或是油料混合發生錯誤。

店內陳列

油畫顏料有管裝，寬頸罐裝與鐵罐裝，也有條狀或油粉彩的形式。

管裝

最常見的包裝為管裝。從業餘者到最專業的畫家都可以依

當油料與色粉未被正確地研磨混合均勻，便可能形成結塊的乾色粉而吸收掉大量的油料，進而導致顏料剝落。

以油畫顏料厚塗時，可能會出現部分永遠不乾的隆起物，輕壓後則會破裂。

照自己的需求找到合用的管裝顏料。雖然某些廠牌之間可能會有些許的不同，但管裝容量通常為37ml，150ml或是200ml。管裝的油畫顏料可單買或整套購買；市面上有各種不同品質和價格的組合可供選擇。

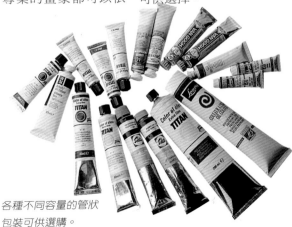
各種不同容量的管狀包裝可供選購。

罐裝

對於專業人士或需要大量油彩顏料的業餘者，也可以找到品脫或夸特大小的包裝，並配有特別密合的蓋子，以避免顏料乾掉。

但對於這些大容量的罐裝顏料，我們只推薦給一些畫作量極多或作畫尺寸特大的畫者。

對中小型用量的畫者而言，這種大包裝會在用完之前因為與空氣的接觸而很快的變乾變硬。

並非每種廠牌都提供這種大包裝，但是，能夠提供它們的廠牌通常在其出售的系列產品上都有不錯的品質。

快乾顏料

就在傳統顏料發展的同時，另一混合其他特性物質的顏料亦在生產當中——樹脂顏料，它以醇酸樹脂取代了亞麻仁油作為固著劑。這樣的樹脂製品，是由精餾的松節油或其他各種植物的樹脂製造而成，所以與油類非常相似。但乾得更快，色彩也更

為明亮與乾淨。樹脂顏料可與所有油畫顏料及油類媒材相互混合使用。

另外還有一種具有相似特性的產品。艾德華.孟克（Edvard Munch）曾經企圖藉由樹脂與油的混合而研發出一種可溶於水的媒材，然而這媒材直到今日才成為可能。這家以艾德華.孟柯（Edvard Munch）這位藝術家為名的廠牌生產一種具有與乳膠顏料相似效果的顏料，並維持著與油畫顏料相同的管身及容量。

化學催乾劑是由鈷、錳、鉛等氧化物中取得，若大量使用，會改變油畫顏料的天然氧化過程。

油畫棒

油類媒材的另一種應用，是再混合一些其他的物質，如粉蠟筆或蠟；這個成品被稱為油畫棒。它揉合了兩種媒材的特性，混合之後可厚塗，亦可再加松節油稀釋薄塗。

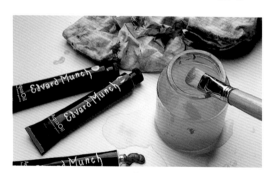

因有樹脂成分，艾德華.孟克牌油彩快乾且溶於水。

油畫棒可溶於松節油中，亦可與管裝顏料混合使用。

品　質

不同油畫顏料的品質取決於幾個要素：顏料的亮度、鮮明度及其覆蓋力。

顏料粒子的粗細決定品質的好壞，粒子愈細表示其色粉含量愈豐。

顏料應呈奶油狀且易於上色，覆蓋力佳則代表品質亦佳。染色力則是指在混色時，色彩影響另一種色彩的能力。染色力強的顏料，只要少量就可以改變其他顏色的色調或色彩。

某些知名品牌將其顏料做市場區隔，針對學生或業餘人士，換個名字以低價銷售。建議你不必對任何一種品牌過於死忠，因為現在很多油畫顏料的品質都相當不錯。

許多有經驗的畫者在特定的顏色上會選擇固定一個品牌，而在其他顏色上選擇別種品牌，這樣的組合可以得到多重的色調，以及色彩的各式變化。

優點與缺點

錫管是油畫顏料最常見的包裝，需要多少擠多少，乾淨又快速。切記一定要清理錫管螺紋開口附近，以免蓋子黏住。使用罐裝顏料時，則需要以畫刀取用顏料。要小心顏料最表面的部份會因接觸空氣而乾掉；不過它也有好處，就是沒用完的顏料可用畫刀放回罐中。

若顏料乾掉，蓋子打不開時，可用打火機加熱，小心的使其軟化。

色 表

色表是某個品牌所擁有色彩的相片圖示。每個品牌都有其色表，可供辨認，眼見為憑，而非僅用色彩的名稱，因為每家廠商所訂的色彩名稱可能有異。比較不同的色表，根據所用顏料的變化與混合的方式，可以發現這家廠商一共生產多少顏色。

色表是一份最好的參考指南，它展示了基本的色彩，並允許畫者從中選擇他們所需要的顏色。同時，不需在調色板上調色，就可看出某些可供使用的色調及色彩。

也因為有了色表，畫者可以從特定的色彩範圍內，選擇最適合此一獨特畫風的色彩。在同一個調色板上當然不可能包含了色表上列出的全部色彩──只會存在真正需要的顏色；一名畫者能夠創造出各種色調與顏色的變化，也能藉由原色及二次色的混合來創造出無數的色彩。

色表可說是畫者最重要的輔助配件之一，它能讓畫者做明度上的混合，以取得色彩的特定變化。

在查詢色表時，不要只對某個品牌死忠；相反的，要讓調色板更具個人特色，是從不同製造商所生產的顏色當中，精心挑選出不同色彩特性的結果。其中應包括顏料的品質、濃度與覆蓋力。每種顏色的主要特性皆在表中顯示，並提供所有相關資訊。例如，本頁的色表顯示了35種顏色及其覆蓋力。旁邊的編號代表它們在目錄中的分類，耐光性最高者標以＊＊＊，＊＊代表耐光性佳，透明度則以小方框（□）表示。有些製造商用空白方框表示顏色是透明的。

為防止蓋子黏住打不開，以布清潔螺旋口。

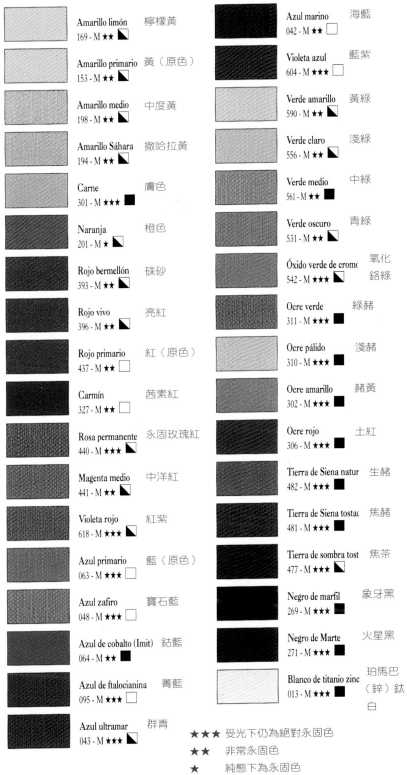

Amarillo limón 169 - M ★★	檸檬黃
Amarillo primario 153 - M ★★	黃（原色）
Amarillo medio 198 - M ★★	中度黃
Amarillo Sáhara 194 - M ★★	撒哈拉黃
Carne 301 - M ★★★	膚色
Naranja 201 - M ★	橙色
Rojo bermellón 393 - M ★★	硃砂
Rojo vivo 396 - M ★★	亮紅
Rojo primario 437 - M ★★ □	紅（原色）
Carmín 327 - M ★★ □	茜素紅
Rosa permanente 440 - M ★★★	永固玫瑰紅
Magenta medio 441 - M ★★	中洋紅
Violeta rojo 618 - M ★★★	紅紫
Azul primario 063 - M ★★★	藍（原色）
Azul zafiro 048 - M ★★★	寶石藍
Azul de cobalto (Imit) 064 - M ★★	鈷藍
Azul de ftalocianina 095 - M ★★★	菁藍
Azul ultramar 043 - M ★★★	群青
Azul marino 042 - M ★★ □	海藍
Violeta azul 604 - M ★★★ □	藍紫
Verde amarillo 590 - M ★★	黃綠
Verde claro 556 - M ★★	淺綠
Verde medio 561 - M ★★	中綠
Verde oscuro 531 - M ★★	青綠
Óxido verde de cromo 542 - M ★★★	氧化鉻綠
Ocre verde 311 - M ★★★	綠赭
Ocre pálido 310 - M ★★★	淺赭
Ocre amarillo 302 - M ★★★	赭黃
Ocre rojo 306 - M ★★★	土紅
Tierra de Siena natur 482 - M ★★★	生赭
Tierra de Siena tostad 481 - M ★★★	焦赭
Tierra de sombra tost 477 - M ★★★	焦茶
Negro de marfil 269 - M ★★★	象牙黑
Negro de Marte 271 - M ★★★	火星黑
Blanco de titanio zinc 013 - M ★★★	珀馬巴（鋅）鈦白

油畫色表指出每種顏色的特性

★★★ 受光下仍為絕對永固色
★★ 非常永固色
★ 純態下為永固色
□ 透明色
■ 不透明色
◪ 半透明色，半不透明色，亦稱中性色
M 混色後仍維持永固色

基底材

在油畫世界中，基底材就是可以作畫上去的任何表面，只要它是非油性即可；例如：畫布，木材，紙及塑膠。

在選擇油畫基底材時，必須考慮到所有可能產生的變化。雖然油畫顏料高度穩定且於乾後有一定程度的延展性，但基底材所發生的任何收縮或變形都可能毀損畫層。基底材的堅固與穩定可說是保存畫作的基礎，理想的基底材應是最不容易變化或受改變的材料。風乾處理過的木材，馬索耐特纖維板（Masonite），畫布板，插畫板等都是很堅固的基底材；最常用的還是畫布。畫布應正確地固定在內框上，並確保整個表面被平整地繃緊。畫布輕便，並讓顏料透氣；同樣處在某些不理想的狀況下，堅硬的木材表面可能會發生變形，畫布的品質卻較為穩定。

雖然任何的表面都可作為油性媒介的基底材，但是，天然纖維的表面，如畫布，木材，還是需要防止與顏料的直接接觸以免造成破壞。在作畫表面打底有雙重作用：可防天然纖維腐化，亦可避免多孔的表面吸收過多的油料或添加物。

A. 畫布固定在內框上
B. 整捲已打底畫布
C. 帶框畫布
D. 整捲未打底畫布
E. 畫布板
F. 油畫速寫用的溫世頓紙
(Winston Paper)

各式已打底與未打底畫布。

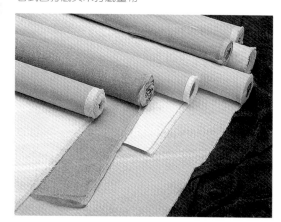

畫　布

從十五世紀以來，畫布因其輕便性及彈性等優點而取代了木材，成為最普遍的油畫基底材。為了配合畫者各種不同的風格與經濟上的需求，各式各樣的畫布被研發出來。而這些畫布在彈性、抗性以及回復原本狀態的性能方面各有不同。評價最高的畫布具有高度韌性、結構細緻、具彈性等特性。品質好壞則視成分、織法、重量、及密度而定。成分指的是纖維的品質與數量，織法則限定為緯線，重量是以打底前盎司/每平方碼（或公克/每平方公尺）計，密度則是緯線和經線每平方吋（或每平方公分）的數量。

尚未繃緊的緊密緯線放大圖。

未打底纖維的組織。

未打底畫布

未打底畫布正反兩面纖維相同，織法一樣。市面上有打底及未打底的畫布可供選擇，端看畫者的喜好。未打底畫布可依作品不同的需求再處理，如吸收力，密封性、甚至是色彩。畫布是以碼（或公尺）為單位出售，在寬度上各家廠牌或有不同。畫布好壞則視其成份而定，有植物纖維也有天然與合成纖維混紡。

未打底畫布的伸展性較已打底畫布為佳，尤其對大型畫作而言，也較受喜歡完全掌控材料及準備工作的畫者所喜愛。

畫布

畫布並沒有特別指涉某一種纖維材質，只是基底材的一個通稱。當提到畫布時，通常是指已經處理或打底過的畫布，或是已完成的畫作本身。

亞麻、棉布、粗麻布與合成纖維

在所有未打底畫布中，天然纖維製品代表的就是品質。當然，我們應該特別提到亞麻，因其優越的抗性足以抵抗強大的拉扯張力及極端的變化。一旦經過打底及繃畫布的過程後，亞麻布便會呈現高度穩定的狀態。處理亞麻的方式很多，視其質地與織法而定。未打底的亞麻畫布具有特殊的焦赭色且表面相當平整。

棉布相當有彈性且適合作畫，但要相當小心地將其繃緊以避免下垂。棉布易於繃上內框且可作上膠與打底處理，雖然表面有時會有一些小疙瘩，但經打底後可予以磨平。棉布為乳白色，雖然品質上不如亞麻，不過價格也低上許多。

粗麻布是赭黃色的，有著粗糙纖維狀的表面，是一種很有趣的繪畫材質。在這種織品上作畫，除非先經過完全地打底，否則顏料會滲透進入纖維中而使畫者必須使用大量的顏料以作畫其上。不過，因為粗麻布並不是很耐用，應避免用在想要長期保存的作品上。

另外還有很多混紡的材料，混合了棉布與亞麻。像這種混合了不同彈性及耐受力的纖維，品質常不如單一種類的材質。且其每種纖維吸收水分的程度不一，會導致畫布繃緊固定時表面的張力有所變化。

合成纖維，如尼龍，聚酯，黏膠纖維等，因對油畫顏料有極佳的吸收力，也是理想的油畫基底材。合成與天然混合纖維相互配合之下，性能良好，通常也是不錯的選擇。

打底畫布

已打底的畫布表面有一層單色底層，可以隔絕油料等媒介物直接接觸畫布。

所有未打底的有機底材表面皆須經過打底處理以防與油料直接接觸。不同打底處理的畫布，最後成品亦有所不同，在市面上可以找到各類型不同打底方式處理過的畫布，畫者可依個人需求選擇。以醇酸樹脂製成，具有高度特定結構表面的布料同樣也買得到，因為用壓克力處理過的平滑表面可以完全遮蓋掉布本身的織紋。

打底有三種基本方式：簡單地薄塗一層膠（不影響畫布本身顏色）；兔皮膠及白堊粉所混合成的打底劑；或是樹脂類的化學打底如壓克力打底劑。每種底漆皆有其不同的吸收性與孔隙率，並於上顏料後產生不同的效果。

粗、中、細織紋

織紋是一種因纖維厚度及經緯線的不同而產生於畫布上的紋理變化；有雙層織法也有單層織法。極好的畫布，如亞麻，通常以長紗織成，且其經緯線相當，固定時穩定性較高。打底處理會使畫布的紋理與織法更為明顯。

相同的打底會對不同式樣的畫布產生不同的影響，端視各種布料與織法的吸收力而定。

牢固而精巧的織法將會產生一個緊密平滑的表面，而不會有不平整或小疙瘩等缺陷發生。若再加上小心地選擇底漆及注意其用量，則其成品表面不但光滑、耐受力高，又兼具彈性。織法良好的畫布（如品質好的亞麻），在經過打底處理後，對肖像畫或那些需要精細處理的主題而言是最理想的基底材表面。

所用織線愈粗，所織就的布料織紋就愈粗；其觸感與質地都十分結實，一但被固定撐緊後，便可擁有極佳的穩定性。中度織法的畫布是藝術家最常使用的類型，其表面肌理能夠完美地配合絕大部分的繪畫類型，如風景畫、靜物畫、抽象畫，也包括某些類別的肖像畫。

粗織畫布由粗厚的經緯線相互交織而成，卻不見得十分密實。粗織畫布對巨大尺幅的畫作有相當大的穩定性，可滿足大部分專業畫家的需要，而這種明顯的表面紋理也為作畫增添了一些趣味。

未打底粗麻布畫布。

粗麻布雖然厚，卻並不堅固，若使用醇酸樹脂打底會造成快速的損壞。

醇酸樹脂打底的粗麻布

100%亞麻，每平方英吋（28平方公分）181支紗

本頁與下頁中你可看到各式不同的畫布及其造成的筆觸；右邊的小圖是未經醇酸樹脂和壓克力打底處理過的相同布料。

棉麻混紡布，相當緊密的織法。

100%亞麻，每平方英吋（24平方公分）155支紗

100%亞麻，每平方英吋（24平方公分）155支紗

打底畫布的種類

首先，我們必須了解油性打底劑與壓克力打底劑這兩種底漆的主要區別。前者以松節油或礦物性溶劑（Mineral Spirits）稀釋，特別適合油畫。某些品質優異的畫布是以傳統的油性底漆打底，只是價格特別昂貴。

可用水稀釋的壓克力打底，同時適用於壓克力與油畫顏料，不但省卻繃畫布的麻煩，也使其更具彈性。這是頂極棉麻畫布的一項優點，因其平整是由布料本身而來。低品質畫布以

壓克力打底劑打底，會因畫布與底漆間不同的張力，而造成纖維隆起扭曲，導致畫作損毀。

棉布的厚度

棉布是一種由棉花抽出的植物性纖維，其所織就而成的厚度因紗線與織成的形式而異。

棉布畫布有很多種，最常用的有三種。布料的好壞則取決於紗線的細密程度，織法，與打底處理方式而定。非常細緻的棉布擁有一個平整的表面，並以極細的紗線織成。織法愈

100%亞麻，每平方英吋（21平方公分）135支紗

100%亞麻，每平方英吋（23平方公分）148支紗

100%亞麻，每平方英吋（26平方公分）168支紗

細密布料上施以壓克力打底

100%亞麻，每平方英吋（24平方公分）155支紗

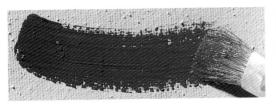

38%亞麻，62%棉布，每平方英吋（24平方公分）155支紗

65%亞麻，23%聚酯，12%（黏膠），每平方英吋（24平方公分）155支紗

78%亞麻，14%聚酯，8%（黏膠），每平方英吋（26平方公分）168支紗

60%亞麻，26%聚酯，14%（黏膠），每平方英吋（24平方公分）155支紗

73%亞麻，17%聚酯，10%（黏膠），每平方英吋（23平方公分）148支紗

65%亞麻，28%聚酯，7%（黏膠），每平方英吋（23平方公分）148支紗

67%亞麻，27%聚酯，6%（黏膠），每平方英吋（24平方公分）155支紗

是細密，經過打底處理後的畫布就愈具抗性及彈性，且質輕而扎實。市面上有織法非常細緻的棉布畫布，經過仔細地打底處理後，就會有超乎尋常的平整效果。這種棉布畫布等同於好的亞麻畫布，其光滑之表面尤其適合肖像畫或其他精細繪畫。中度織法的棉質畫布是最常被使用的，因其密度及紋理適合用於各種畫作之上。另外，棉布的彈性也會因密度增加而得到補償；同時在繃緊時增強其穩定性。厚重型的棉質畫布是以粗線編成的粗布或帆布，極度堅固耐用，因此適於大筆觸或畫刀的使用。

棉布也有可能為求更大的彈性，與亞麻，聚酯，或黏膠等纖維混紡。

亞麻的厚度

亞麻是最穩定的一種布料，它可抗禦溫度或濕度變化所造成的膨脹或收縮。因此不論厚或薄，都能達到很好的效果。當然，還是得看你想畫那一類型的畫作來做最後決定。

畫布等級

畫布的等級或品質是由其彈性，對溫度或濕度變化的抗力，打底處理和耐久性等特性所決定。上述特性愈好，畫布等級就愈高。

市面上所出售的畫布有時會區分為業餘使用和專業人士所使用的較高等級畫布。前者平價，另有一些經濟型的棉質畫布，其實品質也相當不錯。甚至還有好的棉質畫布搭配壓克力打底處理。給業餘者使用的低價畫布效果通常不是很好，多花一點小錢買專業品質的畫布還是較佳的選擇。

畫布的價格變化很大，跟質地、織法、重量，與是否經打底處理有絕對的關係。通常未經打底處理、等級較高的亞麻畫布，價格昂貴，好的棉質畫布也是；要是經過適當的打底處理，價格就會更高。這些高級畫布通常由專業畫者與想要得到較佳效果的業餘畫者所使用。

形式：成捲的與已繃好的畫布

在市面上通常可以看到兩種形式的畫

織法細密的畫布適用於細膩的作品，若使
用厚塗就不見得需要。

33％棉，55％聚酯，12％黏膠，每平方英吋（28平方公分）181支紗

布：成捲論碼（或公尺）出售，或是已繃好並經打底處理過的。

成捲的畫布有經打底處理和未打底處理兩種，看個人需求。在寬度上也有各種選擇，以搭配不同的內框。

如果你不想為了準備畫布而煩惱，可以購買已經繃上內框的畫布。許多美術用品店都備有各種尺寸可供選擇；萬一你需要特殊的尺寸，某些店家也接受訂做。

各種畫布的優缺點

若使用得當，大概沒有一種畫布會發生問題——它的耐久性視布料的類型及不同的打底處理而定。等級最高的畫布適用於各種繪畫作品，而稍便宜的級別較適合於習作，因其可能造成畫作成品的損傷惡化。

選擇畫布的品質和價格應以畫者想要畫什麼內容來決定。建議大家還是選擇中等或較高級的畫布。中等品質的畫布，不論是棉質、合成纖

50％棉，50％聚酯，每平方英吋（37平方公分）239支紗

62％棉，25％聚酯，13％黏膠，每平方英吋（34平方公分）219支紗

維，或是兩者混紡，皆可由其纖維的精密織法中看出。

以兔皮膠打底常造成畫作表面龜裂，因其乾後會變硬並失去彈性。假若將其使用於具彈性的質料，

例如棉布，情況會更糟，所以這類打底應用在抗性高的質料，如亞麻。對需要自己固定畫布的畫者而言，買成捲的畫布的確較為方便，但有可能會浪費一部份畫

布，無法再將其固定在別的內框上。購買已固定畫布則可節省時間，當然這種方式得多花點錢。（見「固定畫布」，P.36-37）

內框

內框是用來固定繃緊畫布並供作畫其上的木框，其品質依木料的風乾，木條接合的方法，與邊緣的斜角而定。畫布框基本上包括四根木條互相連結，而使畫布撐開，並以木楔插入四個內角繃緊固定。大型內框搭配橫桿以增加其強度，並確保畫布表面的穩固。

內框的內沿厚度較外沿薄一些，以避免畫布繃好後產生變形。自從將畫布固定在內框上的做法風行以來，此類型的框架便已經過各種技術上的研究與發展。

連接法

連接法就是內框木條相互連接的方法。基本上有兩種方法：樺接法和斜接法（由兩個斜角所接成的90度接點）；樺接法較斜接法更為堅固

耐用。樺接法包括：1-粗的頂端，2-凸樺頭，3-木楔。這些零件可使木條固定在正確的角度上。現代內框的木楔稍往內移，可避免固定畫布時造成內框散開。這種連

接法可產生與畫布平行的一個平面，當作畫時可能會造成內框的側面有些印痕出現。所以更進一步發展出斜接法，向內部傾斜，畫布才能固定在堅固的平面上。

斜接法使內框的平面傾斜，但易於拆卸。

樺接法：木楔、粗的頂端，合用的正確角度。

固定內框應具足夠的彈性以使畫布撐開後可繃緊。三角木楔的作用在此；將其塞入凹槽內，再以尼龍或木製大頭錘敲緊。

列凡丁連接法，內框連接法中最進步的一種方法。

平價內框

最簡單的內框也是最便宜的。它們是用簡單的木條組合而成，也不上漆；榫接法或斜接法皆有。雖然各種尺寸都有，但建議你還是只用在較小的圖畫，因為大幅的畫布會產生壓力而使內框及畫作扭曲變形。

西班牙式、法式、列凡丁式內框

西班牙式榫接內框成直角組合，而法式內框以斜接式（譯按：由兩個斜角所接成的90度接點）組成。有的西班牙式內框可與畫布完全接合，有的則是內緣較鈍，減少與畫布接觸的部份。

法式斜接式內框傾斜式的上緣可防止畫布與木條接觸。

列凡丁式內框與榫接式相似，但其「舌狀凸榫」較圓，也比木條的寬度窄；邊緣也有稍微提高，畫布才不會接觸到木條。

品質較好的內框，尺寸假如超過24英吋×36英吋（60×92公分）時，就會增加支撐的橫木。

歐式內框

歐式內框有各種尺寸，包括標準的與不標準的都有。採斜

有橫木的內框。

1及2，上等法式及西班牙式內框；3歐式內框；4、5、6平價內框。

接式接頭，有幾種寬度：1·8英吋（4·5公分）與2·4英吋（6公分）。

大型的歐式內框要買最寬的尺寸，因為這種內框沒有加強的橫木，比較不堅固。

歐式內框的邊緣也有稍作提高，分開畫布和木條，防止因為畫筆作用在角落的力道造成畫布變形。

內框的標準尺寸

市面上出售的內框與現有的標準尺寸相符，以涵蓋大多數畫者的需求。

木材、硬紙板與紙張

實心木材的作畫表面是由樹幹裁切成板子的形狀，然後經過乾燥與風乾處理的。不過，時至今日，已經很少有人使用木材了。至於夾心板，則是以膠與木頭的小碎片壓製在一起而成。它有幾種不同的厚度尺寸：從0.020英吋（0.5公釐），到2英吋（5公分）皆有。加裝或未加裝塗底的畫布，兩種市面皆有售。

實心夾板是一種理想的作畫平面，對於歪曲變形或氣候變化都有很好的耐受力。

硬紙板與紙張則不適於用來畫油畫；然而，若經過適當的打底處理，較堅固的硬紙板有可能成為不錯的底材。另外還有好幾種專門為畫油畫而設計製造的紙張。

橡木板取材於舊傢俱的一部份。凡尼斯是一種良好的塗底材料。

在硬紙板上打底。

以石膏底打底的木板，將其毛孔完全填補起來。

以膠塗底的夾心板。

以石膏底打底的夾心板。

專門為畫油畫而生產的紙張，不需再打底。

內框的標準尺寸（英吋）

標準		中大型		大型	
8	26	8	28	18	62
9	27	9	30	20	64
10	28	10	32	24	66
11	29	11	34	30	68
12	30	12	36	32	70
13	31	14	38	36	72
14	32	16	40	40	74
15	33	18	42	42	76
16	34	20	44	48	78
17	35	22	46	50	80
18	36	24	48	52	82
19	38	26		54	84
20	40			56	86
21	42			58	88
22	44			60	90
23	46				
24	48				
25					

畫　筆

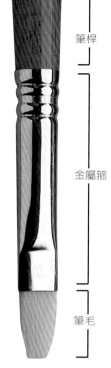

畫筆是將顏料塗上畫布的主要工具。依其不同的結構、鬃毛品質與筆桿,會產生不同的效果及筆觸。不同畫筆的材質是依其用途選定。油彩雖然厚重,但能以鬃毛刮起使用,所以,依其硬度及彈性,不同的筆觸會留下不同的痕跡。畫筆是精細的工具,必須由人工製造以維持最好的品質。好的畫筆自然是選自好的質材。好的畫筆不會脫毛,這決定於膠與金屬箍的施壓程度。鬃毛應具極佳的彈力,使用後才能儘快地恢復原狀。雖然畫筆經使用後一定會造成某種程度的磨損,但在正確的照顧及使用下,往往能夠維持長時間的壽命。事實上,多數畫者更偏愛已經使用一段時間的畫筆。畫筆在油畫中的使用方法很多,你可用來塗上厚重的顏料,也可用於經松節油稀釋過的顏料,或以同樣方法使用水彩顏料亦可。現在技術進步、選擇眾多,針對不同的的狀況,你一定可以找到最合適的畫筆。市面上有很多不同種類、式樣、品質、材質的畫筆,可視需求選用。只有少數的畫筆能夠滿足每種繪畫的需求。筆畫的選擇取決於畫筆的特性及畫者的風格,是相當個人的。

筆桿

筆桿是一加長部份以方便畫筆的使用。品質則視所使用的木材與亮光漆而定。一般都採用質輕耐用的木料,雖然最後的那道保護漆才是畫筆壽命的真正保證。真正好的畫筆經久耐用。

長的筆桿能讓你在作畫時與畫作保持一定距離。一般而言,筆桿的尾端皆會逐漸變細而呈錐狀,甚至是非常小號的畫筆。其紡錘狀的外型恰好與手緊密結合,不至於發生不小心滑落的意外。

筆桿

金屬箍

筆毛

大型扁平筆刷的筆桿也呈扁平狀,但仍保有紡錘狀的外型。筆桿也有以其他質材製成的,如壓克力樹脂或塑膠。

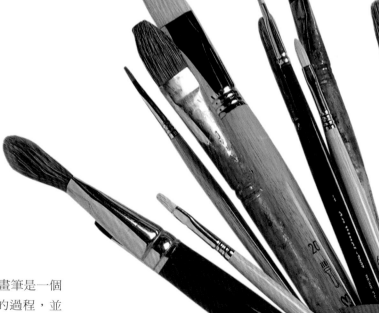

畫筆的設計

畫筆由三個部份所組成:筆桿、金屬箍、與筆毛。

製造畫筆是一個相當精細的過程,並從筆毛的選擇開始。金屬箍可能鍍鉻防鏽,筆桿上也會塗上亮光漆以防木質損壞。

A. 扇形扁平的金屬箍
B. 三條壓線的扁平金屬箍
C. 扁平金屬箍
D. 圓形金屬箍，輕壓線
E. 專為橡膠畫筆而至的圓形金屬箍
F. 大型扁平畫筆的金屬箍，二條壓線

各種不同的筆桿，其中較短者是專為描繪細部所設計的。

大型畫筆的筆桿，結構式的外型為其特色。

金屬箍

金屬箍將筆毛固定成一束並連接至筆桿上。材質通常為鋁或銅，一般皆有鍍鉻處理以防生鏽。

金屬箍固定筆毛的方法是決定筆毛形狀最主要的關鍵。利用打上壓線將筆毛固定在筆桿上，而留下一特殊的環狀記號。

高品質的畫筆都有明顯的壓線，能夠緊緊地將筆毛固定在筆桿上。

金屬箍有平的也有圓的，平的通常看來較亮。

筆毛

這是真正決定一支畫筆好壞的要素。筆毛是專為吸附顏料並將其置於畫作表面上而設計；好的筆毛當然會搭配品質好的金屬箍與筆桿。筆毛愈好，攜帶的顏料也就愈多，且不會失去其原本的外型，上色時也就更為容易。這是高級畫筆的特性；而現在市面上這些高品質畫筆的價格相當合理。

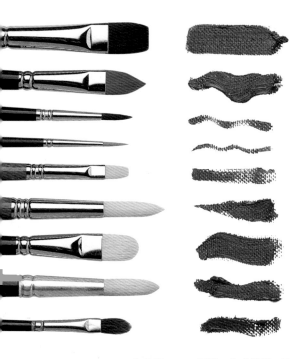

貂毛畫筆

各式畫筆及其留下的筆觸：A.，扁筆，合成纖維，B. 榛型筆，合成纖維，C. 細圓筆，合成纖維，D. 扁筆，豬鬃 E. 圓筆，豬鬃F. 榛型筆，豬鬃G.粗圓筆，豬鬃 H. 小扁筆，牛毛

為公豬背部及腹部的鬃毛，製造前通常會經過漂白。不過最好的鬃毛並不需漂白。

好的鬃毛沒有筆尖，會四散分岔。因為它非常的柔軟也相當的堅固，所以具有高度彈性。這種筆毛會自然捲曲，手藝高超的製造工人會利用此點以形塑不同的筆尖。

中國已取代西伯利亞與滿州，成為豬鬃的主要出產國。

豬鬃筆毛也有各種等級，儘可能挑選品質較好的，雖然價格較貴，但長期來看，還是比較划得來。

（teijen），用以取代並製成筆毛。請勿購買保育類或瀕危動物製品。

通常將貂毛深置於金屬箍的中央，不過也不盡然是絕對如此。畫筆的性能與其固定的位置有關。貂毛的品質也不盡相同。同樣是貂，在溫和氣候下人工繁殖的就較寒冷氣候下野生的貂毛柔細得多。貂毛畫筆可飽含大量顏料，適合長而輕柔或連續性的筆法，對於非常輕的筆觸也很理想。貂毛可用來製造各種品質及式樣的畫筆：細頭、圓頭、扁頭皆宜。貂毛畫筆是所有畫筆中最貴的，但它始終能達成最精確的效果。

筆毛的材質

油畫畫筆的材質可分為動物毛與合成纖維兩種。動物毛的來源包括有：非常硬又具有彈性的豬鬃，或是其他一些較豬鬃軟的動物毛。動物毛雖較硬，但仍比合成

纖維的筆毛含水量高。合成纖維筆毛等級眾多，其中有的品質和天然筆毛一樣好，但價格較低。

豬 鬃

豬鬃畫筆是多數畫者所採用的，來源

貓鼬

由於貓鼬是保育類動物，因此出現一種具有相同特性的人造纖維——鐵氈

貂 毛

貂毛是傳統上畫者最愛使用的畫筆材質。非常柔順並適用於精細的筆法。優點在於能形成筆尖且迅速回復原狀。目前而言，以紅貂、西伯利亞貂、西伯利亞水貂等貂毛所製成者最具彈性與持久力；能形成完美的筆尖，在中央部位隆起，並向底部變細而形成錐型。

牛 毛

取自公牛耳內的毛。柔順性較差，因此也不如貂毛能迅速回復原狀。若有價格上的考量，倒不失為一個選擇。不過，對油畫畫筆而言，彈性及迅速回復原狀的能力十分重要；而這種筆毛並不能形成好的筆尖，也不如貂毛精確，因此，我們並不推薦。

豬鬃畫筆有各種粗細

頂級中國產豬鬃畫筆，從最小號的到油漆刷皆有。

人造筆毛

人造筆毛是貂毛的最佳取代物。由於不斷的研發，現在已經成功地製造出品質優異的筆毛，與真貂毛的堅固彈性佳等特性非常相近。不過因為它完全平滑，所以不能如真毛般攜帶大量的顏料。但這對油畫來說並不構成真正的問題，因為油畫顏料本身的濃稠度會使其附著於筆毛上。

高品質的人造筆毛，有完美的筆尖與不會變形的特色，等級相當於貂毛。市場上有種新的筆毛，為白色類似豬鬃的合成細絲，不過沒有那麼硬。合成纖維的筆毛

高品質的合成纖維
扁筆

款式、種類繁多，也受到越來越多藝術家的歡迎。

畫筆的形式

畫筆的形式跟畫筆的材質一樣多。當然，可依金屬箍的大小及固定筆毛的位置來做一概括的分類。扁形的金屬箍可用於扁型、杏仁型、或鐘型筆頭；圓形的金屬箍可用於扁頭或尖頭。畫筆的用途完全視筆毛的材質而定。畫筆有的是多功能；也有的只單一功能，像扇形筆。以下除談筆毛形狀分類外，也會提到橡膠筆頭。

牛毛畫筆

圓筆

其金屬箍為圓錐形，因此可往任意方向旋轉。圓筆是專為畫細線條而設計的，但就高號數畫筆而言，則可施以厚重筆觸。油彩是種非常濃厚的媒材，因此畫筆品質一定要好，才能維持原型。至於想要知道一支低價筆的優劣，唯一方法就是親身試用。

橡膠筆頭

市面上最近出現一種圓錐形金屬箍的橡膠頭畫筆；此筆當然毫無含水量可言，所以必須不斷地沾顏料。不過，這種筆潛力無窮，因為它能夠隨心所欲地創造出任何你想要的筆觸。還有一項特點，就是你在色彩中絕對找不到筆毛的痕跡。

扁筆

油畫中最常用到的一種筆。金屬箍將筆毛壓扁，所以相對於圓筆而言，扁筆所含顏料量較少。無論如何，用它來畫輪廓

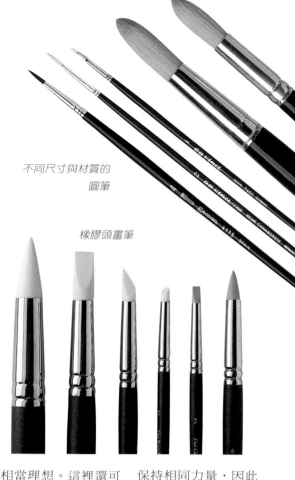

不同尺寸與材質的
圓筆

橡膠頭畫筆

相當理想。這裡還可分成兩種：扁筆與榛形筆。

方筆

此筆所有筆毛長度皆同且平均地配置。對油畫而言，因可用來營造許多不同的筆觸，是功能最多的畫筆。每一筆都能

保持相同力量，因此對於畫出平而連續性的線條十分理想，相當類似於油漆刷的效果。畫筆的邊緣可用來畫細線，再稍多用一點力又可使線條變粗。此種類型的畫筆也可用它的一角來畫出點的效果。

三種扁筆：不同尺寸與材質

70 60 50

鐘形筆

各種方筆：實物大小

鐘 形 筆

　　介於圓筆與扁筆之間，顧名思義，其形狀由筆尖至金屬箍形成弧形，含水力強，質軟，適合作畫於非常細節的部份。這種畫筆在油畫中並不常被使用。

榛 形 筆

　　杏仁果狀的筆頭，扁筆的一種，揉合了圓筆與方筆的優點，但更為精確。用來畫直線，甚至寬到如金屬箍的線條。僅使用筆尖時，效果近似於圓筆。同樣的，此類筆也有各種尺寸可供選擇。

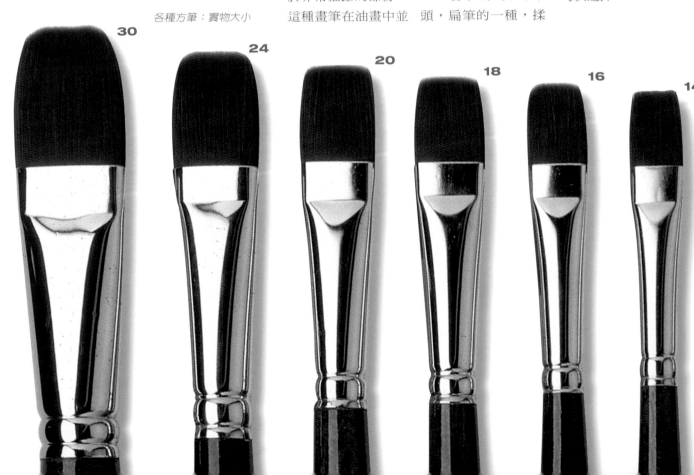

30 24 20 18 16 14

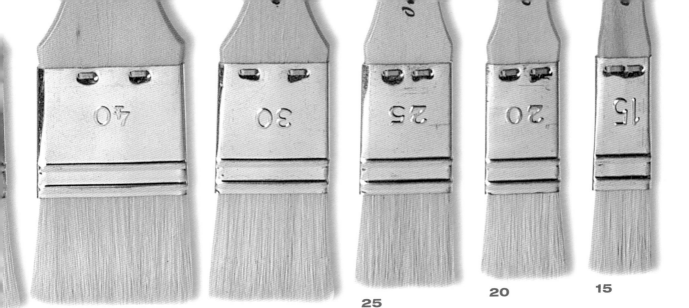

40　　　　30

寬扁筆系列，實物大小

榛形筆

扇形筆

此種筆毛呈扇形的畫筆，在油畫中的用途較受限制；僅適於上釉光，製造柔和的融合效果，不適於顏料厚塗。

大型扁筆

它是許多畫者的最愛。筆毛就像是筆桿的延長，其為扁型而非圓形，筆毛易於固定；如同油漆刷般，尺寸遠大於一般畫筆，可用於大區域的上色，或調色以及製造漸層。

它能攜帶大量顏料。尺寸雖大，只要材質夠好，還是能處理細節。

建議大家還是選用品質較高的畫筆，才能確保其不會變形或掉毛。

畫筆的編號

市售大部分的品牌皆採用這套國際性的畫筆編號系統。其方式則根據金屬籠的寬度依序編號，號碼印在筆桿的柄上。達文西牌從10/0開始排，直至36號。當然不是所有的品牌號碼都齊全；範圍通常落在000到18號間。

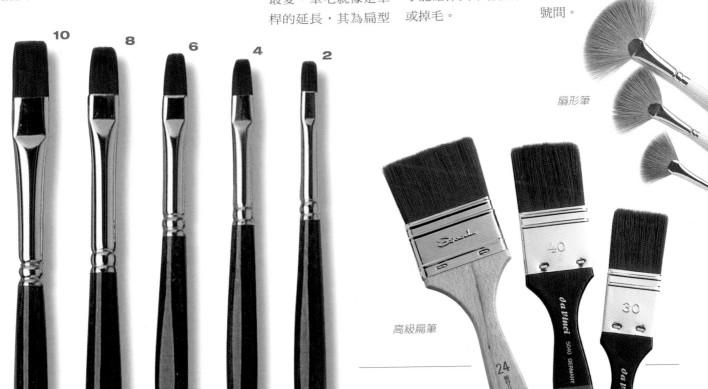

2　10　8　6　4　2

扇形筆

高級扁筆

油畫顏料添加物

油畫顏料基本上是由油料和色粉所組成，然而，從發明日起的幾個世紀以來，藝術家仍不斷地實驗並加入其他成份，希望能增加油畫顏料的特性，例如完成後的光澤感，或者減少乾燥所需的時間。

油料，想當然耳，就是油畫顏料中的媒介劑，但油的種類繁多，大致可分為揮發性油及乾性油兩大類。前者用來混合及稀釋顏料，接觸空氣後會揮發——類似松節油的作用；而後者不會揮發，但與光及空氣接觸後會慢慢轉硬，這種乾性油才是用來製造油畫顏料的。

乾性油是擠壓亞麻仁或核桃而取得，而揮發性油的來源則可從動物或植物身上取得。除了油以外，還有其他物質可與畫家的工作材料相結合。

催乾劑能加速油料氧化。通常用來製造顏料的油料會自行變硬，但有部分的色料會減緩此速度，因此必須添加一些催化劑，來抵銷其作用。

媒介劑（Medium）則是畫者用來混合色料的液體，不一定要用生油，因為這可能會改變顏料的成分。媒介劑由樹脂製成，與油料混合後能黏合色料，且不改變其原色。

另外還有一些其他的添加物，用以創造或消除肌理。某些礦物如大理石或赤鐵礦之粉末亦可加入。其粉末粗細自然決定了在畫布上的效果。

油

油是油畫顏料中最主要的成分。當它暴露在空氣中時,其天然的乾燥力會導致顏料變硬、發亮;當然,油的類型很多,可用以製造多種不同的效果。油本身的顏色依其所萃取的天然植物而定,但當其氧化變硬後,顏色的變化則依其所取得的原料品質而定。

質優的油快乾,透明,且具幾分彈性。

亞麻仁油

因其卓越的穩定性及耐久性,成為油畫顏料中最被普遍使用的畫用油。不過,一旦乾後,亞麻仁油會變黃,因此會影響某些特定色彩,如某部份的藍色,在與亞麻仁油混合後會偏向綠色。因此,為了不影響色彩,應將亞麻仁油主要應用於調合深色系色彩。

精煉亞麻仁油

有光澤感,乾燥佳,並可依需要稀釋顏料。此物為油畫顏料的傳統添加物,雖然它偏黃的情形更甚於其他油料。此外,油加得過多也會產生皺摺。

脫色亞麻仁油

經由特殊提煉的方法而產生一種非常純淨的亞麻仁油。如同精煉亞麻仁油般,脫色亞麻仁油乾燥佳,但較不易轉黃。

熟煉亞麻仁油

經過烹煉,並以樹脂聚合物濃縮。濃度高,快乾,非常不易變黃。同樣具備高彈性及耐久性,因其濃度過高,應與其他油料混用。且不應使用於第一層顏料層。

純化亞麻仁油

此油可增加油畫顏料的流動力,使其成為理想的上光媒材。但應當心,不要使用太多,這可能會造成顏料層極度變黃並起皺摺。

其他油料

除了用來稀釋或混合色彩用的油之外,還有可用以改變乾燥時間或透明度者,以下為快乾植物油。

紅花油

此油顏色很淺。較精煉亞麻仁油的乾燥時間還要更久。雖帶有微微的黃色調,但可加至最淺的色彩中,用於調合白色與藍色顏料。

罌粟油

由罌粟籽中取得。乾燥時間緩慢,同樣用於淺色系,因只會輕微的變黃。

胡桃油

熱壓後的胡桃油非常濃稠,乾燥迅速且品質良好,尤其適用於調深色系。對上第一層色彩以及描輪廓而言相當理想,因其全乾僅需數小時。應加入兩倍的松節油稀釋。它能使顏料色彩更為豐富且乾燥完全。

熟油

此油對於乾燥時間快慢及顏料的色調皆不產生影響,但卻可增加其光澤、彈性與透明感。熟油乾化速度慢,不過不易變色,因此可用來調白色及藍色。

揮發性油

用以稀釋顏料並使其易於流動,能產生乾淨的色彩,適合用於畫作的最上層。某些揮發性油作用在於防止氣泡的產生。有的以蒸餾法取自於植物,有些則由天然油中提煉。

精餾松節油

由松樹或其他針葉樹的樹脂製造而成,是世上最普遍的溶劑。與油畫顏料混合時,會使油變得更軟,更似奶油狀。適於打底稿或塗於底層,亦可用於清洗畫筆、調色板。另有一種價格較低的松節油可專用於清洗畫具。

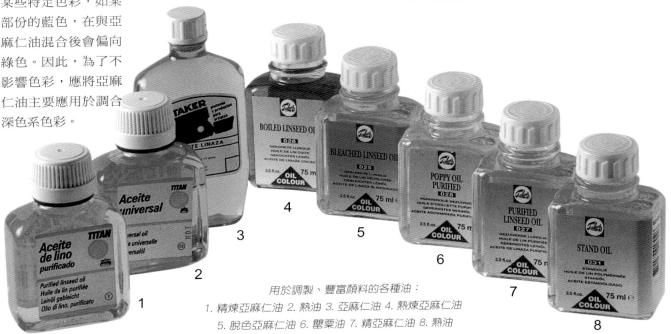

用於調製、豐富顏料的各種油:
1. 精煉亞麻仁油 2. 熟油 3. 亞麻仁油 4. 熟煉亞麻仁油
5. 脫色亞麻仁油 6. 罌粟油 7. 精亞麻仁油 8. 熟油

主要植物油及礦物油：
1.2.3. 純化或精餾松節油
4. 工業用松節油（比專業用便宜得多）
5.無臭石油精 6. 松節油
7. 石油精

油類溶劑與稀釋劑

這些都是用來稀釋油或樹脂或其他油畫顏料中媒介劑的溶液。功能在於降低顏料的黏性，同時無損於其外觀。

這些稀釋劑也不會傷害其下層顏料，不過，溶劑是清潔畫筆等工具時，溶解顏料用。某些特殊物質，如松節油，既可作為稀釋劑，亦可為溶劑。

古特賴深色催乾劑

古特賴催乾劑混合了鉛、鎂氧化物，是最有力的催乾劑。用得好，能加速及穩定乾燥程序；但若使用過量，會對畫作表面造成不可修補的損害。

古特賴淺色催乾劑

此物僅於鉛氧化物中取得，完全無色，因此適合淡色。其乾燥力遠遜於古特賴深色催乾劑。

鈷催乾劑

此物能加速油畫的乾燥過程，但會使淡色彩加上些許的紫色。跟其他催乾劑相同，在使用時應十分小心。比例應只佔所用顏料的5％；也就是說，如果你用一份胡桃大小的顏料，只能加2至3滴。而且只能加進無法自行完全乾化的顏料中。使用前應十分小心地與顏料混合。

薰衣草油

自雄薰衣草花蒸餾而得。因其不易揮發，建議在需要長時間作畫時再使用。

在顏料中加入薰衣草油會使其呈現奶油狀，適合輕柔且大範圍的畫法。在下層顏料尚未乾時，其稀釋力較高，也較易與顏料混合。為降低此稀釋力，可加入無臭石油精。

無臭石油精

無臭石油精用於油畫顏料的歷史始於17世紀；其自石油提煉淨化，完全透明、無臭。相較於植物油，無臭石油精更能抵抗接觸空氣後的變化，且揮發後不會形成樹脂膜。無臭石油精揮發完全，毫無痕跡，能完全穿透顏料，特別適用於對松節油過敏者。

石油精

為石油副產品，與油相較之下更像是精油；不過，它並不易揮發，所以畫家可長時間以新鮮顏料作畫。

優 缺 點

當植物油接觸到空氣時，會轉化為樹脂。這意味著它們會變得更油膩更黏稠，假如瓶子忘了蓋好，就會發生這種事，所以切記把瓶子蓋緊，並隨時清洗作畫期間所用的所有容器。

石油副產品最適用來清洗畫筆，以防黏結。

礦物油若使用過度，將會造成顏料表面太過粗糙及脆弱。

催 乾 劑

油畫顏料中的油在氧化時從最表面一直到顏料最底層，會自動逐漸乾化。不過，某些色料如象牙黑、燈黑、硃砂、群青藍等，會減慢乾化的速度；因此使用催乾劑以抵銷這種作用。

工業溶劑，僅用於清洗畫具

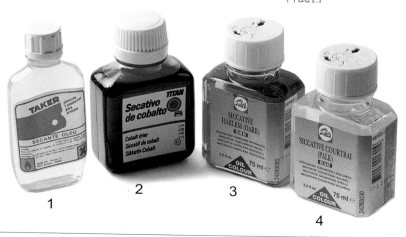

催乾劑：1.萬用油性催乾劑 2.鈷催乾劑 3.深色催乾劑 4.淺色催乾劑

優缺點

乾燥太過費時的顏料會造成許多麻煩，如乾點、裂痕等等加入礦物性催乾劑如鈷或鉛有助於顏料完全平整地乾化。

記得小心使用催乾劑；如果表面乾化速度過快，底層顏料會被封住，進而產生皺摺。

媒介劑

媒介劑是一種液態物質，用來與色料混合並將其黏著硬化，但不影響色料原本的色彩特質。若使用生油，可能會改變某些色料的性質，因此，具有可溶性並以樹脂為底的媒介劑出現並發展臻於成熟，可加入油畫顏料中，並避免產生不良效應。

市面上有液體也有濃厚牛油狀的媒介劑出售。

法蘭德斯調和油

現存最古老的媒介劑；由柯巴脂、亞麻仁油、松節油所組成。這種配方能使色粉顆粒玻璃化，乾後十分堅硬，同時會使色彩相當鮮亮。不過

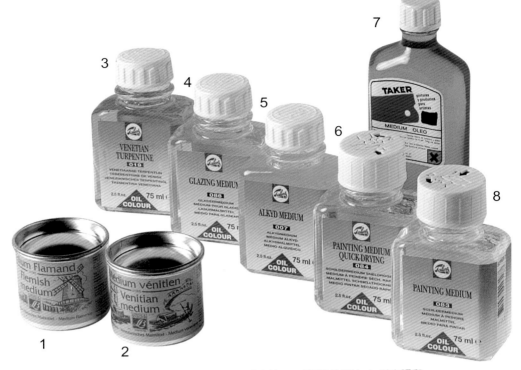

1.法蘭德斯調和油 2. 威尼斯調和油 3. 威尼斯松節油 4. 增光調和油 5. 醇酸樹脂調和油 6.快乾調和油 7.萬用調和油 8. 畫用調和油

只能用於深色，因其色調較為強烈。此類媒介劑中還有一種名為哈雷催乾劑，顏色較淺，乾化速度較慢。

蛋彩或坦培拉

蛋彩已使用了好幾個世紀，其成份包括油、蛋、水。在此乳劑中，蛋的作用是使水與油能夠相互結合。它可與油畫增厚劑完全相容地使用，使其更快速、更完全地硬化，並方便畫者選擇消光或光面的成品效果。使用時應直接在調色盤上與管狀

顏料混合。若你想要無光澤的表面，在一份胡桃大小的顏料，加入八滴混合。如需光面效果，五滴便已足夠。

威尼斯調和油

這是一種非常濃厚的媒介劑，成份由熟煉油，石灰，鉛赭石與蠟所組成。它能產生一個消光的表面，且非常適合厚塗。快乾，並可與所有油彩混合使用。

畫用調和油

此類調和油完全無色，由丙酮、熟煉

亞麻仁油、松節油與石油精等成份所組成。這是市面上可買到的最佳媒介劑之一，並結合了最佳凡尼斯的特質。因其快乾並能製造光澤感的特性，非常適合用來上光。

亦可混合50%的薰衣草油，作為油彩的溶劑。

油畫增厚劑

此為醇酸樹脂與矽土之混合物。與顏料混合後其色彩與混合前一致並更加鮮活，可用來製造濃稠厚重並且大量的顏料。

市售有瓶裝，亦有方便取用與塑形的管裝。

市售有管裝增厚劑，取用大為便利。

材料與工具

用來打底的白色底劑

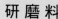
磨碎的雪花石膏及大理石

肌理添加物

油畫顏料本身擁有很多特質，但也有很多產品是專用來改變其肌理。有些用在塑造浮雕般凸起的背景，有些則是用來混合顏料，也有些用來設計成顏料乾後特有的外觀。很多藝術家經常使用沙或礦物粉末來改變繪畫的肌理。以下介紹幾種無色彩效果的單純添加物。

大理石與雪花石膏粉

礦物粉末是以礦石研磨而來，最普遍被使用的就是大理石與雪花石膏粉；後者質地較軟，較易研磨。在某些中性顏色中也加有礦物粉末。

赤鐵礦與水洗沙

研磨料

金剛砂和赤鐵礦是極其堅硬的物質；但經研磨後可與油畫顏料混合，也不會產生隆起物。因此非常適合用來在畫作表面上製造特殊肌理質感。一般沙子在水洗過後，也是很好的選擇；與顏料混合後可製造淺浮雕區塊，或增添畫作的趣味性。

打底

基底材應予適度保護，以避免與油彩直接接觸。然而，許多肌理效果卻可藉由增厚劑、石膏或壓克力凝膠等媒材在畫作表面上創造出來。

凡尼斯與完成的作品

凡尼斯的使用不僅只是美感上的效果，同時也是對油畫作品的一層保護。凡尼斯由溶於油或酒精的樹脂組成，形成一層透明薄膜，並將色彩，同時也可防止顏料接觸灰塵、刮傷、昆蟲排泄物或其他有害物質。

凡尼斯就像一層保護膜，不過，歲月極可能會對其造成傷害。切記，在油畫顏料全乾後才可塗上凡尼斯，乾燥的情形則視顏料的厚度及使用的色彩而定。

凡尼斯可分為亮面與消光兩種，不論哪一種，皆是為了使畫作的表面更為完美。

可用手將沙子加入油料混合物中

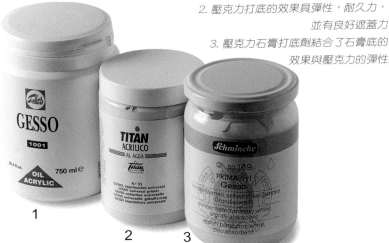

打底材料：
1. 以石膏打底可獲得具黏性的良好打底
　效果，並適用於任何表面之上
2. 壓克力打底的效果具彈性，耐久力，
　　並有良好遮蓋力
3. 壓克力石膏打底劑結合了石膏底的
　　效果與壓克力的彈性

瀝青

1

2　3

大理石粉末被加入非
常淡的油彩中。

1. 荷蘭凡尼斯
2. 畫用凡尼斯，消光乳
白色
3. 補筆凡尼斯
4. 畫用凡尼斯，亮面
5. 修復凡尼斯
6. 丹瑪凡尼斯，消光

瀝青顏料

　　瀝青顏料是一種
含瀝青的樹脂。既非
媒介劑，也非凡尼
斯，而是用來製造一

7. 丹瑪凡尼斯，亮面
8. 潤色凡尼斯
9. 畫用凡尼斯，消光
10. 畫用凡尼斯，亮面
11. 保護凡尼斯噴劑

些效果，如作品的老
舊感。以軟墊或按壓
至已乾顏料上，會產
生古老陳舊的感覺。
它可輕易地溶於所有
油料中，甚至乾後亦
可。不過，此物相當
不穩定，且易弄髒畫
面。

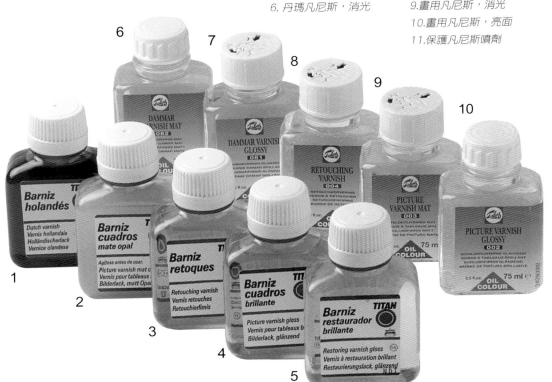

6　7　8　9　10　11

1　2　3　4　5

畫箱

整理管裝顏料最實用的方法,是把它們裝進畫箱中。你可以在美術用品店中找到各種式樣的畫箱,它們外形各異,質料不同,功能也有出入;有的適於畫室,有的適於外出攜帶。

給初學者使用的入門組合

經濟型

管裝顏料可以單買,亦有數色小包裝的組合,通常以基本色為主,這種包裝主要是用來促銷或當贈品,專業人士極少購買此類產品。

附有松節油與油料的顏料盒,加上品質良好、顏色齊全之顏料

空畫箱

其實並無必要購買內附管裝顏料的畫箱。市售的畫箱在尺寸、品質及價格上也有很多選擇。

空畫箱對於已經擁有自己畫具而只是為了更換老舊畫箱的專業人士而言,是一個相當理想的選擇。另外對於想要有些特殊用具,並使用不同廠牌和品質的油畫顏料者而言,也相當實用。

促銷用小包裝

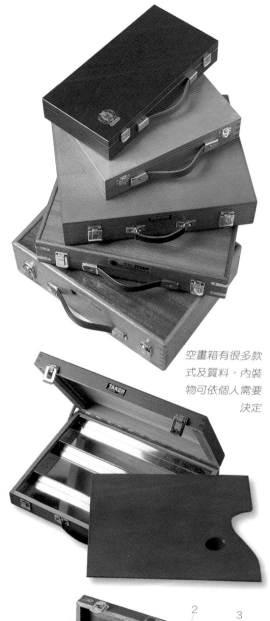

空畫箱有很多款式及質料,內裝物可依個人需要決定

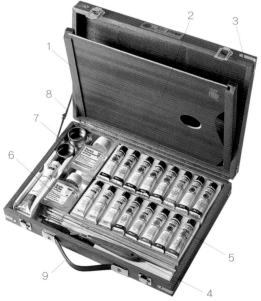

1. 畫布用導向木條 2. 調色板 3. 盒角強化扣 4.塑膠製置物隔間 5. 各式顏料 6. 松節油與亞麻仁油 7.雙口油壺 8.折疊式支架:能使盒蓋呈90度站立,使其如台架般,供畫布板置放 9. 強化把手

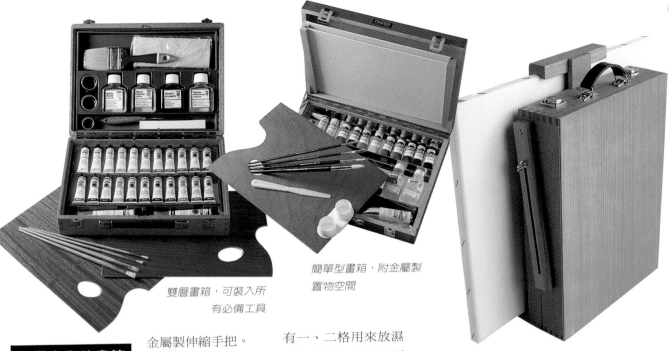

雙層畫箱，可裝入所
有必備工具

簡單型畫箱，附金屬製
置物空間

寫生附架畫箱外附
畫架

配備齊全的畫箱

　　畫箱中備有各種
不同色系的顏料、色
表，通常加上一罐
油、一罐松節油，以
及油壺等。

　　好的畫箱以櫸木
製造，上亮漆，帶有
黃銅色調。最佳者會
有堅固的安全鎖以及
金屬製伸縮手把。

　　箱內尚有金屬製
或塑膠材質的置物空
間，有些好的畫箱更
以木材作間隔。通常
還附有一個緊合於箱
蓋的調色板；在雙層
畫箱中，調色板用來
做分隔板；但在調色
板可插在箱蓋上的、
較簡單的畫箱中，會
有一、二格用來放濕
的畫布板，使其個別
分開，才不會互相碰
觸。

　　此類畫箱也有多
種樣式可供選擇，至
於品質，則要看箱子
本身及其中顏料等級
而定。

寫生附架畫箱

　　戶外用的寫生附
架畫箱將所有油畫必
須的工具，儘可能地
塞入最小空間中。其
大小依所需放入的材
料而有所不同，並附
有一實用的台架式畫
架以便放置畫布於適
當的高度；不同於普
通畫箱的是，把手位
於盒上較窄的一邊，
以配合畫布的收納。
畫架的腳可自由伸
縮，供畫者舒適地以
站姿或坐姿作畫。

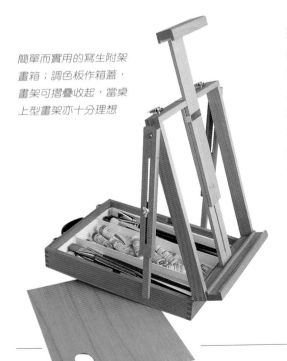

簡單而實用的寫生附架
畫箱；調色板作箱蓋，
畫架可摺疊收起，當桌
上型畫架亦十分理想

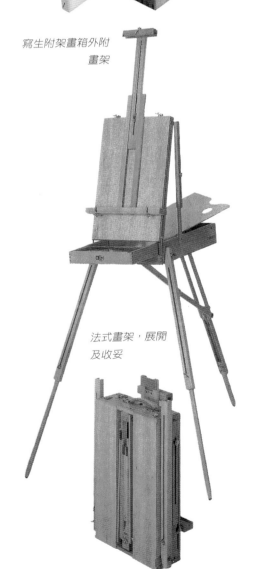

法式畫架，展開
及收妥

調色板、畫刀及油壺

畫者需要一個可供顏料混合的平面,而調色板便是為了這個目的而製造。調色板有各種尺寸,一般皆以木頭或塑膠製成,外型也因畫者的需要及喜好有很多變化。而油壺則是附在調色板上,方便盛裝溶劑就近使用的容器。油畫繪畫中還有許多其他的小工具可供使用,使用與否要視畫者作畫類型而定。而畫刀也有很多尺寸及外型,供畫者準確地形塑具有立體感的造型。

橢圓形調色板

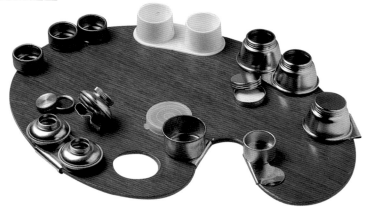

漆。

好的調色板通常是上了漆的櫸木,表面處理精良,邊緣經過打磨,拇指孔的邊緣是傾斜的結構。

橢圓形調色板

這是典型工作室用調色板,各種尺寸都有,有的甚至比方形調色板還大。圓形或橢圓形最易使用,畫者也最易依其所需來安排色彩的置放位置。最大型的調色板附有平衡錘,下方並有加強支撐的橫木。塑膠製品較適於在學校使用或小幅作品。

調色板

是用來調色與暫放顏料的一個平面。傳統上調色板會符合人體工學的設計,方便畫者一手拿著,另一手作畫。調色板的大小和外型多少與畫者所使用的色彩範圍有關。一般而言,調色板皆為木製或塑膠製品,不過也有一種用完即丟的調色板。調色板價格則視其做工及大小而定。

方形調色板

將調色板作成方形是為了方便置於畫箱當中;就像畫箱一樣,它們也有各種尺寸。最後的表面處理也有很多不同的情形;市面上也有簡單到根本不做任何表面處理的調色板,以5釐米合板製成,買回後需自行上油或上

可拋棄式紙質調色板

隨興調色板:盤子,一片木板,或福米加塑膠貼面 (Formica)

各種方形調色板

紙製調色板

這種是整疊的，很適合戶外工作，可隨時將用過的撕下丟棄。

隨興調色板

只要是平坦的表面，都可用來當作調色板：盤子，上過蠟的紙板或木板，都能拿來調色用。

畫刀

為一刀形器具，用來將顏料自調色板移至畫布上。也可替代畫筆作為塑形工具。前有一支平坦的不鏽鋼金屬刀刃，後為手柄，通常經過上油或上漆的防鏽處理。同時也有一圈小小的金屬箍加強刀片與手柄中間連接處。

畫刀能夠在畫面上創造趣味的效果，不但可製造出一片完全平滑的表面，也可以增加色塊的方式營造出厚重感或肌理。

除畫刀外，還有一種叫做調色刀，可進行快速調色。上述兩種工具皆可用來清理使用過的調色板。

油壺

夾在調色板上，用來盛裝油或其他液體，以方便使用的容器。有金屬製及塑膠

製兩種，當然，後者較簡單也便宜得多。最好的油壺類型是附蓋子的，可防揮發，也很適於戶外使用。有單獨一個也有兩個並置的，有圓錐形或橢圓形的油壺。

各式油壺

畫刀有鏟形並帶有圓形刀身的；刀身一角切掉的不規則形；方頭的；三角形或錐形的。在此你可看到一系列的畫刀，旁邊還有一把尺，方便你判斷實物的尺寸。

平價尼龍製畫刀

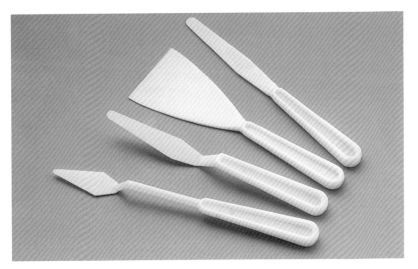

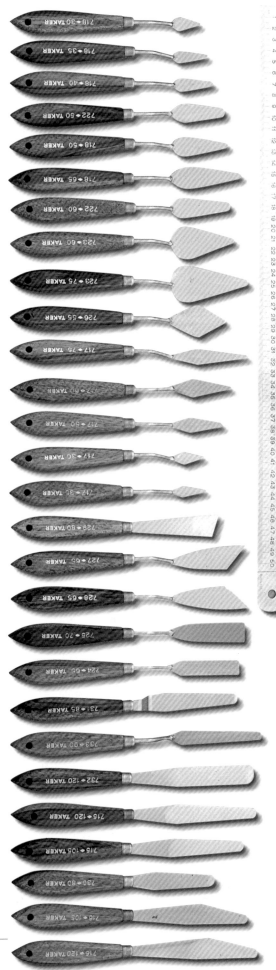

畫架與座椅

油畫是一項精細的作業,因此繪圖時需要一個穩定的支架,畫布才不會在上顏料時晃動。而最佳方式就是選用一組合適的畫架。市面上有各式功能各異的畫架供人選擇;同時也有很多設計精良的座椅,讓你工作起來更加舒適。

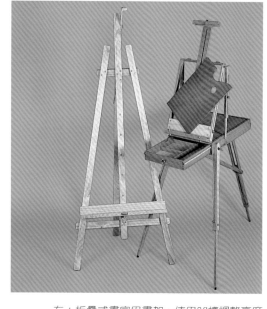

左:折疊式畫室用畫架,使用凹槽調整高度
右:法式戶外畫架,附畫箱

畫室用畫架

以堅固的木材製成,連結處使用膠水或上螺絲釘固定,十分厚重穩固。

所有畫架都有可以調整高度的設計,還有畫上夾可隨畫布大小作調整。

摺疊式或固定式皆有,前者較為便宜且適用於空間較小的工作室,後者則通常附有加裝煞車的輪子,以方便移動。

調整高度的裝置垂直地立於畫架中央,同時連結著托架與畫布夾。高度的調整可利用凹槽或蝶形螺母,以前者較為牢固。最高級的畫室用畫架連畫布的角度都可調整。

輕型折疊式畫架

這種畫架十分實用,折疊起來只佔一點空間。不過無法承載過重的圖畫,也不如畫室用畫架穩固;類型很多,可因應畫者的不同需求。有一種簡單的款型,由三腳支架所組成,就和附有畫箱的戶外型畫架一樣。雖然折疊式畫架不如畫室用畫架穩固,但價格上便宜得多,也是一種不錯的選擇。

桌上型畫架

桌上型畫架種類繁多,適合較小的作品。所佔空間小,需配合桌面使用。

金屬製戶外畫架

戶外畫架能完全收起,所以只佔極少空間,適用於戶外或外出旅遊。材質為輕而堅固的金屬,如:鋁。儘管輕便,它們

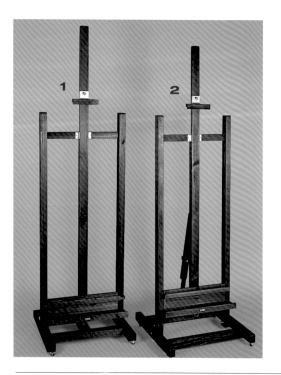

1. 畫室用畫架,附有調整高度的設備
2. 畫室用畫架,附有調整高度與斜度的設備

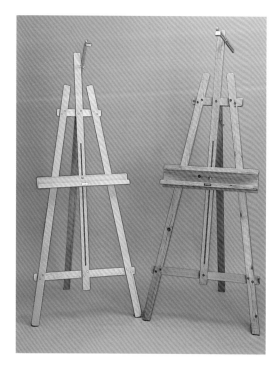

折疊式畫室用畫架,附蝶形螺母可調整高度

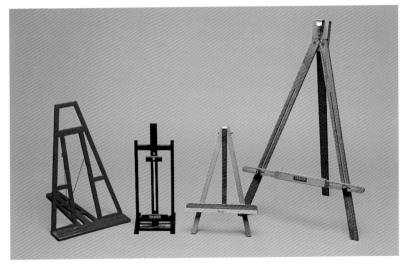

各式桌上型畫架

金屬製戶外畫架

仍具備腳架、可調式豎條及畫布夾的位置。

凳子

對作畫者而言，凳子是最實用也最舒服的座椅；它沒有扶手，畫者可移動自如，材質多為上漆的松木。

凳子有固定式，也有活動式；前者簡單，經濟，後者有螺絲可調整凳面高度。螺絲有木製與金屬製，以後者較為堅固。

折疊椅

非常適於戶外作畫，雖然外型簡單，但因其材質為金屬桿與皮椅墊，所以十分堅固耐用。

最常見的一種折疊椅類似海灘椅，品質雖不佳，價格卻經濟合算。

畫布夾與畫布釘

有很多簡單但極為實用的小用品，用來攜帶未乾的畫作。畫布夾是一附有夾子的把手，一次可以攜帶2張作品，而不必擔心會相互接觸到。

畫布釘則是一件中間附有塑膠輪子的雙頭釘，置放在二幅圖畫的四個角上，也可防止互相接觸；若畫還沒乾，也可使空氣流動其間，不會黏在一起。

折疊椅

固定式凳子

活動式凳子

附有把手的畫布夾（1），簡單型畫布夾（2）

畫布釘

其他工具

清潔手膏

為了保持各項器物整潔，油畫繪畫時需要很多不同種類工具。有些簡單的小東西就可以幫助大家輕鬆愉快地完成繪畫。若少了它們，色彩可能糊掉，草圖可能很難畫，或是畫布可能無法穩穩地固定在內框上。

清潔用具

用以去油、除顏料，保持工具、雙手以及工作環境清潔。

剪裁過的報紙

抹布與紙

清潔濃厚的顏料污漬，打翻的液體，都需要用到吸收力強的物品。油類無法以水去除，應用乾抹布以劃圈圈的方式將其集中在一起後再擦拭。

最佳的清潔用布是舊的純棉衣物（如：T恤）。在混合其他乾淨顏料前，應先使用抹布或吸收力強的紙來擦掉畫筆上多餘的顏料。

海綿

如同抹布與紙，海綿富有吸收力，但更為強力。

報紙

用來清潔畫筆、調色板與畫刀，十分理想；其粗糙的表面能去除工具上多餘的顏料。為了方便，可將報紙裁成數種不同大小，成疊待用。

溶劑

畫筆、雙手或畫室的顏料污漬，必須用溶劑搭配布與紙巾清除。其中最常使用的是松節油，有各種容量大小不同的包裝，最好選用最大罐的。清潔則應用純化或精餾之油松節，且勿與其他替代品混淆。

清潔手膏

用來有效地清除皮膚上的污漬，能深入毛孔而不會使肌膚乾燥，亦可用來去除沾上衣物的顏料。對雙手經常沾到顏料的畫者而言相當實用。

其他繪畫用品

這些簡單實用的小物品，對於準備工作與畫作進行時都相當好用。

拭塵刷

油畫通常都會以炭精筆或鉛筆打稿，一定會造成一些炭屑

布與吸收力強的紙巾

容量不同的溶劑

海綿

豬鬃拭塵刷

鉛筆與炭精筆

繪畫必備工具。很多畫家喜歡用炭精筆在畫布上打稿，因可視個人要求而經常修改；相對而言，鉛筆線條較為精確，但比較不易擦掉。

釘槍、畫布鉗、美工刀與剪刀

多數畫者使用畫布鉗將畫布固定在畫布框上。畫布鉗款式很多，品質、價格

金屬製釘槍與釘針

或鉛筆屑，假如不清乾淨會弄髒畫面。另外，用橡皮擦擦過的部份也會造成一些痕跡與橡皮擦屑，這都需要用到拭塵刷來清除乾淨。好的拭塵刷既厚且軟，以豬鬃為上品；記住，此物不可移作他用。

橡皮擦

炭筆的底稿通常需擦淨，一般來說使用布就可刷掉，但線條顏色太深時，就需要用到橡皮擦或軟橡皮，才能完全清乾淨。

筆洗器

筆洗器

若作畫中途需暫時停筆時，筆洗器就特別好用了，它有夾子可以夾住畫筆，並使筆毛仍浸於油松節中卻不會接觸到容器的底部，中間還有一層格子狀的篩子，可將已融解的顏料與清潔溶劑分開。

各異；最好挑較堅固的金屬製品，雖然比塑膠製品貴，但耐久得多。好的釘槍可以使用好幾種不同尺寸的釘針；而簡單型的

就只能用一、二種釘針。畫布鉗幫助畫布固定，能將其平整而省力地撐開。

各式鉛筆

炭精筆

軟橡皮與橡皮擦

畫布鉗

畫室中必備的裁切工具：剪刀、美工刀，各有不同功能：裁畫布、削筆、切模板等。

繃畫布

油畫繪畫需要一個穩定、平順的表面，以便使用畫筆或畫刀上色。內框能使畫布穩固而平整地撐開——油畫不能畫在鬆垮的畫布或單純的紙張上。

每種畫布都有不同的固定方法。

內框　　　　使用釘槍

將畫布繃於內框之上，所需工具有：釘槍、畫布鉗、畫布與內框。

1. 將畫布裁成大於內框1.5英吋（4公分），打底面先朝下置於地上，再將內框放上去，較平整的一面向下，才不會因木材不平而產生任何痕跡。

2. 先將框的一邊包上並釘好。

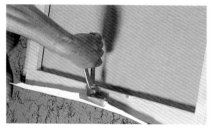

3. 在對邊重複相同的步驟。使用畫布鉗幫助你將畫布拉得更緊。

4. 撐開畫布時要小心，以免撕破。畫布鉗較厚的一邊應靠在框條上，向框傾斜把手，撐緊畫布，上釘。

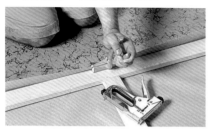

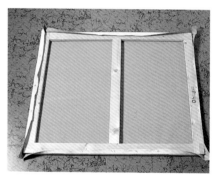

5. 相對的兩邊釘好後，重覆相同的步驟，再釘好剩餘的兩邊。記住，先固定、拉緊每邊的中間，才能拉平對邊。

6. 現在四邊都拉緊了，中間釘好，接下來再從中間向角落依序以釘槍固定。要釘得夠密，畫布鉗才不會將已釘好的釘針扯掉。

7. 角落的部份留到最後再釘，可以利用此時除去已產生之皺摺，注意畫布長寬要留夠多，方便使用畫布鉗。

8. 以手指將多餘的畫布兩角拉緊包住框角，將一邊摺邊拉起塞入另一邊，如此畫布就會很平整了。

9. 利用畫布鉗撐緊畫布，釘上框角，最後，拉緊另一角並將皺摺完全去除。

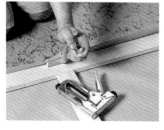

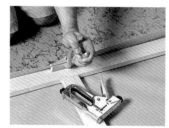

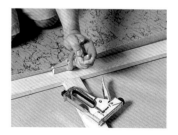

內框	使用平頭釘

以平頭釘固定畫布的成本較高，但最後成品會較為平整、緊繃，所需工具有：平頭釘、鎚子。基本上有兩種方法：第一種與使用釘槍相同，另一種則是用完釘槍後再立即使用平頭釘，畫布會更加緊繃。

以釘槍釘完後再立即使用平頭釘，較易於同時間繃緊與上釘。

內框	固定畫紙

將畫紙固定在內框上有兩種方法：其一為使用圖釘或釘針；先使畫紙濕潤，然後將其置於一平坦表面，再將內框置於其上，欲固定的畫紙應較內框大至少3-3.5吋（8-10公分），才能包得住內框。

1.將畫紙沾濕

2.先將濕畫紙的一邊包住內框，用圖釘在木條中間固定。再處理對面那邊，然後是剩餘的兩邊，方法相同，記住畫紙始終保持濕潤。

3.再於四周釘上一些圖釘加強，不用太多，只要每4~5吋（10~12公分）釘上一個即可。角落部分折好黏住，此法可將畫紙暫時固定於板子上，待畫完乾後再取下。

第二種方法則費時許多，但所得效果更佳。先將內框外型畫在畫紙上，然後沿著邊緣剪出很多小的摺邊；再將畫紙濕潤，在摺邊上上膠。接下來把內框放在畫紙濕上，將摺邊包起，緊緊黏住框條。兩種方法下所得成果都不錯。等畫紙乾了以後，因為纖維收縮，就會變得十分緊繃。

內框	夾板

夾板是一種硬木板，所以很容易就可固定在內框上，而且也用不著像畫布或畫紙再拉緊了。所需工具有：白膠、砂紙、無頭釘，亦可改用有釘型釘針的釘槍。

1. 欲固定的夾板應較內框稍大一些，在框條上白膠，再黏至木板上，仔細壓緊周圍。

2.將黏好之內框與夾板一同翻轉過來，以相等距離釘上釘子固定。

3.待數小時膠乾後，用美工刀將多餘的木板切掉，以砂紙磨平粗糙的部位。

內框	硬紙板

我們也可將堅硬的紙板如同固定夾板的方式來固定在內框上。不過，不論硬紙板有多厚，都是會變形的，所以最好以圖釘或釘針固定。

畫布鬆弛的解決辦法

就算經過正確而適當的方法固定，畫布還是有鬆弛的可能；或許是因為作畫程序的本身、溫度的變化，也或許是表面的不平整。將畫布自內框取下時前，可用噴水器或濕布將畫布濕潤，使得畫布變得較柔軟，進而調整整張畫布的張力，使其一致；等乾後就可恢復像以前一樣緊繃了。

打底

油畫顏料相當油膩，絕對不可與有機的畫作表面直接接觸，這會使植物纖維遭到破壞而腐敗。而且，未經適當保護或打底處理的表面，不但會吸收顏料中的油份，還會消除色彩明度與顏料粘稠度。為了避免畫作遭到破壞，所有繪畫表面都不應與顏料直接碰觸。這可以採取多種方法解決，要看基底材的種類，和你想得到的成品品質而定。

什麼是打底？

所謂打底，就是將畫作表面塗上一層非彩色的物質，以防止其吸收顏料，或破壞油畫顏料的色彩特性及外觀。處理打底的材質有好幾種，如何取決，則跟畫作表面的吸收力與想要得到的最終效果有關。

針對硬紙板、木板、或習作及油畫打稿用紙，有一種既簡單又有效的方式，就是用一瓣大蒜揉上去。大蒜會滲出一種黏稠的液體，可作為底子。

製作屬於你個人的打底劑

自古以來，畫者都會準備自己個人的打底劑；時至今日，在美術用品店裡，已有很多現成的打底劑任君選擇。儘管如此，還是有很多人喜歡以自製的打底劑打底。

製作個人的打底劑　準備兔皮膠

白堊粉或粉狀的西班牙白能產生一種白色糊狀物，專門用來在堅硬的基底材上打底。此糊狀物與兔皮膠混合後，便成為一種最古老的底漆。兔皮膠，採自此動物的表皮，市面上有以條狀或粒狀形式出售。在專門的美術用品店或大型藥房裡都能買到。如同其他有機類型的明膠，兔皮膠對其使用的成分高度敏感。若你想製作一個具有高品質的打底劑，應特別注意份量的使用。

將2又2/3盎司（75公克）的兔皮膠加入盛有30又1/2盎司（900公撮）水的玻璃罐中。若你買的是片裝的兔皮膠，要先弄碎，並置入水中浸泡一晚，變軟後便可加熱。加熱時膠會脹大三倍，所以要使用夠大、夠深的罐子。膠罐置於雙層煮器中隔水加熱，要一直搖動以防黏結。待涼後就成為堅固但不硬的凝膠狀。若你將食指跟拇指一同放入膠中然後將其分開，就會留下一道粗糙不平的開口。若濃度對了，再次將膠加熱，但勿煮沸，然後加入裝有白堊粉或西班牙白的容器中攪拌，就成為一般所知的石膏底了。連續攪拌直到它呈現乳脂狀且同質的濃度。膠的濃度可加入少許水調整；很多人喜歡使用液態，近乎水狀的膠。

打底的基本材料：粒狀的兔皮膠與白堊粉。

兔皮膠經過一夜的浸泡後，隔水加熱，但勿煮沸。

待膠熱，加入裝有白堊粉的容器中攪拌至白色。

製作個人的打底劑　　製作畫布用兔皮膠

將兔皮膠與水混合的過程與製作石膏底完全相同,唯一不同的是膠與水的比例。

製作畫布打底劑,並不只有單一的配方比例,那是因為與膠本身的品質也有很大的關係。約1又3/4盎司(50公克)的兔皮膠對1夸特(1公升)的水就足夠了。除了完成物較接近液態外,其過程與製造石膏底的程序完全相同。

兔皮膠不能放太久,因它會腐壞並發出十分強烈的臭味。

加有西班牙白或白堊粉的兔皮膠。

處理畫布的打底

油畫中最重要的基底材就是畫布。

畫布以各種不同等級、質料的植物纖維製成,但其中沒有一種在直接接觸到顏料後,能夠維持很久的。

畫布的底漆除了封住基底材的功能外,尚能使其保有彈性。

經過妥善的打底處理後的畫布會使得色彩更為鮮艷突出,並確保顏料乾燥均勻且不產生任何問題。

處理畫布的打底　　在畫布上塗上兔皮膠

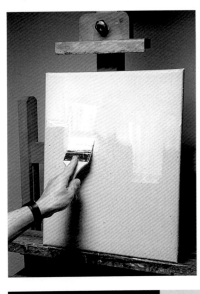

應以垂直筆法將兔皮膠塗滿整面畫布,待其乾後,再以水平筆法另外加上一層。

若需細緻的打底效果,應於第二層乾後用砂紙磨光。

兔皮膠應一層層地上在已繃好且無皺摺的畫布上,手法越薄越好。很多人在上第一層時所用的膠非常的稀,可以說完全透明,甚至能完全穿透畫布的纖維。打底的筆法應

長,一層蓋過一層,平行地刷上;最好使用軟質鬃毛大筆刷,待第一層乾後,第二層再以白堊粉混合兔皮膠垂直地塗在第一層膠上;待第二層乾後,以極細砂紙打磨,並垂直地再上最後一層。若有需要的話,意思是,如果你真的需要一個完全沒有任何肌理的平面,就可用砂紙再打磨一次。

畫布的打底　　壓克力打底

壓克力樹脂是一種水溶性的聚合物,乾後可將基底表面完全隔離。壓克力的主要特點之一便是其極佳的彈性,因此也很適合用來封住畫布。在專業美術用品店裡,壓克力樹脂秤重出售;使用時可加一點點水,這動作並不會減低它的黏性。

在準備這種底劑時,需稀釋至牛奶般的濃度,才能深入畫布纖維。可使用寬的大筆刷或滾筒塗上,第一層會被快速吸收,接著再繼續上至畫布表面全被蓋滿為止。不斷地變換垂直或橫向的筆法,才能確實完成。待第二層乾後,便可加上更加濃厚的第三層以營造出肌理感。

壓克力打底適用於所有底材表面。

在未處理畫布上以壓克力打底,覆蓋力極佳。

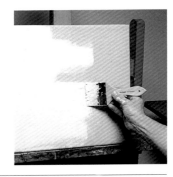

處理畫布的打底　　乳膠

　　乳膠為植物性原料的水性樹脂，乾後會產生濃稠而光亮的表層。此種媒材類似於壓克力，處理打底的方式也相同。

　　多數藥房或美術用品店都有出售，要買最好的牌子，品質才有保障。跟處理其他材質的底漆一樣，第一層應先充分稀釋，才能徹底滲透畫布。

乳膠和壓克力皆可著色後再作為底漆，適用於所有基底材；這裡是將一張已固定的畫紙做打底處理。

處理畫布的打底　　使用松節油打底

　　將松節油和鋅氧化物混合可以作為很好的底漆；比例為1磅（0.5公斤）的鋅氧化物對3盎司（90毫升）的松節油，混合成乳脂狀的稠度，再用刀或大筆刷打底。若基底材未經處理，則應仔細地填滿畫布上的毛孔。欲得較佳效果，則應順著纖維的方向以輕柔、筆直、平順的筆法塗上。第一次打的底需要三天的時間才能全乾；接著打磨掉粗糙的部份，再重覆一次上面的步驟。

　　過去，這種底劑是以鉛白來處理，效果較鋅氧化物好，但現在，具有毒性物質的美術用品已經不再被供應。

松節油與鋅氧化物。比例為1磅（0.5公斤）的鋅氧化物對3盎司（90毫升）的松節油，是很好的底劑。

處理畫布的打底　　剩餘顏料

　　之前作畫用剩的顏料也可用來打底；只要將調色板上的顏料刮下，加點油松節混合，再將其塗在已打底的畫布或木板上。不但能產生良好的表面，也形成一個有色的背景。

將松節油和留在調色板上所有的顏料混合，便成了有色底；但只能用於已經打底處理過的表面上。

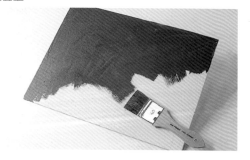

處理畫布的打底　　有色打底

以混合各色顏料而成的各色打底。

　　有很多藝術家，不論他們處理打底的方式為何，總喜歡加上一種基本的顏色，而非單純的白底。

　　有色底可用調色板上剩餘的顏料混合或另外準備一個調上松節油的顏料。加入松節油的理由在於降低顏料本身的油量。若原先的底可溶於水，可加入色料或壓克力顏料改變其色彩。

　　最好不要使用畫過的畫布，因為有可能遇到乾燥時間不一而造成其吸收力不均的情況；不過這得要等到之後的上色全乾後才看得出來。

　　白色油畫顏料因為乾化緩慢且會造成龜裂，因此不適合用來作為底漆。

　　而帶有色調的打底提供畫者一個能創造出和諧色調的底色。（見「背景色」，頁64、65）

為硬式的基底材打底

使用在硬式基底材上的底漆，彈性較用於畫布或畫紙的差，並且含有大量的乾性物質。用於畫布的底劑亦可用於木材或硬紙板。

也可另外添加一些物質於石膏底或兔皮膠底劑中，以創造不同肌理質感的表面；此類底劑應薄塗，基底材才不會吸收過多的水分。

為硬式的基底材打底 石膏底

兔皮膠應趁熱使用，但不可煮沸。

市面上有石膏底成品出售，當然也可依照本章前述的方法以兔皮膠自製。石膏底成品不必加熱使用，使用大筆刷並依垂直方向打底；待乾後，再以橫向筆法重覆一遍；第一層要較第二層厚。待其完全乾後可依個人喜好用砂紙打磨。極細砂紙只可用來去除粗糙處。雖然有些畫者喜歡打上好幾層底，但通常二、三層也就夠了。若基底材為半硬式者，例如硬紙板，就不可塗得過厚，否則一定會產生龜裂現象。

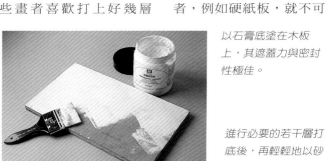

以石膏底塗在木板上，其遮蓋力與密封性極佳。

進行必要的若干層打底後，再輕輕地以砂紙打磨基底材。

為硬式的基底材打底 壓克力與乳膠

一些硬而多孔的基底材，如硬紙板、畫布板、夾板、一般的木材等，都很適合以樹脂打底，其中以夾板和畫布板為最合適的基底材。硬紙板打底後多半會彎曲，但只要正反兩面皆作打底處理，此一問題就可迎刃而解。使用乳膠或壓克力樹脂應先以水稀釋後才能塗上硬式底材，如此底漆才乾得快，也不至於將基底材浸濕。

為硬式的基底材打底 白底顏料

白底顏料非常的厚，為一糊狀物，專為油畫設計，用來製造厚重的底層效果。因其高度濃縮的特性，打底時應使用畫刀或硬質的扁頭豬鬃筆刷。

以白底顏料打底的木板；白底顏料乾得雖慢，但效果佳。

為硬式的基底材打底 結合平紋細布的硬式底材

平紋細布質輕，用來覆蓋於硬式表面上，產生如畫布般的效果。

其實店裡有很多各種形式的畫布硬紙板，所以除非想自己做實驗，大可不必用到平紋細布。欲製作結合平紋細布的基底材，需要材料如下：平紋細布、基底材、膠、白堊粉、用來塗膠的大筆刷或畫刀。

這項工作並不複雜，但須小心。首先，將布裁成比基底材稍大的尺寸，且須完全燙平；膠不要太濃，才容易塗上。基底材表面上膠後，小心地將布放上去，切勿使其產生縐褶或扭曲。等布放置妥當後，再以大筆刷沾取少許膠薄刷。最後再將布多出的邊緣部份向基底材背後摺去並以膠固定。

平紋細布、硬紙板、膠、色料與畫刀。

畫筆的使用

畫筆是用來將油畫顏料轉移至畫作表面上的一項重要工具；其用法多半與畫者的藝術性需求及經驗有關。畫者所使用的圖像「語言」類型取決於畫筆位置、顏料含量多寡以及使用時力道的大小。

如同寫字般，每個人握筆方式各有不同，也因此造成所謂的個人風格。而在繪畫當中，發揮這種個人風格的可能性更大；因為畫者所畫下的每一筆，都有賴於其所使用顏料的濃度與透明度，畫筆筆毛的痕跡，以及力道的大小。

畫筆的使用　握法

世界上並沒有關於畫筆一定要怎麼握的規定，所謂的握法，完全是看畫者想表現什麼樣的筆觸而已。雖然每個人都有自己的握筆法，但還是有幾個常見的握法，可以介紹給大家。通常想畫較長的筆觸時，就將筆握在掌中，由手臂或手腕帶著移動。而較短的筆觸或在處理細部時，就如同持鉛筆一般地握畫筆；若要豪放、流

暢的筆觸時，則應像握劍一樣，給手腕更多活動的自由。最後，如果想創造肌理的質感，還可以用筆桿的尾端刮劃顏料。

每個人都會發展出自己的握筆法，跟以上提過所有的繪畫風格以及底材的斜度有關。因為在豎立的表面上作畫，畢竟與在一般平放的材料上不同。

可用握畫刀的手法握畫筆，才能將大量的顏料移至畫布上，接著再塗開或抹平。

油畫顏料本身是種濃厚的媒材，隨著操作畫筆方式的不同，能產生許多不同的效果。將畫筆握在手心時，可控制中大型的筆法，因為經由手腕轉動而能輕易揮灑於較大的範圍。手腕也能控制短筆觸的方向，若使用前臂，則可輕易地畫出較寬較長的連續性筆觸。

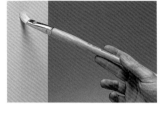

以食指與拇指輕輕握，能使筆輕易地上下移動，是於隨興的輕筆觸。

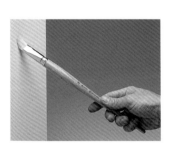

若以持劍般地持筆，因以手臂的移動控制筆法，動態的筆觸較易於呈現。

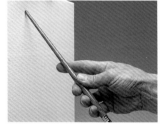

畫筆有很多用法，甚至可用筆桿尾端在未乾的厚層顏料上「作畫」。

畫筆的使用　精確

很多情況下，當需畫出精細的作品時，可在持筆的那隻手下方再加一件支撐物，會有不錯的效果。

手如果碰觸到未乾的畫作，一定會造成破壞，所以當然要避免；解決之道是使用「托腕棒」。所謂托腕棒，是一根附有圓頭球體的長棍子；圓頭的部

份用來靠在畫面乾淨的地方，在畫細節時，為手或畫筆提供一個出力的支撐點。托腕棒還有一個作用，就是能夠當做尺，畫出精確的直線。

如果想劃一條線與圖畫邊緣成平行，就可用另一支畫筆置於垂直方位做基準，再用一支沾了顏料的畫筆畫線。

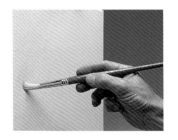

當以持鉛筆的方式持畫筆時，是由食指與中指控制筆觸移動，而非手腕，因此適於描繪細節。

在畫精確、細部的筆觸或一連串的長線條時，托腕棒實不可缺，其球體部分靠於畫框外緣或任何空白處，整枝棒桿都可成為支撐點。

假若手邊一時找不到任何支撐物，可將小拇指伸直靠在畫布上當支撐點，當然，活動範圍會較受限於在食指、中指和大拇指等三指。

用另一支畫筆以及食指靠在畫的邊緣，就可劃出一條筆直的平行線。此法在需要畫到垂直或水平線時很好用，例如建築物或船桅等等。

提示　　　該準備多少畫筆？

對於用筆範圍，每個畫者都有他個人的喜好。不過，一般說來，因為每一支筆都能創造出好幾種不同的效果，或能達到不同的目的，所以實際上並不需要擁有過多數量的畫筆。

所選擇的畫筆應依照筆毛的軟硬程度，才能創造出不同種類的筆觸。舉個例子，假如想畫出一片大而平坦且無任何特殊痕跡的區域，則應用軟毛大畫筆，最好是高品質的合成纖維。但若使用豬鬃畫筆，則會留下筆毛的痕跡。

每種畫筆皆有其特殊性，每個畫者都應找出最適合自己風格的組合，可以包括下列畫筆：

A.一支中號豬鬃筆刷，與油漆刷相當類似，會在畫布上留下筆毛的痕跡但依然可用來做一些微細的色彩調合與漸層。其筆毛強韌堅固，可對色彩控制自如。筆刷的等級也分很多種，便宜者易於掉毛或變形。若用價格較低之筆刷，使用前先讓筆毛浸水一天，水不可碰到金屬箍，這樣筆桿的木材會膨脹，而能將筆毛抓得更緊。

B. 一支品質佳的合成纖維製寬毛扁筆，用來調和色彩，以及完成經豬鬃毛或硬毛畫筆畫過的大片區域。質佳的合成纖維製扁筆特別適合用來處理大範圍，但應注意不可沾取過多的顏料，因顏料會充塞於柔軟的筆毛間。使用此類畫筆之優點為耐用、柔軟、有彈性。

C. 一支14號扁筆或方筆，擁有與高品質的合成纖維製寬扁筆相類似的特性，但能用來處理較細部的工作。

D. 一支小型的合成纖維製4號扁筆。因其較短的筆毛，可用以潤飾細節，以及畫小而扁的筆觸。

E. 兩支高品質的合成纖維製圓筆，4號與6號；因其不會留下筆毛的痕跡，所以適於處理細節及修飾的工作。高品質的貂毛或貓鼬畫筆也有相同的功能，但其昂貴的價格可能與所得的成果不成比例。

F. 豬鬃榛形筆，10號、12號以及18號；因為榛形筆變化很多，因此是油畫中最常使用的一種畫筆。可用來畫扁形筆觸，大範圍的調合色彩，輕軟的筆觸，或是直接隨興的筆觸。

G.一組豬鬃圓筆，包括4號、12號與20號。圓筆廣泛用於製造肌理與塑造立體感，並且總是與扁筆及榛形筆交替使用。

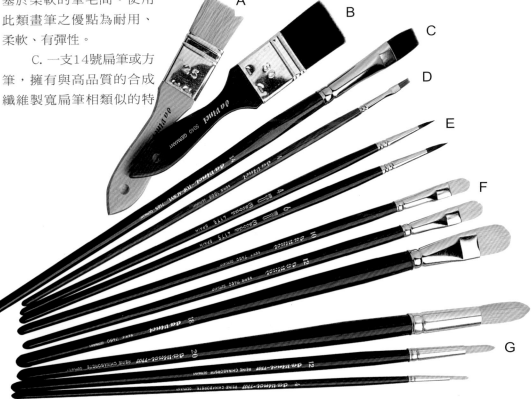

供一般畫者所使用的畫筆基本組合。

畫筆的維護　如何清潔

畫筆是很脆弱的工具，需要好好照顧。油彩則是一個相當油膩的媒材，若沒有仔細地清理，可能造成筆毛乾掉或損壞。要有一個基本觀念，每畫完一個段落後，都應非常仔細地清理畫筆。雖然肥皂可輕易溶解顏料，但需要重複使用並以清水

沖洗，才能徹底將殘留在金屬籛與筆毛內的肥皂和顏料清除乾淨。

另一種方式是放到水龍頭下以自來水沖洗。先用布或紙清除多餘的顏料後，以少許清潔劑，如洗碗精，揉洗並以大量的清水沖淨，這個步驟也要重複多次，以將所有殘留顏料和清潔劑清乾淨。

1 清理畫筆有兩種方法。傳統上是先以報紙去除大部分的顏料；

2 然後將筆毛置於松節油中涮洗，以溶解殘存的顏料。

3 再以肥皂與水清洗，將筆毛在手掌中輕輕地揉轉，肥皂才能徹底洗淨顏料。

4 以清水徹底沖淨。

5 仔細地用清潔的布按乾水分，小心不要讓筆毛變形或扭轉。

維護　保存方法

在畫筆清洗過並確定肥皂清乾淨後，筆毛應會恢復原狀，再用手將其筆鋒整理出來。畫筆不用時，筆毛應向上，且注意不能碰到任何東西。

要攜帶出門時，記得以硬紙板或紙包起來，筆頭的地方再多加一個套子。市面上也有出售專為攜帶畫筆外出的竹簾或可完全密封的容器。

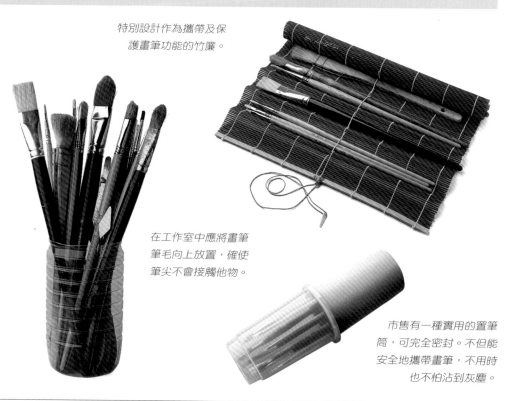

特別設計作為攜帶及保護畫筆功能的竹簾。

在工作室中應將畫筆筆毛向上放置，確使筆尖不會接觸他物。

市售有一種實用的置筆筒，可完全密封。不但能安全地攜帶畫筆，不用時也不怕沾到灰塵。

惡習　　應避免的錯誤

畫筆實際上它們看起來要脆弱的多。尤其初學者要多注意，以免養成破壞畫筆的惡習。畫筆一旦損壞，就沒救了。但只要從一開始就好好對待它，避免下列惡習，是能省下一大筆開銷的；因為好的畫筆，價格相當昂貴。

若筆桿表面塗漆開始脫落，表示畫筆長時間浸在液體中。

千萬不要讓留有顏料的畫筆乾掉，雖然油畫顏料乾化需要一段時間，但在作畫告一段落時便應立即清洗，否則會對筆鋒造成永久的損害。假如沒有完全清洗乾淨，也會發生同樣的狀況。所以要小心，畫筆有時看來好像已經清理乾淨，但其實在金屬箍附近會累積殘存的顏料。

決不可將畫筆置於超過其金屬箍高度的水中或松節油中；液體會浸入木材，破壞亮光漆，造成金屬箍鬆開、筆毛脫落。

變化多端　　各種不同的筆觸

依照畫筆各異的品質、顏料的狀況以及使用的情形，可以產生不同的筆觸，創造無窮的效果。筆鋒能表現寬窄不同的線條；也能展現輕的筆觸或厚重的肌理效果。任何一支畫筆都可用來創造各式各樣的效果。可奔放可收斂，可調和可補綴，全視你如何使用手中那隻筆，它決定了顏料的多寡，上色的力道。

以豬鬃3號圓筆畫在白色底上的筆觸，輕輕使力，才不會刮掉下層的顏料。其中部分筆觸融合了下層的白色背景，而最亮的筆觸是快速畫成的。

用畫筆在畫布上摩擦的效果。用舊畫筆沾上一點顏料在畫布上用力摩擦，產生這種用舊畫筆才畫的出來的效果。

重覆上色的數層顏色並加以混合；背景部分以寬的合成纖維扁筆畫成。再用18號圓筆上藍色層，然後是10號榛型筆上白色，將其推開，漸漸與下層色彩合而為一。

使用豬鬃12號扁筆，以塗、擦兩種方式上於已乾表面，在上另一層厚重顏料前，先前一層已乾。畫筆上的顏色用完後，就用乾擦的方式，此時前一層的顏色便會顯露出來。

以12號圓筆畫出的流動筆法，上層將下層的色彩引出並與下層色彩輕微地混合。

以一支質佳的合成纖維扁筆製造出來的漸層混合色彩。畫者使用水平筆觸，將顏料輕推開來，看不出筆毛痕跡。

點描式的筆觸是以豬鬃6號圓筆畫成，補綴狀的小色點沒有經過刻意塑形，是用畫筆直接點在畫布上的效果。

點描法的另一種畫法，小而短的筆法，以8號扁筆畫成。

畫筆可用來塑造畫布上顏料的立體感，在這裡可看出筆毛的痕跡與移動的手法。

榛形筆可用來製造各種筆觸，這裡的一個顏色加在另一色上並順利地將色調混合。

畫刀的使用

有別於畫筆，畫刀能用來創造另一種表現的「語言」。油畫顏料厚重、乳脂狀的黏稠感很適合在畫布或調色板上調合、上色，並可以此刀型工具塑造出特殊的造型。

畫刀用在油畫上可說潛力無窮，能創造各式不同的效果與質感；不過，如同學習其他事物一般，想要熟練此一技巧，必然要經過大量的練習。

有了畫刀，濃厚的油畫顏料更能多方面發揮。

畫刀的使用　握法

畫刀包括了刀片與木柄兩部份，握法有好幾種，視作用而定。整個刀身可以有數種不同的用法：刀身平坦部份具有彈性，而刀邊可用來畫精確而明顯的線條。可以持鉛筆的方式來拿，以邊緣部位刮畫表面；不過通常的握法是將木柄握在手心，這種握法就像泥水匠用抹刀般，可以創造出厚塗效果並正確地塗上顏料。

如持鉛筆般握畫刀。

將畫刀握於手中，能進行各種厚塗，並以不同的力道上色。

畫刀的使用　混色

畫刀用法多變，也可用來快速混色，而且可以調出準確的色彩，當然這是需要經過練習的。混色的方法有好幾種，包括完

全混合或是帶有雜色效果的「半混色」。

3 將第二色與第一色混合，最後調出統一的色彩。

1 先用畫刀邊緣刮出所需顏料的份量，暫放一邊等待混色。刀片正反兩面皆可使用。

2 再以相同方式取第二個顏色。

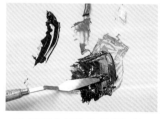

4 若想再加入第三色，方式同上。

5 第三色加入先前調好的統一色，可以用此法一直增加想再加入的顏色及其份量，直到調出心目中想要的色彩為止。

畫刀的使用　上色

畫刀可製造很多效果，如圖示。使用畫刀，可以藉由顏料的塑形和塗展而創造各種不同的效果。

以畫刀的刀刃將淺色顏料塗於未乾的底層上，造成斑駁的效果。

以刀尖壓按在未乾顏料上。

用畫刀邊緣割劃出來的
線條效果。

層層重疊斑駁的表面,較低彩
度的部分與底色融合。

以刀尖在已乾背景上製造出來
的小點筆觸,點描派手法。

層層重疊加漸層;長而平順
的表面只有用畫刀才能造出
的效果。

肌理效果;以畫刀將顏
料輕拍在未乾底色上。

所有的效果皆能藉由
施以不同力道的畫刀加以
創造。

以畫刀將大量顏料塗上
畫布並加以混合。

畫刀的維護

雖然畫刀的質料都是
高品質的鋼料,但仍應小

心照料。假如刀身受損,
畫刀就沒用了。若善加維
護,它的壽命可以長久一
些。例如,在刀片上變乾

變硬的顏料塊會讓以後的
作畫產生某些不必要的不
平整線條。維護的工作雖
然簡單但實屬必要。

畫刀的維護　清理

當畫到告一段落時,
就該仔細清理畫刀,以免
顏料在上面乾化,而將刀
片弄壞。需要的工具有:
報紙、溶劑或松節油,抹
布。

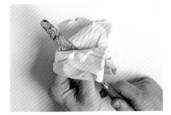

1 先將報紙包住畫刀用力夾
住,再將其拉出,以去除
大部分的顏料。

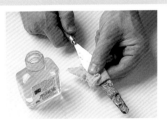

2 以沾過松節油的布擦除仍
黏附在刀上的顏料。

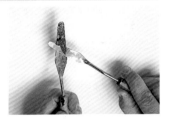

3 若顏料乾了,可以
另一支畫刀刮除。

畫刀的維護　存放:不良習慣

畫刀為金屬製品,所
以須與空氣及溼氣隔絕。
假使打算長時間不用,則

應抹上潤滑劑(不可為酸
性物質或收乾油;橄欖油
是不錯的選擇。),再用報

紙包好。

若保存得宜,可以用
得很久。以下為一些不良

習慣的範例,它們會造成
畫刀受損,希望你加以注
意。

畫刀若長時間打算不用,油和
報紙是防鏽的最佳選擇。

千萬不要將刀弄濕,萬一不小
心弄濕了,記得要完全弄乾,
否則會生鏽。

畫刀不可用來當開罐器,會使
刀尖折斷,刀刃變形。

千萬不要過於用力,將刀折
彎,這極可能造成刀身斷裂。

如何調製油畫顏料以及使用調色板的方法

傳統上，畫者習慣於準備自己的作畫工具和材料。然而，這個傳統在今日社會中早已不復存在。現在市面上有許多不同的美術用品供畫者選擇，不但省下時間，也免去了自行製作顏料及其他媒材所會產生的麻煩問題。縱然如此，自行製作顏料仍有其迷人之處；儘管在許多顏色上，以個人的能力是永遠無法製造出如管裝顏料的品質，但某些色彩，如土色或藍色，還是能做出不錯的品質。

儘管製作顏料過程十分複雜，但其他工具，像是調色板，倒是簡單又快速。

調製油畫顏料　　方法

需要的材料有：色粉；調深色用的亞麻仁油或調淺色用的紅花油；一個滑順平坦的表面，如一片大理石或玻璃板；寬調色刀；玻璃杵（假若沒有，就用調色刀）；螺紋頸或其他方式可密封的寬口瓶。

1 將色粉若干，成堆地倒在一平面上。色粉本身愈細緻，做出來的成品就愈好；色粉若不夠細，就用玻璃杵或調色刀自行研磨到想要的程度。

2 加入少許油，調深色用的亞麻仁油或調淺色用的紅花油。初次加入的油只是用來使色料完全浸入；用調色刀將此混合物控制在平板中央，以免流得到處都是。接著再慢慢將油加上去，每次倒一點點就好，需要多少就倒多少；混合並攪拌均勻，直到它開始緊密的結合在一起。

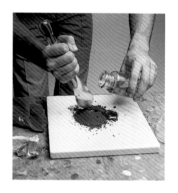

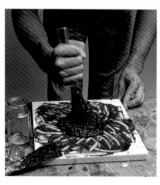

3 現在應該是一團濃稠物，使用調色刀和玻璃杵，不停地攪拌，將油與色料完全混合黏結。攪拌時間愈長，所得效果就愈佳；混得愈細，品質愈好。

4 將混勻的顏料保存在寬口瓶中。因為色粉潮濕後份量會減少，所以要注意調製足夠的份量。

調色板的使用　　以夾板製作調色板

夾板可替代實木板來製作調色板。夾板是很多層木片用膠壓合在一起；因為每層木片方向都不同，夾板既堅固又容易切割，甚至用美工刀就可。所以，只要用一片夾板和最少的工具，你也可以做出自己的調色板。需要材料如下：1/4吋（5公釐）夾板、鑽子或打孔機、銼刀。

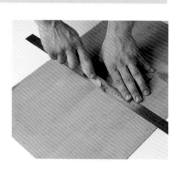

調色板的大小視個人需求而定；應可放置於畫箱中，以便外出攜帶。夾板用美工刀來回割個幾次就可切斷；但若要切的更漂亮，最好用鐵尺輔助。

在夾板一角畫出一橢圓形，距離寬邊約1.5英吋（3.8公分），長邊約2英吋；再用鑽子沿橢圓形鑽一連串的小洞，間距愈密愈好。

再來只要用拇指用力推掉那塊橢圓形，用銼刀磨光其內緣。

接下來是很重要的步驟，將木板上亮光漆，可防止其吸收顏料中的油份。因為亞麻仁油是催乾劑，可用來封住表面；只要等全乾後再上一次，待其完全乾燥後再使用即可。如果這兩次都有等它全乾，便應足以封住表面了。

調色板的使用　在調色板上安排色彩

對於色彩安排，每個畫者都有自己的一套；當然，還是要遵循一定的規律，這樣看來比較自然。

安排色彩的規律應當與畫者的色彩需求相配合，同時對於比較用不到的色彩也應排除。

很多人由左至右安排調色板上的色彩：先是白色，再來是暖色系，最後是寒色系。

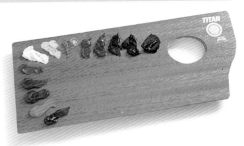

另一種方法可以漸層方式從寒色系到暖色系。

調色板的使用　清潔

每次畫完一個段落，都該好好的清理調色板，免得顏料累積或乾在上面。

只要決定結束手邊的工作，就趕快清理調色板，這件事一點也不難。

先用畫刀或紙先將大部分的顏料去除，再用泡過松節油的布擦乾淨；若想清得更徹底，就用泡過松節油的抹布多擦幾次。

用畫刀或紙去除大部分的顏料後，倒些松節油在調色板上。

用中號砂紙磨平調色板表面後，再用細砂紙磨一遍。

用抹布擦淨。

若顏料已乾，就用畫刀刮除，但小心不要刮傷板子。

單色

油畫顏料可能是最具變化性的媒材之一，因為它既可使用透明或不透明的顏色處理；也能以薄塗或厚塗的方式呈現；乾後色彩亦不會產生變化。正因油彩本身如此豐富的多變性，掌控起來也遠比其他媒材更加複雜。首先，因其乾燥費時，對初學者而言，特別容易在上色時將色彩弄髒，在調色時遇到困難，或一不小心就浪費很多顏料。因此，不但要熟悉顏料的濃稠感，也要學習了解油彩彼此之間以及與溶劑之間的相互作用。可以試著從單一色彩開始練習，去發現在加入白色或黑色混合後，而產生各種色調的變化。

漸層

漸層表示一個顏色以特定級數由暗到明的變化。

在油畫繪畫中，有好幾種方法用來製造一個純色的漸層；從它自錫管中擠出的顏色，一直到成為幾乎接近白色卻帶著此色最淡的色調為止，都能調得出來。這些方法沒有什麼好壞之分，端看個人或每件作品的不同需求，並從中選擇一個最合適的而已。

漸層　松節油

此法為從畫布的最上端開始，以松節油逐漸稀釋顏料，越到畫布下方，所加入的松節油就越多。因此使一種色彩產生了層次性的亮度變化；從最深的原色，一直到最透明的調子。這是用來準備背景，一個相當好用的手法。同時松節油也縮短了乾燥時間，使背景更易上色。

1 以畫筆沾取顏料。

2 畫出一個約佔欲處理漸層之畫面四分之一大小的條狀色層。

3 往下畫以前，記得用布將筆上顏料拭掉。

4 將畫筆浸入松節油中。

5 開始用沾過松節油的筆再畫在剛剛的顏色上。

6 一直往下畫到畫布邊緣。

7 這裡是用豬鬃畫筆營造出此效果，因此可見筆毛痕跡。

漸層　白色顏料

以白色顏料處理漸層十分複雜。不像其他處理漸層的方法，因白色顏料本身為不透明色，會使所調的色彩產生不透明的效果。而有些色彩在加入白色後甚至會變色，例如茜素紅會成為粉紅色。

跟以松節油處理不同的是，以白色顏料處理漸層應待其全乾，這可能需要幾個月到一年左右的時間，才能拿來當作背景使用。因為白色顏料是以紅花油黏結，所以比其他顏色乾得更慢。假如不等到全乾，可能會造成其上層顏料龜裂。

1 以畫筆沾取顏料。

2 畫出一個約佔欲處理漸層之畫面四分之一大小的條狀色層。

3 以相同畫筆取用若干白色顏料。

4 在調色板上調合白色和翡翠綠。

5 在先前的色彩下方上色，輕輕地在兩色交接處將兩色融合。

6 以布清除畫筆上顏料。

7 再另畫一道，以畫筆上殘存的綠色來降低白色的明度，並以幾近純白來上最下面一道色彩。

8 以軟質毛刷沾取松節油，將相鄰的兩色之間調勻。

9 輕輕刷過色彩，小心不要將原本的顏料刮起。

10 最後呈現的是一種不透明的漸層，並使用了大量的顏料；需注意的是，以白色顏料處理漸層，需花費很長一段時間才能完全乾化。如要作為背景使用，之後再上的色層應含大量油份，以避免乾後龜裂。

注意

若想畫出更柔和的漸層，可在刷勻色調前以不同明度的色彩多畫上幾道條狀色層。

白色顏料漸層含油量相當多，若用來當作背景的話，其後再上的色層皆應含有大量的油，以免乾後龜裂。

漸 層　配合白色顏料在含油的表面上製造漸層效果

亞麻仁油不但是油畫顏料的溶劑，也可作為色粉的固著劑。這意味著亞麻仁油可用來作為處理漸層的基底，因為顏料能在這種表面上更容易地被推展開來。

1 以畫筆沾取亞麻仁油。

2 將畫布表面塗滿亞麻仁油。

6 使用軟毛畫筆以相同筆法由上至下再刷一遍，最後會得到一個呈現半透明漸層的效果；亞麻仁油使得顏料添加了一種特殊的光采；不過，乾燥會多花一點時間。

3 將顏料塗在畫面上半部。

4 將純白色塗在畫面下半部。

5 從下到上，以橫向筆法將兩色調合。

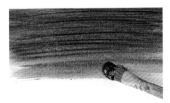

明 度

明度是一個特定顏色的強度分級，表示一個色彩從最亮到最暗的各種變化，且不會轉化成另一種色彩。而這種明度的調子及變化使畫者能夠以單一色彩來完成一件完整的作品，一個由光線所形塑出形體的作品。因此，作畫時，是以同時將各種不同明度並列所產生的對比，來營造畫面；畢竟，單色繪畫是絕對無法表現各種不同顏色的對比。

明度變化可說是畫者作畫的基本工具；所以一定要讓你自己熟悉並學習控制它。因為一件作品的表達能力，和整個調子與明度間的平衡有極為密切的關係。

首先，不要把這兩個名詞搞混了。

明 度 與 色 相

色相是顏色裡的主要色調，並藉以與其他色彩做出區別。當我們談論到某種顏色開始要變成另一種時，這裡的顏色就是所謂的色相。舉例來說，紫色是一個偏藍的色相；而紫紅色則是大體上偏紅的藍色色調。

明 度

油畫繪畫中，有兩種基本方法來製造一個色彩的變化。其中最簡單的作法，就是稀釋；它既不會改變原本的顏色，也不用混合與本色無關的色相，而得到純粹的效果。但是此法並不適用於每一種狀況，因為稀釋顏色會使其更加透明。因此，

以稀釋顏料改變明度

這種方法最好用來畫背景或表現透明畫法。

以松節油稀釋顏料能製造任何色彩的完整明度變化，並獲致最純粹的效果。

欲以松節油製造明度變化，應逐步增加松節油的比例，以期達到多層次的明度變化。

明 度 　　以添加黑色或白色顏料改變明度

與稀釋法不同的是，此法具有強力遮蓋效果，這可說是它最重要的優勢。而如果想從此法創造出的某一明度成為更加透明的狀態，只需加入松節油稀釋即可。雖說如此，添加黑色或白色顏料有可能產生問題，它會造成色相改變或顏色本身起變化；有些顏色甚至會徹底改變。例如茜素紅加了白色會變成粉紅色，加黑色會變成棕色。所以應練習運用不同顏色建立明度變化等級，知道各種不同的方式會有什麼影響，等到真正作畫時才能利用其優點，避開其缺點。

硃砂的明度變化無法保持其色彩的純淨，因為當白色被加入後會變成粉紅色，加入黑色後則會轉為棕色。

群青加入白色後，在淺色部份的明度變化相當正確，但與黑色混合時，就會變得與普魯士藍十分相近。請注意深色系的色彩如群青，其淺色部份之明度變化非常多重，但深色部份之明度變化相對來說就少了許多。

黃色也很容易變色；例如與黑色混合時，會變成中性綠。

黃色與白色混合時，明度會增加；而與黑色混合時，明度則會減低。赭黃的作用在於避免黑色造成色相過於突兀的改變。

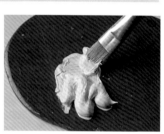

與群青不同，黃色較淡，因此能製造出較多的深色明度變化。

黑色可用來使顏色變深，增加色度範圍。有一種方法可以防止色彩突然改變太多，就是增添相近的色彩。

單色繪畫

在單色繪畫中，形狀與量感是由同一色彩的不同明度變化所產生的對比而來。

雖然此一繪畫形式無法使用色彩間的對比來表現，但卻充滿了情感，且在藝術史上佔有一席之地。在油畫領域中，單色畫作並不被大眾所歡迎，因其魅力有賴於色彩品質及其持久性。單色繪畫的作品較常見於在紙上處理的其他媒材，如水彩；而其明度變化是以透明技法來達成。

儘管如此，用單一色彩加上白色顏料的油畫品質，就如同使用大量色彩的其他作品一般。先不論藝術上的問題，之所以建議大家以白色加單色多做練習，是因為這樣能夠強迫大家使用明度的變化來塑造各種不同形式；能幫助大家對明度有全面性的了解。

掌控一件作品明度的平衡對其表達能力及力道的呈現都是相當重要的。這種單色繪畫練習是逐漸熟悉這項技術最好的方式。因為你可以使用各色顏料，進而了解它們各自的特性及變化方式，才不會被它們可能產生的狀況嚇倒。

單色　　生赭加白色

以單一色彩加白色作畫，應選用深色；這樣會比淺色所能製造的明度層次範圍更大。以下我們選用生赭色來做示範。

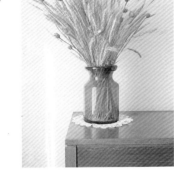

會選上花瓶和這一大把乾穀物作為練習主題，是因為它整體的中階明度，沒有極端的明度對比。

單色繪畫中的構圖與形式，是由控制單一色彩的明暗度所塑造而成，因為無法用其他色彩來表現對比。

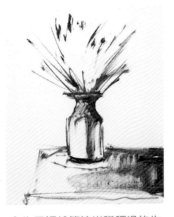

1 先用經松節油半稀釋過的生赭色在畫布上打稿；第一步先建立明暗的區域。

5 穀物被畫上中明度色彩，露出打底稿時就畫下的深色筆觸。

2 在底稿中所建立的明度需要中明度的背景；已上色的背景有助於決定作品的其餘部份，因它影響了其後各階段所採用的明度。（見背景色，頁64、65）。

6 最後，在瓶身上做一些加強，將穀物各處的細節再修飾一下。

3 桌子以及花瓶的倒影已畫出來了，同時也建立了花瓶四周的明度；因為用來引出對比的明度已經確立，就很容易往下畫了。

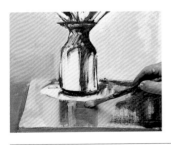

4 瓶墊是純白色的，些許的花瓶陰影則是與桌子顏色相同。

兩色

對油畫而言，兩色混合是非常基礎的，也是畫者在繪畫時會不斷操作的一種練習。在剛接觸這些色彩時，最好一次只用兩種顏色，並且多實驗各種組合，因為顏料的混合有時相當複雜；但在經過多次練習後，便可以成為一個直覺的動作。

將兩種顏色相混以後會產生許多種可能性，不僅僅是產生第三種顏色，而是無止盡的色相變化；這很重要，而且要靠你自己一一去發覺。

兩色的漸層處理

以兩種顏色做漸層處理，其過程緩慢且複雜，更需要不斷的練習與技巧；因為任兩色的混合皆會產生第三種顏色。在進行這樣的練習時，一定要小心，避免這第三種顏色突兀地出現，像一條不相干的顏色似的，這會減弱兩色融合的效果；因此，我們需要好幾支非常乾淨的畫筆來處理。

兩色的漸層處理　黃、藍、綠

處理兩色的漸層實在是一種複雜的任務，因為它必然會出現第三種顏色，而且千萬別把這個新顏色畫成完整的一條，這絕對會毀了漸層效果。

現在開始要混合黃色及藍色，製造漸層，產生綠色。

1 從調色板上取用若干藍色。

2 將顏料在畫布上塗開，最好用筆尖沾上一點松節油稀釋，才能推得比較順。

3 第一個顏色上完後，用松節油仔細清洗畫筆。

8 在藍黃色交接處塗上剛剛調好的綠色，並將它們混合在一起。

7 將黃綠兩色顏料在調色板上混合，使其成為淺綠色。

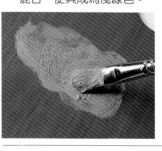

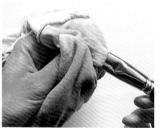

4 再用布仔細地將畫筆擦拭乾淨，不要有任何顏料殘留。否則另外換支新畫筆也可。

5 沾取黃色。

6 將黃色塗開，直到接觸到藍色為止。

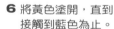

9 從最淺色到最深色，以軟畫筆再塗一遍。

註 記

作這些漸層處理時，一定要使用乾淨的畫筆；否則顏色會混在一起，產生很糟糕的漸層。藍色應漸融入黃色，中間自然產生綠色漸層。

10 剛用過的筆刷先以松節油清洗，再用肥皂洗過，完全乾淨後浸入新的松節油；使用乾淨的松節油才能保持顏色的純淨。

11 從黃色到藍色，整個畫面再刷一次。

12 兩色的漸層必然會產生第三種顏色，所以，將兩色混合確實會造成三色漸層。

兩色練習　　翡翠綠、硃砂加白色

只使用兩種顏色作畫，是很好的練習；能幫助你了解顏色在混合時會如何相互作用，並可看到這兩個色彩如何轉變，在數量有限的色彩中，卻有著無窮的表現可能性。

在以下這個練習當中，將要選用翡翠綠、硃砂兩色加上白色顏料，來製造明度的變化。

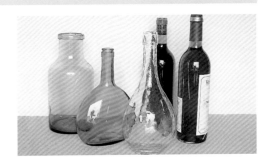

之所以選擇瓶子，做為這次練習的主題，是因為可輕易地以所選的顏色來表達這幾個瓶子本身的顏色。

1 先以炭筆將主題物打稿，再用白色混合翡翠綠上背景色，另外再加一點硃砂色畫牆的某些部份；接著，只要再多加一點硃砂色在前面的混色中，就成了淡紫色，用來作為桌面的顏色。翡翠綠加一點白色，用來畫左邊數來第二個瓶子。

2 以翡翠綠加白色來表現第一支瓶子的玻璃質感；背景部份以翡翠綠加少許硃砂色來表現；至於玻璃瓶的透明感，要用背景色呈現。

3 紅酒酒瓶用等量的硃砂和翡翠綠混合，產生近於黑色的效果。

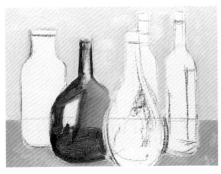

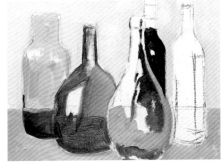

4 用細筆來表現前景那支瓶子的透明感，另外用硃砂加翡翠綠來畫深色的部份。

5 未畫的高光部份以純而軟的白色來處理反光的效果；切勿與下層色彩混合。此件靜物中所有的色相一共只用了兩個顏色組合呈現。

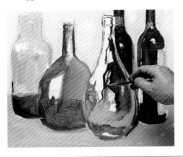

註 記
以兩色混合白色顏料作畫，並不見得需要使用與主題相近的色彩，因為單靠對比色與明度的變化，就足以呈現其量感與形狀。

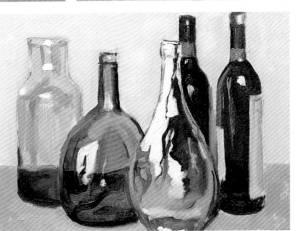

三原色

色 即是光，也就是說，一件物體的色彩是由這個物體所反射之光線而來。深色與淺色間的區別則在於所反射光線之多寡，前者較後者所能反射之光線更少。同樣重要的是，如何分辨兩種不同類型的色彩：一、色光：色彩混合後會得到更加明亮的色光；二、色料：色彩經混合後會更暗。

在人類肉眼中能分辨的無數種色彩範圍中，有三個顏色被稱作三原色，經過不同的變化組合後，能夠產生自然界中所有的顏色。所謂三原色，不僅只存於光波中，同樣也存在於色料中；只是它們作用的方式恰好相反。

在油畫領域裡，除了靈活掌握色料三原色，知道這當中的差異也是一項很基本的工夫，因為它們是混合所有其他顏色的關鍵。

光 的 色 彩 特 性

帶有色彩的光波相互結合後會產生別種色相。色光三原色為紅色、綠色及藍紫色，當此三色結合時，就會產生閃亮的白色色光。紅加綠產生黃；綠加藍紫成為青色色光；而紫光加上紅光，則成為洋紅。這稱為「加色法」，意指色相的混合是由光波的增加而獲得。

顏 料 的 色 彩 特 性

畫家是以顏料色來作畫。在顏料色相混合後，這個新的色相會較原本的色彩減去或吸收掉更多的光波。這也就是所謂的「減色法」，因為當顏料色混合後，新的組合能夠反射出的光線較少。這就是為什麼在混合兩種顏色後，會產生第三種較原先兩色更為混濁暗沉的色彩。也就是這種現象使得色料三原色與色光的二次色相符一致，而色料的二次色則與色光三原色相符。將色料三原色混合後，會造成光線完全地減去，而成為黑色。

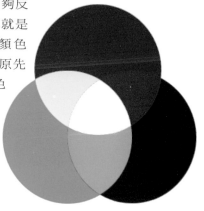

白色光是由色光三原色混合後所產生的結果。

色料三原色混合後產生黑色。

原 色

原色，指的就是那些可用來製造無數可供人類肉眼辨視的色彩。因為顏

油 彩 的 顏 色

料色會吸收或減去光線，而唯一無法以原色製造出來的顏色就是白色，它是含有最多光元素的顏色。在油畫中，能以原色混合來調出多種色彩，但並非全部。所謂色料三原色，即是指：黃色、紅色、藍色。

註 記

顏料色的名稱尚未統一：對於相近或相同的色相，每家廠商所選用的名稱可能皆不盡相同。在此所用的名稱同樣也有可能跟你手中所用者不同。

淡鎘黃

黃色

茜素紅

紅色

天藍

藍色

二次色　　原色的混合

三原色中不同的組合變化可以產生三個二次色：橙色、綠色、紫色。

想要在油彩中調出二次色，必須考量比例問題，因為比例若不對等，則會產生不同的色相。

理論上，在此所見到的二次色圖示，是由兩種原色以等比調配出來的。

然而實際上，這種比例是可以有所變動的，因為顏料不純的緣故，只有改變份量，以調配出所需的二次色。要想控制色彩比例實際上有其困難，所以只能不斷地實驗，直到正確的二次色出現，而非三次色。

調色時，建議將少量的深色顏料加入淺色當中。

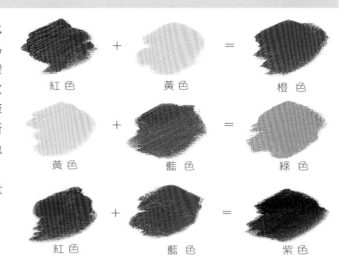

紅色 ＋ 黃色 ＝ 橙色

黃色 ＋ 藍色 ＝ 綠色

紅色 ＋ 藍色 ＝ 紫色

三次色　　原色和二次色的混合

將原色加二次色混合後會產生九種顏色，其中六色稱為三次色，分別是：橙黃色，橙紅色，黃綠色，藍綠色，藍紫色，紅紫色等。另三色為灰色，由互補色混合而成。某些三次色看來與原色或二次色十分相似；因此在本頁中可能無法完全表現出這些色彩的色相。

註　記

從三原色中混調色彩十分重要，因為，這可說是瞭解各個色彩相混時會作何表現的最佳技巧。這個練習同時也提供一項寶貴的資訊，即有關如何調出某些色彩所需之比例。調配二次色時，假如其中某顏色的份量過多，很容易就會調成三次色。

紅色（原色） ＋ 橙色（二次色） ＝ 橙紅色（三次色）

紅色（原色） ＋ 紫色（二次色） ＝ 紅紫色（三次色）

三次色中的橙紅色為暖色系，是以原色中的紅色加上二次色中的（橘）橙色所調成。另一方面，紅紫色因二次色紫色中帶有藍色而有些許寒色調。

只有暖色系能用來調成橙黃色。黃綠色則帶有些許寒色調，這是由於使用藍色來混合出二次色的關係。

以下兩個寒色系的三次色都加有藍色，雖以加入黃色混成二次色綠色，接著變成藍綠色，但此色中藍色仍佔了大部份比例。

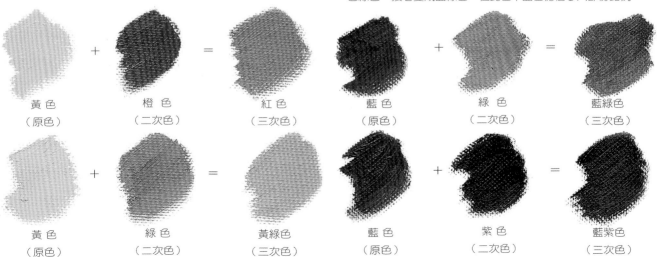

黃色（原色） ＋ 橙色（二次色） ＝ 紅色（三次色）

藍色（原色） ＋ 綠色（二次色） ＝ 藍綠色（三次色）

黃色（原色） ＋ 綠色（二次色） ＝ 黃綠色（三次色）

藍色（原色） ＋ 紫色（二次色） ＝ 藍紫色（三次色）

對　比　　　互補色

所謂互補色就是在色相環中彼此相對的一組色彩。互補色之所以特殊，在於當其中一色擺在另一色旁邊時，就能產生最強烈的色彩對比。不過，將兩個互為補色的顏色混合後，並不會得到另一個純色，而是產生偏寒或偏暖的無色彩——灰色；寒暖的偏向則取決於如何混合。

每個顏色都有其互補色，只需查閱色相環就可以找到。不過，為了避免在作畫時老是要去查色相環，你至少應該知道三原色所對應的互補色：紅色的互補色為綠色；黃色的互補色為紫色；藍色的互補色則為橙色。

混合互補色所產生的是灰色，而非純色；因為這三原色比例各有不同。

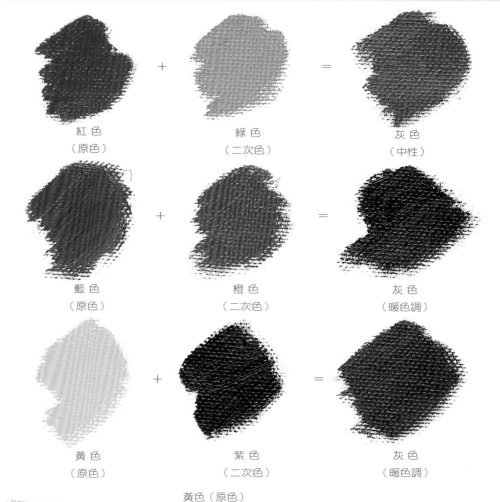

紅色（原色）　＋　綠色（二次色）　＝　灰色（中性）

藍色（原色）　＋　橙色（二次色）　＝　灰色（暖色調）

黃色（原色）　＋　紫色（二次色）　＝　灰色（暖色調）

紅色（原色）

綠色（二次色）

藍色（原色）

橙色（二次色）

黃色（原色）

紫色（二次色）

互補色能產生色彩的最大對比。

註 記

將三原色以等比例混合會產生黑色。而當混合之顏色非成等比時，正如同混合互補色般，會產生無彩的中性色。

混 色

在油畫領域中，混合色彩為何如此重要，有以下兩個原因：其一為，不論廠商所製造的色彩範圍如何廣泛，還是無法涵蓋大自然中的所有色相。遲早，畫者總得藉由混色的運用來找出他要的顏色。另一個原因是，一次在調色板上放置過多的顏色，不但累贅，也相當不切實際。舉例而言，各種深淺不一的綠色，多到不可勝數；只是為了找到心目中想要的色調，便暫停手邊正在進行的工作，一個個地去挑選，這不是太浪費時間了嗎？還有另一個因素是，以自己調出的顏色作畫，才能創造屬於個人的色相範圍——也就是所謂的個人色彩風格；如此一來，你的創作才能維持一貫並明顯的個人特質。

混 色 — 油彩的混合方法

在油畫中，一共有五個混合顏料的基本方法，這些方法沒有好壞差別；不同的技巧，可以用來創造不同的視覺效果。

調色板上

在調色板上能夠調出很明確的顏色，可以直接畫在畫布上，也可以在基底材上混色。

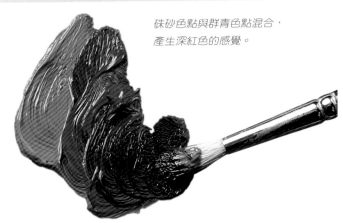

硃砂色點與群青色點混合，產生深紅色的感覺。

以半稀釋的透明色黃色畫在藍色上而產生綠色。

透明畫法

以透明畫法混合顏色的作法，是直接在畫布上使用半稀釋的透明油彩畫在另一顏色上，便會產生第三種色彩。（見「在已乾顏料上作畫」，頁70,71）

色效果。（見「內行人小秘訣」，頁82-101）

直接畫法

另一種常用的方法叫做直接畫法或快速畫法。方式是將一色上於另一色之上，利用畫筆筆毛刷入下層色彩中，使其能顯露出來，兩色因而混合；部份是由於調合在一起，部份是一種交錯的視覺感受。（見「在未乾顏料上作畫：直接畫法」，頁68,69）

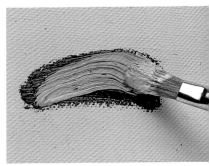

條紋狀的天藍色塗在棕色上創造出一個中性的灰色。

橙色加上群青色在調色板上混合，產生近乎黑色的灰色。

種視覺上的效果。（見「繪畫技巧」，頁78,79）

擦畫法

另一種混色法為擦畫法，其為一種特殊的上色技巧，可讓下層色彩也能透得出來，藉此產生視覺上的混

將群青色以擦畫法上於淺綠色，產生翡翠綠的視覺效果。

破色法與點描法

所謂破色法是以小點的方式在畫布上混色，如同點描法的道理一樣，實際上顏料並未彼此混合，而是一

以擦畫法將黃色塗於紅色上產生橙色。

三原色與白色　蔬果靜物寫生

前三頁裡我們討論到三原色的混合能產生色彩的無限變化；此一論點雖說屬實，但當我們開始使用三原色作畫時，卻會發現一件事，就是如果想要改變明度，只有兩種選擇：不是像水彩般稀釋顏料，就是加入白色而成為不透明的表現技法。一般而言，畫油畫者偏好在顏料中加入白色，因為這使他們能夠厚塗或薄塗顏料；如有需要的話，再將混合過的顏料稀釋，可增加畫者更多可發揮的技巧。

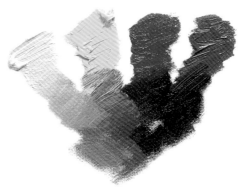

在這個練習中，我們將使用的是三原色：黃色、紅色、藍色，另外再加上白色。

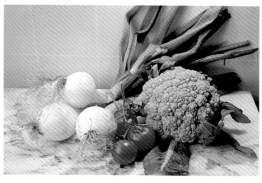

使用黃色和紅色鉛筆，這個蕃茄的外型和它的

1 先以炭筆打稿，再畫背景。用三原色混合成一深色，用來畫陰影部份。顏料應先仔細地稀釋過，才能迅速乾化，並不弄髒下層顏色。將藍色與紅色混合成淡紫色，再加入白色與一點黃色，用來畫畫面上半部及桌上的陰影部份。少量的黃色先加入些許的紅色來降低色調，再加入大量的藍色而成為綠色。而赭黃色的調法，則是用紅色加黃色混出橙色，再加入少許的藍色，最後添加白色增亮。

2 將黃色與藍色混成綠色，用來畫洋蔥的葉柄及花椰菜；再加入若干紅色，不但可以多增加一點色相，也能使綠色變得更深。蕃茄是紅色，而亮亮的反光則是用畫筆刷掉部份的顏料而產生的效果。

3 洋蔥的顏色是赭黃，與畫桌子所用的色彩類似。

註 記

你可以看到三原色被用來混合並創造出絕大部份的中間色。不過，當你自己動手畫時，由於調色比例的不同，可能會有些許的出入。

調色板上清晰可見殘存的混合顏料。

4 在完成作品中，你可看出細節部份如何以明度的變化來潤飾，以及蕃茄上最明亮的部份如何以白色來加強，而在此一白色與紅色混合後，會呈現出帶點粉紅的色相。

多 色

　　混合原色、二次色，與三次色的結果，能夠創造出無窮的色彩變化，只有白色除外。因此一個畫油畫的人，可以只用三原色和白色來畫出所有的主題。儘管這是事實，不過畫者總是採用較完整的色彩組合。雖然混合色彩是油畫中一項重要的部分，但為了節省工作時間以及調色板上的空間，很多人還是會購置常用色，免得自己再花工夫調製。

常備色彩組合建議

　　在此列舉十四種可以輕易地畫出所有主題的常備色彩組合；這些色彩由我們精心挑選，並可調出所有心目中想要的色彩。而本書中的所有練習，皆使用此常備色彩組合所畫成。

藍 色

紅 色

黃 色

不論選擇哪一種常備色彩組合，絕少不了三原色。

註 記

　　本頁常備色彩組合僅供參考。你自己可以好好地做一番測試，以找出最適合個人風格，同時也讓你在作畫時感到最為順手的顏料品牌。

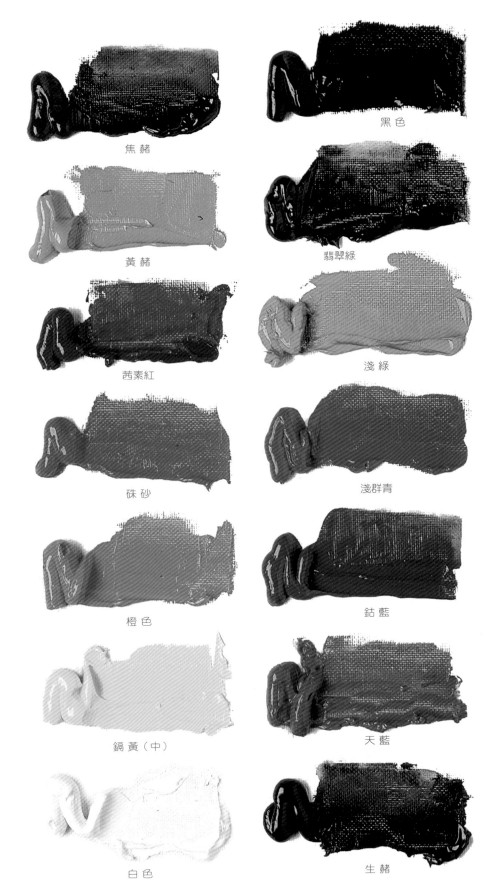

焦 赭

黑 色

黃 赭

翡翠綠

茜素紅

淺 綠

硃 砂

淺群青

橙 色

鈷 藍

鎘黃（中）

天 藍

白 色

生 赭

油畫技法

色 系

對畫油畫的人而言，一項最重要的技巧，就是能夠掌握色彩組合的完整

相關知識。所以將調出一系列的色系當作練習的方式是個很好的想法；因為這是了解色彩間彼此如何作用，以及知道色彩到底

能夠創造出多少種不同組合的最實際方法。在此我們用了前頁提及的十四種常備色彩，根據它們在觀者眼中產生的感覺，與在作品中所營

造的氣氛來區分，可以發展出三個色系，分別是：暖色系，寒色系和中性色系。

色 系 ｜ 暖 色

暖色傳遞一種溫暖及鄰近觀者的感覺，顏色範圍包括所有的黃色、橙色、紅色、洋紅、赭色與土色系。我們在前面已經解釋過，物體的顏色是由落在其上的光線所決定；因此，在一天當中，隨著時間上的變化，同樣的風景，卻可能沐浴在暖色調或寒色調的不同氛圍中。

晴朗無雲的正午景色，通常會產生溫暖的色相。黃昏時分，寒色系的藍天卻佈滿純粹的暖色如橙色、粉紅色、黃色。在這種氛圍下，離觀者較近的物體，會呈現出較暖的色系。以暖色處理畫面前景，是畫者的一種技巧，可以營造鄰近感與深度。

註 記

綠色通常被視為寒色，但有些綠色成份中若有暖色而佔有決定性的地位時，便可視為暖色系了。

紅色，硃砂加上少許茜素紅而成。

橘色，硃砂加上少許黃色而成。

赭色，硃砂、黃色加上少許天藍色而成。

棕色，硃砂加上少許翡翠綠而成。

印度黃，中黃色加上少許橙色而成。

看似焦赭的深棕色，黃色、赭色加上茜素紅而成。

酸綠色，淺綠加上黃色和白色而成。

淡紫色，茜素紅、白色加上少許赭色而成。

乳黃色，黃色、白色加上少許橙色而成。

（註：色彩學中，暖色系在人的視覺上有膨脹或前進的效果，所以又稱為「前進色」。）

色 系 ｜ 寒 色 系

正如它們的名稱所指，寒色會產生寒意與距離感；色彩範圍包括所有的藍色、大多數的綠色，以及部份紫色中含有的藍色佔有決定性地位者。寒色在自然界中，會出現在白天的第一個小時裡，那時太陽才剛出來，強度還不夠；另外還會出現在傍

晚時分，太陽光漸弱時，影子所產生的顏色。由於受到物件與觀察者中間存

在的大氣影響，會使東西看來灰濛濛的，進而產生距離感；而使得最遠方的

物件總會帶些藍色調。因此在風景畫中，前景會看來較明顯，中景較模糊，

淺綠松石色，為天藍色、白色加上少許翡翠綠而成。

天空藍，與天藍色非常接近，為鈷藍色加上白色而成。

普魯士藍，為淺群青加上少許黑色而成。

愈到後面愈遠，東西看來愈模糊，且一律帶著一層灰藍色。視覺印象也更為震撼和單一。

在前景部份使用暖色來營造立體感，是挺不錯的一招；同時在遠方使用藍色加灰色，可塑造深度及現實感。

註 記

事實上，無論暖色或寒色，都會在一天中的某些特定時間點裡各自佔有主導的地位，但這並不表示你不能使用其他的顏色，因為這樣才能產生對比，也才能建構出一幅畫作。

冷灰，為淺群青加淺藍色、少許赭色，白色而成。

深紫，為鈷藍加上茜素紅而成。

綠色，為翡翠綠加上極少量生赭與少許白色而成。

淺紫，為茜素紅加上淺群青和白色而成。

鈷藍，為天藍加上淺群青而成。

淡綠色，為天藍、黃色加上白色而成。

（註：色彩學中，寒色系在人的視覺上有收縮或後退的效果，所以又叫「後退色」。）

色 系　　中 性 色

所謂中性色是一些看來有些暗淡的不純色，因為它們當中含有三原色。任何色彩，只要與中性色混合，也會成為中性色。在自然界中，隨處可見中性色。事實上，中性色的數量遠多於純色。例如說，你只需看看四周，然後問問自己，這個藍色，是純粹的原色嗎？還是受陰影效果影響的中性色。在油畫中，隨時都會用上中性色，因為，當你在純色旁上個中性色時，便能製造出重要的光影效果。

綠色，天藍色加上黃色、白色與赭色而成。

佩恩灰，焦赭加上白色、茜素紅，淺群青而成。

土色，淺群青加上赭色、白色而成。

深色中性灰，淺群青加上生赭而成。

米黃色，焦赭加上白色而成。

藍灰色，淺群青加上前面的米黃色而成。

註 記

製造中性色的最佳辦法是，使用調色板上剩餘的顏料，將其調入純色中。

紅棕色，鈷藍加上茜素紅與赭色而成。

鉛灰色，鈷藍加上黑色、白色而成。

混灰色，翡翠綠加上茜素紅、白色而成。

背景色

背景色在油畫繪畫中，是很重要的一環。不管顏料上得再厚，它還是能夠看得出來，因而影響畫作最後的表現。帶有色彩的背景能作為作品的一項特色，並將畫中的所有元素統合在一起。

背景色 ｜ 白色背景

如需白色的背景，通常會直接在已打底的表材上色，這是因為在店家買到的現成畫布，通常就是白色的。白色背景能增加色彩的亮度與純度，並能使其保持純淨。作品因而會看來較光亮，因為即使再往上進行畫筆作業，背景的白色還是可以看得到，進而增加光亮感或展現對比作用。另一方面，白色背景會擾亂畫者，導致所上之色彩明度過暗或過亮，而這樣的錯誤，可能要等到整張畫布被塗滿後才會發現。

所以，要畫在白色背景上時，首先應將主要的色彩區域定下來，當作一種標準，以避免明度的誤用；此外，白色背景意味著需用到較多之顏料，這本身就是一件麻煩事，因為，如果畫者不希望白色背景出現在畫面上，就必須不斷地將筆觸間的空隙隱藏起來。

在白色背景上作畫時，顏色會顯得更為純粹，這是因為它們吸收了部份背景光線的緣故。而在使用半透明色彩時，這種效果益加明顯。可看出因為對比的關係，黑色看起來更加深濃；而黃色卻顯得比實際上更不鮮明。

背景色 ｜ 有色背景

長久以來，無數的畫者使用有色背景，它不像白色背景般搶眼，因此也可被視為作品中的另一個組成元素來使用。若採用較為即興的畫法，有色背景的確能讓畫者節省很多工夫，不必為了遮住白底而不斷地上大量顏料。同時，露出的有色背景顏色可整合畫面上各種不同元素。要製作有色背景，可將色彩加入畫布的打底劑

中，也可在已打底的畫布上，塗上一層以松節油稀釋過的壓克力顏料或油畫顏料，這種成份會乾得很快。另外，也可以使用稀釋後的顏料做透明的有色背景，或用快乾的壓克力顏料製造不透明的有色背景。透明的有色背景可讓下層的白色打底顯露出來，後面再畫上去的顏色就會顯得較亮。決定背景顏色的因素，主要在於個人喜好，以及想要表達的主題為何。舉例來說，想要畫蔬果，綠色背景可能不錯，而藍色背景可能滿適合畫水景的。一般而言，中性色比較受到畫者的喜愛。

在深色且不透明的背景中，需藉由強烈的對比來強調出亮處。雖然這樣的背景色會使整件作品偏向中低明度。為了表現出明亮的部份，畫者只得多上一些顏料。

透明且低明度的背景色可用來表現從白底中浮現的明亮部份。

明亮且不透明的背景特別能強調出淺色。

中明度的不透明背景，適於畫面中各項構成元素的融入。

當畫者以隨興的表現手法作畫時，背景色便成為作品構成中的主要部份，並可利用背景色作為一種中間色調。

明亮的白色畫布底色自清澈透明的背景色中顯現出來。

中明度的透明背景色感覺較為明亮，稍後再畫上的色彩會將畫布的白給覆蓋吸收掉。

背景色　　為背景上色

壓克力顏料可用來為油畫背景上色；因其乾燥速度十分快速，不用等幾分鐘就可以再繼續上色了。雖然油畫顏料對壓克力顏料的吸附力極佳，但要記住，壓克力顏料並不會黏附在以油畫顏料作畫的表面上，所以要注意畫布打底的材料究竟為何。當然也可以使用油畫顏料

可用與待會兒作畫相同的那支畫筆來為背景上色，或者為了節省時間，使用寬扁筆刷亦可。

來做上色處理，通常都需經過充分地稀釋，才能在最短時間內乾化。一般很少使用白色顏料，因其所用之固著劑會拖長乾燥時間，且有可能造成其後任

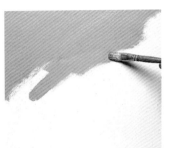

一顏料層發生龜裂的情況。厚重的油畫顏料或經松節油稀釋之油彩皆可用來製作背景色；其中以後

滾筒也是個不錯的選擇，因為可以很快地塗滿整張畫布。

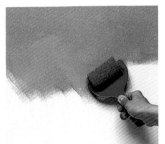

者為佳，因其乾化迅速，也符合「肥蓋瘦」之原則。

當你想要實驗用兩種顏色來製造特殊效果的背景色時，也可以用布；而且特殊效果在其後的作畫中仍保持可見。

背景色　　使用剩餘顏料

這是將所有留在調色板上顏料用光的好辦法。當你完成了一幅畫，接著用畫刀混合剩餘顏料，多半就成為顏色相當深的中性色，並可用來塗在另一張畫布上作為背景色。

1　以畫刀混合所有在調色板上的顏料，除非上面只有經你事先挑選過的某些特殊色彩，否則這些顏料混合後都會成為顏色相當深的中性色。

2　用剛才調好的顏料塗在畫布上作為背景色；也可再用松節油稀釋，並以各種工具製造特殊效果。

背景色　　畫布再利用

假如你已畫好一幅畫，卻又對其不甚滿意，而想要再利用這張已固定的畫布，可待其全乾後直接畫新的圖上去，或是在顏料未乾時將顏料刮除乾淨再行使用。

1　以畫刀將未乾顏料刮除。

2　將畫筆浸入松節油。

註記

若想以壓克力顏料畫背景，應先了解畫布是以何種方式打底；假如是以油畫顏料打底，其上的壓克力顏料在乾後便會脫落。

更多相關訊息

在「油畫題材」單元中，你會看到更多的練習，其中背景色是組成作品的重大因素。

3　以浸過松節油之畫筆刷過畫作，稀釋顏料。

4　用布清理圖畫表面。

5　滴一些油在布上（若有經濟考量，使用烹飪油亦可）

6　用浸過油的布清理畫布後，會產生相當平坦的表面，可供再次作畫。

油畫常規：「肥蓋瘦」（Fat over Lean）

雖然藝術家各自發展出自己的繪畫風格，但以油作畫的技法還是有其既定的規矩。本章將討論作畫的傳統規律，避免大家犯下基本錯誤，導致畫布乾化後卻不幸毀損的命運。

「肥蓋瘦」（Fat over Lean）

在油彩繪畫中，這句「肥蓋瘦」可是金科玉律，遵守此一指導原則，才能畫出成功的作品。顧名思義，肥所指的便是顏料的含油量多，瘦則是指其含油量少。而「肥蓋瘦」指的就是，下層顏料含油量應永遠少於畫於其上層的顏料。油畫作品乾燥費時，有可能需要半年到一年的時間才會全乾。在這段時間裡，顏料由於氧化而乾燥變硬，使得作品表面會微幅收縮。假若倒過來「瘦蓋肥」，換句話說，就是將用松節油稀釋過的顏料畫在一層油彩上，稀釋過且含油量少的油彩會比未經稀釋而含油量較多的油彩乾得更快，因而造成畫作的龜裂或脫落。因此作畫者應始終牢記「肥蓋瘦」這項鐵律，逐漸增加顏料中的含油量，或者，在畫圖的初始階段中將顏料的濃度降低。

油的成份

這裡有幾種不同的方式來處理「肥蓋瘦」；畫者可根據個人風格的需求，選擇一個最適合自己的方式。最簡單也是最常用的一種，就是以松節油稀釋過的顏料來上背景色及第一層色彩。此法是可用直接從錫管擠出的顏料，或經油稀釋者，薄薄地畫第一層。而厚塗的顏料，則可留待之後再上。

要記得，白色顏料要比其他顏色需要更多乾燥時間，所以必須避免以白色顏料作為背景。否則時間一到，圖畫就會龜裂。另外要記住，若加入過多的催乾劑，可能造成顏料乾化後碎裂。而另一種上色方法，則是使用乾化快速的壓克力顏料來畫第一層，接下來再用油彩繼續畫下去，此種方式可避免畫作龜裂的危險。

更多相關訊息

「背景色」（頁64,65）有說明如何以半稀釋顏料畫底色，並討論其對作品的影響。

步驟

畫油畫的步驟是由逐步層疊的顏料層所組成，正確的做法是先以松節油稀釋過的顏料上前面幾層顏色，接著逐步增加顏料的濃度；最濃的顏料層或厚塗一定要留到最後再上。這個作法的原因之一是為了防止顏料乾後龜裂或脫落；另一個重要的因素，則是為了避免之後所上的顏料塗在仍然未乾的色層之上，而將顏色弄髒。

以炭筆作畫　擦拭

在這個練習中，我們要依據傳統的作畫步驟及規則：「肥蓋瘦（Fat over Lean）」來作畫；並在畫布上先塗上一些色塊，再處理細節、明亮處與陰影的部份。一開始畫上的幾個色彩需要加入許多的松節油，因此會變得有些透明，這也就是所謂的「瘦（Lean）」；它會在短時間內快速乾化，也不會弄髒之後畫上的色彩。

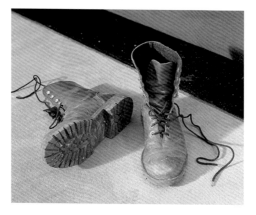

我們現在要以傳統手法來畫這雙靴子。首層顏料要加入許多的松節油稀釋，再逐漸增加顏料的濃度。

1 先畫出靴子外形的基本輪廓，以確定其在畫布上的位置。

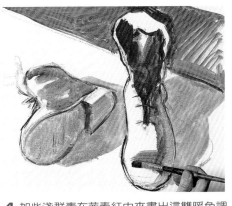

2 以畫筆沾取松節油用來稀釋調色板上的茜素紅。

3 用畫筆描繪一遍先前的線條草稿，當我們要開始畫上較厚的色層時，這種作法能使原先以炭筆畫出的輪廓線清晰可見。開始建立畫面上的明暗區域，明亮部份先空下來不畫，只畫低明度的陰影部份。

4 加些淺群青在茜素紅中來畫出這雙暖色調靴子所帶出的影子。接著以硃砂加入茜素紅所混成的顏色來建立靴子的量感。（請注意，目前我們還在使用以松節油稀釋的顏料。）下面這一點很重要：當這個階段完成時，一定要休息一下，做些別的事情以轉移你的注意力。如此一來，當你再度回到畫面時，將會以全新的眼光來看這件作品。

5 背景色是以白色、赭色、群青加上大量松節油稀釋而成。注意背景色對靴子的明度產生什麼樣的影響；這可以幫助我們找到明暗區域的正確明度。

7 最後的潤飾包括：畫上背景陰影以強化整件作品的明亮部份；用細筆添加些細節等。

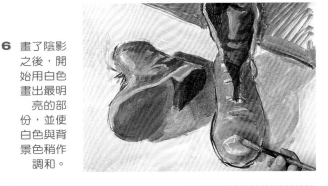

6 畫了陰影之後，開始用白色畫出最明亮的部份，並使白色與背景色稍作調和。

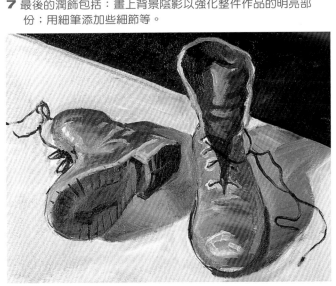

註 記

以油彩作畫時，短暫的休息是相當重要的；若不這麼做的話，可能會讓畫者失去正確的觀察能力，直到作品全部完成後才發現自己所犯的錯誤。油彩需要很長時間的乾燥過程，而色彩在這段時間內並不會發生變化；所以實在沒有理由不做休息，甚至等到第二天再接著畫下去也無妨。

注意調色板上的顏料混色。利用之前混色後剩餘的顏料，可將不同的色調混合一起。如此一來，整件作品就會呈現一個統一的調子，因為所有顏色都含有其周遭色彩的一部份。

在未乾顏料上作畫：「直接畫法」

在未乾顏料上作畫：「直接畫法」，是另一種油畫技巧，可用於整張畫作，也可只用於某些作畫的階段。在未乾顏料上作畫，執筆的手需穩定，並且對於技術及色彩的掌控有一定的把握。

在未乾顏料上作畫

若畫者作畫快速，又喜歡在單一階段內完成畫作，就得在未乾的顏料上作畫，也就是所謂的「直接畫法」。畫在未乾顏料上所呈現出來的與畫在已乾顏料層的效果相當不同。因為在未乾顏料上作畫，很可能會使上下兩層顏料變髒變濁。為了避免發生這樣的事情，應該以厚塗的方式上色並採用隨興的筆法。

「直接畫法」可用於整張畫作、局部畫面，或是最後幾層皆可。

為了保持色彩的乾淨，在未乾顏料上作畫需要穩定的手及熟練的筆法。還有，此種畫法讓你能夠直接在畫布上混合顏色，並使上下層顏料得以混合在一起。使用這個技巧，需要對混色技巧有一定程度的掌握，否則容易造成畫面的髒污。

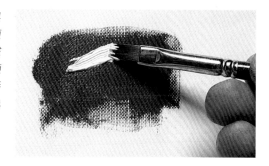

畫在未乾顏料底層上，必須靈巧地使用畫筆，上色的顏料濃厚，而手法大膽，避免弄髒色彩。

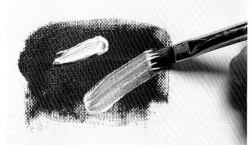

畫在未乾顏料底層上，可以在畫布上直接做混色處理。（見「三原色」，頁56-63）

直接畫法

所謂以「直接畫法」作畫，意指「一次著色」，而且要畫在未乾顏料之上。

此法首次出現於印象主義運動時期，以一層顏料上於另一層剛上而未乾的顏料上，且必須在單一階段內完成畫作。

因此，這二層顏料都是以厚塗法來進行。當我們提及「直接畫法」的技巧時，意思除了在未乾的顏料上作畫外，它的表現形式是簡化的，以不受拘束的筆法取代細節的呈現，並具有傳達視覺印象的概念，而不僅只於線條與外形的表達。

在未乾顏料上作畫　　小西點靜物寫生

在未乾顏料上作畫，意思是要將一層顏色上在另一層未乾的顏色上。此一技巧可將這兩層色彩混合在一起，來創造中階明度；或以一層顏色疊上另一層。

在這次的練習中，我們將會展現油畫繪畫的多樣性；不論稀釋過的顏料或濃厚的顏料皆會用到，而且也會分別在調色板與畫布上進行調色工作。

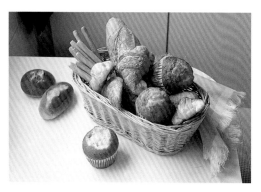

現在我們要一次且快速地來完成這幅靜物畫。既不使用催乾劑，也不等待先畫的顏料層乾燥，就直接畫在未乾顏料上。

1 首先先以不同的比例混合赭黃和橙色來畫西點，比例多少則視其明度而定。最先畫的幾個塊面應薄塗或用少量松節油稀釋。

2 然後使用較厚之顏料，以筆觸的方向來表現西點的質感。雖然顏料以其原本的濃度呈現，但大家還是可以發現推開色彩的痕跡，這是為了避免在此一階段就發生色層過厚的情形。

3 再將天藍色和茜素紅加入之前混合的色彩中來畫藍子。接著多加些藍色降低明度來畫藍子的陰影。接下來開始畫桌布，使用純白的顏料，隨後再加入些許金赭黃和黃色。

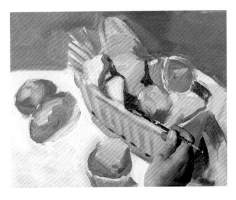

5 用焦赭與硃砂調出的色彩來畫藍中的陰影。現在到了該輕輕上色的時候，才不會讓陰影的顏色弄髒了西點的淺色。

4 在這個階段中，畫布已全部塗滿。現在，到了暫停的時間，對於形狀、陰影及最亮處進行一次仔細的審視；應特別注意藍子造成的陰影，以及此色彩揉合白色桌布的方法。

6 在完成作品中，我們可以看到厚塗所製造出的最亮處及陰影對物體外形的影響；而輕巧的筆法則可保持畫面的乾淨。

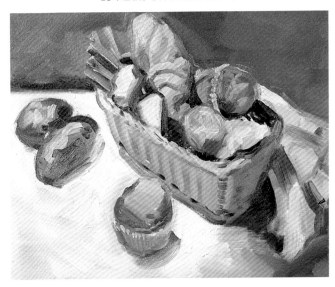

在未乾顏料上作畫　　步驟上的幾個細節

從這二張放大的圖示中，可以看出當顏料畫在其他未乾顏料上時所產生的作用。左圖顯示如何將顏料輕上於另一顏料上；右圖則是顯示色彩如何直接地在畫布上混色。

利用油彩的多樣性，這兩個不同的技巧可以用來達到大部份在未乾顏料上作畫的效果。

白色、黃色加上一些赭色，用來表現西點上最亮的部份。要輕輕地畫在下層顏料上，並小心避免不同色層的顏色混合在一起。

桌布的淺色調和先前所畫的藍子陰影中間，是一塊中明度的區域，它是在畫布上直接混合深淺不同的明度而成的。

在已乾顏料上作畫：「階段畫法」

在已乾顏料上作畫的方法與畫在未乾顏料上完全不同，後者是在單一作畫階段裡完成一幅畫作；但畫在已乾顏料上的意思是，需要階段性完成畫作。畫者必須等第一階段的顏料乾了以後，再進行下一階段。這種方式讓畫者有較多時間來經營作品、修正錯誤及強調細節。

在已乾顏料上作畫

在已乾顏料上作畫，指的就是不管是背景部份或下層顏料部份，都是畫在已乾的表面上。

畫者必須等每一層顏料乾燥後再開始畫下一層；因此，除非你使用特殊的催乾劑，否則想要一次完成一件作品是非常困難的。此法最大的優點在於絕不弄髒色彩，或造成不必要的混色。下層顏料一旦乾燥後就不再吸收濕潤的顏料。所以中間色調是在調色板上調出的，而非在畫布上。相對於畫在未乾顏料上，在已乾顏料上作畫的作品較為精緻，這是因為此法能夠加上許多細節與較為細緻的色層。

有些畫者想在已乾顏料上作畫，卻沒有足夠的時間等它乾，這時便可使用催乾劑來加速乾化時間。此種作法常用於戶外寫生。雖說如此，但還是盡可能不要用到催乾劑，因為它可能造成顏料龜裂並降低其亮度，產生較為不鮮明的色彩。

「階段畫法」　桌子與酒瓶

在已乾顏料上作畫，要考慮的是時間因素；若是可以等上一二天，畫者便可在其上繼續作畫而不弄髒畫面。在已乾的底層顏料上作畫，畫者可以盡可能地仔細檢視題材，並決定發展作品的最佳方式。既可用更為複雜的色彩來處理細節，亦可依需求施以厚塗。

分階段作畫使畫者得以好整以暇地作畫，並能讓你更仔細地注重細節的表現。

以下我們將以花園露臺內的桌子及其上的物品為主題，採取「階段畫法」進行靜物寫生。

1 以松節油稍微稀釋過的色層表現背景以反映當時的氣氛，接著放著待乾。

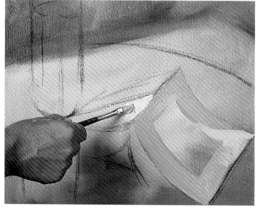

2 此畫作於夏日時分，由於氣溫與顏料色層較薄的關係，背景乾得很快。第二天就可以用炭筆在上面打稿了。接著以赭色與黃色混色後畫出書本。

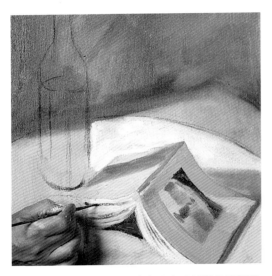

4 用手指將露臺角
落與背景混合。

3 書本部份，以乾筆技法畫出書頁以避免過硬的
線條，並藉由書頁質感的表現來暗示書本的完
成。注意如何增加靠近書本底部的部份桌面亮
度。還有兩個有趣的地方值得注意：一是書皮
顏色含有背景色彩的手法，以及另外是還沒上
色的酒瓶，其陰影的畫法。假如時間夠充裕，
也可將整本書畫成黃色，待其乾燥後，再畫上
陰影。

5 接著下來這個階段，背景部
份已經全乾，開始畫酒瓶並
逐層上色。

6 最後畫上標籤來結束酒
瓶部份的描繪，使用細
的軟毛筆來畫出細部。

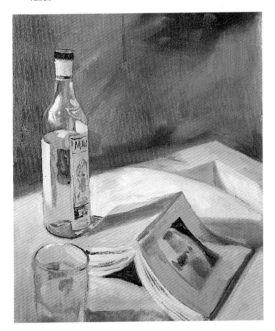

7 玻璃杯被畫上
後，便完成桌
上靜物的描
繪。請注意這
幅畫是如何分
段完成的。我
們將每一個物
件分開完成而
不必一次畫
完。在這裡，
背景色是為了
建立正確明度
的參考值。因
為是畫在已乾
底層上的畫
法，所以更能
仔細地描繪出
玻璃杯。

註 記

在已乾表面上作畫，最好不要使用催乾劑，
因為這會造成畫作日後發生龜裂。最合適的處理
辦法還是在畫好後，放在乾燥且通風良好的地方
等上一天，待全乾後再繼續往下畫。

8 最後，桌子後
的背景以深
淺不一的綠
色畫出以製
造距離感。

以稀釋顏料作畫：透明畫法

使用稀釋顏料作畫，作法就是將顏料中油的濃度降低，方便你能以相同於透明或不透明水彩的方式上色，這也就是所謂的薄塗法。

以稀釋顏料作畫

以稀釋顏料作畫的技巧是由一些近十八世紀末期的畫家所發展出來的；藉由松節油的加入以降低顏料中的含油量，並且通常將其畫在無膠紙板或紙上使油份被吸收掉。時至今日，雖然有些畫者仍用油彩在無膠紙板上作畫，但我們還是不推薦這種作法。這是因為油份會滲透基底材的植物性纖維，並隨時間過去而腐壞。因此，以此法製成的畫作，就必須保存在某些特殊的地方。

以稀釋顏料作畫，其實並無他物，就是以加過松節油而較為稀薄的油彩作畫。以此法所稀釋之顏料色彩會變透明且失去其特有的光澤，因此看來與不透明水彩相似。

稀釋過的油彩能被畫在已打底的表面上，即使它將不吸收油份。這種畫多少還是會有一些光澤，且乾燥時間較長。這種畫法可以畫在紙或硬紙板等底材上，不必經過打底或上膠。因為所用的底材價格相當便宜，對於打稿或速寫習作而言都是極佳的作法。不過，若是你想畫出一件精緻完美的作品，最好還是在底材上用乳膠或兔皮膠上一層底漆。（見「打底」，頁38-41）

透明畫法

透明畫法是指塗上一層非常薄的顏料，來呈現透明的效果。為了加強某種色調，或創造一種顏色，常會使用到此一表現手法。（見「三原色」，頁56-63）

操作此項技巧時，其下層顏料必定要完全乾燥，否則上下兩層顏色會混在一起，甚至彼此弄髒。更重要的是，背景色會影響到薄塗其上的色彩。若你想要有光亮的效果，背景色應為淺色。若你想以薄塗法或透明畫法層疊，可以用松節油稀釋；不但乾化快速還會有消光效果。相反地，若以油質媒介作畫，就會得到強烈的光澤感。也可以混合等量的核桃油與松節油來製作一種特別的薄塗釉彩。另外還有幾種特殊媒介劑可用來稀釋顏料以及薄塗上色。這些方法的取捨，端視個人想要得到何種效果而定。（見「油畫顏料添加物」，頁22-27）

更多相關訊息

亞麻仁油，是因氧化而乾燥；而松節油是因揮發而乾燥。兩者作用方式不同。有關於此主題的更多資訊，可參見：「油畫添加物」，頁22-27。

以透明技法作畫時，畫者會以薄薄的色層覆蓋於整幅圖畫上而使背景的光亮度浮現，假如在第一層色層全乾後，再畫上第二層色調的話，可加強其效果。

以稀釋顏料作畫　一籃馬鈴薯

以松節油稀釋後，油彩會失去其原有之光澤，而呈現出一個透明無光澤的表面。因此，以稀釋油彩作畫的繪畫技巧，較接近於透明或不透明水彩技法，而非傳統的古典油畫技法。以稀釋過的油彩作畫，有以下幾點好處：1節省顏料，因為顏料已用松節油稀釋過；2色彩具透明感，畫在白色背景上則會呈現出光澤；3可練習將所有顏色以相同濃度作畫，因為就算可以在最上一層厚塗，也很少有人會這麼做；4得到一個以油彩試驗新技巧的機會。

現在我們要用以松節油稀釋過的油彩，來畫這一籃馬鈴薯。其液態濃度使得顏色更為透明且無光澤。

1 先以炭筆在以白色打底的畫布上打底稿。接下來先畫牆面，用鈷藍、焦赭，白色加上松節油稀釋。

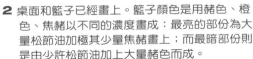

2 桌面和籃子已經畫上。籃子顏色是用赭色、橙色、焦赭以不同的濃度畫成：最亮的部份為大量松節油加極其少量焦赭畫上；而最暗部份則是由少許松節油加上大量赭色而成。

3 馬鈴薯和大蒜用的是相同的顏色，但加了少許茜素紅。

4 在畫水果刀以前，先前所畫的桌巾部份已經乾燥；所以我們先用以松節油降低色調過的翡翠綠細薄色層來畫桌巾的格子花紋。

6 待顏料一乾，剩下要做的只有在桌巾的線條交叉處再加一些綠色；然後用細筆沾取焦赭，修飾籃子的細節；另外加上一些最後的細節，如刀柄上的螺絲釘，整幅畫就宣告完成了。

註 記

以透明畫法作畫，一定要等下層顏料乾後才能再繼續往上畫。記住，若以稀釋油彩畫在未經打底或上膠的底材上（包括畫布、紙張與硬紙板），一段時日後，油料會破壞植物纖維，當作品被碰觸到時就會剝落。

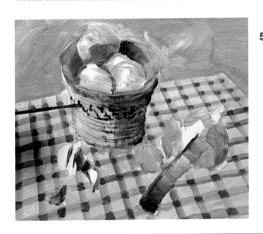

5 現在畫上交叉線以完成桌巾的花紋。因為先前所畫的線條還沒乾，畫筆會挑起一些底層的顏料，格紋交叉處的綠色才不會顯得顏色過深。

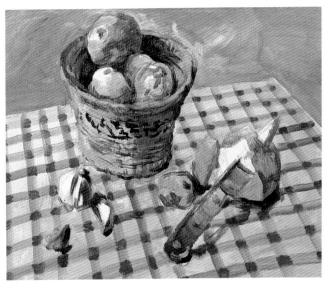

以畫刀作畫

畫刀除了可以修正、更動、擷取顏料及製造效果外，也可以當成畫具來使用。不但能製造出大片的色彩區域，更可以其特有之刀痕，塑造肌理與質感。

特　性

相較於畫筆，以畫刀作畫會使用到更為大量的顏料；因此，其繪畫成本也明顯高出許多。以畫刀在畫布上作畫所留下特有的幾何圖案，僅需以輕柔的手法將顏料推開就可消除，同時也不會有厚塗感。甚至於我們還可以利用這項特點來製造浮雕的效果並表現各種不同類型的質感。

以畫刀作畫的作品可以一次完成，也可以分段進行；不過只限於下層顏料未乾時，因為在厚重已乾的顏料上作畫，是很困難的一件事。

對於畫油畫的人而言，以畫刀作畫是件有趣又富教育意義的練習；因為這練習要求畫者透過視覺應用來處理作品，並將細節的表現先擱置一旁。

正因是故，以畫刀作畫，總是如此地新鮮、生動、隨興。

提　示

相較於畫筆，以畫刀作畫，的確會使用到更多的顏料。所以在調色板上調色時，建議儘量多調一些顏料，免得很快就不夠用，再調色又要花掉不少時間；再說，請記住，想要在第二次調出完全相同的顏色通常是很困難的。

用畫刀作畫，有一個好處，就是很容易保持清潔，只要用布將工具拭淨即可；若是你經常使用的話，可先用舊報紙擦，用後直接丟棄，布就不會沾上那麼多顏料了。

畫刀的大小要看畫布的形式而定。以下這個重點請記住，細節部份是無法用畫刀表現出來的，它也很難畫到角落的位置，而且較大號的畫刀很難畫出肌理效果。

以畫刀作畫的過程和使用畫筆差不多；當你在上最後的色層，表現最明亮部份及陰影時，應小心上色而不要將底層色彩挑起。雖然畫刀是特別設計用來在調色板上混合色彩用，但也可用於畫布上調色——不論是製造統一的色調或是以條紋、斑點或雜色效果所產生的視覺混色。

更多相關訊息

在「畫刀的使用」一章中，頁46、47，有更多使用及維護的相關訊息。

以畫刀作畫　　老煙槍的桌子

用畫刀作畫，需要一定的熟練度；因為它並沒有很多變化，也不適於處理細節。因此，畫者須仰賴整體的視覺印象表現，而非細節的強調。儘管如此，我們仍然可以用它來製造肌理、暗示筆觸的方向性及創造活潑的節奏感。

現在我們將以畫刀來畫這件靜物，以厚塗手法與肌理呈現來表現其大膽生動的線條。

1 先用炭筆打稿。首先以硃砂色畫背景部份，並用畫刀製造出肌理；雖然桌巾實際上並無皺摺，但這種技巧可畫面多些生動的感覺。在這個部份，先用小號畫刀作畫。

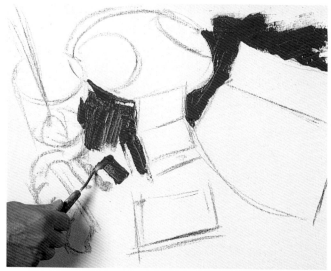

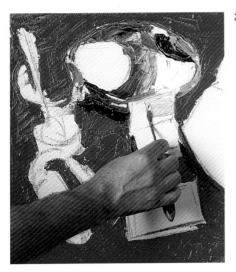

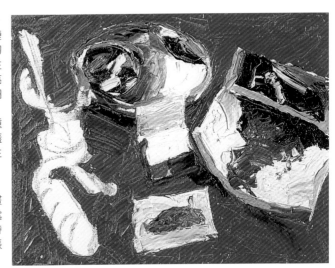

2 背景全部完成後，接下來要畫的是煙灰缸，我們用畫刀畫出幾個具方向性的筆觸來表示最亮部份的形狀。仔細觀察後可以發現，中間色調是由一種顏色在基底材上蓋過另一色時所產生的結果。

3 接著使用小號畫刀，在所需各處增添肌理，同時畫出煙草下紙張的平坦感覺。

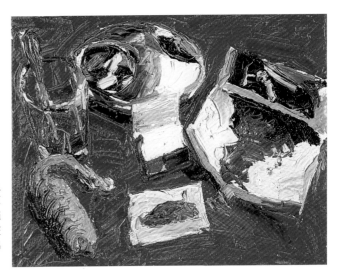

4 玻璃杯其實是用畫刀在畫面上刮出來的；這種名為「刮除法」的技巧，也用來畫湯匙部份，是藉由垂直推開顏料的手法來完成。

5 最後來畫打火機，用更為濃厚的色彩來表現繩子部位，並以畫刀一道道勾勒出上面的曲線。

以畫刀作畫　細節部份

欣賞作品要有一定的距離，才可看出其精妙之處；在這幅作品裡，前景中以畫刀刮出的部份特別有意思。桌上很多部份的細節，都是教你如何使用畫刀的好範例；你可以從中看出畫刀的表現可能性與製造肌理的能力。

註記

以畫刀作畫必須用到大量的顏料，所以在開始作畫前，一定要準備大量而充足的顏料以便在調色盤上混色。

注意杯子上用顏料所製造出的效果；有些部份顏料會加多，有些卻用「刮除法」刮掉一點，讓畫布本身的白色露出，來完成整個線條的架構。觀察打火機和捲煙紙，除了以不同顏色表現外，也用畫刀畫出不同方向的筆觸來與其他物品做出區別。

接近芯邊的背景，以強而有力的的手法將顏料拖曳開來，用畫刀刮出的線條也清晰可見。最後，注意加在背景色上的白色所產生的強光突出效果。

厚塗法

厚塗的技巧使畫者得以利用濃厚的顏料在畫布上塑造出浮雕及肌理效果。以厚塗方式作畫，筆觸的特性、力道，及方向性，皆有極其重要的地位。

以厚塗法作畫，須以濃厚的顏料上色，畫筆的痕跡要清晰可見，並營造出浮雕效果。

特性

厚塗法有一個很大的特性，就是利用大量的顏料，造成浮雕效果。

由於油畫顏料黏稠的特質，能夠維持畫筆賦予的形狀，所以畫筆的痕跡、筆觸的特性，及其方向與力道，對於整個畫作的構成，佔有無比重要的地位。也就是筆觸，決定了整件畫作的節奏性，並創造其氛圍及肌理。

提示

雖然作畫一開始就可以施以厚塗，不過還是建議大家，先用畫筆沾稀釋過的顏料對重點部份打個草稿，才能完全遮蓋住畫布的白色，以營造畫面的整體感。切記，厚塗技巧會用到相當大量的顏料，因此在調色板上調色時，份量一定要足夠，才不會發生畫到一半不夠而必須重調的情形。

筆觸對一幅以厚塗技法完成的畫作而言具有基本的重要性；因其建立作品的節奏性，呈現肌理與質感，並營造出畫作的整體氣氛。因此，筆觸的使用應該被好好地重視與運用，以畫出充滿表現力和情感的作品。

「厚塗」並不一定意味著需要以同等濃厚的顏料畫在整件作品上。你也可以試試看不同的厚度：前景也許可以塗厚一些，而背景的部份則可以少一些。

厚塗法　　針線籃

儘管這類型的畫作需要用到大量的顏料，但以厚塗法作畫，實在是迷人又有趣。因此，我們還是建議大家要親自試試這項技巧，以增進對於厚塗法的了解。它使畫者不得不依靠筆觸運用的技巧來創造肌理，並以油彩來表現畫作的情感。

厚塗法其實並不要求一開始就以濃厚的顏料來作畫，儘管有許多畫者這麼做。我們可以用稀釋的顏料來處理背景，接著一層層地逐步增加顏料的厚度。此外，它非常適合用來創造深度，只要在前景部份製造最突出的浮雕效果即可。

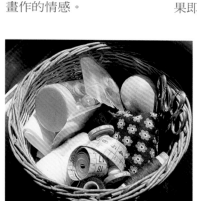

這個針線籃提供了形狀、色彩與肌理等有趣的組合。

更多相關訊息

在「內行人小秘訣」一章中，頁82-101，有更多錯誤修正技巧的相關訊息。

1 混合焦赭、茜素紅、群青等色，並以松節油稀釋。接著用畫筆沾取大量的上述混色打稿；將光與影間的明暗區域從一開始就確立起來。

2 接下來從建立某些最亮的區域開始，用黃色和赭色混合，以厚塗方式上色。

3 靜物的第一層已用厚塗方式畫好；此一階段唯一剩下的工作是以較厚的顏料將外形、最亮處及陰影的邊緣描繪出來。

4 現在注意籃子的柳枝材質以及色彩的對比，已經在低明度的厚塗顏料加入後慢慢呈現出來。對於不同的材質外觀與表面效果，一定要使用正確的筆法才能表現出來：使用對比色並施以較粗的線條來畫籃子；反之，對於柔軟平滑的蛋型物，則適合以數種顏色混合，並以短而平的筆觸上色。

5 最後，我們可以領會到，最後階段的潤飾工作和最亮處的細節部份會留到最後再畫的原因，就是為了要避免不小心將這些淺色弄髒。請留意這些最後的筆觸是如何輕巧地畫上，以避免挑起下層的色彩。另外一個需謹記在心的重點是，前景與最後方的物品間顏料厚度的差別；後方的顏料使用較稀薄，並以畫筆在表面上揉擦來製造距離感。

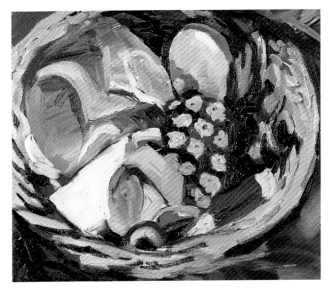

厚塗法　　　錯誤修正

　　以厚塗法處理畫作，需能熟練地掌控此技巧及畫筆的使用，因為塗在畫布上的濃厚顏料相互接觸後，很容易在混合後產生骯髒的顏色。

　　這個問題很好解決，只要用畫刀從畫布表面刮除髒掉的顏料，再重新畫上即可。

　　當然，修正錯誤還有很多其他辦法，但最常用的還是使用畫刀處理，因為它是最乾淨的一種方式。

1 綠色區域過大，畫到黃色捲尺上，而不是像照片一樣，捲尺蓋在綠色線軸上。畫刀放在需要修改的部份旁。

2 以畫刀小心刮除多餘的顏料，問題就解決了。若有需要，可再厚塗上色。

破色法

印象派畫家以並置的筆觸或是破色作畫,有點類似於點描的技巧。為了要創造光與色彩的視覺印象,他們使用短筆觸上色,使其產生視覺混色,而非畫布上的色彩混合。

色彩的視覺效果

不同於將色彩混合在一起,印象派的畫者將色彩各異的筆觸並置;但若將它們視為一個整體來觀察,就能達到類似於傳統上將顏料混合而得的視覺效果。這種形式的視覺效果和在調色板上混合顏料的不同處在於,使用了中性色,就能夠創造出強烈而鮮明的效果,這是其他上色法所無法辦到的。以此法畫成的作品,會產生有力而鮮明的效果,並有一種生動的氛圍流動其間。

因為這是一種快速的畫法,它使畫者能在光線變換前捕捉住其景致,所以此一技法在以大自然為題材時,受到廣泛的運用。雖說這是為了在戶外作畫而發展出來的技巧,但也可以用於各種題材。其效果與其他類型的繪畫技巧所完成的全然不同。

破色法

自發性是以破色法作畫的一項基本要素,因為正是這些零碎的筆觸使得作品充滿了生氣。這種依靠直覺的創作技巧,迫使畫者必須要毫不遲疑地在轉瞬間捕捉到景象的一隅。

想要以筆觸達成預期的效果,必須得要嫻熟這項技巧並瞭解色彩心理學。若是事先對自己的混色反應認識不夠的話,反而有可能(造成反效果。

畫中的形象是以含有小筆觸的區域與色點所組合而成,如果太過靠近觀看,只能看到破碎的外形,但若保持一段欣賞的距離,就能形成一種整體感。所以必須仰賴某些要素來統合整張畫作;不論是背景色或是統一的色調。

註 記

請勿將以下兩個術語搞混了:「破色」與所謂的「中性色」是不同的。後者與三原色有關。(見「三原色」,頁56-63)

破色法　　洗衣間

此項技巧對於捕捉富生動鮮明的色彩對比的題材非常合適。有一個方法可以確保平衡的效果,就是在有背景色的畫面上作畫,背景色會從那些短而有力的筆觸中顯現出來。同時它也能讓你節下不少顏料,並避免顏色彼此弄髒,而這些卻是在白色背景上作畫難以避免的問題。有色背景也能用來控制那些看來過度鮮艷的顏色,從而使畫者得以運用這種色彩,而不至於發生因使用別種技巧或在白色背景上作畫而產生過度誇張的結果。(見「背景色」,頁64-65)

1 我們在不透明且帶點綠色的中性色背景上作畫,綠色調將會經由筆觸間的空隙顯露出來並統合整張作品,還能幫助我們節省很多顏料。

現在即將要畫的,是這些在洗衣間地板上的洗衣精瓶罐。撇開這個典型的日常生活場景不談,這個題材具有各種有趣的色彩對比組合。

2 視各個瓶罐不同的明度及色彩，以明暗不一的筆觸畫出。

3 繼續在這些瓶子上加上一些類似色點的短筆觸，瓶上的標籤僅以斷續的線條來表現。注意地板的畫法，是以各種不同的色調巧妙地混合而成。

5 從這件完成的作品中，我們可以體會到筆觸畫法所營造的自發性與旺盛活力。注意每一筆觸間所留下的距離，以及背景色對於整合畫面時所扮演的角色。

4 洗衣籃中的衣物以稍長的筆觸畫成，這種筆觸特別適合用來表現衣物的縐摺。背景色也參雜其中。

破色法　　**畫 中 的 細 節**

近距離審視以破色法所創作的圖畫，可以看出這項技巧中的筆觸雖然隨性，卻十分協調。如果就遠距離來看，很難相信看來一片混亂的色彩與抽象的細節表現，能夠整合起來並在作品中準確地表達事物。

柳條交織的籃子質感也是以小筆觸來表現，筆觸的順序與方向會產生一種全然不同的效果。

湊近了看，瓶子的組合看起來更像是一幅抽象畫。注意色調和色相的交互作用，以及如何以零碎的色彩呈現出塑膠的平滑感。

在油底上作畫：營造氣氛

植物油是一種媒介劑，用來結合色粉以製造油畫顏料。用油塗在底材上能使顏料順利地被揮灑開來，反過來說，也就是幫助色彩的融合並創造一種朦朧的氣氛。

作為底層的油料

油畫顏料中用來黏結色料的植物油，不僅是一種溶劑，也是可供作畫其上的底層。

在基底材上塗上一層薄薄的亞麻仁油，或其他能與油彩相容的植物油，就能增加之後再上的油畫顏料的延展性，進而讓畫者創造出透明且具特殊氣氛的效果。以油浸潤畫布，使得色彩更易流動並與鄰接的色彩交融，營造出微妙而柔和的融合效果，極適合用來營造畫面的氣氛，產生如暈塗法般的效果。

這個方法最大的缺點，就是油底所需的乾燥時間和在已乾顏料上作畫差不多。

氣氛

一幅畫裡的「氣氛」，意指介於觀者與圖畫元素的空氣。當這些元素離觀者越遠，介於其中的大氣氛圍就更加明顯。我們可以在風景畫中找到很好的例子，位於前景的元素特別鮮明，越到後面就越模糊，而處於一種灰藍色的色調中。

但是氣氛也可「見」於密閉空間，例如一間煙霧迷漫的酒吧；或是一間房間中，空氣中的懸浮微塵因光線照射而顯現。

由於大氣氛圍的存在是一項事實，油畫畫者必然要將其理解為繪畫的構成要素之一。想要做到這一點，以下三個基本的重點應予以考量：

1 位於前景的物件色彩與明度對比最為醒目，而其色彩會較遠處物件看來更為溫暖。

2 隨著物件退向遠方，對比變為柔和而色彩逐漸變為帶點灰色的寒色調。

3 在最遠處，由於大氣氛圍的效果，物件的輪廓會變得模糊，而演變為一種無對比的統一色。

更多相關訊息

想要知道更多關於最適於調製油畫顏料的油料，見「油畫顏料添加物」，頁22-27。

「暈塗法」技術可用於很多方法。見「內行人小秘訣」，頁82-101。

在油底上作畫　風景畫裡的氣氛

在油底上作畫，使得營造這些以漸層色彩精巧混合過的物件的模糊印象效果變得更為容易。這個技巧特別適於呈現風景畫中的特殊氣氛以及煙雨雲霧的感覺。畫在油上的效果近似於「暈塗法」，這是一種產生類似效果的技術。不過，「暈塗法」無法如油料般製造出透明與光亮的效果。而且油底能為畫作增添一種絲緞般的視覺效果，是其他媒介所辦不到的。

畫這幅風景之前，先在已打底的畫布上塗上一層油。在照片中可以看到，雲霧遼繞的氣氛使得這個主題更為迷人。

1 先用畫筆在畫布上薄塗一層亞麻仁油。

2 接下來，用鈷藍混合白色來畫天空。請注意油性底層使得顏料得以順暢地在畫布上流動，營造出朦朧的透明效果。

3 以明度稍低的相同色彩來勾勒出最遠處的山巒。

4 現在，在先前調過的色彩中加入些許茜素紅，逐步增加最近處山巒的暖色調。這與鄰近物件及其色彩的規則相符。接著，我們加上一些翡翠綠到之前的混色中，來畫前景的小山丘，上色時要保持平順。

5 輕輕地將中綠色與背景調合以畫出草地。注意色彩的飽和度如何自動地將這塊區域與觀者的距離拉近，並藉此突顯出山岳的距離感。

6 植物是用翡翠綠加生赭來降低色調，並以畫筆擦過畫面來表現其結構。

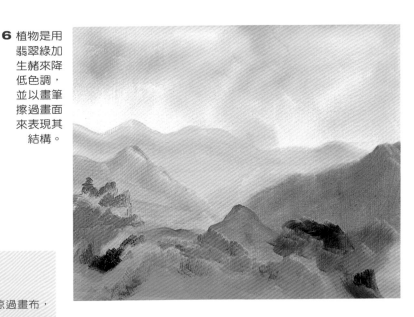

註 記

當油畫顏料塗於油性媒介上時，畫筆要平順地掠過畫布，好輕巧地畫上顏料，並讓漸層與色彩融合。重要的是，請記住以此技巧作畫時，油料的乾燥時間將會很長。

7 以些許黃色與背景輕輕混合，用來表現最亮處。

8 最後，以白色顏料畫在岩石表面上，並使天空與地平線相互交融。

內行人小秘訣

油畫顏料具有極佳的可塑性與多變性,方便隨時更正錯誤與進行試驗,或是製造特殊效果與肌理質感。說穿了,所有這些處理手法都只是內行人的竅門罷了。大家可以利用這些技巧來提昇創造力,使作品更為豐富。這些小秘訣可以幫助大家的風格更臻完善,拓展對油畫更深一層的認識,進而增強處理此項媒材之掌控力與作品的創造力。

錯誤修正

油畫媒材的多樣性非常吸引畫者,因為顏料可以被熟練的運用,並可視個人需要而改變其濃度。它可以厚塗,可以薄塗,也可以透明上色。不僅如此,它還可以用畫刀塑形、大範圍的覆蓋或處理成透明的釉面。最重要的是,以油畫顏料作畫的最大好處就是畫者有能力修正其錯誤;不論大小或乾濕。

未乾顏料上的錯誤修正

在你能熟練地掌控油畫顏料前,使用過少或過多的顏料作畫並不足為奇。前項是個容易修正的錯誤:只需多加些顏色,繼續接著畫下去即可。第二個例子中,多餘的顏料將會需要更多的時間乾化,也可能會使明度過低

降低顏料濃度

而造成麻煩。解決的辦法是利用可降低色彩濃度的媒介。若你想要它快速乾燥,就用松節油;若你不介意乾燥時間長一點,並希望畫面看起來帶點光澤,可用植物油或其他油性媒材。

1 有時畫者會在畫筆上沾取過多的顏料塗在基底材上。最後導致整幅畫作顏色變得又深又濃。

2 要稀釋已塗於畫布上的顏料,使用畫筆沾取一點你所選用的媒介劑,這裡所使用的是松節油。

3 將松節油塗在顏料上,注意其稀釋作用。

4 稀釋油彩可以降低其濃度並增加其透明度;這使畫者得以運用筆毛的方向遊戲其上。多餘的顏料則會集中在筆觸的邊緣,形成具有特殊意義的線條。

未乾顏料上的錯誤修正　　加深色彩

假設你現在已經上了幾個不同的色彩，或是即將完成畫作時，卻突然發現明度方面有些問題，或想換個顏色；解決這個問題很簡單。要想降低明度，只需將較深的色彩加在你想變換的色彩上，然後在畫布上加以混合即可。

1 在畫了某一色塊後，你覺得這個顏色的明度過高。

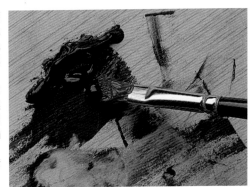

2 使用比第一個顏色更深的色彩來降低其明度；本例選用的是黑色。使用剛才用過的畫筆，不必清洗。

3 將黑色塗在紅色上，以硬毛畫筆將兩色調勻，這會增加筆毛產生的肌理。

4 最後得到的色彩會比原來的明度低，色相也有相當程度的改變。注意，我們已經刻意地避免兩色過度混合，以製造不均勻的效果。若想將顏色完全混合，只要繼續刷動畫筆，直到色調均勻即可。

註 記
當你想要將顏色加深時，使用相同色系的色彩是個好主意（用在黃色時，可以試試赭色；用在紅色時，則可以試試茜素紅）。另一方面，黑色是個非常強烈的顏色，也有可能會將其他色彩弄髒兮兮的。它能藉由二次色或中性色的創造來改變某一顏色的特性（如紅色混合黑色變成棕色）。見「三原色」，頁56-63。

未乾顏料上的錯誤修正　　淺化色彩

以下這個情況可能發生很多次了：你使用了一個明度過低的色彩卻不自知，直要把它畫上畫布後才發覺；這時候的解決之道便是將高明度的相同色彩加入以取得中間值。不過請記住，加深一個顏色永遠比使其變淺來得簡單。

1 這三筆相同的色彩比我們所預期的更深。

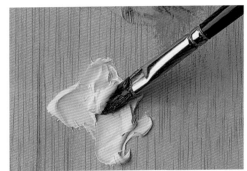

2 要修正並提高其明度，從調色板上沾取若干白色。

3 將白色直接上於未乾顏料上，做某種程度的混合，但讓白色在某些筆觸中佔有較重要的地位。

4 第三筆的深色僅僅加入極少量的天藍使其變淺。注意以白色及以藍色處理者，其間色彩與明度的差異。

油畫技法

未乾顏料上的錯誤修正 　以乾淨畫筆修正

若一下畫得太快或一時的不專心，可能會造成兩色交界處發生一些問題。此時可用乾淨的畫筆將意外上到別色的顏料去除。最好用的是豬鬃畫筆或硬毛畫筆。不過要記得，這樣的畫筆可能會稍微動到下面的色層。

1 當在畫兩個鄰接的色彩時，不小心將一點點紅色上到綠色的範圍，因而造成形狀有些模糊。

2 用一支乾淨的豬鬃毛畫筆將不要的色彩移除，以修改失誤的部份。

3 在經過修改的地方重畫一筆綠色，以加強其效果。

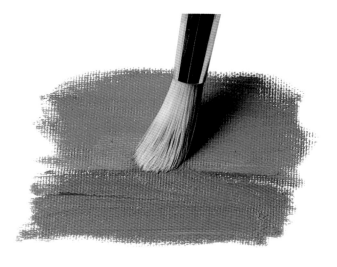

未乾顏料上的錯誤修正 　以手指修正

畫者的手也可以算是作畫工具之一；不但可以用來上色，也能用來去除顏料或修正一些小錯誤。用自己的手有一個好處，就是快又方便；而壞處就是會把它們弄髒。

1 畫一條線時，畫筆一時用力過猛，造成某個點特別的寬。

註 記

在未乾顏料上修正錯誤時，切記下層顏色如果未乾的話，一定會被除去一部份。所以，一定要在那個部份重新上色。不論用來修正的是那一種工具，畫筆、手指、抹布、或是畫刀，重點是要乾淨。否則，很可能會造成骯髒的畫面，或是不想出現的效果。

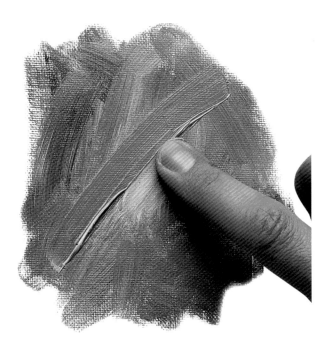

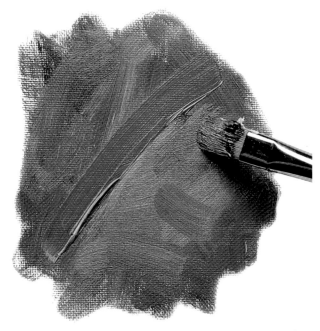

2 以手指將線條上過寬的部份去除，要順著原先的筆跡，才能維持正確的形狀。

3 移去多餘顏料的同時，也會移除部份下層未乾的顏色。再上一次原先的顏色，以恢復原狀。

未乾顏料上的錯誤修正　以抹布修正

　　抹布對於油畫而言，是不可或缺的一項輔助工具。它不僅可用來清潔雙手、衣物、畫筆，調色板等等本身還可以用來作畫、創造肌理與質感、處理背景，或用來去除顏料，修正錯誤。

　　抹布較適合用來作大面積的修正而非細節部份（藝術家們非常依賴它，因

1 這個玩具球的外形，在橙色的部份，看來有些不整齊，

為它總是在手邊）。不論如何，手邊一定要有幾條乾淨的抹布，上面不能有未乾的顏料，才不會一不小心弄髒畫面。

　　在圖例中，我們小心地以抹布的頂端處理，以防擦掉過多的顏料。

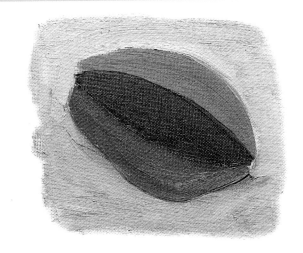

2 我們用抹布將顏料擦掉，同時也修正了球的形狀。

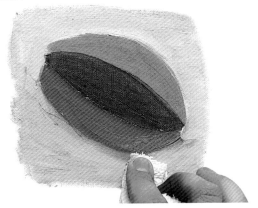

3 加強修補一下底色色調，就很完美了。

未乾顏料上的錯誤修正　以畫刀修正

　　作畫過程當中，你突然發現有個部份畫得很糟，想修掉，但再往上疊色又會將未乾的顏色弄髒，或使顏料過厚；在這種情況下，不論想改的地方是大或小，都可以用畫刀將顏色刮除，再重新上色。

　　要修改較小的範圍，畫刀的大小就很重要。越小的畫刀越適合用來處理細節或是複雜的部份。若要修改較大的色彩範圍，大型畫刀能讓你處理起來更加快速。

1 在完成這個畫面後，我們決定要拿掉一塊黃色。

2 先用畫刀將這塊黃色刮掉，在這個步驟要格外小心，不要碰到不需修改的部份。在本例中使用的是小號畫刀，因為大號的畫刀處理起來不夠精準。

註 記

　　請記住，畫刀用來刮除顏料是十分有力的。在刮除表面的同時，也會刮掉下層未乾的顏料。

　　畫刀可以在畫布上做大範圍的修正，若有此需要而空間方面又允許的話，可使用沾有少許松節油的抹布將殘留的顏料擦去。見「背景色」，頁64-65。

3 用背景色輕輕地重畫修改的部份。上面還有些微的黃色痕跡存在，要小心地避免與藍色混合成綠色，而破壞了背景的統一色調。

4 經過修改後，畫面正是我們想要的樣子，彷彿那塊黃色未曾出現過一樣。

已乾顏料上的錯誤修正

有些修改並不是在未乾顏料上進行，因為畫者往往會等到畫乾後再繼續往下畫。形成這個原因有以下幾個狀況：可能是在顏料乾掉以後，畫者才發現錯誤；或是等完成後，才發現有的部份實在太糟或應該加強；另外也有可能是為了要製造某些特殊效果。

已乾顏料上的錯誤修正　氣氛的改變與效果的營造

根據畫作主題或是其表現的風格，你可以決定將圖像分為兩個部份。可使其中一部份更為模糊擴散用以暗示光線的不足、帷幕的出現或是距離感，使某些形狀與其它部份做出區隔。外，你也可以決定你所使用的色彩是否過於強烈刺眼，或是與其他部份不夠協調。因此，如果你決定要修改這些明度，這裡有兩種作法：用新的明度重畫此一部份，或是加入一個顏色來統一全部的色調。

在下面的例子中，你一定要預先考慮到色彩的特性及其對整幅作品的影響，還有被修正顏色間的關聯性。

1 為了要修改這個色彩過度強烈飽和的圖像，我們在已乾的顏料層上，加上一層中性色。

2 以畫刀將多餘的顏料刮除。

註 記

若畫作以厚塗處理，畫刀會不斷地與厚厚的顏料層碰撞，造成部份色塊脫落。

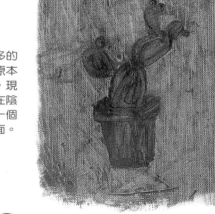

3 這個加深許多的效果改變了原本的色彩組合，現在看來像是在陰影中或是在一個簾幕的後面。

4 由於我們原先想做的是色調的修改，所以現在用布輕輕地將經畫刀刮除後尚餘的一層顏料擦去。

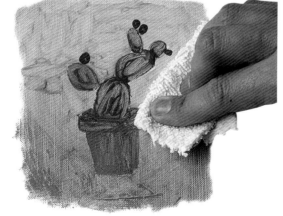

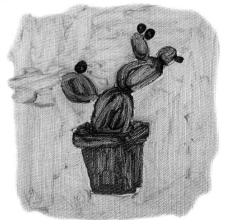

5 最後所得的，正是我們想要的效果——整體的色彩強度已降為中間色調。

油畫技法

已乾顏料上的錯誤修正　在已乾顏料上作畫

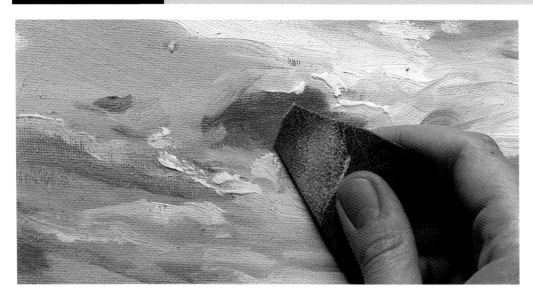

1 用砂紙將厚塗凸起的部份磨平。

2 用你想要的顏色正常地畫上。

要修改在已乾顏料上的錯誤，最簡單的方法就是直接在畫布上進行。不過，如果你必須更改厚塗的部份，已乾顏料的厚度和凸起部份可能會比較麻煩。要將已畫表面處理平整，只要小心地以砂紙磨平。注意，這有可能會磨到你不想磨的地方，因為使用砂紙很難處理得十分精確。

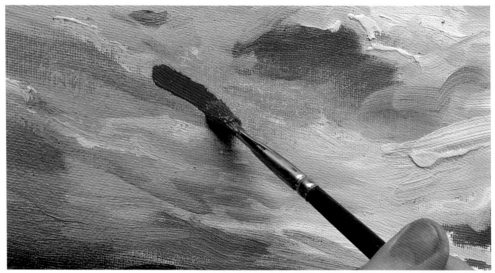

註 記

記得使用砂紙時不能太過用力，免得畫布受損。也不要磨到不需修改的地方。

3 修改的地方一旦乾了以後，不會引起特別的注意。

輪　廓

在還未完全掌握技巧前，在背景上畫輪廓或畫兩個彼此相連的形狀，可說是相當困難的。因為油畫顏料乾燥時間長，在畫兩個相連的色彩時，可能會塗掉或弄髒第一個顏色；而且也有可能會將第二個顏色的色調弄髒，特別是它的明度較高時。這裡有很多方法可以避免這些情況的發生，端視你想得到什麼樣的效果而定。雖然這些方法的確有所助益，但身為一名畫者不該忘記，處理輪廓的最佳辦法，是一隻穩定的手，與良好的畫筆控制技巧。

難度高的輪廓處理

在油畫繪畫中，兩個顏色中間的界線很可能處理得不好而產生問題。舉例來說，你可能在作畫時不小心將這兩個顏色混在一起，或是用畫筆弄髒了其中一個顏色，而使圖像的形狀扭曲變形。為避免以上情形發生，並取得整張作品的統一感，可以做背景色處理。另外一種作法，是用畫筆以一種統一的顏色打底稿；這可以避免過於靠近剛畫好的塊面，同時幫助你畫得又快又有自信。

1 以畫筆沾取松節油。

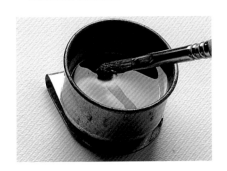

2 在調色板上，稀釋一點點顏料。

背景色處理

3 以畫筆在畫布上將整個構圖打稿。

4 可以自在地將圖形上色，不必擔心會畫到別色的邊緣。要記住，如果背景顏料未乾，可能會使色彩稍稍變為中性色。

更多相關訊息

稀釋顏料來畫初步的底稿，在「油畫題材」的習作中，是一種很常見的練習。在「油畫常規」，頁66-67中，會看到更多有關此技巧優點的訊息。

5 在最後的成品中，可以看到還留有一些底稿所用的色彩，在畫其他色彩時扮演了指引的角色；另外，因為它同時出現在幾個不同的部位，也具有統一整體畫面的功能。

清楚的界定出輪廓　相鄰的兩色

要維持兩色間明確的邊界，還有一個方法，就是非常仔細小心地畫，不將顏色弄髒，也不損其外觀。這是個很常見的做法，也被用於各種藝術技法中。只要用畫筆以新的色彩描繪出輪廓，然後把最靠近外圍的部份畫好後，就可以安心地畫其他部份而不必擔心會破壞外形了。

1 因為背景色較暗，我們先畫人和狗的形狀，才不會弄髒淺色部份。接著，仔細勾繪出其邊緣。我們選用的是扁筆，用來畫輪廓的效果很好。

2 練習的最後，你可以看出形體的淺色部份依然完整無缺；背景塗成黑色，所以其外形絲毫不受影響；而這也是因為我們作畫時極為小心的緣故。

註 解

在以此法繪出較繁複的外形時，先畫淺色，再畫深色，是個聰明的作法。將少許淺色加進較深的顏色中，會比反過來操作更為容易。千萬不要忘記，淺色比深色容易弄髒，若是犯錯的話，也較容易失去其純淨。

以階段畫法畫出輪廓　相鄰的兩色

要維持單一物件絕對精確的外形，最好的辦法，就是將一色塗於另一色上並小心不要弄髒。

此外，此技巧將較近物件以重疊的方式畫於較遠物件上，因此能塑造出透視效果。使疊上的色彩不至於弄髒底層顏色的訣竅，在於以厚塗法輕輕地將其畫於底色之上，以免兩個顏色混在一起。

1 首先，畫上一個顏色用以代表花朵，接著再畫上背景。當完成這些步驟後，繼續往花朵上多加些顏料；再回過頭來畫背景，輕輕地圍著花的邊緣上色，直到看不到畫布，或是之前不夠精確的筆觸為止。

2 最後的成果會有很強的立體感，這是因為使用較濃的顏料堆疊，並將花在背景色上重複上色好幾次。

清楚的界定出輪廓　　以乳膠與油底做遮蓋處理

　　油是一種與水相斥的物質，並且不黏附於壓克力媒介物如乳膠等物。白膠中有極大的成份為乳膠，因此可用來做遮蓋處理。此一技巧的優點在於可輕易地以畫筆或手指創造形狀；缺點是，乳膠一定要塗得夠厚，從畫布上撕下來的時候才不會破掉。因此，乾燥速度將會相對變慢。

1 以畫筆沾取亞麻仁油或其他合適的油畫用油料。

2 將油塗在選定的地方。要記住，假如畫布很乾，則必須上很厚的油，這樣基底材才不會一口氣將油全部吸收掉。如果油被吸收掉，乳膠就會永久地黏著在畫布上，等一下就無法撕下來了。

3 將一些白膠置於手指或畫筆上。

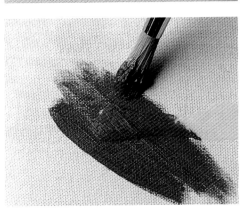

4 將白膠塗在基底材上，並確定已塗上足夠的厚度，才不會在撕起時破裂。

5 等白膠一乾，就可輕易地在上面作畫。

6 將乳膠層撕起。之前被蓋住的地方不會有顏料留存。請注意畫布有部份表層也遭撕起，這是因為畫布本身太乾所引起的。它吸收了全部的油料，使得乳膠黏著在基底材上；所以在乳膠撕起的同時，也造成了畫布表面的損傷。

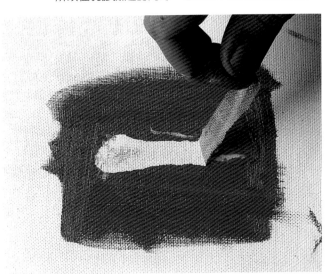

清楚的界定出輪廓　以紙膠帶做遮蓋處理

在想要保留某個色彩、畫筆直的線條，或是描繪難度高的輪廓時，遮蓋的處理方式非常實用。

在處理油畫時，你可以使用許多種材質來做遮蓋處理，包括紙膠與乳膠等等。但是，如果你要求動作迅速一點，也可以用醋酸鹽紙、硬紙板、一塊畫布，或其他手邊任一材料來做。

只需記得，所用的材料必須在與油接觸後不會溶解，也不會被顏料穿透。

1 以紙膠做遮蓋處理，只需將其黏貼於已乾或半乾的顏料層上。（顏料未乾的話，膠帶就黏不上去。）然後在上面任意上色。

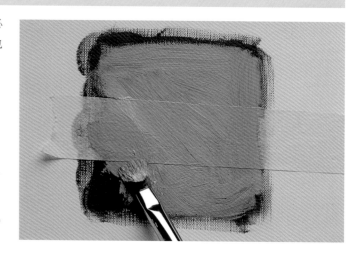

2 小心地撕起膠帶。

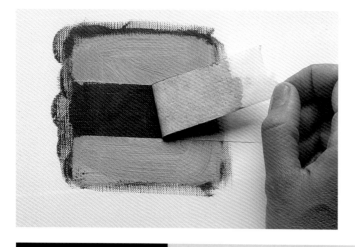

3 請注意到曾被遮蓋的區域依然完好如初。紙膠用來畫直線或精準的角度都非常理想。

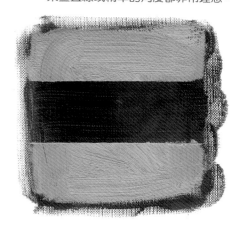

清楚的界定出輪廓　以乳膠塗在油畫顏料上做遮蓋處理

此法可用於剛畫的新鮮油彩上，因含有大量油質，使得乳膠無法真正地黏著其上。將白膠從軟管中直接擠到畫上，可以做出線條或是想要的形狀。此外，這個方法不會弄髒手指或畫筆。

1 將白膠直接擠到畫上，確定厚度足夠，才不會在撕起時破裂。

註 解

無論白膠上得多厚，它有可能尚未完全乾燥；所以在撕起前，必須確定接觸到油彩的那一面已然全乾。

2 待白膠乾後，就可輕易地在上面作畫。

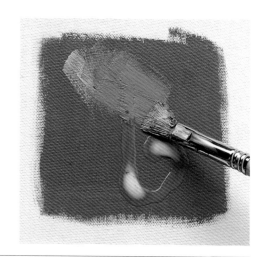

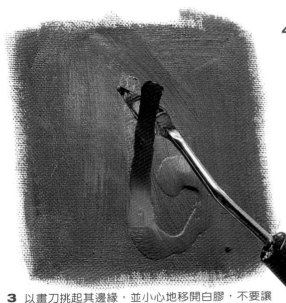

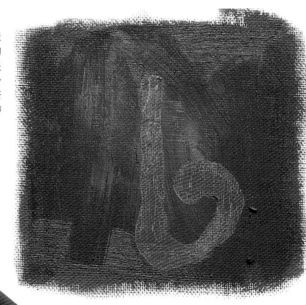

4 注意背景色較亮的原因,是因其部份色彩隨著白膠被帶起。

3 以畫刀挑起其邊緣,並小心地移開白膠,不要讓它有所破損。

模糊的輪廓

因為題材與組成物件的特性,畫者可以決定以較為模糊的外緣來展現形式。以雲為例,就常常畫得不是那麼精確;其他如霧氣籠罩的鄉村、煙霧迷漫的房間、佈滿蒸氣的窗戶等。在遠方的物體通常較為模糊,好讓觀者的焦點集中在前景上。在所有這些例子當中,畫者都會以鬆軟、模糊的線條來表現。

暈塗法正是為此目的而發展出來的技巧;可以用畫筆、布、湯匙、手指佈奶u具來製造效果。此法能夠以畫筆輕柔地使某個部份的顏料暈染開來,一個明確的邊緣就此變得模糊,並產生一種蒸氣氤氳的效果。

模糊的輪廓　以畫筆處理的暈塗法

畫筆是個多功能的工具;它既能沾取大量的顏料,筆力強健地上色,也能夠以十分輕盈的手法沾取極少量的顏料,柔和地上色,並將顏料推開,讓底色能在新的顏料中顯現並相互揉合在一起。

1 如同平常般上色;將比計畫著色範圍稍小的一筆顏料,覆蓋在背景色上。

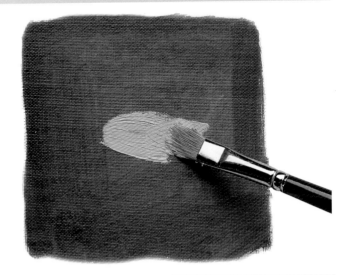

2 以畫圓圈的方式,輕柔地繞著色彩邊緣將顏料推展開來,不要使力壓在畫布上。如此一來,輪廓會開始變得模糊,色彩也變得柔和而有氣韻迷漫的感覺。兩種色彩在畫面的某些部份混合在一起,但某些部份仍各自維持其純淨本色。

註解

使用暈塗法時,要記得對顏色擴散面積的要求,並且有節制的上色。當色彩散開時,其所佔範圍會變得比較大。

油畫技法

模 糊 的 輪 廓　　以 抹 布 處 理 的 暈 塗 法

「暈塗法」可以使用各種不同的工具來達成。抹布可用來調合較大的色彩範圍，製造出與畫筆稍微不同的效果。不同的抹布質料會留下不同的印子。

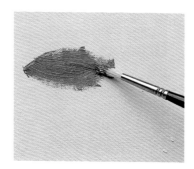

1 將顏色上在未乾的背景顏料上。

2 抹布以畫圓圈的方式動作，但小心不要用力按在畫布上。假如太過用力，顏料會被擠壓在畫面上，就得不到想要的效果。注意一下這個方式所完成的效果和畫筆所製造出來的有些微的不同。在本例中，所用的抹布是一條舊毛巾，這也創造了一個由細線交織而成的網狀效果。

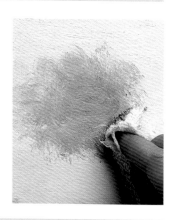

模 糊 的 輪 廓　　以 手 指 處 理 的 暈 塗 法

如同我們前面所說，畫者的手指也是一件特別的工具；你可以用它來創造暈塗效果，不過這會得到和畫筆或抹布不同的效果。指紋會為畫作增添一種特殊的質感。運用手指敏銳的觸覺來按壓畫面，可塗出非常薄的顏料層，並在推展色彩時，使其暈散開來。

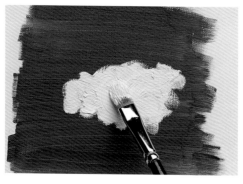

1 將顏色上在背景上，本例之背景色已乾。

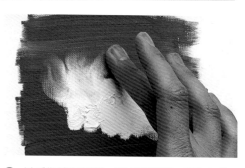

2 以手指按壓顏料，將色彩推開。手指不像畫筆能攜帶大量的顏料，因此必須依靠自己的觸感來決定何時再回去沾取顏料。如此重複操作可避免塗上的色彩過於單薄。

3 現在我們已經創造出氣韻迷漫的效果，具有方向性的指紋筆觸則呈現出雲霧的質感。

4 讓我們再為這團雲霧多增加一些質地與色彩。用手指直接加上一點粉紅色，並以畫圓圈的手法將它與白色一同混合。

5 這個粉紅色稍嫌深了一些，所以我們再從調色板上沾一點白色，用手指直接抹上。

6 注意，因為多加了不同的顏色，最後雲體的質感會變得更為豐富。當色彩的邊緣擴散並變得鬆軟時，雲體範圍也會變得更大。

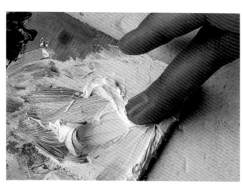

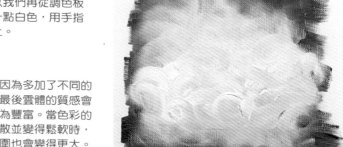

擦畫法　使用畫筆

「擦畫法」，也稱為摩擦法或乾筆法，是一種製造視覺混色效果的技巧，能夠呈現肌理，製造混合的中間色調與氛圍。

擦畫法有助於組成一件作品或是表現一種形式；它在某些部份與暈塗法相當接近，因為兩者皆是將顏料輕柔地塗佈在有色背景上。至於兩者不同處則在於，暈塗法在乾濕表面上皆適用；而擦畫法則必須在已乾表面上處理方可得到想要的效果：零碎不全的色彩表現。

1 為了以畫筆乾擦，先從調色板上沾取一些顏料。

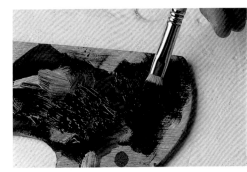

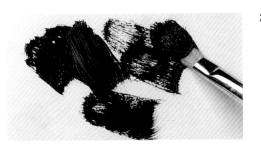

2 若覺得顏料過多，最好在開始畫前將其抹去。

3 輕輕地以畫圓圈的方式，將畫筆在已乾背景上揉搓；直到呈現出類似蕾絲狀或朦朧不清的星雲狀效果。

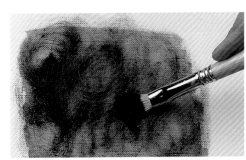

擦畫法　使用抹布

另外一項可用來進行擦畫法的工具就是抹布，它對大範圍畫面的處理相當有幫助；若以此為目的，只需使用比較大塊的抹布即可。抹布對小區域的處理也非常好用，特別是像毛巾般帶有粗糙的質感，更能留下特殊的畫面效果。

1 用抹布沾上一些顏料。

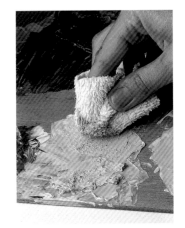

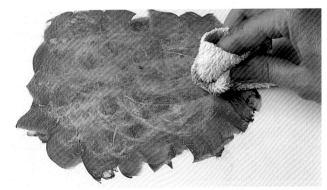

2 以畫圓圈的方式上色，不要用力往下壓。注意本例中有一些高起的區域，顏料就會特別在這些部份累積下來。

乾筆畫法　扇形筆

有種方式可以呈現如草地或毛髮般的線狀肌理，就是使用扇形筆。假如手邊沒有扇形筆可用，就將任意一支扁筆，用兩隻手指捏著其筆毛，使其張開呈扇形。這種替代方法主要的缺點，是會使畫者的手指弄髒；不過從另一方面來說，其實所有的畫筆都可以這麼用。

這種將筆毛分散張開的用法，可以輕鬆地畫出柔軟的平行線條，用來表現草地或毛髮的肌理質感。

以畫筆沾取少許顏料；假如顏料用得太多，會留有筆毛緊壓的痕跡。以姆指與食指捏住筆毛，使其張開呈扇形。輕輕地畫，不要用力壓。

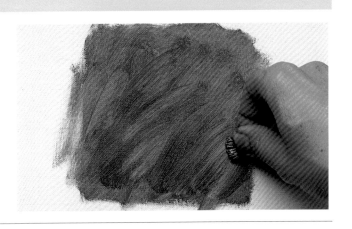

刮除法　　刮除顏料

刮除法的作法是在顏料層上刮出圖像來；可使用畫筆的筆桿、指甲、牙籤、畫刀，或任何其他的工具來操作，看你想創造何種效果而定。刮痕可以顯現畫布本身的打底，或是背景色會從刮痕中顯露出來。

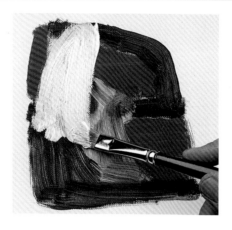

1 在乾的背景色上塗上一層顏料。

2 以小號畫刀的邊緣刮出線條，顯露出下層的顏色來。

3 最後得到的效果極為有趣，很適於創造肌理。

4 下一步是將整片的顏料刮掉，讓背景色顯現出來，成為一個組成的要件。

5 此圖像是以刮除法完成，用了刻與刮兩種手法，僅僅是油畫媒材裡所能提供的多種創作可能性的其中兩項而已。

透明畫法　　稀釋顏料

油畫中，所謂的透明畫法是將極薄的顏料層以透明的狀態上色。與天然漆或其他特殊色彩不同的是，油彩是不透明的，因此若要將其變為透明的色層，必須要加入別種媒介稀釋。

市面上有好幾種為了稀釋油畫顏料與操作透明畫法的媒介劑，最常用的溶劑還是油和松節油。有一種使油彩變透明的良好媒介劑，是以松節油與亞麻仁油等比混合而成。松節油加速乾燥時間，亞麻仁油則能保持色彩的亮度。

油畫顏料也可以單純只用松節油或油來加以稀釋。前項案例中，很重要的是要記得上色的底層不能過油，因為以松節油稀釋的顏料含油量會變少，換句話說，也就是不要忘記遵守「肥蓋瘦」的規則。

另外還有一點也很重要，就是要確認透明畫法繪成的顏料層必須有足夠的時間完全乾燥，才能避免兩色相混後產生黯淡、朦朧的效果。透明畫法對於修正明度、表現陰影與畫出透明的物體，如玻璃，都能產生相當不錯的效果。

1 在油壺中倒入一些松節油。

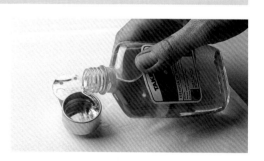

2 加入等量的亞麻仁油，就完成了稀釋油彩的完美媒介劑。

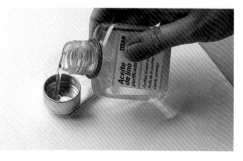

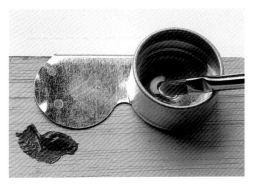

3 以畫筆沾取少量媒介劑。

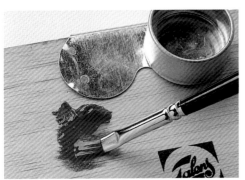

4 在調色板上稀釋顏料。

5 將稀釋過的顏料上在已乾顏料上。

6 上了紅色透明色層後，紅色與綠色兩者的明度皆有所改變，正如同透過紅色玻璃看它們一樣。注意不透明色彩與上透明色層區域的差異性，後者更具表達力且更為細緻。

註 解

一定要特別記住，透明畫法只能畫在完全乾燥的色彩上；否則兩種顏色會混合變色。

平 坦 處 理 ｜ 使 用 紙 張

這種簡單的技巧是將報紙或其他具有吸收力的紙張置放於未乾的顏料層上；紙張能夠壓平筆觸所留下的痕跡並吸收多餘的顏料。當你想要在未乾的顏料層上繼續作畫，又不想使用厚塗或擔心弄髒後來的顏色時，這個方法就非常地有用。此外，此法還可以用來製作單幅版畫，創造柔和的擴散效果或變形的形式。

1 這幅畫中有一些因為上色過量後，出現由筆觸所遺留下常見的輕微凸起痕跡。

2 將紙張平放在畫上，用雙手輕輕地往下壓。

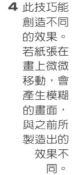

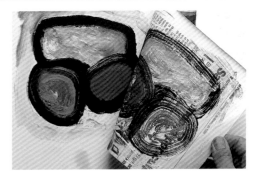

3 把紙拿開，注意一下，它吸收了過量的顏料，也壓平了凸起的部份。

4 此技巧能創造不同的效果。若紙張在畫上微微移動，會產生模糊的畫面，與之前所製造出的效果不同。

5 注意在報紙上所留下的完美圖像。如果用一張較為合適的紙張，這個方法就能製作出單幅版畫。不過，有一點很重要，那就是油畫顏料會漸漸地使紙張的植物性纖維受損，因此還是建議大家以經油料打底過的紙張做壓印。

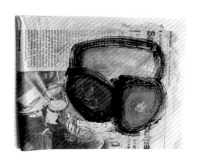

特殊作畫工具　管裝顏料的蓋子

藝術創意無遠弗屆，畫者可以使用任何手邊的物品，來達成特殊效果或創造一些饒富趣味的質感與肌理。

除了很多家用品之外，還可使用管裝顏料的蓋子，它可製造出有趣的形狀，呈現出任何你想表現的外形：從牽引機的輪子，到蜂巢繁複的圖案，甚至是一件布料上的抽象設計等等。

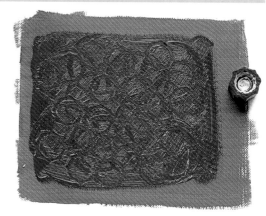

在未乾的顏料層上按壓管裝顏料的蓋子，可以製造出這種蜂巢的效果。

特殊作畫工具　叉子

懂得動腦筋的人，可以到廚房裡找到一些用來實驗或製造特殊效果的用具。

有些工具可以用來直接在畫布上塗色，有些則可以用來在先前已畫上的顏料層上刻劃線條，或當作輔助工具在背景色上增加肌理。

在剛上的顏料層上，用叉子刮出來的痕跡可用來製造趣味的設計與肌理。

特殊作畫工具　湯匙

湯匙製造出來的效果和叉子截然不同，卻毫不遜色。將其按壓在未乾的顏料層上，可以表現很多東西，如：一條由鵝卵石鋪成的小徑，水上的波紋，或是枝條製品的肌理。

除了各式各樣數不清的可能性之外，湯匙還能將顏料置於畫布上，或在剛用畫筆上色的顏色層上製造特殊效果。

這個質感是用湯匙在剛上色的顏料上輕微按壓所製造出來的。

特殊作畫工具　蠟紙

由於蠟紙完全沒有吸水性，非常適合用來製造肌理。輕輕地將其放置於未乾的顏料層上，掀起來後就會看到凹凸不平的肌理；可用來表現如水泥牆或樹幹等質感。

此項手法能夠用於整幅畫作，亦可僅止於小範圍的處理；若用於小範圍，蠟紙應依其大小與形狀修剪成相同的外形。

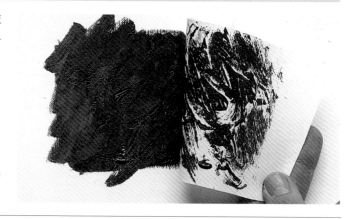

輕輕地將蠟紙置於顏料上，然後再掀起來，就會產生有趣的質感。

特殊作畫工具　油畫棒與錫管

油畫棒適於徒手作畫，以及補畫筆不足之處。錫管也能用來製造特殊效果，因管嘴會留下一種球面的痕跡，顏料的多寡又可依擠壓力量的大小來控制；此外，它還能以類似油畫棒的方式作畫。

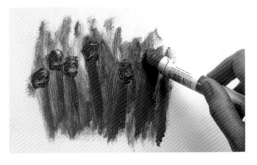

油畫棒適於配合畫筆使用，主要是用來描繪細節、線條及小筆觸的色彩。

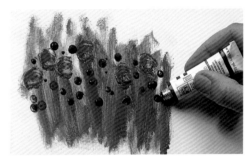

錫管管嘴可以製造出顏料的小圓點，用來表現草叢中的花朵是非常理想的。

特殊作畫工具　海綿

海綿質地凹凸不平，能用來畫柔軟模糊的形狀，如浪花的泡沫或是灌木的葉叢。

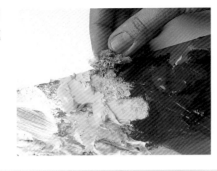

1 以海綿自調色板上沾取顏料。

2 塗在基底材上，改變其表面的肌理質感。

特殊作畫工具　橡膠頭畫筆

它是市面上最新的一樣工具。這種形式的畫筆在原先的鬃毛處是一塊橡膠，不但極易清洗，還允許你在底材上施壓。橡膠頭有很多種形狀，有的特別適於繪製線條。

1 以此畫筆沾取一些顏料。

2 在畫布上塗色。

3 以橡膠頭畫出粗細不一的線條並完成一幅畫。

特殊作畫工具　鉛筆

一支普通的鉛筆也可當作油畫工具，因為它極為適宜用來表現刮除法。不過，一定要記得，鉛筆本身是會留下顏色痕跡的。

色鉛筆和炭筆也能拿來作畫或刮刻。這種情況下，應特別記住，因為它們本身會畫出

色彩，下方的背景色便無法顯現出來。

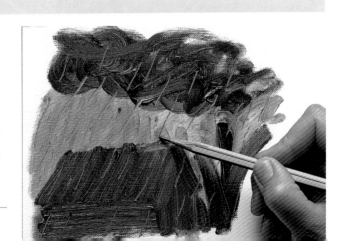

鉛筆刮除了顏料，卻留下它本身的灰色，正好用來表現小屋上的降雨。

油畫技法

特 殊 作 畫 工 具　　手　指

畫者的手指可用來塗上薄的顏料層，指紋則可以用來建立形狀。整幅畫作皆可以手指完成，當然，也可以只用來表現細節部份。不論何種情形，手指總是隨侍在側，十分方便，但請千萬記住，油畫顏料不但髒，通常還都具有毒性，所以每次畫完後都要仔細地將手清洗乾淨。

指紋可以創造圖像，而手指能薄塗上色。本例中之背景亦為手指畫成。我們可清楚地看出有色背景與隨後而上的顏料，兩者間肌理的差異：前者由於是以壓扁顏料的方式上色，產生了平坦的肌理並同時留下手指的方向性動作產生的線條；至於後者則是將手指戳在剛上的顏料層上，造成一些隆起的部份。

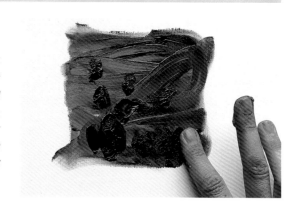

特 殊 作 畫 工 具　　針　筒

塑膠針筒也可用來上色，產生細長線條並製造浮雕效果。作法只需將顏料直接從錫管擠入針筒，然後擠出上色即可。

註 解

勿以針筒厚塗上色，因為顏料將會需要很長的乾燥時間。

裝滿顏料的針筒可以用來上色，方法正如同以糖霜裝飾蛋糕的作法一樣。

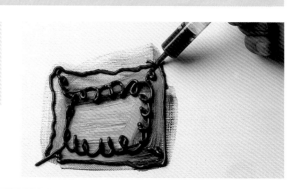

特 殊 作 畫 工 具　　畫 筆 的 筆 桿

另外一個創作新肌理的方法是以畫筆的筆桿來製造出斷續的色彩與浮雕效果。只需以筆桿沾取一些色彩，直接上於畫布上，藉此創造一些凹凸不平的軌跡。另外，棉質紗布、舊鉛筆、刀柄、或任何其他可

製造類似效果的工具皆可替代筆桿。

以畫筆的筆桿來作畫，可製造出片段零碎、凹凸不平的軌跡，特別適合表現樹枝或海浪的泡沫等。

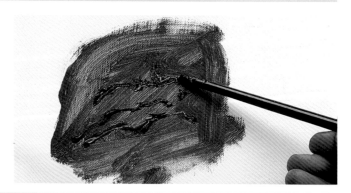

特 殊 作 畫 工 具　　幻 燈 片 的 外 框

還有一種方法可以用來表現刮除法，就是使用一片塑膠或硬紙板將顏料刮起。在本例中，使用的是空的幻燈片外框，刮掉了濃厚的筆觸後，再刻劃出細線條。

我們刮起一層顏料，其本身為數種色彩的相互作用，並製造出粗細不一的各種線條。

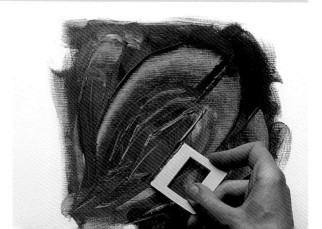

增加肌理　　大理石粉

如果想要製造一些有趣的肌理，不妨在油畫顏料中加入某些外來物質；但是只能加入無機物，除此之外，都必定會腐蝕畫布，發出難聞的氣味。

而大理石粉是最常用來與油畫顏料混合的材質，除了重量輕外，更因為它能夠有效製造肌理及量感。

1 從調色板上取下若干顏料。

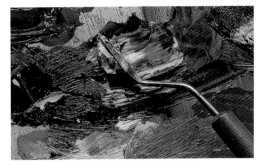

2 接著與大理石粉混合。

3 注意顏料的量感及肌理增加的情形。可用此法畫海灘或林間小道。

增加肌理　　金屬碎粒

金屬碎粒本身不會腐壞，所以很適合用來加入顏料中。

相較於大理石碎粒，金屬碎粒所製造的肌理較不明顯，但同樣頗富趣味。

增加肌理　　鉛粒

細小的鉛粒很重，所以不能加太多，否則很有可能從畫布上掉落。少量地使用，會產生一種統一的肌理質感。

註解

金屬材質的肌理添加物很重，不應大量加入。

金屬碎粒能產生不明顯的質地，它是由大理石提煉出來，且相當有趣。

鉛粒可被提議使用如桌布圖案或珍珠串。

增加肌理　　洗砂

洗砂的效果和大理石粉差不多。洗砂可粗可細，如圖所示。

洗砂與顏料混合後產生所產生的粗糙效果，可以用來各種事物，從土地到樹幹皆宜。

增加肌理　　塑型劑

塑型劑可增加顏料體積、份量，卻不會改變其顏色。使畫者能夠以厚重的顏料作畫並為底材表面增添體積份量。

塑型劑可使顏料增大體積份量，卻不會改變其顏色，因而可降低顏料成本；適於處理厚塗。

天空

在絕大部份的油畫歷史中，天空是一項很重要的特色：它營造了整張畫作的氣氛，也決定了光線的投射，同時也是畫面明暗的決定性因素。油畫顏料的多變性，大大增強了畫者的表達能力；從迷茫的霧氣中模糊不清的物體輪廓，到有著清晰形體的積雲；從晴朗的正午天空到沉浸在暖色調的黃昏暮色；無一不可表現。

天空的顏色

每當談及天空的色彩，大家總是想到藍色；然而事實情況卻相去甚遠，因為天空的顏色是取決於光線的色彩。大氣現象與太陽的移動造成自然光線的不斷變化，使得天空成為一個短暫形狀與色彩的超大展示場域。

一般而言，一天的開始與結束的時刻，天空因太陽照射角度的關係，沐浴在暖色調中：粉紅色、橙色、黃色及紅色。白天裡，晴朗的天空顯現出不同層次的藍；靠近地平線時，又轉為各式灰色。到了夜晚，天空看來幽暗深邃，如果沒有光害的影響，會呈現出藍色與黑色交織的景緻。但若是陰天又加上人造光源的影響，雲朵會呈現出暖色調。

在討論天空色彩的同時，也該將雲朵的顏色考慮進來；它有可能是純白色，或帶點玫瑰色調，甚至是陰沉的灰色。

天空與土地

雖然在很多的陸景與海景中，天空是主角，但我們還是不能忘記它對於土地顏色的影響。

身為油畫畫者，絕不能忘記天空與土地是如此緊密的連結在一起，在同一幅作品中，它們的色彩會彼此相互影響。以大海為例，同樣也受到天空顏色的影響，不斷地改變著。雲朵則持續地在地面上投射陰影形成一個光影交錯的景色。

正因如此，我們會建議大家，在開始畫天空之前，先決定土地的明度調子，因為大地的色彩，或是水面閃耀的光影，會產生一種對比，可以用來加強天空的表現力。

技 巧

由於自然界的變幻無窮，我們實在無法只用單一技法來描繪各種不同的天空；對於各種不同的狀況，我們都必須以不同的方式來表達。不過可以確定的是，無論畫哪一類型的天空，都需要預先作好功課，仔細的觀察並畫出草稿；因為寫生時有一點相當重要，就是要先決定光線，以免隨時會有變化。

你可以很快地以色彩的漸層來表現晴朗無雲的天空；但在有雲的天空裡，則必須以帶有雲彩結構的色塊來處理。描繪雲朵時，應先對其明度作出評估，才能決定其外形以及明暗分布之情況。在作畫的同時，先處理中間明度部份，把最亮部份留待最後處理。

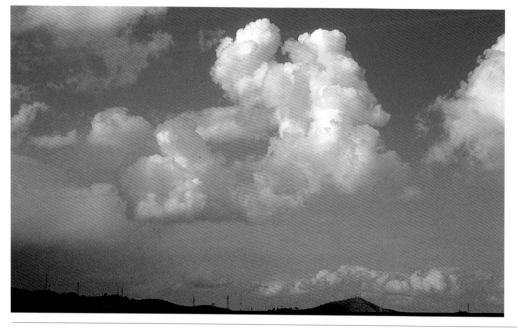

晴 空

毫無疑問的，晴朗的天空的確是最容易解決的，因為無雲，就不必考慮雲量多寡、色調或陰影等問題。但無論如何，表現晴空畢竟還是需要下一定程度的工夫，並具備熟練的油畫技巧一般而言，畫者還是要做色彩漸層的處理。

黎明與黃昏時分的藍色，會帶些黃色、粉紅色和橙色色調。不過在其餘的時間裡，天空的深藍，

晴 空　　黎 明

1 畫面上方以氧化鉻綠、白色，與少許的橙色混合而成。下方則是將前述色彩，以相反比例調製而成；因此橙色比例較綠色為重。

現在要畫的是黎明的天空。晨霧使太陽的光線漫射而幾乎不可見，因而產生了一種特殊的氣氛。

會隨著地平線的接近而減弱。因此，單純的以統一色調來畫天空實為不智，其結果看來既不真實也不自然。

更多相關訊息

有關漸層處理的相關資訊，見50-55頁。

通常晴空都還滿容易畫的，因為這也代表著天空中不會出現一團團的雲朵及陰影。為了要在以下練習中畫出無雲的天空，我們特別使用一張回收的舊畫布，上面有與天空色調非常相近的赭色，可以補足背景色的漸層。

2 上下方中間的區域，則是用兩者的混合色彩來畫其漸層，使三者能夠達到平順的效果。在處理漸層的過程中，應以流暢的筆法上色，才不會因而降低了拂曉天空的視覺感受。

3 以細而軟的畫筆輕巧地畫出太陽，小心不要挑起底色或使其暈開。

4 最後，只需以兩個背景色的混色在太陽四周輕輕地點上，用來表現太陽散發出來的光芒。

有雲的天空

除了光線之外，雲朵也有助於決定整幅畫作的氣氛。

雲層經過太陽面前時，會產生陰影並改變陽光的作用，因而時常造成光線的變化。

若天空滿佈快速飄移的小白雲，是非常生動的；但若在暴風雨的天氣裡，天空中充滿了飽含雷電的濃密烏雲時，又是十分具有壓迫感的。

如同天空般，雲朵的色彩也是變化多端的。有時是白色並帶有閃耀眩目的光芒；有時卻又是一團毫無對比的深黑雲團；黃昏時，它們會沉浸在一片暖色調中；而當黑夜來臨時，卻轉為黑色並消失在黑暗中。

以雲彩為題作畫，有兩項重點必須牢記在心：其一為雲朵形狀經常不斷變化，所以建議大家事前應先做記錄，才不致於忘卻其最初的型態；另外，除了雲朵彼此投射所造成陰影及投射到地上的影子，雲朵本身的陰影及明暗也不應該被忽略。就是因為有這些明暗，使其具有明顯的份量，並且能成為立體的，充滿變化的氣態團塊；而非只是一層蓋住天空、或白或灰的簾幕。陰影的顏色也不是一直不變的，而是隨其反射光線的色彩而改變。晴天時，雲團的影子將會帶有灰色與藍色色調；傍晚時則可能是橙色及紫色。

油彩極為適合用來表現有雲的天空，是因為它可以用磨擦或模糊的手法來呈現霧狀形狀不定的雲朵。且以色彩的補綴描繪出其外形，並於最亮的部份以厚塗法強調其份量。

有雲的天空　白雲

以下我們將要描繪的是山後那片頗具壓迫感的白雲。從色調的觀點看來，這幅景象十分有趣，那是因為白雪與白雲間，白色的對比與變化。

1 先以炭筆在中性的灰色背景上打稿，確定光線、陰影和山嶽的外形，才好處理複雜的雲朵外形。以白色稍微混點淺群青來表現雲朵的最明亮處。

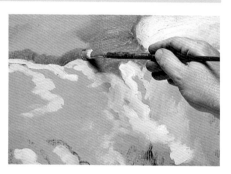

2 以淺群青混以天藍色來畫天空。為了加強顏色、製造對比，在最明亮的部份再加些亮度。

白雲通常存在著大量的明度對比，因為陽光直射的部份會產生最強烈的光點，而陰影中卻存在些相當深的色調。

註記

以下數頁中的練習僅探討本章主題——「天空」；畫中的其餘部份僅為大致上的處理，不能視為完成作品。

4 最後，再多加幾筆白色加強，並加上少許赭黃為白雲增添暖度。注意到雪的白色並未被畫上，因為它已經被背景色調完美地呈現出來。

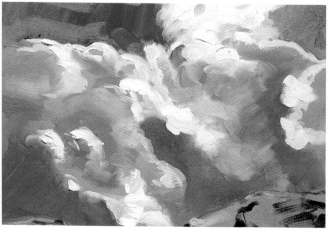

3 淺群青與白色，加上少量生赭混合成一個相當強烈的色調來塑造雲朵的外形；而背景色猶可見於筆觸之間。

有雲的天空 | 雲彩及薄霧

在這個練習的天空裡，幾縷薄雲飄浮於霧中，需以所謂的「暈塗法」來處理，將外形的邊緣混合或模糊化。

在最後的成品中，我們可以看到日光對於水面與天空的影響。有關於此技巧的更多訊息，見內行人小秘訣，頁82-101。

天空中有少許雲朵及因薄霧而產生的朦朧光線，我們需要在表現出薄霧的背景上畫上雲層。

1 在已乾的中性綠色背景中，上方與下方區域皆以氧化鉻綠、白色，加上一些橙色之混合色畫上；其餘區域也以相同的色彩畫上，但在此混色中多加一些橙色 。仔細而從容的拖曳筆法使色調得以均勻平順地調和在一起， 同時營造出氣氛。

4 從完成的作品中我們能清楚地看出「暈塗法」的效果，色彩間十分平順地彼此融合，成功地表現了雲朵的輕盈與其不明顯的邊際。

2 以淺群青和茜素紅調成的紫色，輕易地表現出雲彩，一定要確定雲朵能融入背景當中。

3 在某些區域加上幾筆白色，並以手指將色彩相互調合。這個手法避免了畫筆的使用，而使一色到另一色的變化輕盈而不定。

有雲的天空 | 暴風雨中的雲層

複雜的外形 、落雨的效果，加上濃厚、沉重和灰藍的色調常給人一種壓迫感，暴風雨中的雲層，似乎是種比較難以表現的主題。

更多相關訊息

有關「刮除法」與扇形畫筆的相關資訊，見「內行人小秘訣」，82-88頁。

2 以群青和黑色的混色畫出積雲顏色最深的部份之後，再用煙灰色表現較淺的部份；煙灰色是以生赭、黑色與白色混合而成。

1 先以大量松節油稀釋過的灰藍色畫好背景；亮白色並不合適我們這個主題。山巒的輪廓也已經被表現出來了。

5 在完成練習後，我們能清楚看見由一隻堅定而穩健的手所做出的「刮除法」 線條 ；猶豫不決的筆法則會造成完全不同，甚至不自然的效果。

3 背景畫好後，開始以將筆毛壓扁呈扇形的方式在畫面上往下刷來表現雨滴。

4 猛烈的大雨以「刮除法」強調，使用畫刀的尖端刮除顏料好使背景色彩顯現——一種透明的灰藍色很適合用來表現水。

有雲的天空　　晚　霞

現在要畫的這個傍晚的天空裡，僅有少許雲朵仍為白色，其餘則飽含著落日的鮮明光線。

1 我們現在使用的是一張回收的畫布，背景色為中性綠色，一個可在完成作品中看出其作用的色彩。畫好白雲後，再以深色畫出地面的部份。

2 先前使用的天藍色加入赭色、白色與黃色，調出來的色調就如同我們所畫上的。 用淡紫色來畫出畫面上方的部份。

太陽下山時，天空充滿了暖色調——紅色、黃色及橙色；而雲朵也受這些反射在它們身上的色彩影響。

4 最後的成品中，包括在特定的區域使用純正的白色、橙色與黃色，而於其他部份則加上白色混合，並以細筆厚塗在最亮的幾個點以增加其量感 。此外，為加深畫面的上方， 我們在淡紫色中加入些許的黑色。 背景的顏色則會透過某些部位顯現出來。

註 記

對很多畫者而言，迅速地畫好背景或使用有色背景是相當重要的；如此一來，可防止畫布的白色削弱了畫面的色調。有些時候，有色背景的作用在於使作品更為完整。有關此項主題的相關資訊，見64-65頁。

3 待各個不同的色塊被概略畫出後，再以之前所用的色調予以潤色，使得雲朵的外形更加明確。

有雲的天空　　如火如荼的天空

現在我們將要臨摹由泰納（J.M. Turner）所作 「魯莽的奮鬥」（The Fighting Temeraire, 1834）畫中的一部分，其中太陽即將消失在地平線，熾烈的火光色調照亮了天際。

1 在赭色的背景上，我們以赭色、黃色及白色的混色畫出第一層雲彩。接著在前述混色中加入橙色， 以精細的筆法來表現天空。

2 以相同的色調繼續往下畫， 在前述混色中加入硃砂，畫於特定部份。另以淺群青加上茜素紅與白色混成淡紫色，用來表現地平線。

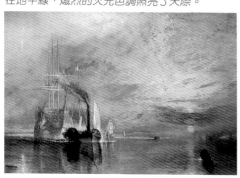

傍晚天空的景象是非常多變的。某些情況下，太陽光與雲彩融合在一起，形成如火光般的天際，雖然短暫卻令人印象深刻。

3 太陽的球體，用的是黃色加白色的混色，以小號軟毛畫筆上色，才不會拖起背景色。與紫色調並置，則會因對比而使太陽看來格外的明亮。

4 在這個臨摹作品中，我們可以看到太陽與雲朵中加入了少許茜素紅。本練習闡明了筆法對於畫作表達能力的重要性。

有雲的天空　　夜空的雲

描繪夜空中的雲朵是件相當不容易的事，因為雲層遮蔽了月光，使得雲朵的形狀隱匿於黑暗之中。然而，捕捉到月光在積雲之間所形成的效果在某些時刻是可能的，這也為這幅影像更添一股戲劇性效果。

2 上述色調已經遍及畫面各處形成霧氣瀰漫的氛圍。接著以淺群青和茜素紅混合成紫色，用以表現這個帶點藍色的光線。

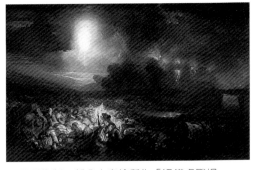

我們將複製一部分由泰納所作「滑鐵盧戰場」（The Field of Waterloo, 1818）中的天空；其中白色的月光穿透雲層，與一片黑暗形成戲劇性的對比。

1 首先，我們先在帶有紅色元素的中性色背景上，以茜素紅及焦赭混成的深色畫上幾筆。至於斑點狀的光線，則是以白色與赭色、黃色、橙色和硃砂交替混合而成。

註記

雖然本練習是根據知名畫家的作品片段來進行，卻無意達到如原作般相同的效果；原作者所用的方法尚無法確定。

4 在完成的複製作品中，我們應注意到以現有色調對細節部份加以潤色的手法，並不會對畫作本身產生任何基本上的變化。注意到在一開始時，天空裡一些小色塊在畫面上的安排，對最後的成品而言，是十分重要的。

3 使用拖曳筆法，白色及微量的紫色用以呈現雲朵後面的光源。這裡我們可以欣賞到寒暖色調所形成的對比。

水

水是一種液體狀態，且對於光線的變化與移動高度敏感，因此成為一種變化無窮且極度複雜的題材。同樣一方水域，在晴天的清晨，可以是透明的湛藍；但到了雨天的下午，又可以是深沉的鉛灰色。除此之外，水會產生泡沫、像鏡子一般反映出物體，又會使倒影扭曲變形，變成像在移動的色塊；或是反射光線造成閃耀的水面和最強的光點。

水 的 顏 色

雖然一般說來大片的海水為深藍色，但認為水就是這個顏色，卻是一項謬誤。水的顏色完全是因為天空的顏色、其中的污染物及其密度、藻類的積聚與海床的顏色而定。這些所有的因素結合起來，會使顏色產生很大的差異；而光的色彩變化也會隨時改變水域的外觀。此外，由於光與天空顏色的影響，一大片水域，例如一座湖泊，有可能看起來只有一片單一的色彩，也有可能像是以無窮的色相所組成的不同色塊所拼貼而成。

技 巧

水是一項透明的物質，在其原本的自然狀態下，通常具有一種動態，因而經常會帶有一種新鮮而自然的活力，這是畫者必須學習去捕捉的。為了要達到此項要求，我們應該避免對畫作過度的描繪，而應在首次下筆時就儘量以堅定而明確的筆觸來表達這種自然的動態。如同處理其他題材一般，建議大家將最亮處留待最後處理，以免將淺色弄髒。別忘了閃耀的水面和強烈的對比，因此，畫的時候應該從大塊的色彩開始，先建立整個的範圍和量感，再進行細節部份。

靜 止 之 水

水所謂的靜止有兩種；一種是水面微微起伏，帶著緩緩前進的漣漪，會產生較為模糊零碎的倒影；另一種則是光滑如鏡，清澄無比地反射周圍的景物。不論是哪一種，水面都不會只有單一的色彩，而是隨著對景物的反射及照射其上的光線而改變。一般來說，畫靜止的水也就是在畫反射的倒影，在動筆之前一定要經過仔細的研究。

靜 止 之 水 　　鏡 般 的 水 面

完全靜止的水十分澄澈，能夠完美地反射天空的色彩，並能俯瞰其上的景物。要描繪出這種類型的倒影是相當複雜的，因為我們必須呈現的是反射的景象，避免使其看來是實物的複製品。因此，有一點絕不能忘記，就是不論景象有多清晰，它終究只是水面的倒影，畫出來的解析度一定要比原物稍差一些。

我們將取這片景色中的部份作畫，一座白雪蓋頂的高山湖泊；完全靜止的水面成了一面巨大的鏡子。

1 先以畫筆構圖打稿，陸地以生赭與氧化鉻綠畫成。冰的部份則先留白。現在開始以生赭畫水面上的倒影。

2 注意倒影深色部分的筆法，岸邊使用水平的筆法，稍遠處則使用垂直筆法。天空則以焦赭混合少許淺群青與白色畫成。在前述混色中再多加些白色用來表現最亮的區域。

3 完成數個不同的色塊之後，剩下的就只有細節部份了。要呈現山上植物的質感，必須另外使用一支乾淨的鬃毛筆將某些色彩向天空推去。

4 觀賞這幅完成的習作，你可以看出，我們不斷地以乾筆畫出山巒的倒影部份，並且在天空上添了兩三筆以白色與少許黃色調成的顏色。水面上的浮冰則以純白色畫上，用來加強其對比。

靜止之水　　模糊的倒影

雖然水面看來平坦滑順，但反射其上的景物倒影往往並不清晰，看起來更像是被反射物體的色塊組合。

現在我們將臨摹泰納的「和平：海上葬禮」(Peace: Burial at Sea, 1842)之部份畫面，其水面倒影鬆軟而不分明。

1 我們用的是中性綠的背景色，等會兒我們會使背景色從所畫的筆觸間顯露出來。第一筆的顏色是焦赭，用來表現船的倒影。水面上光線的反映則以半稀釋的白色和赭色畫出。

2 這部份的外形已確定，較亮的明度部份也已經做過修正。倒影較亮的中心點用的是白色與黃色的混色。

3 用乾的扇形筆刷過色彩，使其均勻混合。

4 完成的作品顯示出色調統一的背景如何作為一個創作的元素而對整個畫面起作用。從一開始，就是以橫向的筆觸由上往下畫，以呈現出水面的不規則以及模糊的反射效果。

動態之水　　碎浪

當海浪拍擊岩石，瞬間四散成浪花，這樣動態的海水，能夠產生光線極大的對比，以及極為壯觀的場面。因為浪潮的起落十分迅速，所以像這種充滿魅力的景致可說是稍縱即逝的。因此，以最快的速度擬定一個底稿是很重要的，記住當時浪花形成的瞬間視覺印象，畢竟，這世界沒有兩道會以相同方式拍擊岸邊的浪潮。

3 陰影的部份是為了要表現其形狀與量感。筆觸帶有一定的方向，呈現海水打在岩石上的衝擊力道；將淺群青加上些許的氧化鉻綠畫於海面，使其看來更為深邃。

2 畫了陸地、岩石與天空後才好評估色調的強度；以焦赭，藍色，茜素紅與白色混合而成的紫灰色來表現岩石的量感。

拍擊在岩石上的浪濤，是海景中極富有魅力的題材。不過，想要捕捉到這個稍縱即逝、充滿自然活力的美景，對畫者不啻為一大挑戰。

1 我們以半稀釋的淺群青用畫筆在白色畫布上打稿。再以經大量稀釋的天藍色來畫海水的部份，並以刻意經營的筆法來表現出海浪昇起的方向。

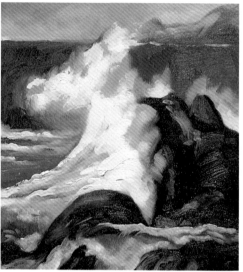

4 仔細檢視完成圖，可看出其中的變化，因為我們已將明度最高的區域施以純白色的厚塗；而浪花也做相同的處理。

動態之水　　海浪

海洋中浪潮起伏，波濤洶湧，造成一個接著一個此起彼落好像在移動中的小山丘，有些上面佈滿泡沫，有些則顯得特別深幽。

現在將臨摹泰納的「強風中的荷蘭船」(Dutch Boats in the Gale, 1801)

1 先以大量稀釋的焦赭打稿，標明天空的位置與海水的方向。

2 以相同的顏色——經過稀釋的焦赭，概略畫出海浪的形狀，高明度部份稀釋多一點，低明度部份稀釋少一些。浪花的部份此刻先空下來不要畫。這個階段裡，畫面仍維持為色塊的組合。

3 將白色加入生赭，成為灰色，來畫淺色的部份，小心勿使畫筆越過海浪的頂端，因為這是畫面最亮處。為了營造色調上精微的變化，在某些特定部位的焦赭上加上橙色。

4 從完成的作品中，我們可以看到最亮處的浪花以純白表現，其中某些部份與少許的橙色相混。

註 記

在此練習中，幾乎是以單一色彩完成，只用了焦赭、白色，和一點點的橙色。即便如此，海面上仍呈現出多得驚人的色調，以及單色色調所能傳達最多的顏色對比。

動態之水 | **小波浪**

在「聖馬迪拉莫的海景」（View of the Sea at Saintes-Maries）一畫中，梵谷（Vincent van Gogh）以厚塗法來捕捉被暗潮推向岸邊的洶湧波濤。

粉彩畫和彩色墨汁的結合技術，讓畫者可以在單色的色塊上畫出清晰的線條。水粉彩應

1 使用灰綠色背景的回收畫布，用黃色與白色的混合色及獨特筆觸畫上，創造一種視覺效果。

註 記

梵谷習慣於使用色調統一的背景作畫；雖然常建議大家不要過度厚塗來達到想要的效果，此處我們還是用了中性綠的背景，以說明畫家使用的技巧。

2 繼續處理暖色調部份，在第一階段中以赭色與橙色畫上，接著畫上以不同比例的淺群青與茜素紅混成的寒色調。

3 以生赭色的小筆觸形構出深色區域，厚塗及畫面最亮處留待最後處理。

4 審視完成的畫作，我們可以看到畫面最亮處是以黃色、白色、純赭色及少許橙色混合後的色彩厚塗於先前畫好的背景上。厚塗時，動作一定要非常輕巧，才不會將背景色挑起或是破壞整體的效果。

動 態 之 水 　　 岸 邊 微 浪

海岸邊的小浪潮會產生一些泡沫,並與海水的顏色,海灘上的砂色,以及近岸淺水下的砂色形成對比。

更多訊息

更多關於有色或白色的背景效果,以及使用回收畫布之訊息,請見64,65頁。

2 以相同的色調,繼續修飾水面的色彩;使海水交界處的色彩交融,並將赭色加入混色中,畫出最靠近前景的部份,此處的海水呈現出沙的顏色。注意這裡所用的水平筆法,是為了要表現海水自岸邊抽回的狀態。

現在要畫的是海水與沙灘的交界處,此處有淺水所產生帶有大小泡沫的海浪,海水的色彩迭有變化,從藍色一直到海沙的棕色。

1 帶有深赭色調的回收畫布,非常適合作為底色,並從顏料下面透出色彩來,用來表現沙子各種不同的色調變化。最先畫上的幾筆,其色彩是以不同比例的鈷藍、氧化鉻綠與白色調配而成。

4 完成練習後,我們可以看出表現泡沫的手法,以及潮濕的沙子與其上的泡沫痕跡以紅紫色與淡紫色潤色後,以描繪出陽光的反射效果。

3 現在只剩下以白色表現畫面最亮處的階段,以較為輕柔的筆法上色,避免使下層色彩弄髒。

動態之水　　小瀑布

　　水流以瀑布狀一傾而下,快速的位差而產生了許多泡沫,因而呈現出白色;這時常與所流入的湖泊或池塘寧靜的水面形成對比。

現在要畫的,是這座岩石嶙峋的水塘之上,山溪中的小瀑布,其湍急傾瀉的水流完全注入水塘中。

2 在岩石區域,我們使用稀釋過的顏料確定水的正確明度。接下來以純白色畫出瀑布四濺的水花,特別畫上一些較為厚重的顏料,呈現水的量感。

1 先以畫筆和稀釋顏料在畫布上確定水塘的位置。藍色的水以氧化鉻綠與白色混合,並於某些部份加上群青畫成。上色的筆法就像表現水流所形成的渦紋。

4 從完成的習作可以看出,水面上的最亮處以群青及些許白色的小點畫成,手法快速而輕巧,以捕捉主題的鮮活自然。

3 注意瀑布接觸到水塘的部份,白色水花向前與藍綠色相融合。

植 物

在油畫中，植物這題材有很多的可能性。除了植物在陸景與海景中皆佔有顯著的地位之外，即便它們不是畫作的焦點，還是能成為一項重要的因素。因為植物以其豐富的色彩與各種姿態生長在我們的周圍，使得油畫畫者遲早都會發覺植物的描繪是無法避免的，不論是出現在大自然棲息地或室內裝潢的一部份。

變化多端

植物在藝術中的表現十分複雜，不論多麼經常以其為題，總是會有更多地方值得畫者學習。

以油彩作畫時，千萬要記住，除了植物的外形、大小、質感、顏色可以變化無窮之外，任何一棵單一的植物，對於氣候的變化都是非常敏感的，並經歷著驚人的季節變化。隨著一年當中時節的變化，樹木的葉叢有時夾雜著花朵，有時卻連也一朵花都沒有；可以是充滿秋意的黃色與赭色色調；或者受到冬季的寒風吹襲，整棵變得光禿禿的。

畫者也會發現，即使對於掌握植物的傳統結構如何的熟練，世上終究沒有兩棵長得一模一樣的植物。單一的樹種，有時會個別地以盆栽的形式出現；也有可能在一片風景中成群的出現；或與它種植物混雜在一起，增添其外形與色彩的複雜性。

因此，如同我們先前看過的其他題材一般，要畫好植物，應先經過仔細的觀察研究，再描繪出其外形、色彩，與明度。

技 巧

油畫本身是一項具備多樣表現能力的媒材，因此，如何選擇一種最佳的處理方法來描繪植物，有時會變得相當困難。

由於油彩可以處理成不透明或透明的色層，端視使用的技法是厚塗或是以薄層上色，因此，每位畫者都能依此發展出自己獨特的風格。

即便如此，在以植物為題作畫時，還是有某些正規的技巧應予掌控。

要記得，葉子或是花瓣皆有其明確的結構體予以支撐，否則所畫便不夠精準甚至無法令人信服。因此，研究一棵樹的樹幹與樹枝間所達成的協調感，對於畫帶有葉叢的同一棵樹時，有很大的幫助。

為了要表達植物的鮮活與自然的生命力，重點在於簡化其外形與形式，同時避開繁複的細節。過於強調細節的作品缺乏對植物整體協調感的考量，會使得畫作看來失真、呆滯、鬆散。還有一點要記得，雖說草地在第一眼時難免會令人覺得完全一片綠油油的，但在詳加觀察後，你會發現，其中色彩濃淡與色相的變化之大，頗為驚人。而這是絕對無法以管中直接擠出的顏色來表達，必然要先經調色，以多種不同的色彩及明度作畫。否則，其結果將會是一件看來十分單調的劣作。解決這個問題，倒是有一個好方法，就是利用有色背景。

至於光影的處理，可能

植物的顏色

在談植物顏色的時候，大家無可避免的，首先也是最常想到的，就是全系列的綠色。然而，儘管綠色在表現植物方面不可或缺，但卻不是唯一。

暫且不論花朵；相較於第一印象，植物當中其實存在著很多其他的色彩。光是樹葉，就能呈現出許多同為綠色，但逐漸演變為暖色調或寒色調所形成的對比與半色調。如此一來，樹葉的某些部份可以偏向紫色，而其他部份則可偏向亮黃色。

此外，夏秋兩季對於植物生長過程所造成的影響，產生了無數的赭色、紅色、土色與黃色等色系。春季時，綠色較為明亮，其中充斥著紅色、白色、黃色、藍色，以及花朵所呈現的全色彩光譜。到了冬天，雪景自然是以白色為主。

也相當地複雜，因為每一個分枝的樹葉上都會有明亮的區域與深色的陰影，產生明度上的戲劇性對比。就是這些對比，使畫者得以用來作為經營畫作的一項工具，通常都是從低明度的部份開始畫起，而將畫面最亮處留待最後處理。

油畫顏料的其中一項特性，就是可以用畫筆塑形或使其具有類似雕刻般的立體風格。這種特質又是另一項技巧，可用以表現樹幹，枝椏的方向，或是葉片的形狀。畫者可以玩弄油彩的不同厚度，在前景建立厚塗色層以營造出一種量感。

樹 木

樹木由樹幹，樹枝以及生長其上的樹葉組合而成。一般看來支撐結構簡單的樹木，也有可能複雜難畫，像是冬天的橡樹或無花果樹，或是如落羽杉隱身於樹葉中的枝椏樹幹。

樹木雖然屬於植物界中的一種族群，但是畫者將會發現樹木的形態各異，還是有必要個別仔細研究一番，才能畫出具有真實感的作品。

除了樹幹與樹枝結構上的差異性之外，樹葉各自不同的風貌也不可勝數。棕櫚樹，其樹葉形似蕨類植物，以放射狀向四面八方生長；至於雲杉，其樹葉從樹幹底部一直長到頂端；其形狀千姿百態，各有不同。另外，因為樹葉間的光影彼此產生的影響，會呈現出極為重要的對比。通常，畫者必須畫出樹後的景物，以表現樹葉間的空隙。

樹木　冷杉

雖說冷杉與山區有關連，但是幾乎在所有市區公園及許多私人花園裡都可以見到它的蹤跡。它們長長的樹枝與地面平行，整個外形呈現蓬散的圓錐形。

2 在較暗的部份塗上焦赭，繼續使用單純以筆觸表現基本形式的技巧。

冷杉伸長的樹枝，在光影之間呈現出有趣的對比。

1 先以畫筆打底勾勒出冷杉的基本外形，並用稀釋過的生赭確立畫面的明暗區域。在底稿上，以加入少許赭黃的中綠色畫出較為明亮的區域；同時以筆觸表現樹枝上的葉叢及其方向。

3 等到樹的比例確定後，剩下的工作就是處理樹幹的部份，用的是以白色增加明度過的赭色；至於地上的陰影顏色，則是半稀釋的生赭加翡翠綠。使用濃度稍高一點的前述混色，並以細筆，加深樹枝上某些較小的地方。枯葉部份則以少許橙色呈現。

4 在這幅完成的習作中，可以欣賞到我們後來繼續加強處理的針葉部份，以黃色、白色和赭色混合，增加光線的感覺；筆法相當輕柔，以免底色被挑起。

樹木　橡樹

沒有樹葉的橡樹，呈現出來的是具有複雜架構的禿枝。本習作是以「階段畫法」進行作業。

3 再上一些顏色，使樹木的形狀更為明確；用的是茜素紅、赭色加生赭畫在樹枝的暗部。

這棵橡樹之所以有趣，是因為上面一片葉子也沒有；因此我們可以看到它的方向結構與樹枝繁複的網絡。

2 現在在某些部位畫上一點茜素紅，完成整棵樹的結構。

註　記

在畫這幅圖畫時，我們有使用催乾劑以加速背景的乾燥時間。假如不趕時間，建議大家盡量不要使用催乾劑，因為它可能會使畫作產生裂痕。最好等上一天讓背景乾燥。（見「在已乾顏料上作畫：階段畫法」，頁70、71）

1 這件習作將會被層層上色，一開始先畫出此樹的基本結構，樹幹及大樹枝。半乾的背景上已上好赭色；而在某些特定部位，背景色的某些色彩隨著畫筆的拖曳而產生深色的樹枝輪廓線條。

4 仔細看看這棵畫好的樹，你可以發現較亮的區域是以赭色，黃色及白色混合而畫出；手法輕巧卻需精準，所使用的畫筆是牛毛細筆。同時也留意一下橙色的筆觸。

油畫題材

樹 木　棕櫚樹

棕櫚樹樹幹細長，沒有樹枝；樹葉的生長方式也不像一般的葉片，大量群聚在一起；而是像蕨葉般四面八方地往外生長。雖然棕櫚樹的外形與構造十分獨特，但描繪的基本方法與其他樹木並沒有太大的不同。

現在要畫的是這棵棗椰樹，聳立的樹幹像一條垂直線，最頂端冠上其樹葉。

1 背景是以茜素紅及充分稀釋的群青混色畫成。將此色彩畫上以遮蓋畫布的白色部份，因為這個白色很可能會為我們帶來麻煩，並會使我們在判斷棕櫚樹本身的色調時產生迷惑。

2 翡翠綠與焦赭的混色，畫出棕櫚的基本外形。

3 上了深綠色之後，背景上的紫色底稿線條仍然可見。透過不同的陰影，色彩的配置更加豐富。使用比豬鬃畫筆更軟的小號合成纖維畫筆，加上一些由赭色和白色混成的高明度色彩。

4 你可以從完成圖中看出樹葉經過潤色，樹幹則畫上了由赭色和白色混成的明亮色調，上色時由於畫筆拖曳使得顏料與部份樹幹上的深色顏料混合而變為棕色。以不穩的手法表現出樹幹表面的凹凸不平，用的則是焦赭與少許黑色的混色。

樹 木　松樹

我們以這棵地中海松樹為模特兒，由於它並非生長於松林之中，在天空的襯托下更能凸顯其輪廓，使我們得以清楚地看見其結構。

松樹樹幹歧出成數根分枝，支撐著綠葉。我們無法個別察覺到一支支的針葉，但整個看起來就像一大團色塊。

1 茜素紅和翡翠綠的混色畫出松樹的草圖，概略畫出圍繞其周圍的天空與地面，以免因白色畫布而產生確立畫面正確明度的困擾。

2 使用以翡翠綠與茜素紅調成的深綠色畫整棵樹，包括樹葉與樹幹的深色部位；其中，翡翠綠佔有較高的比重。注意呈現葉叢的筆法。其後，再以一支細筆畫小樹枝的線條。

3 以中綠色、赭色、白色的混色用來為葉叢的最亮處潤色，輕輕上色以免挑起下層色彩，而破壞了淺綠色的新鮮感。

4 在此完成的習作中，可看到我們以赭色和白色的混色為樹幹與葉叢做最後的潤色。

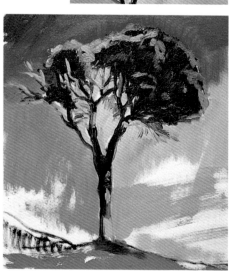

樹 木　　冬青斛

這棵似乎是拔地而起的冬青斛，有三根樹幹，看來好像是一群樹木。

這棵冬青斛的構造很有趣，其葉叢並非僅由一根樹幹長出，而是三根。雖說如此，它們卻為整個畫面增添了整體感。

2 硃砂、天藍色與赭色調成的橄欖綠畫出樹葉，同樣地，也使用擦印畫法。

註 記
本練習中特別將背景處理成天藍色與白色混合的天空，以利於使用擦畫法來處理樹葉綠色。（見「內行人小秘訣」，頁82-101）

3 將群青加入剩餘在調色板上的茜素紅和翡翠綠中，用來畫出陰影的區域。在前述混色中加入硃砂，並以榛形筆根據葉叢中的線條來畫出樹枝。

1 畫這棵冬青斛所使用的技巧是「擦畫法」；磨擦畫布，在筆觸邊緣製造朦朧不清的效果。我們用的是以翡翠綠為主，另加茜素紅的混色。最後再填滿整個背景。

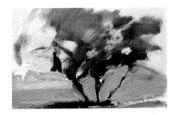

4 收尾的工作是以黑色再加強一遍較深的部位；而其他的區域則另外加入極少量的硃砂，使其更為生動。

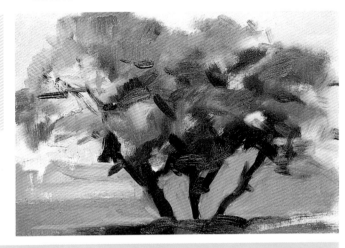

樹 木　　柏 樹

這棵柏樹擁有如此茂密的葉叢，完全看不見樹幹和樹枝。

以油彩來畫柏樹，基本上就是以樹葉的處理為主，因為這種樹的樹枝樹幹實際上是看不見的。樹枝向四面八方伸展而出。

1 先確立此樹的基本外形，並以翡翠綠和茜素紅的混色建立起明度最暗的部份。至於厚重的葉叢，則在前述混色中加入赭色混成葉綠色來作畫。同時以筆法呈現出樹枝的生長方向。

2 完成這棵柏樹的基本外形後再畫背景。假如不畫背景的話，白色的畫布將會造成評估色彩飽和度上的困難。

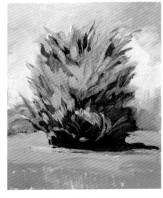

3 等到顏料半乾的時候，將茜素紅上於樹的底部，與下面較深的色層混合。至於樹的上半部，則以翡翠綠加入茜素紅，隨著樹枝的生長方向畫來強調出深色區域。

4 在完成的作品中，注意最亮的部份是以中度綠、赭色、白色與黃色的混色加以潤飾。

樹木　　花朵盛開的樹木

現在要畫的是這棵開滿了花的金合歡，樹上都是明亮的黃花。

春天的時候，金合歡因為開了滿樹的花而呈現出整棵黃色的景象。在這樣的情況下，就要將一般使用的綠色轉換成較為明亮的花朵主色。

2 表現花朵的方式是使中度黃在其邊緣部份與先前畫上的色彩相混，產生了中度綠。

3 由於背景中的白色降低了明亮花朵區域的色彩飽和度，所以再加入一些鈷藍和茜素紅混合成的棕色。同樣的棕色用來增添一些花間的陰影。現在花朵色彩飽和度較前一階段為高。

1 首先以翡翠綠與焦赭混合而成的中性綠打稿。在畫布上畫好樹的基本外形，並建立起各自的光影範圍。接著畫出天空，再以中度黃將金合歡的花朵部份填滿。

註記
對於亮部，黃色與白色混合應用，此最後的色層是較不透明且相當濃厚的。

4 接下來利用厚塗製造出量感。使用合成纖維畫筆，在非明亮處使用赭色與黃色的混色，最亮處則用黃色與白色的混色。

草原與田地

草原與田地出現於許多景色中，佔有很重要的地位。雖然一般對它們的初步印象似乎是一片平坦的綠色平原，但事實並非如此。耕地呈現整齊的幾何圖案，將土地分割成一塊塊的色塊。另一方面，野生的草原或大牧場，通常呈現參差不齊的外觀，並在草叢間夾雜著石塊，或是樹木與灌木叢。即使草原經常充滿了大量相同的色彩，為了反映真實，還是應當表現出其中各式各樣不同種類的草叢。

草原與田地　　春天的草原

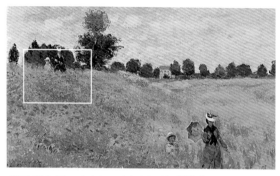

這是莫內(Claude Monet)在1873年所作的印象派畫作：「亞嘉杜的罌粟田」；我們將重製畫中草原的一個片段。

春天的草原覆蓋著明亮的綠色，與初開花朵的色彩互成對比。

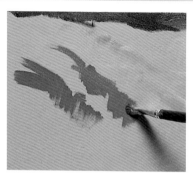

1 背景在這件作品中非常重要，因為最終的畫作還需仰賴這片最初的底色層。在全乾的中性綠色背景上，塗上幾個重要的顏色：加入白色的翡翠綠；以群青、茜素紅再加入白色而成的淡紫色；另外是天青色，為群青與白色的混合。

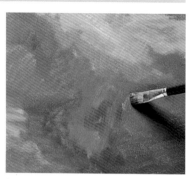

2 繼續以幾個組成背景的色彩上色，它們皆屬中性色調。改變色相的冷暖可界定出色彩的範圍，並增加更多的對比。

3 在已完成的背景上,以各種不同比例的橙色、硃砂與白色混合成的小色點來表現罌粟花。

4 從完成的作品中,可以發現我們又繼續畫了很多罌粟花,並以較輕的筆法增加了一些綠地,使用的顏色是各種濃淡不同的純翡翠綠,再加上赭色和中度綠混合。

草原與田地　　　山間原野

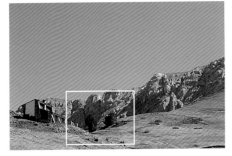

位於山頂上這座迷人的原野,有著岩石及草皮的組合,可作為我們練習的好題材。

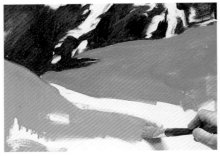

1 一開始先畫出作為背景的岩石,以加上少許生赭的鈷藍設定好深色區域。草原則以中度綠與赭色的混色處理;前景則用純赭色畫出。

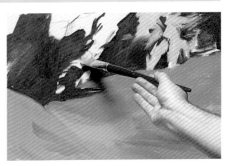

2 在草原上加幾筆中度綠,表現大地的輪廓。岩石明亮的部份以中性白混合赭色與少許生赭。

在高緯度的山中,草地通常以短短的草皮構成,像一張綠色的毯子覆蓋在大地之上,其間綴以岩石。

4 最後, 強調一下草原及岩石上可見的光影區域。作法則是以用來強調山頂的深色上色,注意用來製造草皮的筆法也同樣用於表現往上的斜坡。

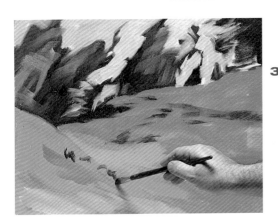

3 接下來再用一些淡紫色畫出岩石上的中間色調;並以生赭表現草原上的小石頭及其影子。

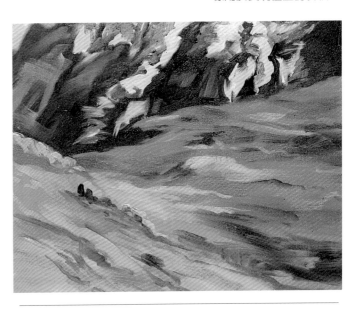

草原與田地　　耕地

經過農人耕作的土地形成美麗的幾何圖形，常常呈現出鮮明的對比以及大地色系與綠色系色群所產生的明度差異。

1 我們挑選了一個犁溝成Z字形的遠景，我們已經以細筆在畫布上畫好其線條，並以中度綠混合些許的焦赭和白色填入主要區域中。

2 繼續上色，以紅色，赭色、少量中度綠相混而成的棕色來表現土地，在畫布混合色彩，使其重疊時製造出中明度效果。

3 以中度綠與加入白色改變過色調的黃色蓋滿整張畫布；接著再用各種不同比例的翡翠綠與焦赭混色，來處理起伏的地勢與陰影。

4 前面幾個步驟中，我們持續地處理細節部份，並以下列混色在畫布上增加新的陰影部份：以天藍色強調寒色調，而以硃砂加強暖色調。你可以看到我們在最遠處輕輕地上了一層藍色調，以製造出一個遠景的感覺。

草地

在油畫中，草地之於很多戶外的景致，是不可或缺的一部份。因此，作畫者應避免單純地以一大片平坦的綠色來表現草地。一定要經過仔細地觀察，因為草地的質感與處理能夠為油畫增添立體感與真實感。

草地　　草坪

現在我們要開始描繪圍籬四周的這片草坪，對其肌理質感應特別注意。

　　草坪和一些短的雜草，可能會需要以大量的顏料來表現；但若草地在前景中出現，各個葉片不同的質感應該在某種程度上做細節處理，以增加作品的豐富性並創造深度。

1 對此練習而言，一張回收的畫布能夠作為非常理想的背景。在上面，我們用焦赭畫上了草坪顏色最深的部份、以及房舍與圍籬。

2 草地則是由最底端開始往上畫，利用筆法表現其外形與質感；接著用小號的軟毛刷輕輕地將顏色融在一起，但要順著草生長的方向運筆。

4 習作的最後來畫圍籬，使用的顏色能夠加強明暗的對比，並使深度的錯覺更為分明。

3 為了更進一步表現草地的質感，我們以筆桿刮劃出幾道線條，製造出一簇簇的草叢，並使背景色顯現出來。

草 地　耕 地

尚未收割的麥田，滿是結實累累的麥穗，質感清晰分明。

註 記
更多有關本練習中使用的技巧之訊息，請見「在未乾顏料上作畫：直接畫法」，頁68、69。

麥田中長滿了帶著淡黃和紅色色調的麥梗。我們現在要臨摹印象派畫家梵谷的畫作「麥田」(A Wheatfield) 的局部畫面。

2 以硃砂、黃色、白色調成橙色系色彩；另以天藍色、白色與赭色調成藍色系色彩。注意使用的筆法，才能適當地表現小麥的外形與方向。

3 我們繼續以印象派的小筆觸作畫，保持寒暖色系的對比。

1 在這個練習當中，將使用印象派的「直接畫法」。梵谷當時是以有色背景作畫，所以我們也以調色板上殘餘的顏料將背景上色，待其全乾後再繼續作畫。低明度的區域已被劃定，使用的顏色是以焦赭混合少許硃砂調成。此外，我們也開始處理畫面最亮處。

4 在這件完成的習作中，最後一個步驟便是將成熟麥穗的最高明度顯現出來。麥梗的顏色是以黃色為主，另以加入白色而產生明度較高的黃色來表現最亮處。

草 地　草 叢

如果從遠處看，草地看來都一樣，似乎沒什麼變化。不過，在近距離觀察下，這些草叢彼此間的外形、色彩和陰影皆存在著極大的差異性。這些線條所形成的網絡乍看之下好像很難表現，但真正以油彩作畫時其實並沒有那麼複雜。

現在要畫的是前景中的雜草，其葉片外形相當鮮明。

2 在已乾背景上，畫上各種不同比例的茜素紅與翡翠綠。開始以中度綠加入赭色和一些白色的混色畫出線狀草叢。

3 現在到了強調最鮮明部分的時候了，以赭色和黃色處理，避免將背景顏色挑起，所以要使用較輕的筆法。

1 在整張白色畫布上以稀釋過的顏料打底稿；在這個階段中，我們先勾勒出草叢的外形、方向，及明暗區域等。心中牢記著，稍後所用的色彩在某些特定部位，會使這層底色浮現出來，所以從一開始就要選擇適當的顏色。

4 最後的成品中，你可以看到最初底稿的重要性，如果少了底稿，整幅畫就會顯得雜亂無章、毫無意義。

花 卉

花卉純粹而變化多端的色彩，在油畫繪畫中是一項充滿極大魅力的題材。有些花卉的造型極其複雜；有的卻超乎尋常地簡單，例如雛菊。

跟其他大多數植物的不同之處在於，要畫花卉，可以到戶外大自然中作畫，也可在畫室中進行。在畫室裡，畫者就可安排其位置，作靜物寫生。不過你會發現，想要插一盆合意的花，甚至是將一朵花擺成很有意思的樣子，並沒有那麼簡單。

在以靜物為題時，你會發生同樣的麻煩，因為必須先將構圖安排好，尋求一種透過物體擺置而產生的有趣構圖及其所能帶來最大的藝術可能性。

花 卉　　雛 菊

這些小雛菊生長於草叢間，這是它們的天然環境，所以不可能按照畫者的個人喜好重新安排，一定要依照原本生長的方式來畫。

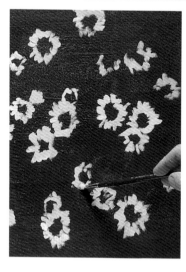

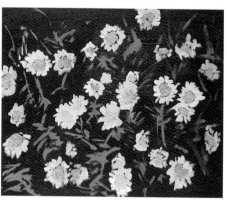

2 使用以中度黃調出的橙色調來畫雛菊的花蕾，莖葉的結構則是在中度綠中加入一丁點赭色混合畫成。

要畫天然草叢間的花卉，畫者沒有依照自己喜好重新安排的權利；構圖要遵循現成的式樣。這些花卉經常以其鮮艷搶眼的色彩點綴於一大片的綠地之間，倘若花朵為前景，一定要小心仔細地描繪，同時更加留意細節的呈現。

1 雛菊在深色背景中顯得十分突出，我們將會使用一張以調色板上剩餘的顏料蓋過舊畫的回收畫布作此一練習。在已乾的背景色上，以加了赭色與少許翡翠綠改變色調的白色描繪花朵。這個部份我們用的是小號的榛形筆，它很適合用來表現小花瓣的輪廓與外形。

註 記

花卉的題材使用很深背景色是較方便的。在白色的背景色上，藝術家容易不停的畫超過沒有畫的白色部份，而使用了太多的顏料，因此產生了混濁顏色的風險。

3 背景部份顏色最深的區域，是以翡翠綠和茜素紅的混色完成。光斑則是用橙色、淺綠，加白色混色後以小號細筆上色。

4 從完成的習作中可以看出作品本身如何獲得相當的深度，這是因為我們採用了厚塗的處理方法，讓花朵看來更具體、更有份量；背景幾乎沒有碰到。雛菊花瓣是以純白色畫成；有些花蕾後來分別輕輕地加了幾筆橙色，其他則是加了些中度黃。

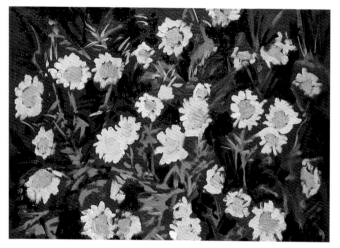

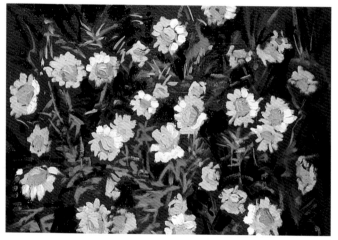

花 卉　　鳶尾花

外形較複雜的花卉，如鳶尾花，在油畫題材中非常吸引人；不過需要事先在畫布上打稿，才能明確地畫出其繁複外形。

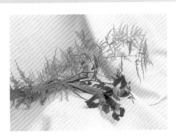

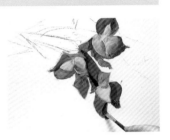

3 花朵部份完成後，淺色部份的花莖以中度綠和赭色混合，而深色部份則以翡翠綠與焦赭的混色畫出。

水粉彩是具有高度覆蓋力的媒材。乾掉的色塊可以被新色調覆蓋，

1 因為鳶尾花的外形相當複雜，所以在正式開始前，必須先以鉛筆打稿，將輪廓確定下來。

2 花瓣上低明度部份所使用的混色，裡頭所含白色的量比高明度的部份少。鳶尾花的中心部份則用中度黃來表現。

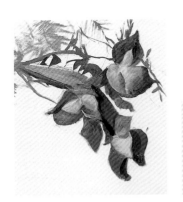

4 從這幅完成的習作顯示出，雖然處理作品之前所用的步驟相當高明，但還是需要仔細刻劃細節，調整適當的明度，使作品看來更有真實感。但不論如何，一定要知道何時停手。

註 記

在此練習中所使用的淡紫色，比較難調出，為鈷藍、茜素紅與白色的混合。調色時應使用乾淨的調色板與畫筆，並以乾淨的稀釋劑稀釋。 不然的話，可能會調出缺乏色彩飽和度或是髒兮兮的淡紫色。

花 卉　　花束

我們現在要畫的是這把色彩豐富，外形多變的花束，其中包含有六種不同類型的花卉。

1 不論是整個組合，或是單一的花種，皆有相當的複雜性，因此需要先打好草稿。深色部份與花莖以翡翠綠畫上，淺色部份則再加入中度綠與赭色。

2 花朵外形以下列色彩設定：玫瑰是硃砂色，雛菊用硃砂和白色，至於其他的花種則用不同色相與明度的黃色。

3 接下來以前面所用的幾個顏色將同類的花一次畫完，並視需要增加細節的明暗度。

描繪花束可以是複雜的，特別是由不同形態的花卉所組合而成的油畫作品，不但其基本形態複雜，色彩間的相互影響也很難表現。

4 從完成作品中，我們看到花莖的明暗部份增加了更多細節的描寫；較暗的部份我們使用了翡翠綠和生赭的混色。在最後的潤飾中，我們將背景色加強，在紅色氛圍中創造出以紫色為主的效果，以增強與黃色的對比。

膚色

人體因其獨特的特徵及膚色，自古以來就是最受油畫畫者歡迎的一項主題。對這項頗具挑戰性的題材，藝術家面臨的便是如何傳達這些人物描繪的基本視覺感受。在畫人體時，油彩的多樣性使它受到許多畫者的喜愛；其色彩的持久性，可塑性，薄塗或厚塗的選擇性，以及作畫時與完成後之可修正性，使一項相對困難的主題成為一項適於作畫的題材。

肌膚的特質

膚色、質感、細緻程度，與皮膚的其他特質提供了區別每個人的視覺要素，同時賦予形體一種性格特質。因此，將各種不同類型的肌膚視為獨一無二是有其必要的；作畫時，則要精確的描繪出眼

睛所見。假如把一位勞動工作者粗糙的臉龐畫成如小嬰兒般的肌膚，作品就失去其正確性，而把畫中的模特兒畫成另一個人了。

膚質

人類膚質之多樣，細微變化之多，實在不可勝數。人種之間存有明顯的膚色差異，而在同種族中也有相差極大的膚色與質感。即便是同一個人的肌膚也有可能截然不同，看手或臉是否被陽光曬黑，或是身體上出現的敏感皮膚。

除了膚色之外，同樣的身體也呈現出無窮的色調與細微變化。大家應對肌膚如何伸展移動有所了解，並研究模特兒的姿勢，其所產生的皺紋和意想不到的褶痕，將會賦予肌膚新的質地。

體態的重要性

本章中我們主要討論的是關於肌膚的議題，但千萬別忘了模特兒的骨骼架構

與肌肉組織的重要性；因為這關係到每個人的體型大小及獨特的外形。因此，在動筆之前，一定要先仔細地研究體態並記錄下姿勢，同時試著了解其背後的作用。就算能夠準確而精巧地描繪出皮膚的質感，只要解剖學上的人體架構不正確，最後所得到的結果也不會真實。

更多相關訊息

若你仔細地研究本章的練習，將會發現，在畫肌膚時，背景色的影響有多麼重大。。更多相關訊息，請見「背景色」，頁64，65。

註 記

描繪膚色是最難掌控的挑戰之一。即便只是一幅肖像畫，處理皮膚的肌理及其色調，需要考量所有能分辨出與他人不同的要素。因為如此，我們建議你多點耐心，讓自己真正熟悉對這個題材的掌握能力且不要喪失信心，唯有練習，能使你掌握這項技術。

膚 色　　細緻肌膚

對於細緻的肌膚，畫者應表現出柔軟與平滑的細微差別；像是嬰兒的肌膚或身體上平常不易接觸到陽光或其他自然環境的部位，會與身體上的其他地方，像是膝蓋或手肘等較粗糙的部位產生對比。

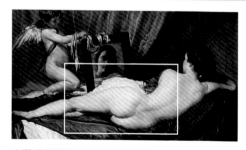

我們將要重現由維拉斯奎茲（Velazquez）所畫「鏡中的維納斯」（The Venus In the Mirror, 1650）中的一個局部，其中描繪出了模特兒的細緻肌膚。十七世紀時，上流社會中的仕女們十分注重對肌膚的防曬與保養。

1 在一個適合中明度色調的棕色背景上，我們以鉛筆打稿並開始以黃色、赭色、硃砂與生赭等不同比例的混色畫出身體上的明暗漸層。

2 以薄塗的手法上色，並用畫筆在畫布上揉擦，以產生帶有背景色的中明度色調。

3 已將背景處理成不同的色調，為已畫上的部份，提供適當的對比與明度。注意皮膚上的色調變化；可看出身體已呈現出力量以及周遭色彩的影響。

4 最後，增加一些亮筆以製造出肌膚的反光效果，用的是加了赭色的白色調；平順地上色，將幾個不同的色調融合在一起，產生微妙的色彩移轉。

膚色　　體毛與肌膚

並非所有的皮膚都是柔軟光滑的。有些肌膚上頭會有些小缺陷，像是痣或是疤痕；而某些部位的皮膚則是長滿了體毛。後者是特別針對男性的皮膚而言。當然，我們也可以稍微加深皮膚的色調來表現，但若是以身體為前景，體毛就必須畫得更為清晰。

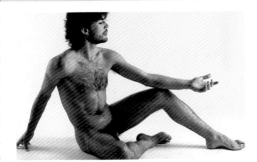

我們要畫的是這位模特兒的軀幹，他有極為明顯的體毛。

1 在與主題膚色相近的背景色上，以鉛筆打稿並隨即上色，確立低明度的部份，同時開始表現皮膚及體毛的質感；用的是焦赭加橙色混合並以松節油大量稀釋。

2 在以中明度色彩為背景上色後，我們使用赭色與白色的混色畫出軀體較亮的部份；再加入少量茜素紅來描繪腹部。

4 成品顯示出，除了胸毛之外，更增加了胃部、臍部與腋下等處的細節。為確使畫作看來不會過於平面而像一幅插圖，我們在畫細節時並沒有對畫筆使出太大的力量，因而保持了筆觸的鮮明。

3 我們繼續以同樣的混色描繪軀體並加強其細節，薄塗上色並使下層色彩透出來。用合成纖維的小號畫筆和焦赭畫些細小的線條來表現胸毛。

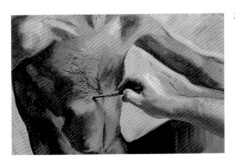

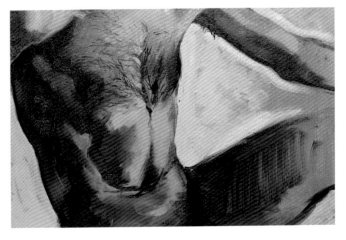

膚 色　　　濕潤的肌膚

當肌膚濕潤時，會從柔軟天鵝絨似的外觀，轉為光滑發亮。在強光照射之下，如日光，會使這種轉變看來更為強烈。

畫濕潤的肌膚時，要記住水份會加強皮膚的顏色，而產生出因反光而形成的極大對比；而水份所造成的特殊光亮一定要表達出來。

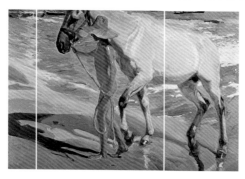

我們將要做造索羅利亞（Joaquin Sorolla）所畫的「浴馬」（The Horse Bath, 1909）中的一個局部畫面，畫中一名少年因其濕潤的肌膚而閃爍在正午的陽光之下。由於地中海式光線在作品中佔有其重要的地位，我們重製的背景就是為了要完整傳達肌膚上強烈的反光以及周圍色彩的影響。

1 稀釋過的群青與焦赭混色後以畫筆打稿，先將人與馬在畫中的位置確定下來；並從一開始就將陰影及明暗度建立起來。

註 記

溶解過後的色彩不管何時，要在上面使用炭筆、粉筆來畫時，都應該要完全乾燥；否則，紙張的表面會很容易地被色棒或鉛筆的摩擦給磨破。

2 繼續畫出直接影響到少年的背景顏色及光線；然後以橙色、一些茜素紅，與少許焦赭的混合，來畫皮膚上的陰影部份。

4 最後，在先前所畫的圖上對外形及色調加以潤飾，另外，加上幾筆白色代表肌膚上水份的反光。

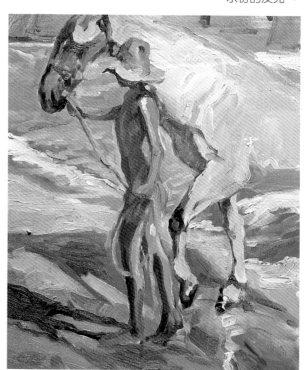

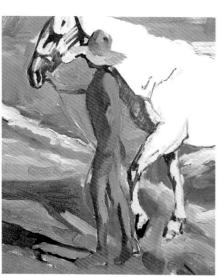

3 以橙色畫出少年皮膚上某些部份的反光區域，接著再加入白色畫出較亮的幾個點。

膚 色	深色肌膚

黑色與棕色的皮膚與白色皮膚的肌理或質感相同。其中唯一的差別在於色調的深度及其所產生的對比。

如同處理白皮膚一樣，黑色與棕色的皮膚色調也是取白色彩的混合，並受到周遭顏色所產生的對比及光線的強度與特質的影響。

我們將要描繪這位女性的手臂，她有柔軟的肌膚及深黝的膚色

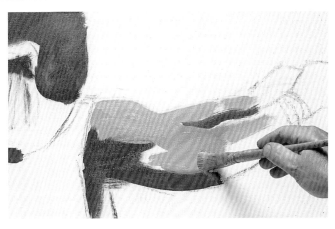

1 一開始，我們先以焦赭、茜素紅與白色的混色畫出最暗的部位。 明亮部份則在前述混色中再加入橙色以及更多的白色，並以謹慎的筆觸來暗示肌肉的方向。

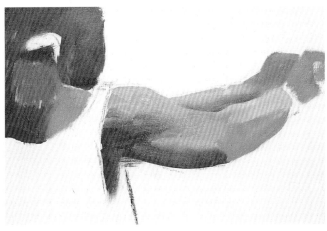

2 以畫筆輕輕地將色調柔化，在某些部位加上橙色，另在其他部份，如手，加上茜素紅。

4 仔細看看我們將暗色與亮色融合的手法，這種方法能夠表現出肌肉組織渾圓的外形與柔軟的曲線。

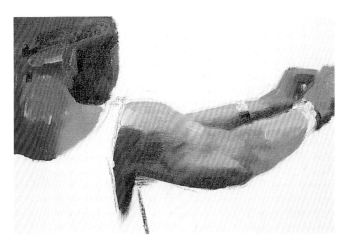

3 繼續以改變的明度塑形，在手肘部位加上些許的淺群青；並以影子作為工具，建造起手的部份。

5 最後來畫背景與T恤，為肌膚形成必要的對比與色調上的平衡，並為整件作品增添整體感。

膚 色　　　風吹日曬的皮膚

隨著歲月與天候的影響，人的肌膚會變粗、產生皺紋，留下種種的痕跡。刻劃這種肌膚必須要寫實，因為這用來辨識個人特徵的重要元素，我們會依據其皮膚感知此人的人格特質。在畫此類皮膚時，應小心避免對皺紋做誇張的呈現，其結果可能較像一張面具，而不是能夠反應人生經驗的真實臉孔。

現在要畫這位男性經過長期日曬的臉孔。白色的鬍子增添了此一畫像的趣味性。

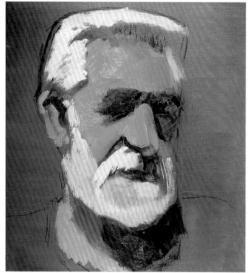

2 鬍子與頭髮則以稍微中性一點的幾個白色色調來表現。注意前面階段裡的色彩已因白色的頭髮和鬍子而完全改變了。並留意先前上色之筆觸的重要性；其實已建立起皺紋的方向與位置了。

1 由於我們將焦點放在臉部，所以這將會是一張肖像畫。因此，我們首先以炭筆畫出一個較為詳細的底稿，接著以焦赭混合茜素紅來描繪深色部位。高明度與中明度部位則以不同比例的橙色、白色與茜素紅來表現。

4 從這幅完成的肖像中，我們可以欣賞到作畫者如何塑造出模特兒的膚質以及所有細節。要記得，肖像畫是繪畫中最難以掌控的一項題材，在進行作業之前，需要經過仔細而專注的觀察。

3 至於皮膚的反光，我們使用了白色並使其與背景顏色微微相混。一些小的陰影和皺紋則使用焦赭和茜素紅，並以細筆描繪。

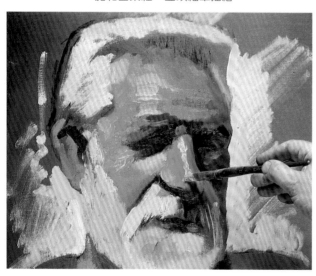

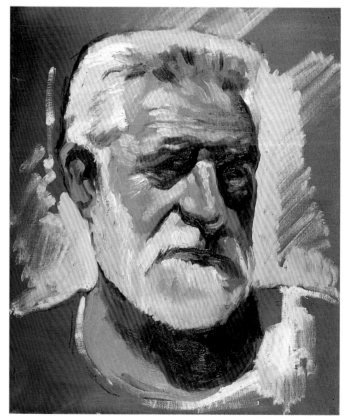

膚 色　　以特殊色彩表現肌膚

　　要表現人類肌膚的質感與特性，也可用模特兒膚色以外的色彩。事實上，我們甚至可以誇張到以綠色替代膚色。

　　人體可以用不同強度的對比色調間的交互影響來表現。本例中，我們將要描繪一名裸女，使用的色彩與其膚色毫無關聯。所選擇的色彩幾乎都是互補色，並透過此一對比建立其形式及量感。

　　我們現在要使用色彩的對比，類似於「野獸派」慣用的技巧描繪這位模特兒。「野獸派」是二十世紀初期的一個藝術家團體，喜歡以尖銳的色彩創造極具爭議性的畫作。

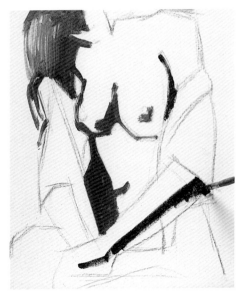

1 以茜素紅、天藍色、白色等混合而成的紫色調，用來畫最暗的部位。

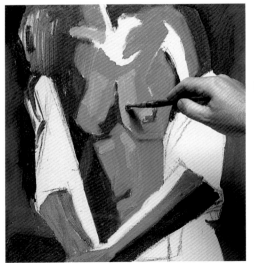

2 背景填入稍微稀釋過的淺群青；最亮的部位則以中度綠畫上。營造身體量感的柔和陰影是以相同的綠色加上赭色與白色混色畫成。

4 現在，這件習作已經完成，注意其鮮明的本質，並觀察外形如何透過色彩的對比被建構出來。

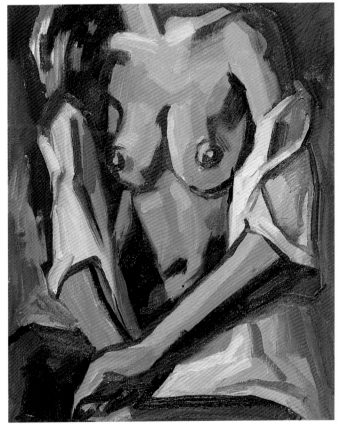

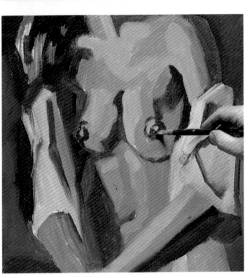

3 待襯衫以對比的藍色及黃色畫妥後，我們以紅色勾勒出模特兒外形來尋找色彩的最大共鳴。

動物

以動物作為繪畫的題材，特別是想以油畫來捕捉其各式不同的質感，常會令畫者感到相當地氣餒。除了動物間彼此極為互異的質感外，牠們長有各式各樣色調、大小與色彩的皮毛或羽毛。例如說，一隻濕淋淋海豹油光滑亮的外皮，和一隻毛茸茸狗兒的皮毛，可說完全沒有相似之處。因此，雖說我們總會遵循正規的作畫過程，先以大範圍的顏料先確立其基本外形，然後再以精確的筆觸畫出細節；但一幅動物畫的過程與結果將會與其它種類的畫作截然不同。大家不要忘了，動物是活生生的，一定要傳達出牠們本身所帶有的體溫與動感。正因如此，建議大家省去過多的細節表現。否則，將會使畫作失去其鮮活感與真實感。

在畫動物時，畫者應謹記於心的是，各種不同種類的皮毛之間存在著很大的差異；就算是同種動物也是如此。一匹馬叢生或是個別清晰可見的鬃毛，決不能與位於腹脅部位的毛以相同的手法處理；後者看來像是一個柔軟的平面，會產生反光與重要的對比。

皮毛　　柯利牧羊犬

柯利牧羊犬是一種長毛狗，牠身體某些部位的毛會產生輕微的捲曲。對油畫而言，這是一個非常好的題材。毛的長度與生長的形式需要良好的控筆能力，此為適切演繹的關鍵。本練習將示範筆觸如何顯現出皮毛的方向，同時傳達出其柔順的質感。

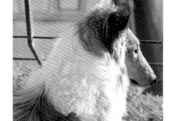

現在要畫的是這隻柯利牧羊犬，牠在頸部有一道很寬的白毛，閃閃發光著，與身上其他部位的淺棕色形成對比。

1 將外形以畫筆打稿，以赭色和焦赭的混色確立較暗的區域。使用背景營造正確的色彩對比與明度。

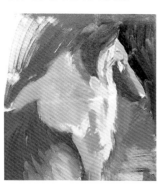

2 棕色的皮毛已畫上，並以筆觸來表現軟毛的方向。此一部份是根據模特兒的實際情況，使用不同比例的焦赭、赭色及些許白色，來作明度的改變。對於頸部，我們使用白色混合少許的焦赭與淺群青，為陰影部份增添了較冷的感覺。

3 等到整個基本外形確立之後，我們開始描繪細節部份；以厚塗來表現狗毛的質感。

4 現在全圖已經完成，注意筆觸在捕捉毛皮的質感與方向時，所扮演的重要角色。另外，也要觀察作畫者創造的明暗區域間的相互作用。

皮毛　　貂貍

貂貍是南美一種小型的食肉動物；有著灰色與土色系相間的短毛，因為姿勢或動作的不同，看來會像一個平坦的表面或是由不同深淺色調所組成的條狀物。畫這種罕見的皮毛，主要的挑戰在於，捕捉其中造成皮毛特點的深淺不一線條，並且避免使其看來像是帶有皺紋的皮膚。

2 將橘色、白色、焦赭混色用來處理皮毛的反光效果；筆觸的方向要根據毛的生長方向來畫。

現在要畫的是這隻動也不動的貂貍，其特色為身體上半部的皮毛光亮平滑，而在腹脅部帶有微微成條狀的圖案。

3 在之前的混色中加入少許茜素紅來畫中間明度。同時也開始表現貂貍坐的那塊岩石，因為這兩者間的對比是決定下半身深色部份的基礎。

1 一開始先以焦赭與赭色的混色將明暗區域定出來。背景是以幾種不同的深綠色畫成，並使其產生一種互動。

4 最後，以小號畫筆表現皮毛的方向與質感，並藉此使明暗區域產生對比。

使用粉彩筆作畫　　幼鹿

這頭年幼的紅鹿有一身柔軟的短毛，不過沒有什麼明顯的色彩對比。這種基本形式的大小及外形可以透過明暗變化的操控被建立。

現在要畫的是這頭色澤與長短皆相當一致的短毛幼鹿。

2 使用赭色與白色畫出亮部。然後再加些黃色進去，來畫背景的亮色，這是一種使畫中深色部位鮮活起來的基本手法。請注意，雖然在此階段中我們仍使用寬筆作畫，但筆觸依舊會顯現出毛的方向。

3 臉頰與頸背的中間明度以橙色加赭色的混色來處理。

4 最後的工作是，以些微的厚塗在最明亮的部位對細節進行潤飾，並畫上眼睛，這項細節可以表現出此動物的性格。你可以看出背景從一些筆觸間透出，這能使作品結構更為完整。

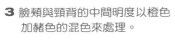

1 背景所使用的是高明度的冷灰色調；這將會使動物的暖色調更為突出。由於其形體稍微複雜，我們先用炭筆將其外形描繪出來；而後在底稿上以經過大量稀釋的焦赭與茜素紅混色畫出暗部。

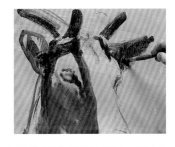

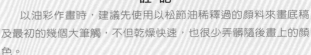

註記

以油彩作畫時，建議先使用以松節油稀釋過的顏料來畫底稿及最初的幾個大筆觸，不但乾燥快速，也很少弄髒隨後畫上的顏色。

鱗 片

在動物世界中，覆蓋著鱗片的皮膚，其實是另一種類型的皮膚；在視覺上極具魅力，但以油畫表現，可能有些困難。 任何企圖以幾何圖形來描繪鱗片的手法，都會使得畫面平板、了無生氣。從另一方面來說，鱗片所產生的質感，是亟需被清楚地描繪出來的；因此畫者必須得找出正確的畫法，才不會迷失在細節的刻劃或是無法真正表現出鱗片的感覺。

鱗 片 新鮮的黑鱸魚

去逛逛魚市場倒不失為一個研究魚鱗的好機會。魚鱗的結構相當有趣，因為它是透明的而且看來十分脆弱。正因為這透明感，使得以油彩表現有其困難；由於鱗片無色，必然要以其下的魚肉色彩來作畫。

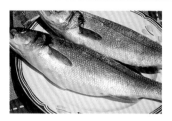

現在要畫的是這兩條新鮮的黑鱸魚；你一眼就可看出覆蓋其上的鱗片。

2 繼續以前述混色描繪其外形，並以硃砂與生赭製造更多的對比。

3 以黃色、橙色與中性的寒色調來畫魚身上的淺色斑紋。並以白色來表現魚鱗反光所造成的強烈效果。表現魚鱗結構的格狀線條是以交叉線法完成。

1 先在白色畫布上以鉛筆打稿，將注意力集中在其肌理與質感上。以稀釋得很淡的淺群青與茜素紅混色來畫魚的側面，並從一開始就表現出魚鱗的質感；接著加上白色與些許硃砂於前述色彩中畫出腹部。

4 收尾的部份，在腹部與頭部最後再加上一些亮點，並使白色和周圍的色彩微微地混合。

鱗 片 鬣蜥蜴

鬣蜥蜴是蜥蜴的一種，牠鱗片狀的皮膚帶有迷人的色彩。因其本身鱗片的外形、大小及結構在各部位皆不相同，對畫者而言有種特殊的趣味性。

註 記

本練習中，作畫者傾向避免表現過多的鱗片細節；才能保有油畫的特質與鮮活感，而不至於成為如同插畫一般的質感。

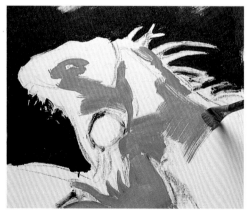

1 我們很少以深藍色作為背景，然而若用在此畫中則可增強這隻鬣蜥蜴色彩的亮度。我們開始以赭色筆觸畫出其軀體部份。

現在要畫的是這隻鬣蜥蜴的頭部，其色彩繽紛的鱗片形狀各異。

2 頭的部份以天藍色混合白色來描繪。
有些地方則與已在畫布上的赭色混
合，以處理其色調的漸層變化。腹部
則用長而滑順的筆觸及中度綠上色。

3 待組成基本外形的大區塊全部完成之
後，就以半稀釋的生赭及細筆來表
現鱗片的質感。

4 最後，我們稍微將較大片的鱗片標出，
同時畫上陰影以表現肌膚皺摺的深處。

鱗 片　　蛇

　　蛇類，除了全身覆有
明亮閃爍的鱗片之外，其
身軀以各種不同的方式摺
疊、扭曲、盤結在一起。
這樣的彎曲狀，會使得描
繪蛇類更加複雜。

2 在紫色中加入若干橙色，
來圈住畫中的線條。頭幾
個色層已經呈現出蛇皮粗
糙的質感。

現在我們要開始畫這條蛇，牠
除了有典型的鱗狀表皮，上面
還帶著美麗的圖案，對這種蛇
類而言是相當特殊的。

1 先以炭筆勾劃其複雜外形，再以群青與茜
素紅的混色用畫筆描過一遍；你可自行決
定要偏紫或偏藍。注意我們使用的是中性
的綠色背景，可增添作品的色彩配置。

3 用黑色加強這些線條，並畫出身體的暗部，同時透過對
比，來突出較亮的部份。（高光）畫面最亮處則以白色、
黃色的混色並使用交叉線畫法，以呈現出一排排的鱗片。

更多相關訊息

　　在本練習中，你可以看到
背景就像多一個顏色般，藉
著蛇體盤結的圈圈當中顯露
出來。更多與此主題有關的
訊息，請見「背景色」，頁
64，65。

4 最後，將某些特定色調加
以混合，並藉由以白色增
亮背景色的方法，來表現
中明度區域的鱗片。至於
深色的地方，我們又加了
一些天藍色，使其融入背
景色中。

外 皮

動物外皮彼此間差異極大，且會引發非常不同的反應。以青蛙為例，其表皮精巧、潮濕、細緻，帶給人新鮮感與濕潤感。另一方面，犀牛的表皮，則是又硬又厚而又乾，並有堅固難以穿透之感。不論哪種情況，油畫畫者所面對的，除了要表現出適切的質感外，還必須使觀畫者感覺就像看到真實動物才行。

外 皮 —— 濕淋淋的海豹

海豹為一種海中哺乳動物，全身上下覆蓋著厚厚的表皮，因為皮毛上滿佈濃膩的油脂而有防水的功能。當海豹皮濕潤的時候，就會呈現出光滑而均勻的膚質，在畫的時候一定要將這一點表現出來。

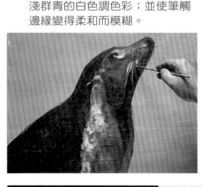

這隻海豹的外皮油光滑亮的狀態，是因為其上充滿了天然的油脂，因此看來不像皮毛卻比較像一層光滑的肌膚。

2 為了表現潮濕肌膚表面上的反光，我們使用加入茜素紅及若干淺群青的白色調色彩；並使筆觸邊緣變得柔和而模糊。

1 用天藍色的背景來表現海水，並在上面以焦赭與茜素紅的混色畫出海豹的外形。接著以白色加在前述混色中來畫較亮的區域。上色的方法是輕輕地用畫筆磨擦或刮劃顏料，而不是用普通的筆法。此法可避免在光滑的形式上留下筆觸的痕跡。

註 記

如果你仔細研究運動，你將能發現海豹較弱的部份，並以擦印畫法的技巧表現。以沾顏料的畫筆去表現牠的不透明感，背景色削弱了表現力，這技巧使用在削減明顯的筆觸所表現出的必然方向，有些則不適用於這種質感，因為動物的表面是完全光滑的。

4 最後的作畫階段並沒有發生太大的變化。從練習的一開始，你可以看出這隻海豹的描繪並沒有經過很多的潤飾，相反地，我們嘗試著保留其第一印象，以傳達出照片中影像的鮮活感。

3 畫好反光並以純白色強調最亮處後，接下來使用赭色與白色的混色並以細筆畫出鬍鬚。注意絕對不能意外地將底層色彩挑起。

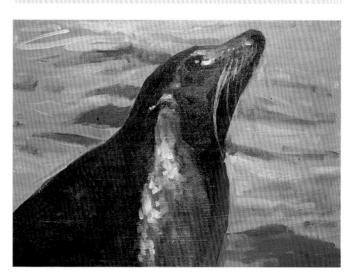

外 皮 —— 犀牛

大型陸上動物，像是犀牛，通常有一層灰色或土色的厚皮保護著。其粗糙的質地產生極為明顯的摺痕與皺紋，給人一種耐久、乾燥與牢固的感覺。

犀牛是一種很奇特的動物，牠的厚皮上形成了超大的皺摺，將其身軀分成了幾個輪廓鮮明的部份，給人一種披覆在盔甲之下的感覺。

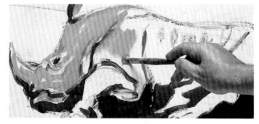

1 在鉛筆底稿上，我們以畫筆畫出這隻動物的外形，並用大量稀釋過的焦赭為陰影區上色。接著我們在此一混色中加入白色，開始以濃厚的顏料填滿其身軀，並以筆觸表現出皮膚的皺摺及突起。

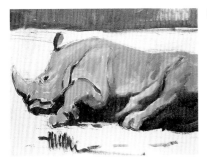

2 你可以看到犀牛全身已被塗上顏料，接著我們以幾種不同比例的混色來操弄高低明度，並協助鋪陳這整隻動物的立體感。

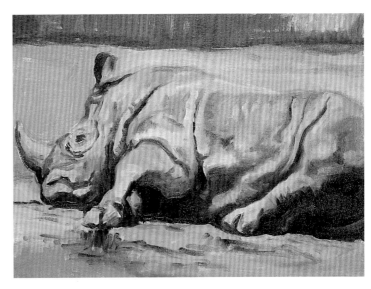

3 用比犀牛所用的顏色更暖一點的色彩填好背景部份後，我們畫上一些最亮的部份來強調其巨大的身軀，用的是焦赭、白色與赭色的混色。

4 在完成的練習中，可以看出我們以焦赭再度處理了摺痕與皺紋，並以線條與小筆的色彩在細節部份做更多的發揮。

外 皮　　樹 蛙

紅眼樹蛙的外皮質薄而纖細，看來鮮艷濕潤；其色彩富有極大的對比性。雖說紅眼樹蛙的外皮看來纖細，質地上卻有些粗糙，因此，對油畫而言具有相當的挑戰性。

2 蛙腳以橙色畫出，眼睛則用硃砂色。接下去以加入赭色的白色顏料處理皮膚的質感；再以半乾畫筆畫上深綠色，使背景色得以從中顯現。

1 我們選用的是中性的綠色背景，與所要描繪的主題物十分搭配。我們以畫筆及中度綠在上面畫出其外形，某些明度較高的部份顏料就先稀釋，較暗的區域則加入翡翠綠。背景以黑色畫上；青蛙身上較亮的部份則以天藍色與白色的混色畫成。

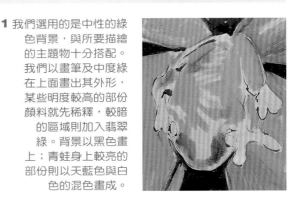

4 從完成作品中，你可以看到我們繼續處理了脅腹最亮的部位，所使用的色彩則是黃色和綠色的混色；另外在青蛙蹲踞位置的葉面上加深其明度，以強調出與畫面最亮處之間的對比。

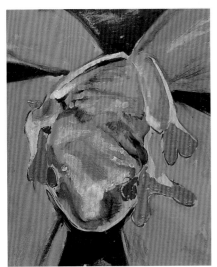

現在要畫的是這隻紅眼樹蛙，其皮膚濕潤細緻，同時又有些粗糙的粒子。

3 加上最後幾筆色彩作為畫面最明亮處，這裡所用的是淡黃色以及加了白色的橙色。

羽 毛

一如其他動物的毛皮般，鳥類的羽毛是非常多采多姿的。這也就是說，無論在形式、大小或是色彩上，可以說是毫無限制的。也正如同毛皮般，羽毛在很大程度上為鳥兒的身體結構提供了柔軟而蓬鬆的包覆。這也就是為什麼在開始作畫前，先花一些時間仔細地研究你的模特兒之所以重要的原因之一。否則，畫者可能會犯下很常見的錯誤，錯把羽毛的方向或色澤等細節當作重點，卻不了解鳥兒的真正形狀；這會使作品不真實或是另人難以信服。

羽 毛　　鸚 哥

鸚哥的羽毛變化很大。牠全身蓋滿了橢圓形的羽毛，而翅膀部份的長羽色彩則和身上蓬鬆的羽毛形成對比。

現在要畫的是這隻色彩鮮亮羽毛單純的鸚哥。

1 因其外形略嫌複雜，我們先以炭筆打稿。接著以中度綠與黃色的混色畫腹部，並用筆觸表現羽毛。喙與頭部則以中性灰呈現，這是由淺群青及少許茜素紅加入前述混色而成。

2 背部以加有些許黃色與橙色的中度綠畫上。羽翼的部份則加入茜素紅與淺群青的混色，使前述色彩更深，並且製造出赭色與綠色的漸層。我們故意將顏料部份混合，好達到這種效果。

4 注意到鸚哥羽毛上增加的小細節以表現其質感；在作品的前面幾個階段中，僅僅以較大的筆觸確定其外形而已。

3 背景可作為建立畫面正確明度的一項參考值，畫好以後，再以細畫筆表現羽毛的質感，並運用色彩上的對比。

羽 毛　　公 雞

這隻雜色的公雞全身覆蓋著軟而小的橢圓形羽毛，使其看來比實際大小來得更大。描繪這種類型的羽毛其實相當容易，秘訣就在於如何從一開始就將光與影的區域建立起來；記得利用背景色的中間明度。

現在要畫的是這隻色彩斑斕的公雞及其頸部附近的羽毛。

1 在中性灰的背景色上，以炭筆勾勒出公雞的基本外形。再用畫筆沾取黑色與群青的混色畫上。雞冠則以硃砂，橙色和白色來表現。

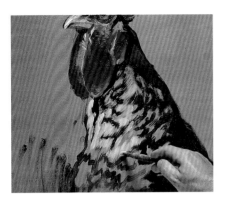

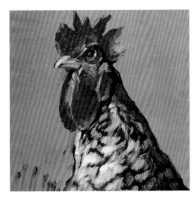

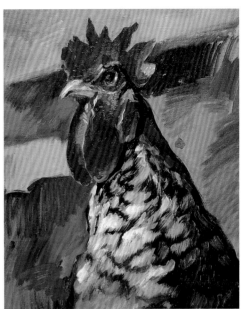

2 嗉囊下的灰色用的是調以赭色的白色,並使用小筆觸來表現羽毛的大小及方向。

3 請注意到,我們是藉由帶點濁色的白並使其與邊緣的低明度色彩混合以製造出灰階色調。至於反光的區域,則是以純白上色,並且不能將背景底層的顏色挑起。

4 從完成作品中,你可以看到我們使用了與公雞的色彩及明度互補的方式來畫背景,以增強其明度對比。另外,為了形成更強烈的對比,我們以暖色調為主的背景來搭配寒色調的公雞。

羽 毛　　紅 鶴

紅鶴的羽毛是一種醒目而豔麗的色彩,並透過明度的互相影響,表現出軀體的外形與質量。牠自有的獨特體型,彎曲的頸部長有短而柔軟的羽毛,以及展現在身體其他部位的長而硬的羽毛,使其成為一項值得表現的油畫題材。

紅鶴是一個相當好的表現題材,牠有著細長的雙腿與令人讚嘆的羽毛;頸部的羽毛短而軟,身上的羽毛則是既長且與身體線條完全一致。

2 勾劃好外形後,開始以寬筆與明度的對比來表現紅鶴圓胖的身軀;以加入淺群青的茜素紅來上色。

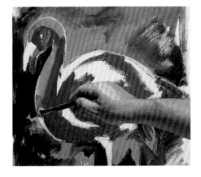

1 以炭筆將紅鶴的外形打好稿後,再畫上背景。我們以硃砂和橙色的混色畫上身體的部份,過程中要調整不同的比例來表現各種明度。

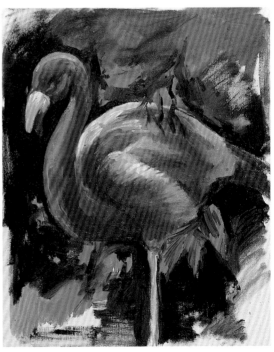

3 繼續用細筆表現更多羽毛質感的細節。

4 完成的作品中,你可以看到紅鶴身上所產生的變化。羽毛的質感以筆法和光影的些微對比來表現。

玻璃

玻璃是一種易碎的物質,在日常生活中隨處可見——諸如房屋的窗戶、瓶子、甚至是一付眼鏡。其清澈的透明度與冰冷的物質特性,對一名生手而言算是相當難以表現的;玻璃能使人看見其後的物品,同時也具有鏡子的功能,可以反映出附近的景物。

玻璃的特性

玻璃是一種給人冰冷感覺的物質、透明且易碎,在日常生活中隨處可見。畫者可輕易地發現這項題材,在任何選定的主題中,一定有玻璃材質可供作畫。

在完全透明無色時,玻璃必定要以其內含物,或是透過其可見之物,以及它所產生的強光與反射來表現。基於上述幾個原因,以油畫表現玻璃可說有其一定的困難度。作畫時一定要好好地觀察玻璃物件,將影像打破,並視其為色彩、形狀、耀光與反光影像的組合,方能在稍後的處理中將它們在畫布上重現。

針對更為複雜的題材,我們應該記得,不論玻璃再怎麼透明,多少還是會帶有一些色彩,這會影響其後可視之物件。

玻璃　　　綠色瓶子

有色玻璃與白玻璃一樣,同樣具有透明的特質;而會產生相同類型的強光效果與反光影像,只是其後可視物件的色彩會有所改變。此外,有色玻璃會產生帶有其色彩的柔和陰影。

2 夾克本身則以茜素紅加硃砂來畫;透過玻璃瓶可見的部份則要再加些綠色來畫,才能如實際狀況般改變其畫中的顏色。

即將要畫的是這支綠色的玻璃瓶,我們可清楚地看到瓶子後面的物件,當然,色彩上會產生一些變化。

1 先以炭筆打稿,第一階段用翡翠綠和白色畫上,並視需要加深或增亮明度。瓶子後面的夾克使用硃砂表現,但要稍稍加些之前的混色。

3 背景已經畫上,也處理了一部份的細節與反光。最亮處則以一筆白色畫上,上色時要相當小心,避免挑起下層的色彩。

4 在完成作品中,你可以看到我們再度加強了背景,並在瓶上的某些部份加以潤飾,以強調其透明感。這個瓶子的組成包含三個部份:玻璃、其後的夾克、以及反射的光線。

玻璃　　　瓶子數只

透明或有色玻璃在很多方面都呈現相同的情形,當然,後者通常會改變透過玻璃瓶所見物品的色調。透明玻璃通常會帶有一些色彩,在某一兩處會特別明顯,作畫時必須要將此一點忠實地呈現出來。

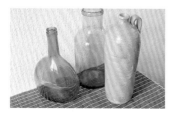

現在要畫的是這三只瓶子,為有色、微染與完全透明的玻璃組合。

1 我們用半稀釋的翡翠綠、中度綠和白色的混色來畫第一個瓶子的上半部;然後加入赭色畫出下半部。另外以白色、淺群青與少許焦赭調成灰色,來畫另一只瓶子。

2 現在我們已經完成左邊兩只瓶子的外形；在本階段中，可以看出反光區域決定之後，色彩明度也跟著確立下來。

3 背景已經畫上，用來強調左邊兩只瓶子最亮處與淺色部位。另外加強一些玻璃的細節，處理瓶子的底部來表現透過玻璃顯現的桌巾顏色，並詳細地描繪其外形。

4 接著用細筆處理細部，降低色調並混合色彩。注意瓶子本身的顏色對彼此的影響，以及中央那只瓶子上的一小塊綠色反光。

玻 璃	鏡子般的窗戶

窗戶平滑的表面，根據光線射入的角度，會產生鏡子般的效果，反射出周遭景物的外形與色彩。很多情況下，窗戶不見得是完全平坦的，可能帶點弧度，這會使影像扭曲並改變其形狀。

我們現在要畫這面車窗，因為它帶有些微的弧度，將使反光影像的外形扭曲，形成一個抽象、超現實般的影像。

註 記

玻璃是透明的，不能將它視為一種單一的實體來描繪。除了玻璃本身的形狀外，你必須將畫面拆開，畫出玻璃後面物件的顏色、反光影像與強光部份。

4 多加一些細節，並為明度做某些程度的調整。最後，畫上車身的部份以加強玻璃上最亮處與反光的影響。注意以彎曲的細線在車身上所表現的反射光線。

1 這是一個相當複雜的題材，因此，在正式開始作畫之前需要先以炭筆仔細地打稿。我們將使用一種適當的中性背景色，才好開始處理亮部，同時我們也要讓背景色從筆觸間顯露出來。

2 以白色與赭色的組合畫明度較高的區域後，為了要描繪出外形，我們以焦赭與淺群青的混色畫出深色部份。車子本身與反光影像中房屋的屋頂顏色都畫出來了。

3 用調過白色的天藍色畫出天空，再以細筆處理畫中的細節。

金屬

另一項在日常生活中隨處可見的產品就是金屬。雖然它可能不是一件作品中最主要的焦點，但是身為一名畫者，應該知道如何描繪這項物質。它可以顯露出光澤、閃亮，或者是老舊而生鏽的感覺。不論是哪一種情況，它們的色彩都可以藉由顏色的混合而輕易地繪出，但對於不了解這種繪畫技巧的人而言，它看起來就像謎一般令人困惑。

光亮的金屬

光亮的金屬會反映出周遭的物體，若金屬表面具有弧度，通常會使反射影像產生扭曲。因此，當一個畫者想要描繪出一個光亮的金屬物體時，就會面臨到以下幾個問題。第一是選擇用來表現金屬的色彩，因為金屬色彩通常不易在市面上找到。第二個問題是學習如何形塑出因反射而被歪曲的形狀。第三則是學習如何實現這些反射影像在金屬物上的適當色彩，因為這些顏色可因反射而改變。光亮的金屬產生反射影像和最強的反光，有時柔和且色彩晦暗，在某些時候則呈現出強烈和炫目的白色。

光亮的金屬　　骨董摩托車

經過磨光或仔細油漆過的金屬會產生接近相同類型的反光。不過後者比較不能反射出附近的景物。一般而言，磨光的金屬不會是一層平面。由於它們具有特殊的形狀或是弧形的表面，會造成反映影像的扭曲變形。

2 至於車子的明亮區域，我們所用的是淺群青、黑色與白色的混合，非常適合用來表現中間明度。車頭燈也使用群青加白色來處理，但此處我們以赭色取代黑色，來表現金屬反射出地面的效果。

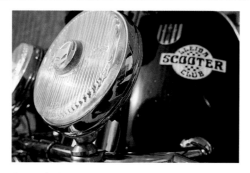

現在要畫的是這台骨董摩托車的大燈，上面同時有著強光及反光的部位。我們也會將乾淨到閃閃發光的黑色擋泥罩畫入。

3 最後，在車頭燈上加上幾筆赭色，以增加其光亮感；然後以純白色處理車身某部份的強光效果。

1 先以炭筆畫出構圖的底稿，接著以黑色畫出深色部位，車體的突出部位暫時留白不畫。

4 完成的作品顯示出白色的強光如何與周邊的色彩融合，不但不會發生突兀的變化，反而造成柔和的漸層效果。

陳舊的金屬

生鏽的金屬已然失去其原有的光澤，呈現出混濁且通常是粗糙的表面。

陳舊的金屬也像光亮的金屬一般，不過其光線的反射色彩較為暗沉，也沒有那麼強烈。

生鏽金屬的特殊上色方法，只能以混色來達成，因為，在美術用品供應店裡很難找到這樣的顏色。最後，生鏽的金屬呈現不規則而粗糙的表面，因此，畫者必須知道如何使用正確的筆觸，來表現這種不規則形狀或是將高低明度混合的方法。

老舊的金屬　銅壺

銅是一種必須透過清潔，才能保持其亮度的金屬。否則的話，它上面會覆蓋一層天然而朦朧的氧化物，儘管它仍會反光，並有著一些柔和而鮮明的強光效果。至於打磨得很光亮的銅器，就像其他經過清潔磨光的金屬一樣，會形成強烈的強光效果。

2 開始以純赭色畫出光亮銅壺上的中明度區域，保留畫布的白色來表現反光。

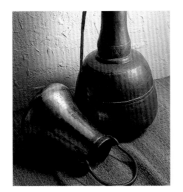

經常可見銅壺上典型的工匠鎚打痕跡，這會造成表面的不規則與高度的特殊性。

1 以生赭與畫筆打稿後，將陰影的區塊先填上，再以生赭與白色的混色畫銅壺上半部；另外以硃砂和茜素紅畫其底部與較柔和的反光部份。

3 以另一只銅壺的相同顏色來畫較舊的那只，僅需再加入一些黑色即可。注意筆觸的效果，一連串的短筆觸能夠呈現出鎚打痕跡的質感。畫上背景以強調出金屬的光澤感。

4 待背景完成後，將兩只銅壺上的色彩稍加混合，並以白色在其邊緣加上一些小小的光芒。

生鏽的金屬　鐵器

鐵器的特點是易於生鏽。鐵器與空氣的直接接觸會造成其氧化，即使上過漆，隨著時間過去而產生的鐵鏽也會毀損漆面。鐵鏽通常為紅色系，其質感會變成粗糙的麻點狀。

1 以厚塗法增加一些質感肌理來完成背景後；我們開始描繪鐵器，並以生赭畫出深色的部位。

現在要畫的是這些生鏽的家用鐵器；隨著時光流逝，上面覆有一層鐵鏽。

2 天然的陰影以赭色、硃砂和白色的混色來表現其中明度。另外再多些白色來畫最亮的部份。

註記

金屬的顏色可由混合顏料表現，而保有它本身獨特的價值和重現這材料的冷調是很重要的。

4 最後我們畫出鍊子。你可以看出，從上個步驟完成以後，壺與油燈並沒有什麼實質上的改變；因為在一開始畫的時候，它們就已經經過確實地描繪了。

3 利用之前的混色來處理剩下的細節，上色的手法盡量輕柔，避免與未乾的背景色相混合。

主題索引